U0133384

中国艺术哲学 （第三版）

朱志荣◎著

华东师范大学出版社

·上海·

图书在版编目（CIP）数据

中国艺术哲学/朱志荣著. —3 版. —上海：华
东师范大学出版社，2023
ISBN 978-7-5760-3838-5

Ⅰ.①中… Ⅱ.①朱… Ⅲ.①艺术哲学-中国 Ⅳ.
①J0-02

中国国家版本馆 CIP 数据核字（2023）第 101889 号

中国艺术哲学（第三版）

著　　者　朱志荣
责任编辑　朱华华　张婷婷
责任校对　王丽平　时东明
装帧设计　郝　钰

出版发行　华东师范大学出版社
社　　址　上海市中山北路 3663 号　邮编 200062
网　　址　www.ecnupress.com.cn
电　　话　021-60821666　行政传真 021-62572105
客服电话　021-62865537　门市(邮购)电话 021-62869887
地　　址　上海市中山北路 3663 号华东师范大学校内先锋路口
网　　店　http://hdsdcbs.tmall.com

印 刷 者　上海锦佳印刷有限公司
开　　本　890 毫米×1240 毫米　1/32
印　　张　11
字　　数　260 千字
版　　次　2023 年 8 月第 1 版
印　　次　2024 年 4 月第 2 次
书　　号　ISBN 978-7-5760-3838-5
定　　价　68.00 元

出 版 人　王　焰

（如发现本版图书有印订质量问题，请寄回本社客服中心调换或电话 021-62865537 联系）

目　录

绪　论

　　从古至今，中国本没有名为"中国艺术哲学"的著作。这里所说的中国艺术哲学，是我在借鉴西方的系统理论、将其作为参照坐标的基础上，对中国古代的艺术理论所作的一种梳理、概括和总结，其中体现了我对中国古代艺术思想的哲学思考和我的当代意识。中国艺术思想中的独特的范畴、诗性的思维方式和强烈的生命意识等，是值得我们反思和继承的。这不仅有助于深化中国艺术史、艺术理论史和艺术批评史的研究，推进我们当代的艺术创作、欣赏和批评，而且可以为世界的艺术提供宝贵的理论资源。正是在这样的背景和意义上，我不揣浅陋，写出这本小书，以期抛砖引玉，推动中国艺术哲学的研究。

一、历史溯源

　　中国，作为人类文明的发祥地之一，它的最早的艺术萌芽已有上万年的历史了。早在两万年以前的旧石器时代，石器、骨器便已经诞生，而在新石器时代，就产生了大量的陶器、玉器和原始岩画，并流传至今。至于文学、音乐、舞蹈和其他造型艺术等，自有文字开始，便有了记载。沈约曾将歌谣的起源溯至人类的起源："歌咏所兴，宜自生民始也。"① 《诗经》则可以说是中国迄今保存

① （梁）沈约：《谢灵运传论》，《宋书》第6册，中华书局1974年版，第1778页。

得最完整、具有独立审美价值的最早的艺术宝库。史前的玉石器、陶器、岩画和神话，以及后来的《诗经》等，是中国人文精神的起源和发展的重要遗存。

中国古代的艺术理论，也从有文字记载开始即已发端。流传至今的商代甲骨文和金文，不仅本身有很高的艺术性，而且其中有关于"乐"、器物和建筑等方面的记载。在系统的著作中，撇开有成书年代之争的《尚书》不谈，在《春秋左氏传》《国语》等早期史书中均已有艺术理论方面的零星记载。其中如对音乐的和谐等问题的阐述，对中国最早的系统艺术理论专著《乐记》产生了深刻的影响。而文学理论则自诸子而降，经曹丕、陆机等人的发扬光大，到六朝，刘勰便写出了中国第一部系统的文学理论专著——《文心雕龙》。系统的绘画理论也从魏晋开始兴起，当时的学者兼画家宗炳、王微、谢赫等人，都曾有专文论述绘画。从此，艺术便进入了自觉的时代。艺术的创作便在艺术理论的护卫、灌溉、褒贬下得以不断发展。这使得中国优秀的艺术品如奔腾的长江和灿烂的星空一样，蔚为大观，并不断创新。而中国的艺术理论也正是沿着这一传统向前发展，与艺术实践相辅相成，对艺术作品的创作和实践起到了不可磨灭的作用。

艺术在中国古人的精神生活中有着特别重要的地位。古人是将艺术作为人生去追求的，他们把对艺术境界的追求看成是人生境界的追求的一个有机组成部分。人生境界的追求是没有止境的，艺术境界的追求也同样如此。中国人最理想的心灵，便是艺术化的心灵，中国人心目中最美好的人生境界，便是艺术境界。人们从中可以观照到主体的生命精神，及其在与万有物趣的融合中突破感性生命，以获得自我实现的主体心灵。艺术追求的历程，是主体不断创

新、不断超越自我的历程。

中国的艺术理论，也正是在这些艺术实践的感召下不断发展、充实和完善起来的。而其系统理论的文化之源，乃是先秦儒道两家对宇宙大化、对人生境界的领悟，而不只是对艺术作品自身的理论阐释。先秦儒家继承前人的思想，对艺术作品进行评论，从人生的大背景中去理解艺术。道家虽然鲜有对艺术作品的具体品评，但他们却在对人生的理解中反映出追求审美的人生境界的艺术精神。这些思想，对后世的艺术理论产生了深远的影响，并在此基础上形成了一个源远流长的传统。因此，中国古人对艺术审美特征的自觉意识是建立在人生哲学的基础之上的。正是在这个意义上，我称中国古代审美的艺术理论为"中国艺术哲学"，把艺术哲学看成人生哲学的有机组成部分和最高境界。

二、基本特点

中国艺术哲学伴随着艺术实践，经过两千多年的发展，形成了自身的特点。这些特点反映了中国哲学关于宇宙化生之道的思想，也反映了中华民族自古以来具有凝聚力的共同的审美心态、独特的艺术思维方式，以及对于艺术实践继承与创新的态度。具体说来，中国艺术哲学的特点主要包括以下六个方面。

第一，中国艺术哲学有其自身的系统性。首先，我们传统的民族艺术思维方式有着自身的规律，例如那种人情物态化、物态人情化的"比兴"思维方式，是有其独特特征的。其次，作为艺术规律的总结和反思的理论形态的中国艺术哲学，也有着自身的系统性。《文心雕龙》《沧浪诗话》《原诗》《艺概》《曲律》《闲情偶寄》等较

为系统的论述，既与传统的哲学思想一以贯之，又探求了创作、欣赏方面的审美规律，而且尤其突出了主体心态这个核心。即使许多诗话、词话和圈点批注等，初看起来似乎显得零星杂乱，但毕竟有一根暗线贯串始终。可见，无论是"观衢路"的"体大思精"之作，还是"照隅隙"的偶感随笔，都是自觉不自觉地包容在一个大的系统之中的。

第二，中国古人的艺术观念体现了主体的生命意识。在古人眼里，天地万物是宇宙间最大的艺术。"乐者，天地之和也。"① 日月轮转、万物荣枯等，都织成了生命的节律，而造化，便是这最大艺术的创造者。主体外师造化，与天地相参，故所创造的艺术与万物同体生命之道。艺术作品中的节奏、韵律都是体阴阳之性、合五行之道的产物。同时，艺术作品作为主体创造物，不仅得自然之道，还兼具精神生命的精华。主体在物趣与人情的感通中创造出超越时空、具有不朽魅力的艺术。这样，艺术生命便能胜宇宙万物的生命。在结构上，艺术作品也被视为象神合一、最终体道的生命整体。至于各类艺术品评中的风骨血肉、意趣神色等范畴，更是把艺术作品作为一个生命系统来看待。其中以人的生命比拟书法、绘画等，让人心领神会，引发共鸣。

第三，中国古人强调艺术心灵的身心贯通。中国古代的哲学观念历来注重强调心理的生理基础，认为心寓于身中，身心是贯通的，感官与内在心灵是合一的，故能"应目会心"②。他们认为，心灵对感官起着主导作用："耳之情欲声，心不乐，五音在前弗听；

① 吉联抗译注，阴法鲁校订：《乐记》，人民音乐出版社1958年版，第13页。
② 《画山水序》，宗炳、王微：《画山水序 叙画》，人民美术出版社1985年版，第7页。

目之情欲色，心不乐，五色在前弗视。"① 主体的五官感觉也在心灵的主导下实现贯通，从而使感觉的有限性得以拓展。同时，主体的心灵还基于身而不滞于身，在外物的感发下突破身观局限而游于天地。

第四，中国古人重视独特的体悟方式，认为艺术家对外物的体悟是一种超感性的体悟，即指主体基于感性生命，又不滞于感性生命本身，从而释形以凝心，以身心合一的整体生命去体悟对象，获得感性的欣悦，并最终与对象达到契合状态，以便觉天以尽性。通过这种体悟方式，艺术家以情感为动力，实现了物我交融，使主体的感性生命受到感发，并由艺术创作而实现心灵的自由。在人们的精神生活中，艺术是艺术家思考人生的基本途径，并且启示欣赏者思考。除了后天习得的艺术技巧外，还有先天的洞察世界和感悟人生的天赋。中国古人还认为，艺术家在感悟过程中，物我是双向交流的。主体天性本静，感物而动情，故天人合一，通天一气，物趣与人情在生命之道的意义上浑然为一。其中物趣感发主体，主体移情于物，以己度物，使物我在主体心灵中实现双向交流。在物我相摩相荡之中，主体使外物超越物态意义而获得精神意义，外物又使主体超越自身感性生命的局限，从而获得精神的愉悦。审美的艺术境界遂在此基础上得以创构。

第五，中国古人强调传统文化形态在艺术发展中的中介意义。他们认为，主体的艺术心灵是千百年来文化形态（包括既往的艺术作品）陶冶感化的结果，自然山水作为一种使主体精神愉悦的特殊文化形态，在中国人的艺术及其发展中起着不可忽视的作用。文化

① 许维遹撰，梁运华整理：《吕氏春秋集释》，中华书局 2009 年版，第 114 页。

形态的意义不仅在艺术发展的前后更迭中得到反映，而且使得艺术趣尚可以跨时代获得继承，并在古今并存的状态中发挥其中介作用。正是这些文化形态的中介作用，中国艺术才能得以继承和发展，形成一个源远流长的传统。

第六，中国艺术素来注重消化和兼容多民族的优秀传统。这一点虽然中国古人未能给予足够的重视，我们在对中国古代艺术理论进行概括和总结时，却不能不予以重视。中国艺术在其发展历程中，曾历经数次多民族文化的整合和外来艺术的刺激，它们对中国艺术传统的形成和发展起到了重要作用。《诗经》中的"十五国风"对后代文学的影响，便是融会贯通的。先秦及汉乐府以下诗歌的发展，都明显受惠于各地民歌的相互交流。整个中国古代的艺术，乃以中原艺术为本根，汲取东夷、西戎、南蛮、北狄的艺术趣尚，以至楚骚传统影响了华夏几千年，胡琴、羌笛至今还回旋在我们的耳际。多民族艺术的反复融合是中国古代艺术生命常新的一个重要因素。

本书正是从上述六个特点出发，对艺术活动的主体，艺术作品的本体及其特质、神采等，以及艺术的流变诸规律进行探讨的。

三、研究方法

中国艺术哲学的研究需要有体现其自身特征的研究方法，以下五个方面是我们需要给予重视的。

第一，在研究形式上，中国艺术哲学的研究需要从比附研究、比较研究向独立系统的研究过渡。所谓比附研究，就是以西方艺术理论为准的，在中国传统思想中找依据（例如，认为西方有想象，

我们有神思；西方有优美，我们有阴柔；西方有崇高，我们有壮美或阳刚等）。它侧重于以西方艺术理论为规范，到中国古典思想中去求同。这种研究在"五四"时期和新中国成立初期颇为盛行。所谓比较研究，是将中西方相近或相关的范畴放在一起，通过对照比较，发现异同，探究流变。先秦的季札观乐，比较周召二南、郑卫之风等各地音乐，便是当时的一种不同地域之间的比较研究。[①] 应该说，比较研究只是一种手段，它可以为系统的中国艺术理论和西方艺术理论研究奠定基础。中国当代艺术哲学的建立，主要依赖于把中国古典艺术哲学当作独立系统的研究，而以西方艺术哲学为内在参照坐标，在尊重文明发展传承性的规律的基础上，建立一套体现当代意识和民族特性的开放的理论系统，以便对外来艺术理论进行扬弃、消化和吸收。那种通过中西比较建立中西互补的、具有普适性价值的当代艺术理论体系的观点，反映了一种理想化的世界大同意识，是不现实的。世界大同的审美意识与世界大同的艺术理论，可以作为我们长远的努力方向，但在今后相当长的一段时期内，是很难达到的。相比之下，以对中国古典艺术独立系统的研究为基础来建立当代中国艺术哲学理论，倒是切实可行的。这也有利于世界艺术的多元发展，使之更为丰富，并且符合中国文化和而不同的基本精神。

第二，中国艺术哲学的研究，需要尊重艺术自身的规律。中国艺术及其理论的发展，不是飞流直下，一往无前的。它有迂回，有曲折，甚至在某个时期还有暂时的后退。它本身不应被视为是纯然自在地发展的，而需要我们顺应规律，自觉地对其反思，以便把优

①　杨伯峻：《春秋左传注》，中华书局 1981 年版，第 1161 页。

秀的传统向前推进。人们常常喜欢分析那些可以分析得头头是道的作品，理性痕迹比较明显的作品，而不喜欢分析那些可以让人会心，却很难从理性层面说得清道得明的作品。这在某种程度上说，是对艺术自身规律的不够重视。中国艺术的传统中有很多东西是溶化在中国人的血液里的，可以激发我们今天的灵感，以便创造出与西方不同的东西。中国不能永远模仿西方，而应该对世界艺术有独特贡献。跟在人家后面永远不能超过人家，这就需要另辟道路，而尊重和继承中国艺术的传统就是一种蹊径。

第三，对中国艺术哲学的研究，需要借鉴和汲取国外尤其是西方艺术理论的精华。中国传统的艺术理论，历来注重吸收和同化外来思想，剔其糟粕，取其精华。借鉴国外尤其是西方的艺术理论方法，不仅有助于对已有思想的理论化和系统化，而且有助于拓展我们的视野和思路，更充分地认识到中国古代艺术思想的价值。因此，在当代艺术哲学体系的建构中，对于我们传统的艺术理论既不可妄自菲薄，又不能妄自尊大，既要有维持、发展民族精神的自尊心和自信心，又要有虚心学习的态度。在保持传统的基础上汲取外来营养，使我们的艺术和艺术理论更具有生命力。

第四，中国艺术哲学的研究，要体现出当代意识。在研究过程中，我们要以当代人的旨趣为依据，对中国古代艺术理论的传统进行消化和吸收，使之成为当代艺术理论的源头活水。研究中国古代艺术哲学的目的，是为现实服务。我们不能把古代艺术哲学看成僵死的标本，如同古董那样玩味。而对古代艺术理论糟粕的剔除，正是基于现实的具体要求和历史发展的必然要求。这种当代意识，是奠定在尊重传统的前提下，体现社会发展的实际需要的。同时，对中国古代的艺术实践，我们也需要有当代的归纳和总结。中国古人

的总结尽管有很多丰富而精辟的内容，却显得零星而不够系统，同时也具有局限性，这就需要我们运用现代学科的理论方法，并借鉴西方等国外的研究方法加以总结、整合、阐释和评述。

第五，中国艺术哲学要有创作实践的可操作性和欣赏与批评的可操作性。中国艺术哲学应当而且本来就是源于艺术创作、欣赏和批评实践的。中国艺术哲学只有植根于中国的艺术实践，才有坚实的艺术基础，否则便如无本之木、无源之水。同时，中国艺术哲学应当对今后的中国艺术实践乃至世界艺术实践具有指导意义和借鉴价值。中国艺术哲学只有在中国人的艺术活动中具有现实价值，才能使中国优秀的艺术传统得以发扬光大，才能有利于今后中国本土艺术的建设，乃至有利于世界艺术的建设。

总之，中国艺术哲学研究应当在忠实于中国古代艺术思想的基础上，借鉴国外特别是西方艺术哲学，并且立足于现实，对中国传统艺术思想的哲学进行建构与阐释，从中揭示出中国艺术思想的基本精神，以及中国传统固有的潜在理论体系和诗性的思维方式。需要说明的是，在中国古代的艺术思想中，对于同一个概念范畴，古代不同的学者在使用上是有一定差异的，我这里本着继承传统、立足现实和与世界接轨的态度择善而从，将其整合成一个系统，而这些范畴和系统既大体符合历史实际，又有利于当代的吸收和发展。

第 一 章

主 体

艺术作品是由主体进行创造、欣赏和批评的。主体是艺术活动的主导者和接受者。艺术主体是通过艺术活动造就起来的，并在艺术活动中起着主导作用，又进一步在艺术活动中得以发展和丰富。不同的艺术主体之间，通过作品的中介而交流。中国古代的艺术理论尤其重视艺术主体，对于艺术天才的禀赋、个性、学养和灵感，艺术创作和欣赏活动中的虚静，创作中主体的养气、感动和妙悟，欣赏中的阅历和共鸣等，都有着颇为精辟的阐释。

第一节　天才

中国古代就有"天才"一词。天才论思想虽在古代艺术理论中并不流行，却是古已有之的。北齐颜之推尤为强调"天才"在文学创作中的重要性："必乏天才，勿强操笔。"[1] "才"是人之气本体性质的运用，文学艺术乏"才"则万万不可，故古代文学艺术理论中常用"才"来指称天才与才能，衍生为才气、才性、才情、才学等术语。人们重视艺术才华的先天禀赋，重视后天对才情的培养、熏陶和造就。同时，人们也重视因个体的气质类型差异而带来的作品风格差异，外物对天才的感发，以及天才在即时即兴状态下对外物的感发等。这些都是值得我们加以研究和阐发的。

一、禀赋

从艺术的角度看，每个人都有一定的艺术创作和欣赏的潜能，

[1] （北齐）颜之推撰，王利器集解：《颜氏家训集解》，上海古籍出版社1980年版，第237页。

这种潜能是人们欣赏作品、产生共鸣的基础。而要把所思所想诉诸艺术形态，创作优秀的艺术作品，则必须有艺术方面的天才。班固的《离骚序》云："今若屈原，……虽非明智之器，可谓妙才者也。"[1] 班固虽然对屈原的为人处世方式有所贬抑，却充分肯定他天赋的艺术才华。享有诗圣之名的杜甫，也常常被后人视为诗歌创作的天才，唐代元稹诗云："杜甫天才颇绝伦，每寻诗卷似情亲。"（《酬孝甫见赠》）这是一种与生俱来、发自肺腑的独特才情。这种天才表现为主体对自然和人生的敏锐感觉，体察到人们心底共有的情感，所以他们的诗作才能使人产生亲切的感觉，引发普遍的共鸣。

中国古人普遍认为艺术天才有其先天的基础。中国传统的"天人合一"观认为，人是禀天地灵气所生，而每个人所获得的才气是上天的赋予，艺术天赋尤其如此。如同有人生而强壮，有人素来羸弱；有人天生丽质，有人其貌不扬一样，人的感官、神经反应、思维方式、气质类型、语言表达等方面的先天差异也是普遍存在的。这种思想在中国形成了一个悠久的传统。司马相如说："赋家之心，包括宇宙，总揽人物，斯乃得之于内，不可得而传。"[2] 他认为赋家之心，是与生俱来、不可相传的天赋。叶燮《原诗》云："大凡人无才，则心思不出。"[3] 王世贞《艺苑卮言》也主张："才生思，思生调，调生格；思即才之用，调即思之境，格即调之界。"[4] 都

① （清）严可均辑：《全后汉文》上，商务印书馆 1999 年版，第 246 页。
② （晋）葛洪撰：《西京杂记》，中华书局 1985 年版，第 12 页。
③ （清）叶燮：《原诗》，人民文学出版社 1979 年版，第 16 页。
④ （明）王世贞著，罗仲鼎校注：《艺苑卮言校注》，齐鲁书社 1992 年版，第 39 页。

在强调天才的先天基础。袁枚则认为诗"天性使然，非关学问"①。他在《随园诗话》卷十五中还说："诗文自须学力，然用笔构思，全凭天分。"② 赵翼《瓯北诗钞·绝句二·论诗》也认为文才"三分人事七分天"③，非仅由力取。北宋王希孟18岁所作的《千里江山图》即为传世名作，可见其天分的价值。

天才首先表现在构成人的身体的气本体之中，在创作中表现为才气或文气。故曹丕《典论·论文》说："文以气为主。气之清浊有体，不可力强而致。"④ 曹丕所说的"气"主要突出创作主体先天的禀赋、才性和气质。他认为这种先天基础包括气质类型是天生的，但并非得自遗传，"引气不齐，巧拙有素，虽在父兄，不能以移子弟"⑤。这种"气"具有独特性，各不相同，决定了不同作家各自独特的创作特点。后来刘勰在《文心雕龙·体性》中也进一步说："才力居中，肇自血气。"⑥ 他认为天才处于学养和才力之间，以先天的身体和气质为本源。人的天才来自人天生气质的引发，并由不同的气质类型决定其才力的特征，即使是有血缘关系的亲人，也会呈现

① （清）袁枚著，王英志校点：《随园诗话》，《袁枚全集新编》第九册，浙江古籍出版社2015年版，第353页。

② （清）袁枚著，王英志校点：《随园诗话》，《袁枚全集新编》第九册，第571页。

③ （清）赵翼撰，曹光甫校点：《赵翼全集》四，凤凰出版社、凤凰出版传媒集团2009年版，第511页。

④ （魏）魏文帝撰，孙冯翼辑：《典论》，中华书局1985年版，第1页。

⑤ （魏）魏文帝撰，孙冯翼辑：《典论》，第1页。

⑥ （梁）刘勰著，范文澜注：《文心雕龙注》，人民文学出版社1958年版，第506页。

出不同的风貌。刘勰所谓"人之禀才，迟速异分"①，天才的作家不仅表现在创作速度上，而且对外在事物的感受往往比寻常人更为细腻、幽微，并诉诸笔端，言他人所未能言，妙笔生花，令人叹绝。

主体的先天才性各有所长，不必强求一律。《梁书·萧子显传》载萧子显《自序》说："每有制作，特寡思功；须其自来，不以力构。"② 陆游也说："文章本天成，妙手偶得之。"（《文章》）袁枚说："人之才性，各有所近，假如圣门四科，必使尽归德性，虽宣尼有所不能。"③ 不同作家的先天才性在创作中的表现是不同的，有的是得自天然，有的是精思而致，这两种不同的创作过程都与作家的先天禀赋有关。可见，先天才性的不同造成了创作过程的不同。李贽云："有是格，便有是调，皆性情自然之谓也。莫不有情，莫不有性，而可以一律求之哉？"④ 因此，每个人的天赋才性都是自然而然地表现在文艺活动中的，只不过因为天性的不同，自然本性的表现方式不同罢了。有的人擅长即兴赋诗，有的人擅长沉潜创作，都是其先天才性的体现。

天才的后天培养只对有天赋基础的人有用，而且必须因势利导。刘勰《文心雕龙·事类》说："文章由学，能在天资。"⑤ 他指出为文的先天条件，将先天素质置于第一位。在《文心雕龙·养气》

① （梁）刘勰著，范文澜注：《文心雕龙注》，第494页。
② （唐）姚思廉撰：《梁书》，中华书局1973年版，第512页。
③ （清）袁枚著：《小仓山房续文集》卷三十，王英志编纂校点：《袁枚全集新编》第七册，浙江古籍出版社2015年版，第594页。
④ （明）李贽：《焚书 续焚书》，中华书局2009年版，第132页。
⑤ （梁）刘勰著，范文澜注：《文心雕龙注》，第615页。

中，刘勰强调后天的学只是辅助"才"，不能使人由不才而才："若夫器分有限，智用无涯；或惭凫企鹤，沥辞镂思，于是精气内销，有似尾闾之波；神志外伤，同乎牛山之木。怛惕之盛疾，亦可推矣。"①他所说的"器分"，即文学的天赋、才气。若才能有限，强自为之，就像鸭子希望有鹤那样的长腿一样，无论多么费尽心机，都是不可能的，而只会"内销""外伤"，甚至"盛疾"。唐代刘禹锡论诗时说："工生于才，达生于明。"②他认为作品的精工首先以才华为基础。

可见，古人对于艺术创作中天才的存在早已重视，认识到人的天生气质会给艺术创作带来不同的影响，作品的不同风格与人的天生禀赋紧密相关。他们对于天才形成的基础进行了深入的观察和探索，承认先天气质的差别会造成不同的创作气质，但并非简单地仅以天资来确定人的才能高下，从中显示了深刻的智慧。如在《文心雕龙·才略》中，刘勰就对曹丕和曹植两兄弟的才华作了中肯的评价，认为曹植"思捷而才俊，诗丽而表逸"③，因其天才的俊捷而使其作品在某些文体上表现突出；而曹丕则"虑详而力缓，故不竞于先鸣"④，但在乐府诗和典论方面，则更为出色。对于文学创作来说，天生材质是基础，而天赋的明了通达，可以使人明智地选择更能发挥其天资的领域，从而获得成功。

总之，很多人都有一定的先天艺术才能，这种先天才性与人体的生理条件是密切相关的，在一定程度上决定了作家创作的表达习

① （梁）刘勰著，范文澜注：《文心雕龙注》，第646—647页。

② （唐）刘禹锡著，瞿蜕园笺证：《刘禹锡集笺证》，上海古籍出版社1989年版，第516页。

③ （梁）刘勰著，范文澜注：《文心雕龙注》，第700页。

④ （梁）刘勰著，范文澜注：《文心雕龙注》，第700页。

惯、思维方式、创作过程以及作品的风格特征等，而且个体后天的
文化教育培养和创作实践也要以先天禀赋为基础，这样才能人尽其
才，使两者相得益彰，创作出优秀的作品。因此，中国古代文学艺
术理论对天才先天基础的强调，关注到了创作主体超常的感受力和
表现力，影响了一代又一代人对于出神入化、巧夺天工的艺术才能的
追求与探索。在充分重视个人天赋挖掘的基础上，古人还强调要根据
人的不同天赋对其因势利导，而不是在人的能力范围之外，对其强加
干扰，否则只会事倍功半。天才论的观念使得古人对于艺术创作有更
高的要求，使他们在人力之外追求超乎寻常的艺术作品。

二、个性

独到的艺术作品体现了艺术家的个性风采。艺术风格的旖旎绚
烂，赏心悦目，在很大程度上得益于艺术家们横溢的才情和个性。
天才的先天素质具有气质和个性特征，不同个体之间有一定的差
异，这些都制约着构思和表达的全过程，从而形成作品风格的差
异。汪琬《尧峰文钞》卷三十二曾感慨："文或简练而精丽，或疏
畅而明白，或汪洋纵恣，逶迤曲折，沛然四出而不可御，盖莫不有
才与气者在焉。"[①] 说明才气是文学作品风格形成的关键，作家的
先天才气和后天学习共同决定了作家作品的风格特征、事义浅深和
体势雅郑。艺术家们受外物感发，在灵感的驱使之下，以灵心妙悟
进行创作，留下了无数妙笔生花、鬼斧神工之作。而作品的风格也

① （清）汪琬著，李圣华笺校：《汪琬全集笺校》，人民文学出版社 2009 年版，
第 481 页。

由于作家个性、气质的不同而迥异，或壮美，或温婉，或疏豪，或典雅，千姿百态，各具特色，大大丰富了我国艺术的风格类型。而这也正是天才风采丰富性的表现，从而使作品异彩纷呈，也给我们留下了各具特色的艺术空间。

在汉末魏晋南北朝时代，人们受品评人物风气的影响，开始谈论作家才性、禀赋、个性与作品风格的关系。曹丕《典论·论文》中就有关于才性的清浊之说："文以气为主，气之清浊有体。"① 文才之气，就是才气，或文气。他已经意识到作者的才气不同，故作品千差万别，风格各异。《典论·论文》里说徐幹有齐气，刘桢有逸气等，正说明他们各自才气的类型差异，包括气质和性格特征的差异，从而形成了各自独特的风格特征。从此以后，以"气"论文的人越来越多。嵇康《明胆论》云："夫元气陶铄，众生禀焉。赋受有多少，故才性有昏明。"② 葛洪《抱朴子·辞义》说："夫才有清浊，思有修短，虽并属文，参差万品。"③ 《抱朴子·尚博》也说："清浊参差，所禀有主，朗昧不同科，强弱各殊气。"④ 这些说法都认为才能的个体差异造成了作品的千差万别。钟嵘也以"气""才"对诗进行评品，涉及诗人的才华和诗的风格，如他评刘琨诗"仗清刚之气"，"有清拔之气"。凡此，都在说明个性气质在作品风格中的作用。其中所说的"气"已经不是个人的普通气质，而是作家体现在作品中的多姿多彩的创作倾向和与众不同的风格。

① （魏）魏文帝撰，孙冯翼辑：《典论》，第 1 页。
② （魏）嵇康撰，戴明扬校注：《嵇康集校注》，人民文学出版 1962 年版，第 249 页。
③ （晋）葛洪撰，《抱朴子外篇校释》下册，中华书局 1985 年版，第 394 页。
④ （晋）葛洪撰，《抱朴子外篇校释》下册，第 109 页。

真正对天才的个性与作品风格问题进行系统论述的，是刘勰的《文心雕龙》。刘勰高度关注因作家才能的迥然有别而导致作品风格的差异。如《文心雕龙·议对》："然仲瑗博古，而铨贯有叙；长虞识治，而属辞枝繁；及陆机断议，亦有锋颖，而腴辞弗剪，颇累文骨：亦各有美，风格存焉。"① 这里，在指出不同作家在同一文体上形成不同文风的同时，刘勰的可贵之处在于他将这种现象由表面深入其内在原因——"才性"问题。刘勰说："才性异区，文辞繁诡。"② 他认为风格的不同、文才的不同，其实源于每个人不同的个性、气质等，是因性而异的。而个性、气质又是与生俱来的，故人们常说文如其人。后天的因素和时尚对作品有一定的影响，但一般不会从根本上改变作家的个性。《文心雕龙·体性》云："是以贾生俊发，故文洁而体清；长卿傲诞，故理侈而辞溢；子云沉寂，故志隐而味深……触类以推，表里必符，岂非自然之恒资，才气之大略哉！"③ 强调作家的先天气质特征影响着作品的风格特征。刘勰这种对文学天才个性、气质和风格关系的认识，对后世产生了广泛而深刻的影响。遍照金刚《文镜秘府论·南卷·论体》云："凡制作之士，祖述多门，人心不同，文体各异。较而言之，有博雅焉，有清典焉，有绮艳焉，有宏壮焉，有要约焉，有切至焉。"④ 其中便有刘勰思想影响的痕迹。

同时，受儒家诗教观的影响，中国古人对才与性的关系的论述除涉及自然的成分外，还被推广至作家道德品质的层面。张笃庆在

① （梁）刘勰著，范文澜注：《文心雕龙注》，第438页。
② （梁）刘勰著，范文澜注：《文心雕龙注》，第506页。
③ （梁）刘勰著，范文澜注：《文心雕龙注》，第506页。
④ （日）遍照金刚撰：《文镜秘府论》，人民文学出版社1975年版，第150页。

解释严羽的"诗有别材，非关书也"① 时，将之释为："此得于先天者，才性也。"② 这里的"才性"还是指先天的个性与气质。但傅与砺《诗法正论》云："诗原于德性，发于才情，心声不同，有如其面。"③ 其中的"性"已不再是自然之质，而是后天习得的道德本性，有着鲜明的社会性特质。也就是说，才华要受到文德的约束，做到德才兼备。这是儒家强调品性的特点。因此，后来的"才性"演变成先天气质之性与后天的道德之性的统一。天才在才情、才学之外，也必须遵守儒家道德传统，注重道德品质的修养，否则，即使是"功名之士，决不能为泉石淡泊之音；轻浮之子，必不能为敦庞大雅之响"④。然而，由于人格品质的多样性、复杂性，文不由衷的情况也大有人在。刘勰《文心雕龙·程器》就认为德才未必一定要一致，这是非常有道理的。如宋代昏庸无能、丧权辱国的皇帝赵构，却有着矢志报国立功的精彩诗作，可见这种观念有时候是失之偏颇与狭隘的。

天才虽然因个性差异而使作品有不同的艺术风格，但总体上说，这些作品的风格都显得较为自然、从容。因为他们的创作很少刻意经营，而常常随兴感发，文思泉涌，又往往不拘法度，恣意写来，才情在瞬间得以充分释放。这是其才质禀赋的自然流露，是天才的应有之义。于是作品多浑然天成，毫无人工雕琢的痕迹，独具行云流水的妙

① （宋）严羽著，郭绍虞校释：《沧浪诗话校释》，人民文学出版社 1961 年版，第 26 页。
② （清）郎廷槐述：《师友诗传录》，中华书局 1985 年版，第 2 页。
③ （元）傅与砺：《诗法正论》，吴文治主编《辽金元诗话全编》四，凤凰出版社 2006 年版，第 2451 页。
④ （清）叶燮：《原诗》，第 52 页。

处，非他人能够模仿习得。王夫之就曾评论胡翰的《拟古》："此天壤至文，云容水派，一以从容见神力，非吞剥古人者得十里外闲香也。"① 形象地表达了天才诗人创作时如有神助的精神状态。当然，这种自然风格在不同个性的天才笔下，也有着各自不同的表现，如苏轼的豪迈、李白的飘逸、杜甫的沉着，不一而足，各有千秋。

总之，作家的才受性的激发，这个"性"就是艺术家在先天独特的气质与后天修养统一的基础上形成的个性。作品的风格正是在作者的先天才情和外界陶冶的共同作用下形成的。人的先天气质与后天修养的不同，体现了他们的不同个性，也带来了作家的不同创作风格，使他们创作出缤纷各异的艺术作品，呈现出不同的体式和风采，形成各具特色的作品风格。性、才、文三者一体，艺术家的体性影响了他的才能，也进一步影响了他的作品创作。这些作品的特性与作家的气质修养是息息相关的。

三、学养

艺术创作的天资差异是客观存在的，不过后天的生活环境，所受的教育与熏陶等，对才能的发挥也起着举足轻重的作用。天资是先在的基础，后天的学识和阅历可以挖掘它、造就它，但只能因势利导，不能发生根本的变化。鹅蛋加温可以孵出小鹅，鹅卵石则不能。鹅蛋是作家天赋的才能，后天的培养必须有其天赋基础。倘是朽木，便不可雕。但如同璞玉必须雕而成器一样，天才依然需要后

① （清）王夫之撰：《姜斋诗话》，《船山全书》第 14 册，岳麓书社 2011 年版，第 1280 页。

天的开发和培养，才能将潜能化为现实的创作能力。天资再好，如不加以琢磨，也不能成器。先天资质和后天学习是天才的两个不可或缺的条件。

天赋必须通过后天的努力才能得以造就，古人高度重视后天培养对于成才的重要影响。《吕氏春秋·察今》有这样一则寓言："有过于江上者，见人方引婴儿而欲投之江中，婴儿啼。人问其故。曰：'此其父善游。'其父虽善游，其子岂遽善游哉？"[1] 这则寓言虽是比喻为政的，但也生动而形象地说明了天赋的遗传成分要依靠后天勤奋的习得才能造就天才。北宋的王安石在《伤仲永》中，也讲述了一个天才少年仲永因无学而"夭折"的故事，"彼其受之天也，如此其贤也，不受之人，且为众人"[2]，从反面说明了天才不注意后天的学习，也会沦落为碌碌无为的庸才。

艺术的天赋更是需要后天的挖掘和培养。刘勰在强调先天素质的同时，要求以丰富的学养为基础。《文心雕龙·体性》认为，才、气作为先天的禀赋，需要后天的学与习，才可以变为文学的才华："才有庸俊，气有刚柔，学有浅深，习有雅郑，并性情所铄，陶染所凝。"[3] 黄侃《文心雕龙札记》在评《体性》篇时说："体斥文章形状，性谓人性气有殊，缘性气有殊而所为人之异状。然性由天定，亦可以人力辅助之，是故慎于所习。"[4] 这里所谓"性"本指先天的自然本性，包括气质、个性等，黄侃认为它们是天生的，但也是与学识修养相辅相成的，因而不能轻视后天的习得。《文心雕

① 许维遹撰，梁运华整理：《吕氏春秋集释》，第 393—394 页。
② （宋）王安石著：《临川先生文集》，中华书局 1959 年版，第 755 页。
③ （梁）刘勰著，范文澜注：《文心雕龙注》，第 505 页。
④ 黄侃：《文心雕龙札记》，中华书局 1962 年版，第 94 页。

龙》中很多篇章都谈到了学识积累的重要影响。如《事类》云：
"夫姜桂因地，辛在本性；文章由学，能在天才（据杨明照）。才自
内发，学以外成。"① "才为盟主，学为辅佐；主佐合德，文采必
霸。"② 说的正是肇自血气和后天的习染（包括博览）的统一。《体
性》也认为，"因性以练才"③，"酌理以富才"④，才华的养成要根
据先天素质，因势利导，加以培养。古文家柳冕《答杨中丞论文
书》中亦云："天地养才，而万物生焉；圣人养才，而文章生
焉。"⑤ 即天才也要经过后天的培养训练，从而进入文章巧夺天工、
得心应手和以神遇不以目视的境地。其他如李维桢认为"才得学而
后雄"⑥，章学诚《文史通义·妇学》"才而不学，是为小慧"⑦ 等，
都十分重视后天的熏陶。叶燮则强调才、胆、识、力等要素缺一不
可："大凡人无才则心思不出；无胆，则笔墨畏缩；无识，则不能
取舍；无力，则不能自成一家。"⑧ 所谓胆、识、力，乃是来自后
天的不断学习和博观而形成的判断力、学识和内在蕴含力，这些都
是天才得以形成的有机部分，需要长期的努力和训练才能够获得。
可见在古代艺术批评家那里，对后天训练的重视有着一脉相承的传
统。"冰冻三尺，非一日之寒"，天才的后天训练和与生俱来的禀赋

① （梁）刘勰著，范文澜注：《文心雕龙注》，第 615 页。
② （梁）刘勰著，范文澜注：《文心雕龙注》，第 615 页。
③ （梁）刘勰著，范文澜注：《文心雕龙注》，第 506 页。
④ （梁）刘勰著，范文澜注：《文心雕龙注》，第 493 页。
⑤ （清）董诰等编：《全唐文》第 6 册，中华书局 1983 年版，第 5359 页。
⑥ （明）李维桢：《郝公琰诗跋》，《大泌山房集》第 4 册，齐鲁书社 1997 年
版，第 681 页。
⑦ （清）章学诚著，叶瑛校注：《文史通义校注》，中华书局 1985 年版，第 536 页。
⑧ （清）叶燮：《原诗》，第 16 页。

是相辅相成、缺一不可的。

才学的深广要依靠大量的阅读、欣赏、感悟和思考日积月累地形成。多读书、多欣赏、多经历，便见多识广，自然而然地就能提高修养，熟悉文体规范和文学大家的创作技巧，有利于增益才情。刘勰也倡导广泛阅读，要求"博观"："将赡才力，务在博观。"① 要"积学以储宝，酌理以富才"②。严羽强调"别材""别趣"与读书穷理的统一："诗有别才，非关书也。诗有别趣，非关理也。然非多读书，多穷理，则不能极其至。"③ 可见文学的天才不是一蹴而就的。具有特异天赋的艺术家，只有通过博观，在丰富的阅历、深刻的感悟、精深的思考以及创作实践的积累之后，才会有成熟的杰作出现。

中国古代文论点明了诗歌创作的最高境界要通过读书、经历等增长见识、积淀文化底蕴才能成就的道理。其中既肯定天才的先天基础，又肯定后天读书、经历的必要性。清代何炳麟《红楼梦赞跋》云："情生于才，才大则情挚；识长于学，学博则识高。二者不可偏废。"④ 即使那些被认为天赋异禀的天才们，也是离不开后天积学和阅历的。如诗圣杜甫就非常看重阅读的积累，曾说过："读书破万卷，下笔如有神。"⑤ 这说明后天的学习等有助于才华的开掘和发挥，而学养对天才的创造颇为重要。杜甫本人的作品也的确体现了其相当的学识修养，故赵翼惊赞杜甫"语不惊人死不休"

① （梁）刘勰著，范文澜注：《文心雕龙注》，第 615 页。

② （梁）刘勰著，范文澜注：《文心雕龙注》，第 493 页。

③ （宋）严羽，郭绍虞校释：《沧浪诗话校释》，第 26 页。

④ 一粟编著：《红楼梦书录》，中华书局 1963 年版，第 162 页。

⑤ （唐）杜甫著，（清）杨伦笺注：《杜诗镜铨》，上海古籍出版社 1998 年版，第 24—25 页。

时说:"其笔力豪劲,又足以副其才思之所至,故深人无浅语。"①
后天的努力正是天才充分得以展现的必要方式,以便使后天的学力
与先天的才力相符。杜甫的诗歌之所以受人景仰,影响了后来近千
年的创作,与其重视后天学识积累、炼字技巧、讲究对仗工整等是
分不开的,从而为后人的创作树立了楷模。

"明四家"中的文徵明和唐寅正分别是偏于天赋和偏于学养的
两种典型:唐寅早慧,祝允明称他"天授奇颖,才锋无前;百俊千
杰,式当其选。形拔而势孤,立竦则武狭,少长,纵横古今,肆恣
千氏"②,其书画和文学皆成就斐然,自称"江南第一风流才子"。
文徵明早年驽钝,科举连连落第,但他为学努力严谨。据马宗霍
《书林纪事》:"徵明独临写千文,日以十本为率,书遂大进。平生
于书,未尝苟且,或答人简札,少不当意,必再三易之不厌,故愈
老而愈益精妙。"③ 这是说文徵明对书法精益求精的态度。他执吴
门画派牛耳长达三十余年,其门生弟子众多,使吴门画派在明中后
期风气披靡,影响着明代绘画的发展。

天才作家对于法度的掌握也是在先天敏感的基础上,通过后天
的学习获得的。李维桢《太函集序》说:"文章之道,有才有
法。"④ 强调才与法的统一。这里的法,既包括人对自然规则的领
悟,也包括主体后天的能动创造。张戒《岁寒堂诗话》指出:"诗

① (清)赵翼著,江守义、李成玉校注:《瓯北诗话校注》,人民文学出版社
2013年版,第43页。
② (明)祝允明著:《怀星堂集》,西泠印社出版社2012年版,第582页。
③ 马宗霍编撰:《书林藻鉴 书林纪事》,文物出版社1984年版,第316页。
④ (明)汪道昆撰,胡益明、余国庆点校:《太函集》,黄山书社2004年版,
第1页。

人之功，将在一时情味，固不可预设法式也。"① 客观地说，天才作家的作品，固然有超越寻常法度之处，然而终究没有完全脱离基本的法则规范，只是他们不拘于法则，将其运用得更为巧夺天工，出神入化罢了。因此，对于才与法的关系，人们往往重视"以才御法"，凭借其非凡的才能，驾驭甚或自立法度，独领风骚。新法度的形成，也是天才作家在掌握既有法度、达到"从心所欲不逾矩"② 的基础上，发现规律而创造法度的。因此，天才是对各种规则的熟练运用者，而他们的自成法度体现了高度的创造性，可以成为后人的典范，鼓励人们不断通变创新。

总之，天分对才能来说，只是根本的前提，但并不是唯一的、绝对的，后天的学习、努力和修养也是至为重要的。艺术创作建立在先天才能与后天学习双向统一的基础上，后天勤奋与得当的学习可以激发艺术天才的形成。艺术家大量的阅读和广泛的阅历与他们的天赋结合在一起，经过艺术家的融合化蕴而成为崭新的艺术作品。从古至今，正是无数艺术家饱读诗书、苦心钻研，为我们带来了百花齐放、生意盎然的艺术盛景。同时，艺坛的欣欣向荣也常常是天才出现的基础。在艺术繁荣的时代氛围中，天才汲取着丰富的学养，将时代精神与自身的创作气质相结合，创作出代表其时代精华、引发欣赏者灵魂深处回响乃至震撼的作品。

四、灵感

艺术天才主要包括艺术直觉能力，即敏锐而独特的感受力，涉

① （宋）张戒撰：《岁寒堂诗话》，中华书局1985年版，第4页。
② 程树德撰：《论语集释》一，中华书局2014年版，第98页。

及灵感、妙悟、构思和语言表达的才能。其中顿悟的才能，也就是我们通常所说的"灵感"。灵感是艺术家的才华在瞬间的最佳呈现状态。尽管中国古代艺术理论中并未直接出现灵感这一概念，但在陆机、刘勰，严羽等人的文学思想中，还是能够散见文论家对创作过程中灵感突发现象的描述。这些多表现在"天机""神思""感兴"等说法中。灵感是天才即兴创作的源泉，但是它又无可把握，转瞬即逝，令人捉摸不透。中国古代的不少学者在著作、评论中纷纷表达了自己对于灵感的看法。

灵感是主体在创作时，常常冥思苦想而不得，天资出众的作者偶尔受外物感发，一旦应感而能，豁然贯通，文思勃发，即思如泉涌，不可抑止，便可一气呵成，势不可挡。这常常表现为一种如痴如迷的状态。唐代李德裕《文章论》称："文之为物，自然灵气，惚恍而来，不思而至。"① 道出了灵感到来的突发性与不期然性。张怀瓘《书断》也说灵感到来之时"意与灵通，笔与其运，神将化合，变化无穷"②。皎然《诗式》中云："时有意静神王，佳句纵横，若不可遏，宛如神助。"③ 谢榛《四溟诗话》也有所谓"诗有天机，待时而发"④。认为诗文的创作需要天才灵感，要等待时机，受到感发而成，而不是靠冥思苦想得来的。

不仅如此，古人认为天才的灵感，可遇而不可求，是不由人控制和来去无定的。一不小心，便如"兔起鹘落，稍纵即逝矣"⑤。

① （清）董诰等编：《全唐文》第 8 册，中华书局 1983 年版，第 7280 页。
② （唐）张怀瓘著：《书断》，浙江人民美术出版社 2012 年版，第 14 页。
③ （唐）释皎然著：《诗式》，中华书局 1985 年版，第 5 页。
④ （明）谢榛撰：《四溟诗话》，中华书局 1985 年版，第 23 页。
⑤ 孔凡礼点校：《苏轼文集》，中华书局 1986 年版，第 365 页。

陆机《文赋》中曾经描述了它的来去无常。"若夫应感之会，通塞之纪，来不可遏，去不可止。"① 这在各类艺术理论中多有描述。李渔的《闲情偶寄·词曲部》认为："文章一道，实实通神，非欺人语。千古奇文，非人为之，神为之，鬼为之也，人则鬼神所辅者耳。"② 说明了灵感不可捉摸、难以言说的特点。正因为灵感的这种非理性特征，天才的艺术家们在受到触动以后，会随性写来。如明人谭元春《汪子戊己诗序》所言："夫作诗者一情独往，万象俱开，口忽然吟，手忽然书。即手口原听我胸中之所流。"③ 这种突如其来的高度敏感和极富创造性的灵感瞬间显得神秘而自然，难以捉摸，也难以驾驭，是一瞬间的融会贯通和悠然心会，如有神助。

　　灵感是天才作家在外物感发过程中的一种心领神会，是瞬间迸发、无迹可寻的，具体体现为天才作家的灵心妙悟。陆机《文赋》所谓"为文之用心"④，意即诗文的艺术创造，总是随灵心而动，不受限于人为的既有规范和要求。同时，灵感又是直觉的，无须通过逻辑推理就可对事物的本质直接领悟。宗炳《画山水序》说："夫以应目会心为理者，类之成巧，则目亦同应，心亦俱会。应会感神，神超理得。"⑤"应目会心"是心灵在眼观万物的瞬间即已获得了感悟，这就类似于禅宗的顿悟。所以严羽以禅喻诗，用禅宗的"妙悟"说来阐释诗歌创作中的灵感现象，认为："大抵禅道惟在妙

① （晋）陆机著，杨明校笺：《陆机集校笺》，上海古籍出版社2016年版，第26页。
② （清）李渔撰，杜书瀛译注：《闲情偶寄》，中华书局2014年版，第180页。
③ （明）谭元春著，陈杏珍标校：《谭元春集》下，上海古籍出版社1998年，第622页。
④ （梁）刘勰著，范文澜注：《文心雕龙注》，第725页。
⑤ 《画山水序》，宗炳、王微：《画山水序 叙画》，第7页。

悟，诗道亦在妙悟。"①主张诗歌创作须以"悟"为第一要义，"惟悟乃为当行，乃为本色"②。当然悟有程度的不同，"有深浅，有分限，有透彻之悟，有但得一知半解之悟"③，而严羽所说的"妙悟"，指的是彻底深刻的"透彻之悟"。只有透彻之悟，才能合化无迹，通远得意。因此，中国艺术的流动飞扬、玲珑剔透，正是天才们灵心妙悟的结果。

天才需要瞬时的灵感，可是玄妙莫测的灵感从何而来呢？古人对于灵感的来源和途径也有多种不同的看法。首先，灵感在天赋素质的基础上，常常在瞬间受到外物即兴的感发。宋代陈师道的《颜长道诗序》说："万物者，才之助。有助而无才，虽久且近，不能得其情状，使才者遇之，则幽奇伟丽无不为用者；才而无助，则不能尽其才。"④从客观外物出发，强调才情受到外物的兴会感发；自然景物物色相召，社会生活感荡心灵，就会激发天才的创造力，产生灵感。柳宗元游览西山时，便是在受到外物感发后，达到了物我交融的境界："悠悠乎与颢气俱，而莫得其涯，洋洋乎与造物者游，而不知其所穷。"⑤"心凝形释，与万化冥合"⑥，遂洋洋洒洒写成了《始得西山宴游记》。其次，作家平时的积学和修养是灵感得以迸发的基础。作家由学习增广见闻，熟稔各种艺术技巧，自然能

① （宋）严羽著，郭绍虞校释：《沧浪诗话校释》，第 12 页。

② （宋）严羽著，郭绍虞校释：《沧浪诗话校释》，第 12 页。

③ （宋）严羽著，郭绍虞校释：《沧浪诗话校释》，第 12 页。

④ （宋）陈师道著，林纾选评：《后山文集》，商务印书馆 1924 年版，第 19 页。

⑤ （唐）柳宗元著：《柳宗元集》，中华书局 1979 年版，第 763 页。

⑥ （唐）柳宗元著：《柳宗元集》，第 763 页。

做到胸中有丘壑，有利于激起灵感，成就佳作。如袁守定《占毕丛谈》所说："文章之道，遭际兴会，摅发性灵，生于临文之顷者也。然须平日餐经馈史，霍然有怀，对景感物，旷然有会，尝有欲吐之言，难遏之意，然后拈题沘笔，忽忽相遭，得之在俄顷，积之在平日，昌黎所谓有诸其中是也。"① 可见，灵感一方面来源于天赋素质，另一方面来源于积学修养，而这恰恰是天才得以造就的不可或缺的两个方面，天才与灵感的关系由此昭然若揭。

古人还视灵感的到来为主体心灵渐修顿悟的结果。渐修顿悟本是佛学禅宗的一种得道方法的描述。而古代理论家同时也把积学看成是获得灵感的最终途径。积学是历代学者所重视的。陆机虽说对于灵感"吾未识夫开塞之所由"②，但也要求作家"颐情志于典坟"③。刘勰《文心雕龙·神思》："积学以储宝。"④ 桓谭《新论·道赋》："子云曰：'能读千赋则善赋。'"⑤ 到杜甫"读书破万卷，下笔如有神"⑥，则明确将灵感归为读书了。遍照金刚《文镜秘府论·南卷·论文意》则有"作文兴若不来，即须看随身卷子，以发兴也"⑦。松年以诗文作喻，要求多读："多读古人名画，如诗文多读名大家之作，融贯我胸，其文暗有神助。"⑧ 这些都是说读书是

① （清）袁守定撰：《占毕丛谈》，北京出版社 2000 年版，第 519 页。
② （晋）陆机著，杨明校笺：《陆机集校笺》，第 26 页。
③ （晋）陆机著，杨明校笺：《陆机集校笺》，第 5 页。
④ （梁）刘勰著，范文澜注：《文心雕龙注》，第 493 页。
⑤ （汉）桓谭著：《新论》，上海人民出版社 1977 年版，第 51 页。
⑥ （唐）杜甫，（清）杨伦笺注：《杜诗镜铨》，第 24—25 页。
⑦ （日）遍照金刚撰：《文镜秘府论》，第 132 页。
⑧ （清）松年著，关和璋注评：《颐园论画》，人民美术出版社 2018 年版，第 80 页。

获得灵感的源泉。

积学是灵感"积之在平日"的一面，而"得之在俄顷"的一面，袁守定认为是"对景感物，旷然有会"。艺术家以虚静之心受外物触发，势不可挡，遂能文思如注。怀素《自叙帖文》引述窦冀云："粉壁长廊数十间，兴来小豁胸中气。忽然绝叫三五声，满壁纵横千万字。"① 而怀素《自叙帖》本身就是即兴感发、飞动恣肆的神来之作。遍照金刚所谓"起于无作，兴于自然，感激而成"②、"安神净虑，目睹其物，即入于心，心通其物，物通即言"③，实指心中本有文思，忽受外物感发，即文如泉涌，不择地而出。这种物感，不一定实指某物，有时一时联想，也同样能引发文思的涌现。

古人将这种灵感的迸发状态视为自然之道的体现。主体处于自然状态时，即顺情适性时，常常可以充分地发挥自己的创作能力。李德裕《文章论》："文之为物，自然灵气。"④ 沈约《答陆厥书》："天机启，则律吕自调。"⑤ 包恢《答曾子华论诗》："盖天机自动，天籁自鸣，鼓以雷霆，豫顺以动，发自中节，声自成文。此诗之至也。"⑥

总之，中国文学艺术中的天才，是指本于气之体，以性为质，

① 《怀素自叙帖》，浙江古籍出版社 2000 年版，第 25—26 页。

② （日）遍照金刚撰：《文镜秘府论》，第 127 页。

③ （日）遍照金刚撰：《文镜秘府论》，第 138 页。

④ （清）董诰等编：《全唐文》第 8 册，第 7280 页。

⑤ （梁）萧子显撰：《南齐书》第二册，中华书局 1972 年版，第 900 页。

⑥ （南宋）包恢：《敝帚稿略》卷二，中华再造善本工程编纂出版委员会编：《中华再造善本·清代编·集部》第 424 册，国家图书馆出版社 2013 年版，第 3 页。

以人的先天禀赋为基础，经后天的培养、熏陶和造就，通过创作而得以彰显出来的才华。在创作过程中，艺术家正是在养气的必要准备之后，以虚静心态为前提，在感悟动情的基础上，通过神思而创构审美意象，再经灵感的突发，遂心潮澎湃，激情荡漾，文思如涌，"来不可遏，去不可止"[1]，一气呵成，完成艺术作品的创造。即使那些"两句三年得，一吟双泪流"[2] 的作品，看似精思而成，实则各句的形成，也同样是在"俄顷"之间。这种天才论既承认天才的先天素质，又肯定了后天的习得修养，体现出了一种辩证统一的思想。先天的禀赋和后天的习得，使得天才艺术家别具慧眼、独有会心。而古人对于灵感在天才创作中的重视，对于艺术创作中直观和顿悟的强调，对我们今天认识艺术中的天才仍然有着深刻的启迪与影响。

第二节　虚静

主体在艺术活动中，无论是创作，还是欣赏，都以虚静为前提。所谓虚静，是指主体在感悟对象时，须涤荡心胸，"湛怀息机"[3]，摒除主观的欲望和成见，保持内心的清净，万虑洗然，深入空寂，以空明寂静的心灵去涵容、体悟其中的生命精神。在妙悟

① （晋）陆机著，杨明校笺：《陆机集校笺》，第 40 页。
② （唐）贾岛著，齐文榜校注：《贾岛集校注》，人民文学出版社 2001 年版，第 545 页。
③ 《蕙风词话》，况周颐、王国维著：《蕙风词话 人间词话》，人民文学出版社 1960 年版，第 9 页。

对象的过程中，主体必须先"齐以静心"①（即儒家所谓"默而识之"②，禅宗所谓"明心见性"）。要收视返听，以虚静、恬淡的主体，去体悟生命之"微"。这便是《二十四诗品·冲淡》所谓"素处以默，妙机其微"③。袁中道的《爽籁亭记》曾记叙听玉泉水声经过："其初至也，气浮意嚣，耳与泉不深入，风柯谷鸟，犹得而乱之。及暝而息焉，收吾视，返吾听，万缘俱却，嗒焉丧偶，而后泉之变态百出。初如哀松碎玉，已如鹍弦铁拨，已如疾雷震霆，摇荡川岳。故予神愈静，则泉愈喧也。泉之喧者，入吾耳而注吾心，萧然泠然，浣濯肺腑，疏瀹尘垢，洒洒乎忘身世，而一死生。故泉愈喧，则吾神愈静也。"④ 这段话精彩地描述了经由直观到收视返听而入神境的过程。此即所谓澄怀观道，以便达到化境——一种比虚静更高的"不静"，从中获得心灵感应的觉醒。常言"心领神会"，便需要主体虚静为体悟万有的生命本质奠定基础，最终使主体的生命获得自由和超脱。

一、创作虚静

创作过程中的主体心态，当以虚静为前提。感物动情的主体不

① （晋）郭象注，（唐）成玄英疏，曹础基、黄兰发点校：《庄子注疏》，中华书局 2011 年版，第 354 页。

② 程树德撰：《论语集释》二，中华书局 2014 年版，第 563 页。

③ （唐）司空图著，祖保泉、陶礼天笺校：《司空表圣诗文集笺校》，安徽大学出版社 2002 年版，第 163 页。

④ （明）袁中道著，钱伯城点校：《珂雪斋集》，上海古籍出版社 1989 年版，第 655 页。

能把源头活水直接输入创作过程，还必须要进行酝酿、构思，通过生命的节律，将文思织成一个审美的有机体。故大凡艺术作品，与痛苦的呼号、快乐的狂笑不同，其本身便是一个生命整体。它所传达给我们的不只是一种情绪，而是提供一个富有感染力的审美观照的对象。创作对象时，主体必须将思绪在虚静的心态中进行陶冶。很多诗人在创作时力求安静而专注，正是对虚静心态的一种追求。薛道衡吟诗构文"必隐坐空斋一种，踟壁而卧，闻户外有人声便怒"①；陈无己登览得句，"即急归卧一榻，以被蒙首，恶闻人声，谓之'吟榻'。家人知之，即猫犬皆逐去，婴儿稚子，亦抱寄邻家，徐待诗成，乃敢复常"②。惟其虚静，才能超越尘俗的障蔽，在体悟对象的过程中达到物我同一，从中体现出宇宙的生命精神。

虚静心态是生思的需要。艺术构思的思绪，惟有虚静，方能源源不断地产生。陆机认为，只有"收视反听"③、"馨澄心以凝思"④，才能"笼天地于形内"⑤，使诸多的思虑妙而生花。葛立方论诗有"诗思多生于杳冥寂寞之境"⑥ 说，郭若虚论画也有"神闲意定，则思不竭而笔不困也"⑦ 之说。王原祁在《雨窗漫笔》中所谓"安

① （唐）魏征：《隋书》，中华书局1973年版，第1407页。
② （清）厉鹗辑撰：《宋诗纪事》二，上海古籍出版社2013年版，第819页。
③ （晋）陆机著，杨明校笺：《陆机集校笺》，第7页。
④ （晋）陆机著，杨明校笺：《陆机集校笺》，第7—8页。
⑤ （晋）陆机著，杨明校笺：《陆机集校笺》，第8页。
⑥ （南宋）葛立方著：《韵语阳秋》，中华书局1985年版，第16页。
⑦ （宋）郭若虚撰，黄苗子点校：《图画见闻志》，人民美术出版社1963年版，第16页。

闲恬适，扫尽俗物"①，也正是要求超越现实，摆脱俗见的干扰，由现实境界进入审美境界。

虚静心态是陶钧文思的需要。虚静是主体的心胸排除杂念，超越现实进入创作过程的心理状态。故需斋以静心，湛怀息机，使"万物无足以扰心"②，从而成为"天地之鉴，万物之镜"③，从中映照万物。因此，其虚其静，是不滞于成见，不滞于外物，而非绝对心中无外物。此乃遗物以观物。在此基础上以主观寂静的心灵去陶钧文思，必然超越了尘俗之障。苏轼在《书晁补之所藏与可画竹三首》中说文与可画竹时能身与物化，嗒然遗身，进入无我状态，正是在虚静基础上陶钧文思的结果。

虚静是体悟万物生命之道的需要。艺术生命乃外在物趣与主体情趣浑然一体，最终体大化之道的结果。因此，主体必得以虚静之心，使心灵契合于万物之本，其奇思妙想方能归根，方能形成活生生的艺术整体。宋代曾巩《清心亭记》曰："虚其心者，极乎精微，所以入神也。"④ 认为虚静的心态，可以在艺术构思时体物得神，妙几其微。金代元好问《陶然集诗序》有："万虑洗然，深入空寂。"⑤ 乃说虚静心态可以使人宁静致远，体悟生命之奥。明代李

① （清）王原祁著，毛小庆整理：《王原祁集》，浙江人民美术出版社2018年版，第86页。

② （晋）郭象注，（唐）成玄英疏，曹础基、黄兰发点校：《庄子注疏》，第247页。

③ （晋）郭象注，（唐）成玄英疏，曹础基、黄兰发点校：《庄子注疏》，第248页。

④ （宋）曾巩撰，陈杏珍、晁继周点校：《曾巩集》，中华书局1984年版，第396页。

⑤ 周烈孙、王斌校注：《元遗山文集校补》卷第三十七，巴蜀书社2013年版，第1257页。

日华认为虚静心态可以让主体由烟云秀色领悟到其生命之道，使两相聚合，则作者自有妙悟，自有生花妙笔："必须胸中廓然无一物，然后烟云秀色与天地生生之气自然凑泊，笔下幻出奇诡。"①

二、欣赏虚静

在中国古人看来，虚静可以致远与返本。许多人认为欣赏与创作一样，都需要虚静心态。只不过创作是艺术家由感物而动再收视返听，以虚静心态进入创作过程。而欣赏则先虚静，再去接受作品的感动。欣赏即以放弃我执的平常心去体悟作品，从中感受到作品的生命精神。这是一种不直接涉及功利和个人癖好的心态。《吕氏春秋·适音》："耳之情欲声，心弗乐，五音在前弗听。目之情欲色，心不乐，五色在前弗视。"② 葛洪《抱朴子·尚博》："是以偏嗜酸醎者，莫能知其味。用思有限者，不能得其神也。"③ 要求在欣赏作品时，主体心灵须不受外物的拘限与个人偏好的消极影响，以便从喧嚣的气氛中沉静下来，进入作品的境界之中。清代延君寿《老生常谈》："读古人诗，本来不许心粗气浮，我于陶尤觉心气要凝炼，方能入得进去。"④ 乃从正面阐述了这种思想。

这种虚静心态虽是一种忘我、非功利、"能婴儿"的心态，但毕竟是由文化形态所造就的。这时，作者与欣赏者处于共同的文化

① （明）李日华撰：《六研斋笔记》，凤凰出版社 2010 年版，第 261 页。
② 许维遹撰，梁运华整理：《吕氏春秋集释》，第 114 页。
③ （晋）葛洪撰，《抱朴子外篇校释》下册，第 116 页。
④ 郭绍虞、富寿荪：《清诗话续编》下册，上海古籍出版社 1983 年版，第 1820 页。

背景与情感状态之中。只有如此，作品才能引起欣赏者的共鸣。因此，虚静心态作为欣赏的基础，能够使人心明眼亮，有着一定的文化素养和情感陶冶的基础。吴墨井论观画有"神澄气定"之说。神澄气定，方能目了、心敏，"方得古人之神情要路"①，进入审美境界。

欣赏者正是以虚静心态，在作品的感发下进入与作品浑然为一的境界的。艺术家在外物的感发下创构出审美意象，再通过艺术传达符号加以表达。欣赏者则通过艺术传达符号来体悟作者的性情，然后进入作品的境界之中。元好问《陶然诗集序》："诗家圣处不离文字，不在文字。"②皎然《诗式》："但见性情，不睹文字，盖诣道之极也。"③说明欣赏作品须基于艺术传达符号，又不滞于艺术传达符号。透过传达符号，艺术家通过作品的意象感动欣赏者，引发悲喜之情，这便是作品"兴"的功能。在"兴"的诸多含义中，有一种是称谓作品对欣赏者的感动方式。即通过兴，作品调动了欣赏者的心意功能，达到一种以意相会的效果，从而体悟到作品的妙处。陶渊明说："好读书不求甚解，每有会意，便欣然忘食。"④其不求甚解乃是不去求解，即不是用知性的批评眼光去审视，而是会意感通，以主体精神去体悟作品的内在精神，乃至与作品精神相交流，从而进入一种物我两忘的境界。这便是胡应麟所说的"诗则一

① 林纾撰，虞晓白点校：《春觉斋论画：外一种》，浙江人民美术出版社 2016年版，第 46 页。

② 周烈孙、王斌校注：《元遗山文集校补》卷第三十七，第 1257 页。

③ （唐）释皎然著：《诗式》，第 5 页。

④ （晋）陶渊明著，逯钦立校注：《陶渊明集》，中华书局 1979 年版，第 175 页。

悟之后，万象冥会，呻吟咳唾，动触天真"①，乃至能"三月不知肉味"②。因此，欣赏的心理过程乃是以作品的感性形态为基础，由悟而超越形迹的过程。

但是，正如创作一样，不是所有的欣赏者都是通过虚静进入欣赏状态的。虚静是进入欣赏的一种理想心态。而在欣赏实践中，许多人却常常是通过艺术作品去寻求精神慰藉，去陶冶性灵，净化情感的。在创作上，司马迁认为前人创作乃"皆意有所郁结，不得通其道也"③。韩愈则有"不得其平则鸣"④之说。每个人都有心中不平的状态，每个人都有"意有所郁结"的状态。但不是每个人都能成为艺术家，都能以创作通其道。对于大多数没有创作天赋或无志于成为艺术家的人来说，还是通过欣赏与自己心境相契合的作品来"通其道"，以涤荡心胸，最终由虚静而进入体道境界。

《管子·内业》："凡人之生也必以平正，所以失之必以喜怒忧患。是故止怒莫若诗，去忧莫若乐，节乐莫若礼，守礼莫若敬，守敬莫若静，内静外敬，能反其性，性将大定。"⑤ 认为人之本性本静，感于物而动，故生七情，而止怒止忧，则又必须通过诗乐等艺术陶冶性灵，最终能使人返归本性。《吕氏春秋·古乐》："昔陶唐氏之始，阴多，滞伏而湛积，水道壅塞，不行其序，民气郁阏而滞

① （明）胡应麟著：《诗薮》，中华书局1958年版，第25页。
② 程树德撰：《论语集释》二，第589页。
③ （汉）司马迁撰：《史记》第10册，中华书局1959年版，第3300页。
④ （唐）韩愈撰，马其昶校注：《韩昌黎文集校注》，上海古籍出版社1986年版，第233页。
⑤ 黎翔凤撰，梁运华整理：《管子校注》中，中华书局2004年版，第947页。

著，筋骨瑟缩不达，故作为舞以宣导之。"① 这是从生理角度谈舞蹈对人的身心的调节的，说明舞者是在不平静的背景下经舞蹈调节而归于平静的。舞蹈艺术的特殊性又决定了欣赏者或情不自禁地投身其间，或因内心受到感发产生内摹仿而使身心受到泄导，最终进入康乐平和的状态。

总之，欣赏者可由多种心态进入艺术欣赏，最终获得对作品意蕴的深切感受。虚静心态是欣赏作品的理想心态，它可以摆脱现实与世俗功利的影响和束缚，使欣赏者全神贯注地进入作品的境界之中。而与作品情调相契合的心态，对于体悟作品的内在意蕴，却能心有灵犀一点通，显得尤其敏锐和迅达。人们在欣赏前的心态尽管有所不同，鉴赏过程中因性情、情态、经历等差异，感受无疑也会有很大的区别，而欣赏的效果，即精神的愉快和畅达却是一致的，真可谓殊途同归。

三、不静而静

一般认为，欣赏者是通过虚静心态，在作品形式的感发下，与作品的境界浑然为一，并在此基础上实现了对作品的再创造。但这并不能概括欣赏作品的全部心态。有时，欣赏者在情感表现强烈的状态下，仍可通过作品的感发，对与心境契合的作品有深切体悟，由不静而入静，进入作品的深层境界之中，同样也符合欣赏者与创作者的共同期待。

白居易《与元九书》曾缅怀周代采诗官制度，认为那时上以诗

① 许维遹撰，梁运华整理：《吕氏春秋集释》，第119页。

"补察时政"，下以歌"泄导人情"①。泄导人情，说明欣赏者的情感本身已经"壅塞"，而不能进入虚静状态，故需泄导。唐代谢偃《听歌赋》所谓"听之者虑荡而忧忘，闻之者意悦而情抒"②，也是在说明欣赏者是由不静而进入虚静状态的。朱熹曾以消融渣滓解释乐的功能。他认为："渣滓是他勉强用力，不出于自然而不安于为之之意，闻乐则可以融化了。"③"渣滓是私意人欲。天地同体处，如义理之精英。渣滓是私意人欲之未消者。人与天地本一体，只缘渣滓未去，所以有间隔；若无渣滓，便与天地同体。"④ 艺术是去除欣赏者心灵中私意人欲渣滓的有效工具。通过艺术，主体便可进入与天地同体的境界。明代王守仁也曾认为："凡诱之歌诗者，非但发其志意而已，亦所以泄其跳号呼啸于咏歌，宣其幽抑结滞于音节也。"⑤ 说明对诗歌的吟诵，不仅仅可以感发自己的情志，而且还可以将自身过分激烈的情绪、压抑的心怀宣泄出来，使情感畅达，心胸复归平和状态。

前人的欣赏实践也同样证明了主体常常在沮丧、激动等情感表现激烈的时刻，反复阅读与自己心境相契合的作品，从中获得激励与心灵的满足。林黛玉在读《西厢记》时，便未能处于虚静心态之中，而是以寄人篱下、多愁善感的心境去读，故"不觉心痛神驰，

① （唐）白居易著：《白居易集笺校》，上海古籍出版社1988年版，第2790页。

② （清）董诰等编：《全唐文》第2册，中华书局1983年版，第1592页。

③ （宋）黎靖德编：《朱子语类》第三册，中华书局1986年版，第933页。

④ （宋）黎靖德编：《朱子语类》第三册，第1151页。

⑤ （明）王守仁著，王先华译注：《传习录全集》，天津人民出版社2014年版，第269页。

眼中落泪"①，从中获得独特兴会。后来她在"自己闷闷的"时，听到《牡丹亭》的戏文，感到"十分感慨缠绵""心动神摇"，乃至"如醉如痴"②。这些都不是在虚静状态下进入欣赏过程的，而是在欣赏活动中由躁入静，最终获得心灵的陶冶与净化。

总而言之，虚静是主体审美活动的前提，贯串在主体的整个创作和欣赏活动的过程中。主体在审美地感悟自然万物和社会生活，乃至创作和欣赏艺术作品的过程中，其整个心理活动都以虚静为基础。这是一种排除杂念、超越功利的童心，有利于激发主体的灵感，进行审美的创造或再创造，从而体悟到艺术的生命精神。同时，创作艺术和欣赏艺术本身，也是主体泄导身心，平息愤懑的情绪，以调节心灵的一种方式，从而使主体在与情境的契合中，由入乎其内到出乎其外，使自己的心灵与精神境界得以升华，以成就审美的人生。

第三节　创作

主体的创作心态与欣赏心态都是奠定在审美心态的基础上的。审美心态中的虚静前提和超感性的体悟等，都是创作心态和欣赏心态共同拥有的。在中国传统的审美观念中，艺术作品是一个有机的生命整体，并且与主体同体造化之道。创构艺术品时，主体首先要师楷化机，如同天地化生万物。这就需要主体养自然之气，使作品

① （清）曹雪芹、（清）高鹗著：《红楼梦》，人民文学出版社1996年版，第317页。

② （清）曹雪芹、（清）高鹗著：《红楼梦》，第316、317页。

生气灌注，形成一个有机的生命整体。同时，艺术作品又毕竟得自心源，是主体之静心感于物而生七情的产物。自然外物和社会生活感发心灵，使主体不平则鸣，进入创作过程。即主体由虚静进入神思，在灵感的触发下一气呵成，创造出体现主体创造精神和宇宙生命之道的艺术作品来。而在这整个创作过程中的主体心态，便是主体的创作心态。

一、养气

在主体的创作心态中，养气是必要的心理准备。通过养气，主体的身心得以充实，故能气势雄浑，以生命之气感悟外物之气，使作品体生命之道。对养气问题的最早论述可追溯到孟子的"养浩然之气"。而对艺术创作中养气的最早论述当数王充。刘勰称："昔王充著述，制养气之篇，验已而作，岂虚造哉！"[1] 王充的《养气》是结合亲身创作体验来写的，可惜现在已经失传。后来的养气理论或则与宇宙观相通，或则反映了作者的亲身体验。

在中国传统思想中，气是生命之本。《淮南子·原道训》："气者生之充也。"[2] 即以气为生命之本。《孟子·公孙丑上》："气，体之充也。"[3] 乃把万物看成是一种气积，这与道家是一致的。艺术作品作为主体的创造物，也被看成是一种气积。主体创造艺术，必须养气。唯有生气灌注，才能使作品充满生命力。宋代王柏以气为道体，属形而下者，道为气本，属形而上者。故在艺术作品中要有

① （梁）刘勰著，范文澜注：《文心雕龙注》，第646页。

② 何宁撰：《淮南子集释》，中华书局1998年版，第82页。

③ （清）焦循撰，沈文倬点校：《孟子正义》，中华书局1987年版，第196页。

正气，要"以知道为先，养气为助"①。在养气作艺的过程中，主体拓展了自身的有限生命，通过神思，在情感领域达到了感性生命不可企及的境界。

艺术作品历来被中国古人视为有机的生命整体，也同样是一种气积。作品的生气与主体的气在生命的意义上是一致的。归庄《玉山诗集序》论诗："气犹人之气，人所赖以生者也，一肢不贯，则成死肌，全体不贯，形神离矣。"② 萧衍《答陶隐居论书》："棱棱凛凛，常有生气。"③ 方东树《昭昧詹言》有"诗文者，生气也"④ 等，都是在说明艺术作品须为活物，须有生气一以贯之。作者惟有通过养气，神完气足，才能创造出富有生气的作品来。作品惟有通过气一以贯之，才能成为有机整体，否则只会成为一般艺术符号的拼凑。韩愈《答李翊书》以水喻气，认为气如同水，艺术符号如同浮物。只有水大，各种浮物才能充分地浮起。其形态各异，洋洋大观。作品中的气亦然："气盛则言之短长与声之高下者皆宜。"⑤ 方能构成一个有机整体。李德裕《文章论》也有类似说法："气不可以不贯。不贯，则虽有英词丽藻，如编珠缀玉，不得为全璞之宝矣。"⑥ 这些都是从艺术符号的角度指称作品一气相贯的状态。

① （宋）王柏著：《鲁斋集》，中华书局 1985 年版，第 80 页。

② （明）归庄著：《归庄集》，中华书局 1962 年版，第 206 页。

③ （梁）萧衍：《答陶隐居论书》，《历代书法论文选》，上海书画出版社 1979 年版，第 80 页。

④ （清）方东树著，汪绍楹校点：《昭昧詹言》，人民文学出版社 1961 年版，第 25 页。

⑤ （唐）韩愈撰，马其昶校注：《韩昌黎文集校注》，第 171 页。

⑥ （清）董诰等编：《全唐文》第 8 册，第 7280 页。

养气是使作品体现造化生命之道的需要。明代宋濂说："为文必在养气，气与天地同，苟能充之，则可配序三灵，管摄万汇。"① "人能养气，则情深而文明，气盛而化神，当与天地同功也。"② 乃在说明主体之气与天地生命精神相统一，养气便能使人禀天地造化精神，与阴阳相参，与造化同功。明代的彭时则进一步阐述养气作文，须既师造化，又通人情："天地以精英之气赋予人，而人钟是气也，养之全，充之盛，至于彪炳闳肆而不可遏，往往因感而发，以宣造化之机，述人情物理之宜，达礼乐刑政之具，而文章兴焉。"③

养气包括外养和内养两个方面。外养是指山川大河和社会生活对主体心灵的涵养与感发。苏辙在《上枢密韩太尉书》中认为文是"气之所形"④，"文不可以学而能，气可以养而致"⑤。外养的方法主要是指周览名山和交游豪俊。其实读万卷书、行万里路都有利于养气。平日养气所积甚厚，便能使文气健壮而充实，并不自不觉地发而为文。"太史公行天下，周览四海名山大川，与燕赵间豪俊交游，故其文疏荡，颇有奇气"⑥；"其气充乎中，而溢乎其貌，动乎其文而不自知也"⑦。内养则指主体在心灵中通过联想等方法来陶

① （明）宋濂著，黄灵庚编辑校点：《宋濂全集》，人民文学出版社 2014 年版，第 2003 页。

② （明）宋濂著，黄灵庚编辑校点：《宋濂全集》，第 2004 页。

③ （明）吴纳著，于北山校点：《文章辨体序说》，人民文学出版社 1962 年版，第 7 页。

④ （宋）苏辙著，曾枣庄、马德富校点：《栾城集》上，上海古籍出版社 2009 年版，第 477 页。

⑤ （宋）苏辙著，曾枣庄、马德富校点：《栾城集》上，第 477 页。

⑥ （宋）苏辙著，曾枣庄、马德富校点：《栾城集》上，第 477 页。

⑦ （宋）苏辙著，曾枣庄、马德富校点：《栾城集》上，第 477 页。

冶自身。元代郝经认为，司马迁"能尽天下之大观，以助其气，然后吐而为辞，笔而为书"①，当然是养气的一个重要方面，但仅有这个方面还不足以为文，还要有另一种养气功夫，即内游。通过神思而超越时空，主体"身不离于衽席之上，而游于六合之外；生乎千古之下，而游于千古之上"②，而不能仅仅限于"足迹之余，观赏之末"③。内外之游相辅相成，方能成其大。"游于内而不滞于内，应于外而不逐于外。"④ 既游既得，然后"洗心斋戒，退藏于密"⑤，以便适时焕发文思，进行创作。

有时，养气还被看成主体进入创作的虚静状态的修养功夫。刘勰在《文心雕龙·养气》中未涉及外养问题，在《物色》中也未将"江山之助"⑥ 视为养气。倒是在论及艺术创作过程中要求"清和其心，调畅其气"⑦，谓调整心气，以虚静心态进入创作。黄侃将其理解为"精爱自保""求文思常利之术"⑧。清张昭潜《十笏园记》："昔南宋之世，真西山先生作《南康曹氏观莳园记》，其言曰：'天壤间一卉一木，无非造化生生之妙，而吾之寓目于此，所以养吾胸中之仁，使益然常有生意，非以玩华悦芳为事也。'……兹构是园，复以草木畅生之趣，鸢鱼飞跃之机，日夜涵茹于其间，造化

① （元）郝经著：《陵川集》第三册卷二十，山西古籍出版社 2006 年版，第689 页。
② （元）郝经著：《陵川集》第三册卷二十，第 690 页。
③ （元）郝经著：《陵川集》第三册卷二十，第 690 页。
④ （元）郝经著：《陵川集》第三册卷二十，第 690 页。
⑤ （元）郝经著：《陵川集》第三册卷二十，第 693 页。
⑥ （梁）刘勰著，范文澜注：《文心雕龙注》，第 695 页。
⑦ （梁）刘勰著，范文澜注：《文心雕龙注》，第 647 页。
⑧ 黄侃：《文心雕龙札记》，第 204 页。

生生之妙，具即在一心化裁间乎！"① 这是强调以自然造化之生趣养胸中之生趣。

气是生命所必须的，因个体先天差异，气在不同作家身上有风格各异的表现。主体养气只能因势利导，无法违背自身的特点而故作气态。曹丕有"文以气为主，气之清浊有体，不可力强而致"②，"虽在父兄，不能以移子弟"③ 等说法。这种主体气质的先天特性对于艺术家的创作主导倾向是有深刻影响的。艺术家只能对气质的先天特性进行灌溉、滋养，才能蕴乎内、著乎外，使文气充盈，而不能"力强而致"。文如其人，文之风格正得自人之风格，而人作为气之积，实亦即气之风格。故曹丕论作家，常常以气为标准来评价："徐干时有齐气"④，"孔融体气高妙"⑤，"公干有逸气"。以此论文，并影响到后代学者。谢榛认为"自古诗人养气，各自主焉"⑥ 是有道理的，认为风格不同是"诸家所养不同"⑦ 也是正确的。但他说"学者能集众长，合而为一，若易牙以五味调和，则为全味矣"⑧，则未免过于理想化了。创作之气不可偏废，但可以偏胜。后代艺术家养气只能博采众长，因己制宜，因势利导，而不能追求完美。如阴阳人之无性，不能成其为正常人，诸种风格融于一

① （清）张昭潜：《十笏园记》，《园综》下，陈从周、蒋启霆选编，赵厚均校订、注释，同济大学出版社 2011 年版，第 155 页。
② （魏）魏文帝撰，孙冯翼辑：《典论》，第 1 页。
③ （魏）魏文帝撰，孙冯翼辑：《典论》，第 1 页。
④ （魏）魏文帝撰，孙冯翼辑：《典论》，第 1 页。
⑤ （魏）魏文帝撰，孙冯翼辑：《典论》，第 1 页。
⑥ （明）谢榛撰：《四溟诗话》，第 41 页。
⑦ （明）谢榛撰：《四溟诗话》，第 41 页。
⑧ （明）谢榛撰：《四溟诗话》，第 41 页。

身，便毫无特色，且文也不能如其作者。另外，有些学者沿续孟子之说，一味倡导至大至刚之气（如清代管同），要艺术家以至大至刚之概，充塞乎天地之间，理论上是可以成立的，但不现实，它也只是风格的一种，若片面强调养阳刚之气，不利于风格的多样化。

养气可以使主体生命突破身观局限，超越时空，获得无限。"气得其养，无所不周，无所不极也；揽而为文，无所不参，无所不包也。"[1] 艺术作品本身，便是艺术家追求精神自由的产物。优秀的艺术家必须注重身心修养，通过养气使精神旺盛，从而创造出生意盎然的优秀作品来。因此，养气是创作主体所必需的心理准备。

二、感动

中国古代在创作心态上的一个流行看法，便是感物动情说，即认为主体创作的心态都是受了外物的感发。人性本静，感于物而动，故生七情。七情的变化，乃与感发的外在事物有关。而"发愤著书"则是主体心灵对苦难的最强烈的反应，是感物动情的特殊表现形式。因此，"不平则鸣"说从广义上理解，正是"感物动情"。

创作心态上的性情说，与哲学上的性情说是相通的。哲学史上较早对性情关系作出明确阐述的是荀子。他认为："性之和所生，精合感应，不事而自然，谓之性。性之好、恶、喜、怒、哀、乐，谓之情。"[2] 即性是主体和万物生命的本性，自然而然的生命之道。

[1] （明）宋濂著，黄灵庚编辑校点：《宋濂全集》，第 2003 页。

[2] （清）王先谦撰，沈啸寰、王星贤点校：《荀子集解》，中华书局 1988 年版，第 412 页。

而情则是主体在外物的感发下，由性而表现在感性生命之上的各种状态，即好、恶、喜、怒、哀、乐等。到唐代，韩愈的《原性》则认为："性也者，与生俱生者也；情也者，接于物而生者也。"① 韩愈的学生李翱则认为性情关系以性为本，性通过情而表现，情由性所生，是从属于性的，性情二者本不可分："……情由性而生。情不自情，因性而情；性不自性，由情以明。"② 宋代王安石又进一步将两者归纳为体用关系："性也者，情之本；情也者，性之用。"③ 这些性情理论，主要是从善恶的角度进行阐发的。《关尹子·五鉴》曾以水为喻，将性情关系视为本末关系："性者，水也；心者，流也；情者，波也。"④ 六朝梁代贺玚则从动静角度对这种体用关系作了阐述："性之与情，犹波之与水，静时是水，动则是波，静时是性，动则是情。"⑤ 王安石也视性情为一，以发与不发来说明这种体用关系："喜、怒、哀、乐、好、恶、欲，未发于外而存于心，性也；喜、怒、哀、乐、好、恶、欲，发于外而见于行，情也。性也者，情之本，情也者，性之用。故吾曰：'性情，一也。'"⑥ 可见，性情是统一的，是体与用的关系。

中国艺术理论中对性情理论也同样有着充分的阐述，并且不迟于哲学中的阐述。《乐记·乐本》："人生而静，天之性也；感于物

① （唐）韩愈撰，马其昶校注：《韩昌黎文集校注》，第20页。

② （唐）李翱撰：《李文公集》，上海古籍出版社1993年版，第6页。

③ （宋）王安石著：《临川先生文集》，第715页。

④ （周）尹喜撰：《关尹子》，中华书局1985年版，第39页。

⑤ （汉）郑玄注，（唐）孔颖达疏：《礼记正义》，《十三经注疏》，（清）阮元校刻，中华书局1980年版，第1625页。

⑥ （宋）王安石著：《临川先生文集》，第715页。

而动，性之欲也。"① 人作为自然之道的体现，是一种气积。气积静而成体，即主体的生命静而成体，这便是人的自然本性。这种本性受外物自然之气的感发，产生情感，并通过艺术作品的具体形态加以物化。《乐记·乐言》："夫民有血气心知之性，而无哀乐喜怒之常，应感起物而动，然后心术形焉。"② 即从血气、心知两方面来界定主体之性。血气乃指一切动物的特征，心知乃指高于动物的人的智慧。性是静的，是固定不变的，而人的情感则是不定的，是应物现形的，即由外物（自然与社会）的感发而勃兴。主体的心理功能正由此体现。钟嵘《诗品序》："气之动物，物之感人，故摇荡性情，形诸舞咏。"③ 则从气本体出发来阐述主体受外物感发，性动生情的过程。而艺术正是情感受感发的结果。朱熹曾从诗歌产生的角度对《乐记》中感物而动生成艺术的理论加以发挥："人生而静，天之性也，感于物而动，性之欲也。夫既有欲矣，则不能无思；既有思矣，则不能无言，既有言矣，则言之所不能尽，而发于咨嗟咏叹之余者，必有自然之音响节奏而不能已焉。此诗之所以作也。"④ 具体阐释了艺术作品乃由人出自本性，感物而动情的产生过程。

性情体用关系的契机乃在于主体的感物动情。《乐记》在阐述音乐产生的过程时，核心便在于强调人心感物而动："凡音之起，由人心生也。人心之动，物使之然也。感于物而动，故形于声。声

① 吉联抗译注，阴法鲁校订：《乐记》，第 6 页。

② 吉联抗译注，阴法鲁校订：《乐记》，第 24 页。

③ （梁）钟嵘著，曹旭集注：《诗品集注》，上海古籍出版社 2011 年版，第 1 页。

④ （宋）朱熹集注：《诗集传》，中华书局 2011 年版，第 1 页。

相应，故生变，变成方，谓之音。比音而乐之，及干戚羽旄，谓之乐。乐者音之所由生也，其本在人心之感于物也。"① 在中国传统的思想中，这种感物最终可追溯到气本体的相互感发，即钟嵘所说的"气之动物"②。古人认为人与物在本质上是一致的，是以气为本体，最终统一于道的，但在具体表现形态上又是千变万化的。这具体表现为物的感性形态是千姿百态的，主体的内在感情则有喜怒哀乐等变化。而主体的情与所感发的外在事物又是对应统一的。《文心雕龙·物色》所谓"情以物迁"③，正是在强调外物的变化导致了主体情感的变化，并在艺术作品中得到了相应的表现。"其哀心感者，其声噍以杀；其乐心感者，其声啴以缓；其喜心感者，其声发以散；其怒心感者，其声粗以厉；其敬心感者，其声直以廉；其爱心感者，其声和以柔。六者非性也，感于物而后动。"④ 主体的喜怒哀乐之情感，都可以通过特定音乐的感性形态为欣赏者所接受。这主要是从音乐的效果来看待外物对主体心灵的感发的。明代王廷相《雅述·上篇》："喜怒哀乐，其理在物；所以喜怒哀乐，其情在我；合内外而一之，道也。在物者，感我之机；在我者，应物之实。不可以执以为物，亦不可执以为我。故合内外而言之，方为道真。"⑤ 具体分析了感物动情的辩证过程。

感物动情的物，主要包括外在的自然之物和社会生活。张守节《史记正义》在解释《史记·乐书》"人心之动，物使之然"时说：

① 吉联抗译注，阴法鲁校订：《乐记》，第 1 页。
② （梁）钟嵘著，曹旭集注：《诗品集注》，第 1 页。
③ （梁）刘勰著，范文澜注：《文心雕龙注》，第 693 页。
④ 吉联抗译注，阴法鲁校订：《乐记》，第 1 页。
⑤ （明）王廷相：《王廷相集》，中华书局 1989 年版，第 854 页。

"物者，外境也。"① 这种外境，正包括自然万物与社会生活。钟嵘在《诗品序》中，对于自然与社会生活两方面对心灵的感发均给予关注。"若乃春风春鸟，秋月秋蝉，夏云暑雨，冬月祁寒，斯四候之感诸诗者也。"② 这便是自然景物对主体心灵的感发，说明四时景物的不同对主体心灵的影响也不同。钟嵘以前的陆机曾在《文赋》中表达过同样的意思："遵四时以叹逝，瞻万物而思纷。悲落叶于劲秋，喜柔条于芳春。"③ 而钟嵘同时代的刘勰也同样表达了类似的看法："春秋代序，阴阳惨舒，物色之动，心亦摇焉。"④ "原夫登高之旨，盖睹物兴情。……"⑤ "是以诗人感物，联类不穷；流连万象之际，沉吟视听之区。"⑥ 在中国古人的眼光里，主体心灵感物而动，情感与外在景物是契合的，一经相遇，如他乡故知，主体心灵便得以提升，心物交融的产物遂有化机之妙，而绝非人为的做作所能达到。程颢《秋日偶成》："万物静观皆自得，四时佳兴与人同。"⑦ 是说主体心态通过虚静，乃能从万物中获自得之趣，四时的佳兴与主体的心灵便能契合为一。这种情景交融的自身，便反映出一种造化的玄机。这本身便是艺术，它是常人心中所共有的。艺术家的成就乃在于他们的妙手偶得。明代宋濂有"及夫

① （汉）司马迁撰：《史记》第 4 册，中华书局 1959 年版，第 1180 页。
② （梁）钟嵘著，曹旭集注：《诗品集注》，第 56 页。
③ （晋）陆机著，杨明校笺：《陆机集校笺》，第 5 页。
④ （梁）刘勰著，范文澜注：《文心雕龙注》，第 693 页。
⑤ （梁）刘勰著，范文澜注：《文心雕龙注》，第 136 页。
⑥ （梁）刘勰著，范文澜注：《文心雕龙注》，第 693 页。
⑦ （宋）程颢、程颐著：《二程集》，中华书局 1981 年版，第 482 页。

物有所触，心有所向，则沛然发之于文"①之说。谢榛在评杜甫诗时说："情景适会，与造物同其妙，非沉思苦索而得之也。"② 纪昀也将心物感应视为一种自然之道："凡物色之感于外，与喜怒哀乐之动于中者，两相薄而发为歌咏，如风水相遭，自然成文。"③《清艳堂诗序》刘熙载论赋："在外者物色，在我者生意，二者相摩相荡而赋出焉。"④ 当然，那些能显出情的作品，最终难免引发人生的感慨，触动心灵中对人生际遇的特定情怀，乃至可以借景抒情。艺术说到底是人的艺术，自然景物常常是主体抒发情怀，寄托感慨的对象。此情此景，浑然为一，使得主体情怀表现得淋漓尽致，贴切自然，也使得自然景物的生意表现得栩栩如生，细腻传神。因此，感物动情要有深蕴。艺术要有所寄托，要有"文外重旨"⑤，才能使艺术作品深刻感人。"夫人心不能无所感，有感不能无所寄；寄托不厚，感人不深；厚而不郁，感其所感，不能感其所不感。"⑥主体感物而动情，使物我相摩相荡，并从中寄托深厚的情怀，遂创作出感人的作品来。

作为诗画艺术载体的中国园林，特别是以苏州园林为代表的私家园林，往往也是感物动情的作品。如宋代苏舜钦在苏州建"沧浪亭"，是因为在北宋激烈的党争中无罪遭贬。他避谗畏祸，不得已

① （明）宋濂著，黄灵庚编辑校点：《宋濂全集》，第 581 页。

② （明）谢榛撰：《四溟诗话》，第 32 页。

③ （清）纪昀著，孙致中等校点：《纪晓岚文集》第一册，河北教育出版社 1995 年版，第 202 页。

④ （清）刘熙载著：《艺概》，上海古籍出版社 1978 年版，第 98 页。

⑤ （梁）刘勰著，范文澜注：《文心雕龙注》，第 632 页。

⑥ （清）陈廷焯著：《白雨斋词话》，人民文学出版社 1959 年版，第 1 页。

远离政治中心，携妻子且来吴中，遂以四万青钱买地，傍水筑亭，取《楚辞·渔父》"沧浪之水清兮，可以濯吾缨；沧浪之水浊兮，可以濯吾足"① 之意。37 岁的苏舜钦便自号"沧浪翁"，表达他"迹与豺狼远，心随鱼鸟闲"② 的心境！宋杰《沧浪亭》诗云："沧浪之歌因屈平，子美为立沧浪亭。亭中学士逐日醉，泽畔大夫千古醒。醉醒今古彼自异，苏诗不愧《离骚经》。"可见，沧浪亭正是苏舜钦（字子美）感物动情、寄寓情怀的佳作。

　　纷繁复杂的社会生活对主体心灵的感发，更是激烈和直接的。先秦时代有"采风"说，《毛诗序》有"治世之音安以乐，其政和；乱世之音怨以怒，其政乖；亡国之音哀以思，其民困"③ 之说。这里把艺术看作是社会生活的晴雨表和镜子，而作品的内容正是作者的心灵受社会生活的感发，通过艺术形式加以表现的。钟嵘接着前面所述的四时之景对主体心灵的感发说："嘉会寄诗以亲，离群托诗以怨。至于楚臣去境，汉妾辞宫。或骨横朔野，或魂逐飞蓬，或负戈外戍，杀气雄边；塞客衣单，孀闺泪尽；又士有解佩出朝，一去忘返；女有扬娥入宠，再盼倾国：凡斯种种，感荡心灵，非陈诗何以展其义，非长歌何以释其情？"④ 正阐述了社会生活中的喜怒哀乐对主体心灵的感发，使得主体内心激荡，其文思如箭在弦上，不得不发，非得通过陈诗、长歌来抒发自己的情怀不可。同样，

① 蒋天枢撰：《楚辞校释》，上海古籍出版社 1989 年，第 397 页。

② （宋）苏舜钦著，沈文倬校点：《苏舜钦集》，中华书局 1961 年版，第 97 页。

③ （汉）毛亨传，（汉）郑玄笺，（唐）孔颖达疏：《毛诗正义》，《十三经注疏》，（清）阮元校刻，中华书局 1980 年版，第 270 页。

④ （梁）钟嵘著，曹旭集注：《诗品集注》，第 56 页。

《文心雕龙·明诗》也有"人禀七情，应物斯感，感物吟志，莫非自然。……大禹成功，九序惟歌，太康败德，五子咸怨"[1]，也是指多种社会矛盾对主体情感的刺激。至如《文心雕龙·时序》更是说明了不同的社会生活的变化，在主体的心灵中引发不同的反响，使得情感的感发各具特色。"幽厉昏而《板》《荡》怒，平王微而《黍离》哀"[2]，正是社会生活对文学作品的影响。

感物动情的强烈表现乃是"发愤抒情"。发愤抒情的说法有着悠久的传统。从屈原的"发愤以抒情"[3]，到司马迁的发愤著书，降及韩愈"欢愉之辞难工，而穷苦之言易好也"[4]，及至欧阳修的"穷而后工"[5] 等，这些说法对后代上千年的艺术创作和艺术理论产生了重大影响。《淮南子·本经训》曾经阐述了发愤抒情的心理过程："人之性，心有忧丧则悲，悲则哀，哀斯愤，愤斯怒，怒斯动，动则手足不静。"[6] 司马迁则将创作视为平息情感的一种方式，认为发愤抒情是优秀艺术家的一种"人穷则返本"[7] 式的必然心理反应，就如同"劳苦倦极，未尝不呼天也；疾痛惨怛，未尝不呼父母也"[8] 一样。在《太史公自序》和《报任安书》中，司马迁列举《诗》《书》之出，西伯演《周易》，韩非《说难》《孤愤》等，认为

① （梁）刘勰著，范文澜注：《文心雕龙注》，第 65 页。
② （梁）刘勰著，范文澜注：《文心雕龙注》，第 671 页。
③ 王逸章句，刘向编集：《楚辞》，中华书局 1985 年版，第 54 页。
④ （唐）韩愈撰，马其昶校注：《韩昌黎文集校注》，第 262 页。
⑤ （宋）欧阳修著：《梅圣俞诗集序》，《欧阳修全集》第 2 册，中华书局 2001 年版，第 612 页。
⑥ 何宁撰：《淮南子集释》，第 599 页。
⑦ （汉）司马迁撰：《史记》第 8 册，中华书局 1959 年版，第 2482 页。
⑧ （汉）司马迁撰：《史记》第 8 册，第 2482 页。

它们大抵发愤所作。司马迁本人由腐刑之辱的亲身经历，而发愤疾书《史记》，并特别寄情于对屈原的描述。刘勰、刘昼则将这种现象归结为人在深重的灾难之下创造力可以得到超常的发挥，如同蚌病可以成珠，鸟惊可逾白雪之岭。刘勰《文心雕龙·才略》："敬通雅好辞说，而坎壈盛世；《显志》《自序》亦蚌病成珠矣。"① 刘昼《刘子·激通》："梗枏郁蹙以成褥锦之瘤；蚌蛤结痾而衔明月之珠。鸟激则能翔青云之际；矢惊则能逾白雪之岭。斯皆仍瘁以成明文之珍，因激以致高远之势。"② 欧阳修的"失志之人，苦心危虑，而极于精思"③，也是二刘思想的延续。在书法作品中，颜真卿的《祭侄文稿》祭奠在安史之乱中惨遭屠戮的侄子季明，其文其书，抑郁悲愤的性情自然喷泻于字里行间，成为千古绝作。

这种思想的合理性在于，人在遭受重大灾难时，精神上受到了强烈的震撼，对人生、对生命的体验往往较常人更为深切，感情也更真挚。有病呻吟，故能精诚感人。因此，古来佳作多为发愤之作，王安石所说的"诗三百，发愤于不遇者甚众"④ 实不为过。甚至白居易"愤忧怨伤之作，通计古今，什八九焉"⑤ 的说法也是可以理解的。

然而艺术作品毕竟是七情的表露，发愤之作虽确多有佳篇，但若一味强调，而偏废其余，则未免太绝对了。南朝王微所谓"文词

① （梁）刘勰著，范文澜注：《文心雕龙注》，第699页。

② （北齐）刘昼著，（唐）袁孝政注：《刘子》，中华书局1985年版，第65页。

③ （宋）欧阳修著，《欧阳修全集》第1册，中华书局2001年版，第618页。

④ （宋）王安石著：《临川先生文集》，第757页。

⑤ （唐）白居易著：《白居易集笺校》，第3757页。

不怨思抑扬，则流淡无味"①；陆游所谓"益人之情，悲愤积于中而无言，始发为诗，不然无诗矣"②；赵翼说得更俏皮："国家不幸诗家幸，赋到沧桑句便工。"③ 这些都属偏激之辞。这种片面强调发愤抒情的说法，从宋代开始便受到了挑战。

反对者大致从四个方面对发愤说进行驳难。

第一，工与不工，关乎艺术家的艺术修养。元人戴表元便强调了年少时的艺术修养，认为诗的工与不工，与艺术修养有关。"人少而好之"④，艺术修养深厚，则老时、穷时自然工；其不好者，即使老穷也不能有工诗出。

第二，工与不工，关乎艺术家的心胸。清代纪昀《俭重堂诗序》便认为"欢愉之辞""愁苦之音"之好与不好，工与不工，与作家的心胸有关。"以龌龊之胸，贮穷愁之气，上者不过寒瘦之词，下而至于琐屑寒气，无所不至。"⑤ 市井、泼妇的愁苦，是不能成佳作的。

第三，是否穷达，与艺术家的心态有关。明代方孝孺从主体心态的角度对穷达作了解释。认为"人之穷达，在心志之屈伸，不在贵贱贫富。""贱贫而沛然有以自乐，生有以淑乎人，没有以传诸后，谓之达可也，非穷也。"⑥ 诸如颜回"一箪食，一瓢饮，在陋

① （梁）沈约撰：《宋书》第 6 册，中华书局 1974 年版，第 1667 页。

② （宋）陆游：《渭南文集》，《陆放翁全集》上册，卷十五，中国书店 1986 年版，第 86 页。

③ （清）赵翼著：《瓯北集》下册，上海古籍出版社 1997 年版，第 772 页。

④ （元）戴表元撰：《剡源集》，中华书局 1985 年版，第 120 页。

⑤ （清）纪昀著，孙致中等校点：《纪晓岚文集》第一册，第 186 页。

⑥ （明）方孝孺著，徐光大校点：《书夷山稿序后》，《逊志斋集》，宁波出版社 1996 年版，第 611 页。

巷，人不堪其忧，回也不改其乐"①，便是一种达观的态度，虽然物质生活上穷愁潦倒，而心态上却是"达"的。有这种气概的人倘吟诗作文，自然有豪迈气概，不能算是穷而后工的诗。再如陶渊明，一生穷困潦倒，郁郁不得志，而其诗文却能飘逸高蹈，闲散淡远。即或称颂刑天猛志的诗，也显得乐观豁达，毫无怨愤之色。文天祥也曾说："唐人之于诗，或谓穷故工。本朝诸家诗，多出于贵人。往往文章衍裕，出其余为诗，而气势自别。"② 说非发愤之作能"气势自别"是非常恰当的。所以钱大昕说："若乃前导八驺而称放废，家累巨万而叹箪贫。舍己之富贵不言，翻托于穷者之词，无论不工，虽工奚益？"③ 可见艺术上的穷达，是就心态而言的，与物质生活无关。

第四，欢愉之辞、愁苦之音均有佳作。佳作不局限于发愤之作。欧阳修本人虽重在强调穷而后工，但宋人吴子良却说他能兼擅"和平之言"和"感慨之词"。"如《吉州学记》之类，和平而工者也。""《丰乐亭记》意虽感慨，辞犹和平。"④ 而且即使是那些征戍、迁谪、行旅、离别之作，也有诸多只是一种淡淡的怨愁，谈不上是"发愤"，却照样是好诗，照样能感动激发人意。到清代，袁枚谓"伏念诗人穷而后工之说，原为衰世之言。古人若唐虞之皋、

① 程树德撰：《论语集释》一，第498页。

② （宋）文天祥著，熊飞等校点：《文天祥全集》，江西人民出版社1987年版，第384页。

③ （清）钱大昕著：《潜研堂文集》，陈文和主编：《嘉定钱大昕全集》第9册，江苏古籍出版社1997年版，第417页。

④ （宋）吴子良著：《荆溪林下偶谈》，王水照编：《历代文话》第1册，复旦大学出版社2007年版，第568页。

夔，或周之周、召，何尝不以高华篇什传播千秋"①、"诗始于皋、夔，绍之周、召，而大畅于尹吉甫、鲁奚斯诸人。此数人者，皆诗之至工者也，然而皆显者也"②，目的是颂扬"我朝"显者之诗的，但所说确实有一定道理。《诗经》中确实有欢愉之辞亦工的。钱大昕驳斥韩愈"物不得其平则鸣"③之说，认为"鸣"出于"天性之自然"，否则即便有怒，有忧，也未必能鸣。又驳斥欧阳修"穷而后工"④："吾谓诗之最工者周文公、召康公、尹吉甫、卫武公，皆未尝穷。晋之陶渊明穷矣，而诗不尝自言其穷，乃其所以愈工也。"⑤

总之，艺术作品是主体感物动情的结果，发愤抒情是感物动情的特殊表现形态。由于发愤作品中多有抱负雄伟、情感真挚的佳作，常常为论者所乐道，但倘若一味强调"发愤抒情"，势必容易对艺术创作产生误导，不利于艺术情调的多元发展，不利于非发愤之作的产生和发展。

三、妙悟

艺术作品的创造最终归结为主体能动的妙悟。通过妙悟，主体

① （清）袁枚著，王英志校点：《小仓山房尺牍》卷四，《袁枚全集新编》第十五册，第81页。

② （清）袁枚著，王英志校点：《小仓山房文集》卷十，《袁枚全集新编》第十五册，第203页。

③ （唐）韩愈撰，马其昶校注：《韩昌黎文集校注》，第233页。

④ （宋）欧阳修著：《梅圣俞诗集序》，《欧阳修全集》第2册，第612页。

⑤ （清）钱大昕著：《潜研堂文集》，陈文和主编：《嘉定钱大昕全集》第9册，第417页。

生命与万物生命，物质生命与精神生命融为一体，从而合造化之道；通过妙悟，主体成就了艺术的人生，进入审美的境界。其中的纽带，便是情感。正是情感，才使主体艺术地完成了物我统一的任务。所以近人梁启超说，情感的性质是本能的，它的力量能引入超本能的境界，实在是"宇宙间的一大秘密"。要想使得主体精神生命与物质生命合而为一，"除了通过情感这一关门，别无他路"①。因此，妙悟的能动性，实是主体含情能达，会景生心，进而体物得神，参化工之妙的关键。

主体艺术化的妙悟能力，包括直观、入神和体道三种境界。首先是直观。万物若欲与主体构成审美关系，则需以形形色色的外在形象，作用于主体的直觉感官，尤其是视听两大最重要的感官，方能为主体所感受和体悟。没有外在形象，物我便无从交流。其次，比直观更高的，便是神遇。要想真正地把握外在事物的生命，必须透过形象表层，离形得似，把握万物的神明。庄子言庖丁喜好道，解牛以神遇不以目视，"官知止而神欲行"，能"合于桑林之舞""中经首之会"②，视此合歌舞节奏，为艺术性享受，从而进入"游"的境地。为此，古人往往强调"神会"，要"神与物游"③、"神与万物交"。但达到神遇境地，仍不能创造出作为天地之精英、"宣宇宙之灵秘"的艺术来，仍不能创造出与宇宙浑然一体的生命来，故还须由此进入妙悟的最高境界——体道境界，即所谓进入化境。要"出神入化"，达到"意冥玄化"（意致）。其道，指造化的

① 梁启超：《中国韵文里所表现的情感》，《饮冰室合集》第三册，中华书局1989年版，第71页。

② （晋）郭象注，（唐）成玄英疏，曹础基、黄兰发点校：《庄子注疏》，第65页。

③ （梁）刘勰著，范文澜注：《文心雕龙注》，第493页。

奥秘、"天机"，即宇宙生生不息、生意盎然的灵秘。

王夫之以"身之所历""目之所见"为铁门限，言王维"阴晴众壑殊"、杜甫"乾坤日夜浮"① 都是在身历、目见中体物得神之句。身历、目见系直观，体物得神乃神遇，至以灵通之句"参化工之妙"②，便进入化境。宗炳《画山水序》的"目亦同应，心亦俱会，应会感神，神超理得"③，也在说明由直观到体道的妙悟过程。故古人释感为动、为化，释悟为"心解""了达"，颇中肯綮。

妙悟时，一方面主体须突破形神局限，师楷化机，直指那体道的深微之处。这就首先要突破形的局限。王微《叙画》："目有所极，故所见不周，于是乎以一管之笔，拟太虚之体。"④ 言直观所见，本身是有局限的，是不周的，进而要突破神的局限。主体只有"超神明之观，返虚无之宅"⑤，才能在创作中，赋予艺术以生命和灵魂。因此，要体悟自然之道，"神超形越"，"游心太玄""游心太素"，才能从"了然于心"到物我相冥，进入"饮之太和，独鹤与飞"⑥ 的化境。故一管之笔所拟写的，便不是孤立的外在形象本身，而是作为太虚的造物之体，于是使物象充满生机、意态盎然，具有无限的生命力。

① （清）王夫之撰：《姜斋诗话》卷二，《船山全书》第 15 册，第 821 页。
② （清）王夫之撰：《姜斋诗话》卷二，《船山全书》第 15 册，第 830 页。
③ 《画山水序》，宗炳、王微：《画山水序 叙画》，第 7 页。
④ 《叙画》，宗炳、王微：《画山水序 叙画》，第 7 页。
⑤ （唐）司空图著，祖保泉、陶礼天笺校：《司空表圣诗文集笺校》，第 170 页。
⑥ （唐）司空图著，祖保泉、陶礼天笺校：《司空表圣诗文集笺校》，第 163 页。

老子所谓"大音希声"① "听之不闻"，实指宇宙间最大的"乐"，处于宇宙生命生成的化境。其所体现的那种生命的节奏和韵律，决非单凭听觉感官直观所能把握，而须经神遇到体道，才能体悟。故虞世南《笔髓论·契妙》云："心悟非心，合于妙也。""学者心悟于至道，则书契于无为。"② 张载则以"穷神知化"③ 谓主体虚静而内省的妙悟能力。这种妙悟"非智力之能强""非思勉之能强"④，而是基于对宇宙生命的意识、对自我生命的意识，以及天人合一的意识，通过内修外养，对造化进行超感性的体悟，从而能够登堂入室，透过形神，直抵生命之奥。

另一方面，象神道三者，又须有机统一，方能达到审美的极致。象是具体事物的感性形态；神是具体事物的内在精神，主体与对象各有其神，又可相通；道则是贯穿万事万物的总本总源，故要以神法道。其中，象是主观入神的必由之路，生命之神能借助象而体现无限生机，乃因以象为筏而行。刘熙载《艺概·诗概》："山之精神写不出，以烟霞写之；春之精神写不出，以草树写之，故诗无气象，则精神亦无寓矣。"⑤ 实言神寓于象中，创作时须由象入神，

① （魏）王弼注，楼宇烈校释：《老子道德经注》，中华书局2011年版，第116页。

② （唐）虞世南：《笔髓论》，（唐）虞世南撰，胡洪军、胡遐辑注：《虞世南诗文集》，浙江古籍出版社2012年版，第66页。

③ （魏）王弼注，（唐）孔颖达疏：《周易正义》，《十三经注疏》，（清）阮元校刻，中华书局1980年版，第87—88页。

④ （宋）张载著，章锡琛点校：《张子正蒙》，《张载集》，中华书局1978年版，第17页。

⑤ （清）刘熙载著：《艺概》，第82页。

无象则精神便无所寄托。所谓"略形貌而取神骨"①，乃不滞于形象，非弃绝形象。究其实质，外在的万事万物，都不能抽象地体现道，而须通过具体的外在形象得以体现。而外在形象的内在特质，则在其合自然之道。因此才有"以形写神"②、"以形媚道"③ 之说。祝允明"师楷化机，取象形器"④ 即言形器本身体生命之道，故取象于形器，再由人复天，运其以师楷化机。这样，妙悟时，透过形神以体道；创作时，则通过形神以法道。中国古典艺术强调混沌，这种混沌一指对对象生命的整体把握，二指妙悟内容与自我生命融为一体，均为对生命混沌的把握。其神其道，自藏其中，不可分析。强析不获，如凿七窍，生命即告结束。

　　妙悟对象，须以道的一贯为前提。艺术与造化同根，亦取决于人本造化之根，合宇宙之道，又物我两忘，去体悟外物生命的外在形式所体现的道。例如艺术生命的形式中，主体对外物抽象形式的运用，即因主体内在生命节奏与外在节奏本是契合的。人在先天之中，有声音、动静、心术（天性和行为）等变化规律的感性形式，这是与造化之道契合一致的。人一旦能动地适应自己的环境，便自觉地妙悟和运用其生命的节奏和韵律。创构艺术生命时，艺术家将这种已经妙悟到的具体形式，经由直观、神遇、体道而纯化，以便与大化同其节奏与韵律。欣赏者又人同此心，心同此理，遂有心灵

① （清）许印芳著：《诗法萃编》，云南省文史研究馆整理：《云南丛书》第四十六册，中华书局 2009 年版，第 24441 页。

② （唐）张彦远：《历代名画记》，上海人民美术出版社 1964 年版，第 111 页。

③ 《画山水序》，宗炳、王微：《画山水序 叙画》，第 1 页。

④ （明）祝枝山撰：《枝山文集》，沈乃文主编：《明别集丛刊》第一辑第七十五册，黄山书社 2013 年版，第 15 页。

的息息相通，而产生共鸣。诸如山水清音、灌木风啸等抽象形式，其中所包含的特定的节奏、韵律，早已为人们所不自觉地意识到。主体遂借灌木之风动，以抒悲怀，使物我相通。这是基于人之心音与自然之音同其节奏，与大化契合。左思所谓"非必丝与竹，山水有清音；何事待啸歌，灌木自悲吟。"① 正是这种自觉意识的写照，从中体现了主体生命节奏与外在旋律的有机协调。主体创造的艺术形式，不过是这种"契合"和"协调"的外在表现罢了。

妙悟对象，乃是主体本乎特殊的情感，基于主体对外在生命的赤诚钟爱，并延伸到宇宙大化的深处。正是这种无限深情，这种人与自然的亲和关系，才使得中国古典艺术能够体味自然本身无目的的目的及其本然的生命。艺术家们将主体之情赋予外物，又由自然外物而领悟到自身活力。人们从中既可感受到自然万象中所跃动的脉搏，也可感受到人自身的节律。故人情要与物趣融为一体，非视外物为灌注心源的躯壳。要入乎其内，如外物一样生活，以设身处地，体悟对象的内在生命，从而拓展自我生命。但是这又不意味着自己要绝对地陷入物障，还要出乎其外。惟其能出，方能识得庐山真面目，方能以主体之神去观照对象的独特之神。入则体，出乃感，主体所动之情乃由感而生。体道的物趣与人情也因此能显示出丰富性，然后方有"融合"可言。

妙悟对象，也是自我实现的一种途径。人在参与大化时，最终要求获得自我实现。而妙悟能力，恰恰是主体自我解放、自我实现的一座桥梁。心灵妙悟作为一种精神能力，可以突破时空局限，把主体导向永恒。这种精神能力，借用庄子的话说，可以使主体乘云

① 逯钦立辑校：《先秦汉魏晋南北朝诗》卷七，中华书局1983年版，第734页。

气，御飞龙，而游乎四海之外；旁日月，挟宇宙，而入于寥天一；使得精神四达而并流，独立与天地精神往来，从而入无穷之门；游无极之野，与日月参光，以天地为常；使主体从物我统一中，突破自我的有限，而导向无限。主体以情感为中心的审美感应器官，实以主体整个生命及其节律去体悟对象，并将自我生命作为参照坐标。传统的以心映物，其心，亦指主体感应能力的内在机能。其大而无外，小而无内，可以突破身观局限，超越现实障蔽，以求物我、人际间的心心相印，使主体的精神生命得以充分体现。而且这种妙悟，还可使个体通过社会群体而实现生命无限。作为个体的肉体存在，主体显然无法达到永恒。感性的现实世界已经打破了人们的幻梦，但作为社会群体，作为族类，主体却可以借助精神产品，及历经世代变迁发展的精神生命，去获得无限。历代许多忧患人生的诗作，正体现了主体对生命无限性的追求。

　　艺术家的创作心态体现了艺术家在创作过程中的积极主动性。通过养气，艺术家使得自身生气充盈，使得作品一气相贯，并由感物动情进入构思状态，再经虚静心态陶钧文思，由神思创化意象，由灵感的被激发而进入艺术传达。艺术创作的整个过程，是艺术生命的创生过程，也是主体受感动、受感发的过程。通过艺术创造，主体使自身对对象的体悟，与主体自我的心灵融为一体，实现了对自我的超越，进入一种"天地与我为一"的精神的自由境界。

四、神思

　　创作过程中的主体心态，当以神思为基础。神思即主体的奇思

妙想能力，即主体的想象能力。因此，刘勰《文心雕龙·神思》引述《庄子·让王》"身在江海之上，心居于魏阙之下"① 给"神思"下定义。而刘勰以前的《淮南子·俶真训》云："夫目视鸿鹄之飞，耳听琴瑟之声，而心在雁门之间。一身之中，神之分离剖判六合之内，一举而千万里。"② 同样是这方面的描述，强调想象对于现实和有限身观的突破与超越。在艺术创作活动中，神思具体表现为作品创作过程中的蹈虚运象能力。陆机《文赋》所说的"浮天渊以安流，濯下泉而潜浸"③，正是描述"神思"超越时空的想象状态。而宗炳的《画山水序》的"应会感神，神超理得"④ 和"万趣融其神思"⑤，第一次从绘画的角度明确用到"神思"一词。优秀的艺术作品，大都是由虚静心态，再由神思经构思创构而成。艺术作品的基本意象，乃由神思统合而来。因此，神思参与作品雏形的奠基创构过程，其功能类乎促成建筑图纸的腹稿。

首先，神思反映了艺术家的天赋。神思是艺术家与生俱来的、卓越的想象能力和构思能力，具体表现为天马行空、自由翱翔的文思和艺思，使得艺术家"精骛八极，心游万仞"⑥，其思绪超越时空，能够"寂然凝虑，思接千载，悄焉动容，视通万里；吟咏之间，吐纳珠玉之声；眉睫之前，卷舒风云之色"⑦。而艺术家的才

① （晋）郭象注，（唐）成玄英疏，曹础基、黄兰发点校：《庄子注疏》，第510页。
② 何宁撰：《淮南子集释》，第116页。
③ （晋）陆机著，杨明校笺：《陆机集校笺》，第7页。
④ 《画山水序》，宗炳、王微：《画山水序 叙画》，第7页。
⑤ 《画山水序》，宗炳、王微：《画山水序 叙画》，第9页。
⑥ （晋）陆机著，杨明校笺：《陆机集校笺》，第7页。
⑦ （梁）刘勰著，范文澜注：《文心雕龙注》，第493页。

思就像是变幻无常的风云，纵横捭阖，驰骋无疆。艺术家从感发开始就伴随着神思，从中体现了自己非凡的创造力。当然，这种神思的天赋也需要后天的"积学以储宝，酌理以富才，研阅以穷照，驯致以怿辞"[1]加以挖掘和培养，经过后天广泛而反复的训练，才能获得艺术创造的专门才干，以便得心应手地创作作品。

其次，神思以虚静为基础。陆机《文赋》强调"其始也，皆收视反听，耽思傍讯""馨澄心以凝思"[2]，把虚静作为神思的基础。刘勰《文心雕龙·神思》也强调"陶钧文思，贵在虚静，疏瀹五藏，澡雪精神"[3]，以保障想象和创构作品的顺利进行。可见虚静不仅是审美活动的前提基础，也是神思和构思的前提基础。只有虚静，艺术家方能聚精而会神，使创作时的神思进入最佳状态。

第三，神思以情感为动力，本质上是一种创造。在情感的推动下，主体处于亢奋状态，促成了"神与物游"[4]、"应目会心"[5]的物我契合。正因以情感为动力，情感的瞬间感发，易于激活灵感，让思路豁然贯通，所以神思常常具有突发性的即兴特征。刘勰《文心雕龙·物色》中的"情以物迁"[6]，说明情感受外物的感发，也是艺术家创作过程中神思的基础，从而激发了灵感，推动了意象的生成。

第四，神思以灵感为契机。外物感荡心灵，偶然的契机激发了灵感，使主体文思敏捷，思如泉涌，心物交融的意象遂水到渠成、

① （梁）刘勰著，范文澜注：《文心雕龙注》，第493页。
② （晋）陆机著，杨明校笺：《陆机集校笺》，第7—8页。
③ （梁）刘勰著，范文澜注：《文心雕龙注》，第493页。
④ （梁）刘勰著，范文澜注：《文心雕龙注》，第493页。
⑤ 《画山水序》，宗炳、王微：《画山水序 叙画》，第7页。
⑥ （梁）刘勰著，范文澜注：《文心雕龙注》，第493页。

纷至沓来。陆机《文赋》说："若夫应感之会，通塞之纪，来不可遏，去不可止，藏若景灭，行犹响起。方天机之骏利，夫何纷而不理。"① 应感即主体情感受外物的感动，心与物应，思路会豁然贯通。王微《叙画》说："望秋云，神飞扬；临春风，思浩荡。"② 这是在说明神思的激发状态，是感物动情的结果，是秋云和春风刺激了艺术家的灵感。刘勰《文心雕龙·神思》中的"枢机方通，则物无隐貌；关键将塞，则神有遁心""夫神思方运，万途竞萌"③，正描绘了神思在灵感启动下的运作状态。

第五，神思推动着作品的构思，促成了物我交融的陶钧状态。在作品意象的创构过程中，神思有想象，有思绪，思绪之中包含着构思，在主观情思和客观物象交融为一的过程中起主导作用。东晋孙绰《游天台山赋》所谓"驰神运思"④，正包括了展开想象和构思。陆机《文赋》所谓"其会意也尚巧"⑤，强调思之巧，包含构思的意思，故刘勰称神思为"驭文之首术，谋篇之大端"⑥。神思正是通过构思，使艺术家能够成竹在胸。

第六，神思使作品的意象在动静虚实关系中生成。陆机《文赋》所谓"课虚无以责有，叩寂寞而求音"⑦，即通过对外物视而不见、听而不闻的虚静心态，心存默想，由深思而对平日常常受外

① （晋）陆机著，杨明校笺：《陆机集校笺》，第40页。
② 《叙画》，宗炳、王微：《画山水序 叙画》，第7页。
③ （梁）刘勰著，范文澜注：《文心雕龙注》，第493页。
④ （晋）孙绰：《游天台山赋》，（清）严可均辑：《全晋文》中册，商务印书馆1999年版，第634页。
⑤ （晋）陆机著，杨明校笺：《陆机集校笺》，第21页。
⑥ （梁）刘勰著，范文澜注：《文心雕龙注》，第493页。
⑦ （晋）陆机著，杨明校笺：《陆机集校笺》，第15页。

物感动的心灵体悟进行博采，从而由静而动，生出无穷的意象来。萧子显《南齐书·文学传论》："属文之道，事出神思，感召无象，变化无穷。"① 认为主体可以从无象中生出象来，并且可以从无穷的变化中创化出艺术境界来。这里实际上省略了感召无象的过程，即主体受外物感发，触先感随，有外在物象在胸，情由物感，以有象感召无象，再由无象而生出象，即审美意象。刘勰《文心雕龙·神思》："故寂然凝虑，思接千载；悄焉动容，视通万里。"② 这是互文见义，谓主体心灵只有在这种动静关系中方能思绪万千，突破时空的局限。宋代惠洪所谓"妙观逸想"③ 可以作为这段话的补充。逸想即虚静、高蹈之想。妙观以物象为基础，对象因妙观而生趣，再由逸想迁想妙得，因虚创象，故为"感召无象"。刘熙载《艺概·赋概》谓若能凭虚构象，"象乃生生不穷矣"④。即由实而虚，再通过虚静心态进行创构，从而无穷地进行意象创造。所谓由虚静而使主体想象如天马行空，正是由静而动，由虚生实的创造过程。

　　总之，神思主要指主体的想象能力，尤指艺术家在虚静的基础上创构艺术作品的想象能力，同时也指艺术家包含着构思的文思或艺思状态，广义地说，是以想象为中心的创作心理活动状态。在艺术创造中，艺术家的神思，往往借助现实的元素，走向理想的创构，是主体心灵突破有限的手段。在运虚拈实的过程中，神思以心理时空为坐标，"观古今之须臾，抚四海于一瞬"⑤。王微《叙画》认为："灵而

① （梁）萧子显撰：《南齐书》第二册，第907页。
② （梁）刘勰著，范文澜注：《文心雕龙注》，第493页。
③ （宋）惠洪撰：《冷斋夜话》，中华书局1985年版，第20页。
④ （清）刘熙载著：《艺概》，第99页。
⑤ （晋）陆机著，杨明校笺：《陆机集校笺》，第7页。

动变者，心也。"[1] 他强调心灵的自由创造，这是因为"目有所极，故所见不周"[2]，人的身观是有局限的。因此，艺术家应当突破身观限制，并且设身处地地去感、去想，从而使审美意象变化无穷，奇妙莫测，以超越有限的现实时空，导向自由和无限。这便是神思在艺术构思过程中的决定性作用，通过灵感状态而得以超常发挥。

总而言之，创作主体为作品之母，造就了作品的文本，为作品的生成、接受和交流奠定基础。为着作品的神完气足，艺术家自己首先要养气，以超然物外的童心去体悟万象，使主体超越有限的自我，由象入神，以神体道，以情感为动力，以艺术家特有的想象力创构意象，赋予作品以生命。

第四节　欣赏

在主体艺术活动的心态中，与创作心态共同奠定在审美心态基础上的是欣赏心态。唯有通过欣赏心态，艺术作品才最终得以完成。欣赏心态本身具有一种普遍有效性，欣赏者拥有这种心态，才能使作品实现其存在的价值。也正是基于特定的欣赏心理，欣赏者才能真正进入作品所期待的欣赏状态，才能与作者以及其他欣赏者进行沟通与交流。

一、语言节律

欣赏心态的普遍性，是以主体的生命节律，包括生理节律和情

① 《叙画》，宗炳、王微：《画山水序 叙画》，第3页。
② 《叙画》，宗炳、王微：《画山水序 叙画》，第3页。

感节律的共同性为基础的。孟子曾经强调过人的五官感觉的共同性："至于声，天下期于师旷，是天下之耳相似也。""耳之于声有同听焉，目之于色有同美焉。"① 荀子则将感官的共同性与性情的共同性联系起来。《荀子·正名》："凡同类同情者，其天官之意物也同。"② 这正是奠定在身心贯通的基础上的。《荀子·天论》以心为天君，五官为天官，五情为天情，认为"形具而神生，好、恶、喜、怒、哀、乐藏焉"③。在文学活动中，作家通过语言节律和情感节律的形式同构将自身内在的生理节律和情感节律表现出来。欣赏者在欣赏作品时，便以自身的生理节律和情感节律为基础，透过作品的语言节律形式，与作者会心会意，从而对作品产生共鸣。因此，寻求欣赏心态中的生命节律，须以作品为标本。

在中国古代的文学作品中，生命节律首先体现在作品的语言形式上。任何一种体裁的文学作品的语言形式，都体现了特定的音律。顾炎武《日知录》说："古人之文，化工也。自然而合于音，则虽无韵之文而往往有韵；终不以韵害义也。"④ 有韵之文与无韵之文，都体现了生命节律。"文有韵无韵，皆顺乎自然。"音律是宇宙大化的格律，它深深地包蕴在人们的生命之中。作者创作体现着它，欣赏者欣赏感受着它。正因如此，我们将主体对语言节律的共鸣视为欣赏心态的前提，而把握作品音律正可从侧面把握与之相对应的欣赏心态的生理节律。

① （清）焦循撰，沈文倬点校：《孟子正义》，第 764 页。
② （清）王先谦撰，沈啸寰、王星贤点校：《荀子集解》，第 415 页。
③ （清）王先谦撰，沈啸寰、王星贤点校：《荀子集解》，第 309 页。
④ （清）顾炎武著，黄汝成集释，栾保群、吕宗力校点：《日知录集释》，上海古籍出版社 2014 年版，第 462 页。

文学作品中的节律，实际上是人们的感性生命与宇宙大化生命节律的统一，上古诗文正是根据主体的生命规律进行创造，从而对欣赏者进行感发的。那时，人们虽然对字句的平仄与声韵缺乏自觉意识，但优秀的诗歌作品却不自觉地体现了音律。乃至许多史、论文章，至今读来依然抑扬顿挫，韵味横生。刘勰认为，先王已经把握了其中的规律，并根据这些规律进行创作。《文心雕龙·声律》："夫声律所始，本于人声也。声含宫商，肇自血气，先王因制，以制乐歌。"① 音律包含在人声之中，人声中的音韵特征本于人的血气；人的自然禀赋，体现了自然的生命节律。这种自然节律包括韵律和节奏两个方面。上古诗歌脱胎于歌、乐、舞的统一，其声律尤其体现了宫、商、角、徵、羽五音的规律。双声叠韵的运用，正突出地体现了汉语的音韵特征。那些一气相贯的文章，同样也反映了自然音调的和谐。《乐记·乐象》："乐者，心之动也；声者，乐之象也；文采节奏，声之饰也。"② 文采的华美是与韵律密切相联的，节奏则体现在动静相成中。齐梁年间对文学作品语言形式的贡献，乃在于受梵文启发并得以强化的文学作品的语言节奏，即：将节奏划分为平、上、去、入四声和对双声叠韵的自觉意识（同样也受译经的强化）。音韵与声调的统一，才真正体现了语言音律的高度和谐。

　　四声与双声叠韵都是中国上古诗文中早已出现的语言事实，受佛教的启发，齐梁年间人们自觉地意识到它们，并且揭示了它们的内在规律，其中反映了主体在欣赏过程中对语言形式符合主体生命

① （梁）刘勰著，范文澜注：《文心雕龙注》，第552页。
② 吉联抗译注，阴法鲁校订：《乐记》，第30页。

韵律的内在要求。以此对作者创作提出具体的要求，从作品形式上讲是合理的。那些不顾语言形式的作品，是不能感发欣赏者、深入人心的。但若仅滞于此，而偏废对作品内在情感和意蕴的要求，同样是片面的。

文学作品的语言节律和感性面貌同时又贴切地反映了主体的情感形态。《史记·乐书》："故闻宫音，使人温舒而广大，闻商音，使人方正而好义；闻角音，使人恻隐而爱人，闻徵音，使人乐善而好施；闻羽音，使人整齐而好礼。"[①] 说明音乐节律的形式与情感形式是同构的。《淮南子·氾论训》认为音乐"愤于志，发于内，盈而发音，则莫不比于律而和于人心。何则？中有本主以定清浊，不受于外而自为仪表也"[②]。即情感本身自有清浊节律，发乎内，表于外，则自然有其外在特征，协于音律。音乐如此，诗文亦然。宋代袁燮《絜斋集·题魏丞相诗》："吟咏情性，浑然天成者乎？"[③] 情感的表现正是自然之道的表现。文天祥《罗主簿一鹗诗序》："诗所以发性情之和也。"[④] 说明情感本身体现了和谐的原则，反映了生命的节律。《太霞新奏序》："三百篇之可以兴人者，惟其发于中情，自然而然故也。"[⑤] 清代纪昀《冰瓯草序》："夫在天为道，在人为性，性动为情，情之至由于性之至，至性至情不过本天而动，而天下之凡有性情者，相与感发于不自知，咏叹于不容已，于此见

① （汉）司马迁撰：《史记》第4册，第1237页。

② 何宁撰：《淮南子集释》，第938页。

③ （宋）袁燮撰，李翔点校：《絜斋集》，浙江大学出版社2020年版，第113页。

④ （宋）文天祥著，熊飞等校点：《文天祥全集》，第352页。

⑤ （明）冯梦龙著：《太霞新奏》，魏同贤主编：《冯梦龙全集》，凤凰出版社2007年版，第1页。

性情之所通者大而其机自有真也。"① 其情性天成，性情之和，都是自然之道的体现。在文学作品中，这种情感节律与语言形式的节律内外合一，构成作品的本体节律。

同时，正是为着表达情感的需要，也为着引起欣赏者在生命节律上的共鸣，作者往往在语言上调整意义以外的形式规律，如双声叠韵，如以虚字增加音节，以及单字重叠等，以加强节奏感和韵律感。而诗词中的起兴，既是直接感发情感的需要，也是语言形式节律的需要，以便让欣赏者感到其中的宛若天成之妙。因此，"缀文者情动而辞发，观文者披文以入情"②。欣赏者对作品的感受与共鸣，正是通过感动与默会，妙悟到其中的情感变化与生命节律。刘开在谈读诗之法时曾说："不惟应之于心，而必验之于身"③。欣赏者往往从声情两个方面去把握作品，故对声情并茂的作品感受尤其深切。

在艺术创作过程中，主体通过作品使内在的生理节律和情感节律得以物化，而欣赏心态对生命节律共鸣的要求，正可通过欣赏优秀作品而得以满足。因此，作为欣赏心态与创作心态中介的作品语言节律，正反映了欣赏心态中生命节律的特征。

二、阅历

主体的欣赏心态，是通过文化形态的熏陶及主体心灵的自觉省

① （清）纪昀著，孙致中等校点：《纪晓岚文集》第一册，第 186—187 页。
② （梁）刘勰著，范文澜注：《文心雕龙注》，第 715 页。
③ （清）刘开：《刘孟涂集》，南开大学古籍与文化研究所编：《清文海》第六十八册，国家图书馆出版社 2010 年版，第 455 页。

悟而形成的。任何一个欣赏者必须具备基本的修养，获得欣赏作品的心理能力，才能进入欣赏活动。这种欣赏的心理能力，是主体在先天的艺术感受素质的基础上，由欣赏者的欣赏经历、人生经历及其心路的发展历程所造就的。

　　主体的丰富阅历是欣赏心态形成的重要因素。这首先是对作品的阅历。刘勰认为欣赏心态的获得，须以博观为前提。"圆照之象，务先博观"。即对作品全面而贴切的感受，首先是奠定在对作品博观的基础上的："凡操千曲而后晓声，观千剑而后识器。"① 主体可以有欣赏的先天素质，但欣赏心态的形成和发展，必须经由大量的欣赏实践造就，正如游泳能力父子间不能遗传、斫轮技巧轮扁不能语斤一样。"得之于手而应之于心，口不能言，有数存焉于其间。"② 欣赏心态必须通过自己的反复体悟才能逐步造就。这是一个由博观而渐进悟入的过程。桓谭说："音不通千曲以上，不足以为知音。"③ 音乐如此，诗文亦然。杜甫《奉赠韦左丞丈二十二韵》有："白鸥没浩荡，万里谁能驯？"宋敏求不知其妙，认为"没"宜改为"波"。苏轼慨叹说，若一改，则"一篇神气索然也"④。欣赏艺术须有特定的心灵妙悟能力，以对作品的欣赏心态去评判作品，而不能"以意改文字"。而这种欣赏心态的造就，乃在于"见书广"，即对艺术作品的博览细味。

　　造就欣赏心态的更进一步的基础，乃是对作品境界的感同身

① （梁）刘勰著，范文澜注：《文心雕龙注》，第714页。

② （晋）郭象注，（唐）成玄英疏，曹础基、黄兰发点校：《庄子注疏》，第266页。

③ （汉）桓谭撰，孙冯翼辑：《桓子新论》，中华书局1985年版，第4页。

④ 孔凡礼点校：《苏轼文集》，第2099页。

受。它是由主体对自然境界和人世的丰富阅历逐步培养起来的，使欣赏者与作者以心会心，产生共鸣。这首先是自然境界的阅历对主体心灵的造就。苏轼在论及杜甫"两边山木合，终日子规啼"时说："非亲到其处，不知此诗之工。"① 周紫芝《竹坡诗话》论及作者之高言妙句，看似平淡，"平日诵之，不见其工，惟当所见处，乃始知其为妙作"②。一旦身临其境，方知诗人之言"恍然如己语也"。范温从言不尽意的角度谈亲临其境对作者用心的贴切感受。《潜溪诗眼》认为："古人形似之语，如镜取形，灯取影也。故老杜所题诗，经往亲到其处益知其工。"③ 胡仔《苕溪渔隐丛话》："羊士谔《寻山家诗》云：'主人闻语未开门，绕篱野菜飞黄蝶。'余尝居村落间，食饱，楮筇纵步，款邻家之扉，小立待之，眼前景物，悉如诗中之语，然后知其工也。"④ 明代胡震亨《唐音癸签》中也多有此例，如卷十一："余友姚叔祥尝语余云：余行黄河，始知'孤村几岁临伊岸，一雁初晴下朔风'之为真景也。余家海上，每客过，闻海啸声必怪问，进海味有疑而不下箸者，益知'潮声偏惧初来客，海味惟甘久住人'二语之确切。""'细雨犹开日，深池不涨沙'，上句人皆能领其景，下句则非北人习风土者，不能知其妙也。薛能诗有'池中水是前秋雨，陌上风惊自古尘'二句之妙，亦非北人不能知。"⑤ 只有亲临其境，才会在对景致的感受上与作者

① 孔凡礼点校：《苏轼文集》，第 2102 页。

② （宋）周紫芝著：《竹坡诗话》，中华书局 1985 年版，第 11 页。

③ （宋）范温著：《潜溪诗眼》，郭绍虞辑：《宋诗话辑佚》，中华书局 1980 年版，第 322 页。

④ （宋）胡仔纂集，廖德明校点：《苕溪渔隐丛话》前集，人民文学出版社 1962 年版，第 161 页。

⑤ （明）胡震亨著：《唐音癸签》，上海古籍出版社 1981 年版，第 111 页。

产生共鸣，才会体悟到自己心有同感而口不能宣的作者之匠心妙处。

　　人生的丰富阅历对欣赏心态的培养起着更为重要的作用。黄庭坚《书陶渊明诗后寄王吉老》："血气方刚时，读此诗如嚼枯木。及绵历世事，知决定无所用智。"① 元代胡祗遹《读楚辞杂言》说："无前贤之心思，不能读前贤辞章。"② 元末明初的刘基也说："予少时读杜少陵诗，民物凋耗，伤心满目，每一形言，则不自觉其凄怆愤惋，虽欲止之而不可，然后知少陵之发于性情，真不得已。"③ 这些都在强调惟当欣赏者在心境与切身体验与作者有类似之处时，方能与作者进行沟通、引发共鸣。一个生活平淡、人生体验麻木、情感淡漠的人是很难对文学作品有深刻领悟和独特共鸣的。白居易"江州司马青衫湿"是与他同琵琶女相似的人生经历——"同是天涯沦落人"密切相关的。鲁迅曾说："年青时读向子期《思旧赋》，很怪他为什么只有寥寥的几行，刚开头却又煞了尾。然而，现在我懂得了。"④ 这样的情感变化是由于他与向子期的生活经历渐趋相近，从而对那种情感有了深切的体悟。

　　但这只是问题的一个方面。另一方面，欣赏者的阅历毕竟总是有限的，而对作品的欣赏又是无限的。欣赏者接触到的更多的是自

———————

① （宋）黄庭坚著，刘琳、李勇先、王蓉贵点校：《黄庭坚全集》第三册，四川大学出版社 2001 年版，第 1404 页。

② （元）胡祗遹著：《读楚辞杂言》，《胡祗遹集》，吉林文史出版社 2008 年版，第 421 页。

③ （明）刘基著，林家骊点校：《刘伯温集》上，浙江古籍出版社 2016 年版，第 112 页。

④ 鲁迅：《为了忘却的记念》，《鲁迅全集》第 4 卷，人民文学出版社 2005 年版，第 502 页。

己没有亲身经历和体验过的景致和情境的作品。不到边塞，依然可能欣赏岑参的诗，不经亡国，照样能读李后主的词。即便作家本人，有时在作品中所表现的意象也不是亲身经历的，而是借助类似的感受和体验，设身处地去体会、拟写的结果。艺术家平时外历内游的体验，均可成为创造的源泉，借此来引导欣赏者进入他们所创构的崭新境界。中国文学史上的许多闺怨诗，大都为男性所作，代拟寂守春闺的怨妇心境。李白未曾涉足天姥山，却能梦游，完全借助于其他类似的感受和体验，以及他人对天姥山的印象，写出他心中的景致和感受来。创作如此，欣赏更是如此。欣赏本身既不必亲历所涉景致，也不必亲历艺术家的心境。故不仅能体验作品，而且能静观作品。这类作品虽不是直接地让欣赏者由生活阅历而产生共鸣，却能间接地调动欣赏者的阅历，并创造性地运用这些阅历，造成一种既在意料之外，又在情理之中的效果。同时，欣赏者自身的感情历程，由于与作品中的喜怒哀乐之境遇，在情感形式上有类似处，所以，即使两者经历可能毫不相干，欣赏者也同样可以由契合于心境的作品感发其独特兴会。因此，主体平日内在的情感体验和心路历程，作为一种自在的修养，同样也是造就欣赏心态的一个重要因素。王国维所说的"主观之诗人，不必多阅世"[1]，乃是侧重于主观情感历程的自在修养而言的。那么，欣赏"主观之诗人"的作品，欣赏者同样也须有相应的主观情感历程的自在修养。

正是在生命节律的基础上，主体通过对作品的大量阅读，对自

① 王国维著：《人间词话》，谢维扬、房鑫亮主编：《王国维全集》第 1 卷，浙江教育出版社 2009 年版，第 465 页。

然境界的不断体悟，对人生阅历的深刻反省，以及由主体心灵体验激活和创造而形成的独特的妙悟能力，逐步造就了主体的欣赏心态。

三、出入

主体的心态在欣赏过程中，对作品既入乎其内，又出乎其外。南宋陈善《扪虱新话·读书须知出入法》："读书须知出入法。始当求所以入，终当求所以出。见得亲切，此是入书法；用得透脱，此是出书法。盖不能入得书，则不知古人用心处；不能出得书，则又死在言下。惟知出知入，乃尽读书之法也。"① 感同身受，引起共鸣，乃是入乎其内；以古鉴今，触类旁通，则是出乎其外。入乎其内，即透过作品的文字音节，体悟作品的意象与内在精神。欣赏者首先须沉潜其中，设身处地地体悟作者当时的境遇及其文化背景。刘昼："赏者，所以辨情也。"② 把欣赏视为体察作者内在情感的方式。叶燮《原诗·内篇》在谈到欣赏杜甫"碧瓦初寒外"诗句时说："……然设身而处当时之境会，觉此五字之情景，恍如天造地设，呈于象，感于目，会于心。"③ 由对作者境遇的揣摸、体悟，应目而会心，觉得作品中所述情景真切自然，故可见出诗人之妙手。姜夔《白石道人诗说》强调欣赏者与作者的心合："三百篇美

① （南宋）陈善著：《扪虱新话》上集，中华书局 1985 年版，第 39 页。

② （北齐）刘昼著，傅亚庶校释：《刘子校释》，中华书局 1998 年版，第 485 页。

③ （清）叶燮：《原诗》，第 30—31 页。

刺箴怨皆无迹，当以心会心。"① 况周颐谈读词的过程时说："读词之法，取前人名句意境绝佳者，将此意境缔构于吾想望中，然后澄思渺虑，以吾身入乎其中而涵咏玩索之。吾性灵与相浃而俱化，乃真实为吾有而外物不能夺。"② 即在想象中再现和重塑作者所创构的意境，并通过虚静而入乎其内，使欣赏者的内在情感与作品的境界相互交通而浑然为一，把作者心中的境象变成欣赏者心中的境象。这时，欣赏者才真正实现了对作品本身的把握。

然而，要想真正获得对作品的把握，必须对作品进行精读，反复沉潜其中，仔细地体味，才能与作者心心相印，从而产生独到的见解。朱熹甚至说欣赏"须是踏翻了船，通身都在那水中，方看得出"③。通过这样精读和仔细体味，作品中的情景，便能恍然如昨日亲身之经历，历历如在眼前。而作者之良苦用心和喜怒哀乐，又仿佛已经经历其事其景所必然发生的感慨一样。《文心雕龙·知音》云："世远莫见其面，觇文辄见其心。"④ 仇兆鳌《杜少陵集详注》序："注杜者，必反复沉潜，求其归宿所在，又从而句栉字比之，庶几得作者苦心于千百年之上，恍然如身历其世，面接其人，而慨乎有余悲，悄乎有余思也。"⑤ 黄子云《野鸿诗的》："当于吟咏时，先揣知作者当日所处境遇，然后以我之心，求无象于窈冥惚恍之

① （宋）姜夔等著：《六一诗话 白石诗说 渖南诗话》，人民文学出版社 1962 年版，第 30 页。
② 《蕙风词话》，况周颐、王国维著：《蕙风词话 人间词话》，第 9 页。
③ （宋）黎靖德编：《朱子语类》第七册，中华书局 1986 年版，第 2756 页。
④ （梁）刘勰著，范文澜注：《文心雕龙注》，第 715 页。
⑤ （唐）杜甫著，（明）仇兆鳌注：《杜少陵集详注》，北京图书馆出版社 1999 年版，第 4 页。

间，或得或丧，若存若亡，始也茫焉无所遇，终焉元珠垂曜，灼然毕现我目中矣。"① 惟有反复揣摩，知人论世，仔细体味作者所处的文化背景和其所经历的场景，方能将作者所表达的情景交融的境象，明朗地从心中显现出来。这乃是由于古人将精神意趣寓于文字之中，一时难以悟入，"读之久而吾之心与古人之心冥契焉，则往往有神解独到，非世所云云也"②。即经过精读，欣赏者才能与作者心心相印，从而有独到见解。这便是作者的知音，所以刘勰说："见异，唯知音耳。"③

同时，欣赏者又需要出乎作品之外。一方面，这是作品本身的需要。作品的内在含蕴往往不仅仅拘限于文字所表达的内容，而且还要透过文字。优秀作家总是突破传达符号的局限，在表现文内之旨的同时，传达文外意旨，即表层意义之外还有深层的旨蕴。譬如弹琴，既有弦中之音，又有弦外之音。这不仅表现在文字符号以外，而且表现在作品所传达的意象之外。它们是只可意会不可言传的。因为言不尽意，故须以心会心，借助亲临其境或类似体验作为交流的桥梁，而不滞于语言本身。如九方皋相马，得意而忘形。司空图《与极浦书》："戴容州云：'诗家之景，如蓝田日暖，良玉生烟，可望而不可置于眉睫之前也。'象外之象，景外之景，岂容易

① （清）王夫之等撰，丁福保辑：《清诗话》，上海古籍出版社2015年版，第881—882页。
② （清）马其昶：《〈古文辞类纂标注〉序》，《抱润轩文集》卷四，上海古籍出版社编：《清代诗文集汇编》第781册，上海古籍出版社2010年版，第250页。
③ （梁）刘勰著，范文澜注：《文心雕龙注》，第715页。

可谭哉？"① 沈括谈观赏书画："书画之妙当以神会，难可以形器求也。"② 苏轼亦云："观士人画，如阅天下马，取其意气所到。"③ 司马光《温公续诗话》："古人为诗，贵于意在言外，使人思而得之。"④《诚斋诗话》："诗有句中无其词，而句外有其意者。巷伯之诗，苏公刺暴公之谮己，而曰：'二人从行，谁为此祸？'"⑤ 都在说明作品意在言外，可以让人从有限的文字导引中，领略到无穷的内在意蕴。反过来也可以说，只有让欣赏者能从文字符号之外体悟到丰富含蕴的作品，才是优秀作品。

另一方面，欣赏者不只是一种消极被动的接受。在文本感受的共同前提下，每个欣赏者可因先天气质与后天成长的文化背景的差异，而对作品的感受各有不同，从中体现出主体的能动性。《维摩诘经》有："佛以一音演说法，众生随类各得解。"⑥ 文学作品亦然。《诗经·小雅·巧言》有："他人有心，予忖度之。"⑦ 这种忖度，时常包含着个人倾向性。而文辞的局限性又要求欣赏者惟有以主体

① （唐）司空图著，祖保泉、陶礼天笺校：《司空表圣诗文集笺校》，第215页。

② （宋）沈括著，施适校点：《梦溪笔谈》，上海古籍出版社2015年版，第107页。

③ 孔凡礼点校：《苏轼文集》，第2216页。

④ （宋）司马光：《温公续诗话》，李文泽、霞绍晖校点整理：《司马光集》，四川大学出版社2010年版，第1793—1794页。

⑤ （宋）杨万里撰：《诚斋诗话》，辛更儒笺校：《杨万里集笺校》，中华书局2007年版，第4351页。

⑥ 赖永海、高永旺译注：《维摩诘经》，中华书局2010年版，第10页。

⑦ （汉）毛亨传，（汉）郑玄笺，（唐）孔颖达疏：《毛诗正义》，《十三经注疏》，（清）阮元校刻，第454页。

情感体验去体悟，方能不受阻于语言形式。《孟子·万章上》："故说诗者，不以文害辞，不以辞害志，以意逆志，是为得之。"[1] 乃指说诗者不受文辞本身的局限与误导，而是以自己的情意去设身处地地体会作者的情意，才能真正地领会作品，有所创获。正因如此，艺术作品的效果才不是千篇一律的翻版，而是一本万殊的，故董仲舒有"诗无达诂"[2] 之说。欧阳修《六一诗话》引梅圣俞语："作者得于心，览者会以意。"[3] 王夫之《诗绎》："作者用一致之思，读者各以其情而自得。"[4] 这些都在说明欣赏者对作品感受的侧重各有不同。作品生命的无限性，乃在于欣赏者在反复体悟过程中的再创造。而优秀的作品正在于它能让欣赏者在入乎其内的基础上再出乎其外，使作品的深刻性与涵容性得到淋漓尽致的发挥。

沈德潜《唐诗别裁集·凡例》："读诗者心平气和，涵泳浸渍，则意味自出，不宜自立意见，勉强求合也。况古人之言包含无尽，后人读之，随其性情浅深高下，各自会心。"[5] 可谓兼述了欣赏中入乎其内、出乎其外两个方面。他要求欣赏者在欣赏作品前摒弃成见的影响，以体会作品的本来意味，再在作品自身性情深浅高下的基础上，产生欣赏者自己的独特兴会。

中国古代往往将欣赏放在人生成就的大背景中去理解，将它看

① （清）焦循撰，沈文倬点校：《孟子正义》，第 638 页。

② （汉）董仲舒撰，（清）凌曙注：《春秋繁露》，中华书局 1975 年版，第 106 页。

③ （宋）欧阳修著：《六一诗话》，《欧阳修全集》第 5 册，中华书局 2001 年版，第 1952 页。

④ （清）王夫之撰：《姜斋诗话》卷二，《船山全书》第 15 册，第 808 页。

⑤ （清）沈德潜编：《唐诗别裁集》，中华书局 1975 年版，第 3 页。

作成就人生的一种途径。《论语·宪问》所谓"下学而上达"①，《孟子·尽心上》所谓"上下与天地同流"②，同样可以通过欣赏的途径获得。艺术本身具有唤醒的功能，通过生理、心理的契合，通过兴之感发，作品可以将主体从自然境界引向人生境界，由感动的情性来提升人格。在一定程度上可以说，一个社会所拥有的艺术作品，对铸造一代人的心灵起着重要作用。欣赏者可乘作品而"游心"，可借他人之酒杯，浇自己心中之块垒。人对生存价值的领悟，可以在由作品带来的陶醉的迷狂中获得，通过欣赏超溢于作者意图的作品，主体获得了一种自我生命的觉醒，并使生命得以拓展。而作品自身的不朽魅力，正是在欣赏者的世代相传中保持活力，并不断再生。

总而言之，艺术是主体精神生命的有机延伸，它由天才艺术家在掌握艺术技巧的基础上，通过审美活动创构而成。艺术创造活动本身既有怡悦艺术家身心的功能，又反映出艺术家出神入化的高超技巧。艺术家在虚静的基础上感物动情，经妙悟和神思等精神活动创构意象，通过艺术语言加以物化。而一切艺术品都应当获得欣赏者的接受和共鸣，被欣赏者以自己的阅历加以印证，才算是真正完成。因此，主体创造和享受艺术，是艺术的主导者，同时也为艺术所造就。艺术家从成就人生出发创造作品，欣赏者欣赏作品也同样是成就人生的途径和方式。无论是创作主体还是欣赏主体，都通过艺术活动成就了自我。

① 程树德撰：《论语集释》三，中华书局 2014 年版，第 1313 页。
② （清）焦循撰，沈文倬点校：《孟子正义》，第 895 页。

第 二 章

本体

中国古代的艺术本体，不只是指静态的作品，而是将其放在一个动态的生成活动的过程中加以理解的，包含着作品创构、本体结构和欣赏生成诸环节。艺术作品由艺术家创构，以作品的感性形态为中介，通过欣赏接受的再创造而得以最终完成。它植根于宇宙之道与主体心灵的契合之中，体现了主体对世界和人生的独特体验和主体的生命意识，从中体现了造化与心源的统一，宇宙与心灵的统一，物与我的统一，现实与理想的统一。

第一节　创构

唐代著名画家毕宏，一日见张璪作画，惊异、赞叹不已，更以其用秃笔，或以手涂抹绢素为怪，因问张璪所师。璪曰："外师造化，中得心源。"[1] 毕宏为之绝倒，从此搁笔不画。事见张彦远《历代名画记》。张璪所言，一语道破天机。画道画技，自有区别。张璪之艺，非技也，真道也。故外师造化，得自然之道；中得心源，获人之精英，于是创构艺术生命。同代人符载，言张作画，"箕坐鼓气，神机始发"[2]，其终乃"投笔而起，为之四顾"[3]；类乎庄子所言的解牛庖丁；其画，则"得于心，应于手，孤姿绝状，触毫而出，气交冲漠，与神为徒"[4]。后人因张璪《绘境》亡佚，仅

① （唐）张彦远：《历代名画记》，第 201 页。
② （唐）符载：《江陵陆侍御宅宴集观张员外画松石图》，（清）董诰等编：《全唐文》第七册，中华书局 1983 年版，第 7065 页。
③ （唐）符载：《江陵陆侍御宅宴集观张员外画松石图》，（清）董诰等编：《全唐文》第七册，第 7066 页。
④ （唐）符载：《江陵陆侍御宅宴集观张员外画松石图》，（清）董诰等编：《全唐文》第七册，第 7066 页。

遗"外师造化，中得心源"八字，深为惋惜。然此八字之中，已经包含了他对艺术创构问题的精湛见解。自老庄及《乐记》以降，历代不乏精当阐述，至张璪终于铸成"外师造化，中得心源"一语。

这里试图就张璪所论的内范外源，来探讨艺术生命的创构问题，以及相关的构思和传达方式等问题。

一、师造化

艺术体现着造化的根本大德，此乃师生命创构之道所致。

先哲们认为，事物的生气，其旺盛的生命力的源泉，在于创构。混沌未开的元气，是天地万物的本源。一元分为阴阳二气，交相摩荡，创构万物。道家老子说："道生一，一生二，二生三，三生万物，万物负阴而抱阳，冲气以为和。"[①] 他以道为天地生化的根本规律和最初本源，其混沌一片，"先天地生"[②]，分为阴阳，变化交合，冲气为和，遂化生万物。后来庄门继续阐述了这种宇宙创构观，提出"至阴肃肃，至阳赫赫，肃肃出乎天，赫赫发乎地，两者交通成和而物生焉，或为之纪而莫见其形"[③]。这里把阴阳和合化生，视为只见其功、不见其形的根本规律（纪）。因此，所谓"道"，既指化生初源，又指规律本身。作为一种内在功能，就叫作"德"。（《管子·心术上》："虚无无形谓之道，化育万物谓之德。"[④] ）儒家对

① （魏）王弼注，楼宇烈校释：《老子道德经注》，第120页。
② （魏）王弼注，楼宇烈校释：《老子道德经注》，第65页。
③ （晋）郭象注，（唐）成玄英疏，曹础基、黄兰发点校：《庄子注疏》，第379页。
④ 黎翔凤撰，梁运华整理：《管子校注》中，第759页。

天地创构之道的看法，从《乐记》中可以看出。《乐记》把天地之和、化合创构，视为宇宙间最大的"乐"，体现了生命创构的节奏，表现为"地气上齐，天气下降，阴阳相摩，天地相荡，鼓之以雷霆，奋之以风雨，动之以四时，煖之以日月"①，而百化为之兴。这种天地之和，便是万物生命力的根源，万物的苗壮成长，便是"乐之道归焉"的体现。所以说，"天地䜣合，阴阳相得，煦妪覆育万物"②，然后诸物各得其所。儒道两家的这种宇宙观，均源于《易经》。"《易》者，儒道两家所统宗也。"③ 一部《易经》，旨在申达宇宙的阴阳生生之大德。故曰："《易》以道阴阳"④、"生生之谓易"⑤。《易传》则对此作了一系列的阐述⑥，认为阴阳化生是万物创构的根本规律："一阴一阳之谓道。"⑦ 天地化生万物，如同男女交媾生育："天地细缊，万物化醇，男女构精，万物化生。"⑧ 这便是天地之大德："天地之大德曰生。"⑨

① 吉联抗译注，阴法鲁校订：《乐记》，第 18 页。

② 吉联抗译注，阴法鲁校订：《乐记》，第 34 页。

③ 熊十力：《新唯识论》，中华书局 1985 年版，第 240 页。

④ （晋）郭象注，（唐）成玄英疏，曹础基、黄兰发点校：《庄子注疏》，第 556 页。

⑤ （魏）王弼注，（唐）孔颖达疏：《周易正义》，《十三经注疏》，（清）阮元校刻，第 78 页。

⑥ 传统以为《易传》系儒家后学所作。我则认为《易经》为百家之宗，《易传》为诸派对《易经》阐释的编汇，其间虽渗入各派一些观点，但基本上力求忠实于原经。篇幅及题旨所限，兹不赘述。

⑦ （魏）王弼注，（唐）孔颖达疏：《周易正义》，《十三经注疏》，（清）阮元校刻，第 78 页。

⑧ （魏）王弼注，（唐）孔颖达疏：《周易正义》，《十三经注疏》，（清）阮元校刻，第 88 页。

⑨ （魏）王弼注，（唐）孔颖达疏：《周易正义》，《十三经注疏》，（清）阮元校刻，第 86 页。

对于艺术生命的源泉，刘勰曾从天人合一的观点出发，认为人文"与天地并生"①，乃"肇自太极"②，即由体天道而来。天地具宇宙生命之道，化育万物之德，当然就是大文。其垂天之象、地理之形，均是道之为文。"傍及万品，动植皆文"③，而人"为五行之秀，实天地之心"④，自然必有其文，以契合"自然之道"⑤，深通神明之德。故曰："天文斯观，民胥以效。"⑥ 这便是文之为德，也是艺之为德。而其既通"自然之道"，当也本乎阴阳交合的创构规律。后人屡云"古人之书画，与造化同根，阴阳同候"⑦，艺术当"夺天地之工，洩造化之秘"⑧ 等，说明艺术生命实乃宇宙生命的体现。这一基本看法，正是"师造化"的理论依据。

既然艺术生命的创构之道，在于阴阳相合，那么阴阳动静相成的基本性能，就成为其创构的关键。生命的创构，恰恰在于阳动阴静，阳施阴受。《易传·系辞上》言"乾"："其静也专，其动也直，是以大生焉。"言"坤"："其静也翕，其动也辟，是以广生焉。"⑨动静和谐，则表现了生命所以构成的阴阳和谐本性。为此，老子将宇宙看成一个大风箱，其中充满着生机，"虚而不屈，动而愈出"⑩。

① （梁）刘勰著，范文澜注：《文心雕龙注》，第1页。
② （梁）刘勰著，范文澜注：《文心雕龙注》，第2页。
③ （梁）刘勰著，范文澜注：《文心雕龙注》，第1页。
④ （梁）刘勰著，范文澜注：《文心雕龙注》，第1页。
⑤ （梁）刘勰著，范文澜注：《文心雕龙注》，第1页。
⑥ （梁）刘勰著，范文澜注：《文心雕龙注》，第3页。
⑦ （清）周二学著：《一角编》，上海人民美术出版社1986年版，第41页。
⑧ （清）邹一桂：《小山画谱》，中华书局1985年版，第33页。
⑨ （魏）王弼注，（唐）孔颖达疏：《周易正义》，《十三经注疏》，（清）阮元校刻，第78—79页。
⑩ （魏）王弼注，楼宇烈校释：《老子道德经注》，第15页。

虚因静成，静无穷无尽，包含着强大的生殖力，而动又使之生生不息。《庄子·天道》的所谓"静而与阴同德，动而与阳同波"①，说明动静的辩证关系体现了阴阳创构的本质。其"天道运而无所积，故万物成"②，正是言动，即所谓"生生不已，新新不住"。"运"即生生不已，"无所积"即新新不住。从而在天地之化中，以天为枢，以地为轴："变动不居，周流六虚。"③ 其"必静必清，无劳汝形，无摇汝精，乃可以长生"④，则是言静。以静济动，才能相成，才能体现出生命应有的节奏。

中国古典艺术特别注重体味、把握和表现这种动静相成的宇宙基本精神。吴雷发所谓诗当"动中有静，寂处有音"⑤，刘熙载论书法"正书居静以治动，草书居动以治静"⑥，均言动静相成的道理。清人连朗《绘事雕虫》亦云："山本静也，水流则动。水本动也，入画则静。"⑦ 画山之静，须以水流之动相成。水之动则以静心使之入画，然后方有生机。总之，艺术之中，大若天地，细至高山流水，"鱼跃鸢飞，可以见道，皆动机也。文而不动，何以为文？故风气推迁，生新不已。然流而不息，又惟恐其敝也，是以超神明之观，返虚无之宅，一动一静互为其根，与天地并寿，与日月齐

① （晋）郭象注，（唐）成玄英疏，曹础基、黄兰发点校：《庄子注疏》，第251页。
② （晋）郭象注，（唐）成玄英疏，曹础基、黄兰发点校：《庄子注疏》，第247页。
③ （魏）王弼注，（唐）孔颖达疏：《周易正义》，《十三经注疏》，（清）阮元校刻，第89页。
④ （晋）郭象注，（唐）成玄英疏，曹础基、黄兰发点校：《庄子注疏》，第208页。
⑤ （清）王夫之等撰，丁福保辑：《清诗话》，第939页。
⑥ （清）刘熙载著：《艺概》，第143页。
⑦ （清）连朗撰，贾素慧点校：《绘事琐言 绘事雕虫 三万六千顷湖中画船录》，上海书画出版社2021年版，第214页。

光，斯为神物欤！"①

这一点，在各类艺术中随处可见。诗如王维有"声喧乱石中，色静深松里。漾漾泛菱荇，澄澄映葭苇"（《青溪》）诸句，先以声动、色静相辅相成，调声色之景于一体，让人产生一种视听浑一的立体和谐感。次以水之波动、静映形成强烈对比，从中透出山水景致的蓬勃生机。而其"行到水穷处，坐看云起时"（《终南别业》），状人之由行到坐（由动至静），而景则由水穷之静，转而见云起之动，这样动静相错，交叉叠合，让人从水穷看到云起，从而有生意无穷之感，故近人俞陛云称其有"一片化机之妙"②。又如朱熹以半亩方塘为一鉴，可徘徊天光云影，实言其明净、清静。其如许之清，则"为有源头活水来"（《观书有感二首》）。正因源头活水、川流不息之动，方有其清；又因其清其静，方能鉴光鉴影，了其群动，以纳万景。

在声景创造非常普遍的中国古典园林中，动静对比也是一条重要的营造法则，故有所谓"爽借清风明借月，动观流水静观山"（拙政园梧竹幽居赵之谦所书的对联）之说。如沧浪亭的"翠玲珑"馆，前后皆种竹子，营造出上官婉儿诗中"风篁类长笛，流水当鸣琴"（《游长宁公主流杯池二十五首》）的意境。风吹竹丛，如长笛轻吹；水流淙淙，似琴弦奏鸣。风声、水声、自然界的清新音响，收到了"伐木丁丁山更幽"的艺术效果。园林作为无声的音乐，其亭台楼阁的组合，高低错落，正织成了节律感很

① （唐）司空图著，郭绍虞集解：《诗品集解》，人民文学出版社1963年版，第44页。
② 俞陛云：《诗境浅说》，天津人民出版社2008年版，第10页。

强的艺术整体。

艺术中节奏和韵律等抽象形式的创构，也是师造化的必然结果。节奏体阴阳之性，韵律合五行之道。绘画如虚实相生，作为生命生存、运动的形态表现，体现了生命运动的节奏。在画的结构中，虚实是有无生机的关键。仅有实，无法使生气流通；必须有虚，才能使"灵气往来"①。画面从有形生出无形，有限生出无限，使有限的形式，具有无限的容量，都是虚实相生的结果。而墨之五色，则以其高低层次，织成了生命的韵律。音乐中的节奏因动静（有声与无声）而相生，韵律则由宫、商、角、徵、羽五音相辅相成。

主体对艺术形式的创造，经历了肇乎自然又复归自然的过程。艺术家既要创构艺术生命，又必须体生命之道，对自然节奏及韵律进行把握，将自然大化中存在的感性形式"炼金成液，弃滓存精"②，或"洗尽尘滓，独存孤迥"③，斯能"曲尽蹈虚揭影之妙"④。舞蹈、绘画、书法中的线条及虚实结构，均为外在形象的凝炼化、抽象化。刘熙载说书法经由"肇于自然""立天定人"，到"造乎自然""由人复天"，实言艺术的抽象形式，法乎自然之道，由天工造物的形象而来，经提炼、加工又合于自然之道，于是"由人复天"⑤。创作时，再"随物赋形"，即随物赋予其体现生命之道

① （清）周济等著，顾学颉校点：《介存斋论词杂著》，人民文学出版社 1998年版，第 4 页。

② （清）方士庶著：《天慵庵笔记》，中华书局 1985 年版，第 2 页。

③ （清）恽寿平著，吴企明辑校：《恽寿平全集》，人民文学出版社 2015 年版，第 320 页。

④ （清）方士庶著：《天慵庵笔记》，第 2 页。

⑤ （清）刘熙载著：《艺概》，第 171 页。

的感性形式，使之契合于物之本。明人李开先所谓"移生动质，变态无穷"①，实则万变不离其宗，不逾造化之本，方有艺术的生命及其节奏和韵律。总之，艺术生命是主体以造化为师，本于阴阳之道创构而成的。于是能合一气运化，禀阴阳以立性，从而动静相成，虚实相生，并体五行而著形。其节奏，其韵律，莫不体现宇宙大化的创构规律。

二、得心源

艺术生命源于宇宙生命，又毕竟胜于宇宙间的万物生命。它们不仅得自然之道，而且兼具主体精神生命的精华。正是精神生命，才使艺术具有不朽的魅力。所谓"人为万物之灵"，主体的生命高于草木禽兽，均指其于物质生命之外，尚有精神生命。这种精神生命，源自主体心灵。心灵是一个宇宙，是一个具有无限生机、活泼泼的精神生命的家园。它与物质世界的宇宙是并列的、合一的，故胸中能营构丘壑，具有盎然生意。主体让这种精神生命从心泉中流淌出来，倾注在艺术之中。尤其其中的情感，代表着主体的灵魂。通过艺术，主体投射出自己的灵魂，并艺术地成就了自我的人生。所以，艺术中体现生命灵魂的情感，本乎主体的情感。欲求艺术中精神生命的根源，必先探主体之"心源"。

张璪所谓"中得心源"，其"心源"系借用佛家术语，原指不

① （明）李开先著，路工辑：《李开先集》上册，中华书局 1959 年版，第260 页。

为妄心所扰的虚静心态①。在艺术创作中，主体必须摆脱功利欲望等外在纷扰，进入审美的心态，以赤诚之心去映照万物，即道家所说由"丧我"而获得"真我"，才能成为艺术精神生命的源泉，以便感物动情、情景交融，这就是艺术的"心源"。明清艺术观中，李贽所谓"童心"，袁枚所谓"赤子之心"，均言主体须有真心真情，使内心虚，"虚乃大"②。其心灵，要像大海一样，"注焉而不满，酌焉而不竭"③，以包容万物，从而为天为地，覆而兼载。这种无我而成就大我之心，这种深情流注如同大海的胸怀，便是艺术精神生命的发源地。主体之情能能动地与外在物趣相互交流；主体的自我意识，主体对生命时空的反思，主体对人间的那种深沉挚爱及其引起的离情别恨、喜怒哀乐等，均由此心源流出。

但心源不能凭空流出。儒家认为，主体的天性受外物感荡，情与景有机地融为一体，并得以表现，是为艺术生命之由心源所得。因此，情感是艺术生命从心源中获得的特有的精华。

情感本是由人的天性激荡而产生的。性为情之体，情乃性之用。体本静，用则动。故《乐记·乐本》："人生而静，天之性也。感于物而动，性之欲也。"④ 其性之欲，其感于物而动，即情。李

① 《菩提心论》："妄心若起，知而勿随，妄若息时，心源空寂。万德斯具，妙用无穷。"又《止观》五："若欲照知，须知心源。心源不二，则一切诸法皆同虚空。"（见《金刚顶瑜伽中发阿耨多罗三藐三菩提心论》，（唐）不空译，《永乐北藏》第126册，线装书局2000年版，第835页。）

② （晋）郭象注，（唐）成玄英疏，曹础基、黄兰发点校：《庄子注疏》，第230页。

③ （晋）郭象注，（唐）成玄英疏，曹础基、黄兰发点校：《庄子注疏》，第238页。

④ 吉联抗译注，阴法鲁校订：《乐记》，第6页。

商隐《献相公京兆公启》："人禀五行之秀，备七情之动，必有咏叹，以通性灵。"[①] 乃言人禀五行之秀而得其性灵。可见性乃与生俱生，情则由性接于物而生。而且其中暗含一个前提，即"通天一气"为人与物之本。主体"神与心会，心与气合"[②]，对象也一气相贯。千山万水，"骨肉虽殊性情同"，"一气鼓荡分流峙"（魏源《游山吟》其一）。因此，气能动物，使之富有生机，主体则由性静感物而动，乃至神与物游，以显出人之生机。总之，物色有动，心亦有摇，师造化而写动，借动表摇，则物我浑然为一。明人王世懋有"触物比类，宣其性情"[③] 之说。

同时，主体的情感又非仅仅受物趣感动，显得纯然机械和被动。首先，情景交融是一种必然的契合。古人认为主体与造化之道是契合一致的。物趣作为天机（"道"）的表现形态，人情作为主体本性（《二十四诗品》所谓"素"）的表现形态，虽各有其丰富性，然究其本源，道素实则一体。诸如春夏秋冬、阴晴雨雪的自然景物的变化，主体处于特殊情境中的喜怒哀乐等感情色彩，在必然规律上，均与造化大道相一致。所以主体的情感并非消极受景感动，而是能动地感悟外在景致，从而适性以驭物。其次，情感本身有其蕴积发展的规律。它的丰富性，本是主体在自然之道的前提下，与外在环境不断能动接触而形成。主体的社会环境、民族、地域、时代等因素，使得情感自身在发展道路中不断深化，不断升华。而个体的社会经历、个体的气质，又使情感的发展具有个性特

① 刘学锴、余恕诚著：《李商隐文编年校注》，中华书局 2002 年版，第 1911 页。
② 《仿大痴设色长卷》，（清）王原祁著，毛小庆整理：《王原祁集》，第 91 页。
③ （明）王世懋著：《艺圃撷余》，（清）何文焕辑：《历代诗话》，中华书局 1981 年版，第 774 页。

征。这种个性特征，既受社会性特征影响，又反过来影响和丰富情感的社会性特征。在历史的长河中，经过升华、沉淀，并因逐步沉淀而发生反应，导致变化；再不断升华、沉淀，又因新的沉淀进一步导致变化。如此循环上升，不断发展。因此，主体情感的历史发展轨迹，是一个"翕辟成变"的过程。第三，情感的不断发展、进化中还包含着深刻的主体意识，包含着对自我使命的深层反思等等。正是在这些意义上，我认为，情感的发展，是与主体对万物的能动感应分不开的，而情感本身的独特发展规律，同样不容忽视。

常言情生景，景生情，在创作的动因中，其实只是灵府与外物的暂时接活。其背后，则深藏着多层次的主体情感背景，深藏着物我的长期反复融合。故能"借景抒情"，能"望秋云，神飞扬；临春风，思浩荡"[①]。陈子昂登幽州古台，忧患人生，即此一例。所以，"情往似赠"，不仅要看情往，还要看赠的是什么情。所谓"登山则情满于山，观海则意溢于海"[②]，山情海意，当受主观情感影响，从而"迁想妙得"。同样是猿声，"猿鸣三声泪沾裳"与"两岸猿声啼不住"则大相径庭；同样是花鸟，"春眠不觉晓，处处闻啼鸟"，与"感时花溅泪，恨别鸟惊心"亦截然有别。"情以物兴"，还要"物以情观"。主体之情的复杂性和对象物趣的丰富性，决定了这种可能。对于眼前的景色，作者出于当时心境，既可有心，也可"无意"。故"为情"可以"造文"。吴乔的"景物无自生，惟情所化，情哀则景哀，情乐则景乐"[③]，从这个意义上说，是千真万确的。郑板桥有所谓"衙斋卧听萧萧

① 《叙画》，宗炳、王微：《画山水序 叙画》，第7页。
② （梁）刘勰著，范文澜注：《文心雕龙注》，第493—494页。
③ （清）吴乔：《围炉诗话》，中华书局1985年版，第7页。

竹"，"一枝一叶总关情"①，他画的竹子都是主观情感的表现，情景交融的产物。

由此看来，情中有景，景中有情。所动之情，因物而感，所状之景，皆情所化。对象可赋主体以生命，以趣味，主体亦可予对象以生命，将情移注于物。两者双向交流，方才构成艺术境界。在天机的一致之下，物趣与人情是相通的。在人曰情，在物曰景："情景虽有在心在物之分，而景生情，情生景，哀乐之触，荣悴之迎，互藏其宅。"② 又王夫之言谢灵运诗："情不虚情，情皆可景，景非滞景，景总含情，神理流于两间。"③ 因此辛弃疾才说："我见青山多妩媚，料青山见我应如是。"李白才说："举杯邀明月，对影成三人。"

三、超形似

在中国古典诗画理论中，曾有许多涉及似与不似的言论。这些言论虽在不同场合下，从不同角度侧重于强调似或不似，但从根本上说，两者并不矛盾，都是奠定在似与不似有机统一的基础上的。只有做到似与不似有机统一，才能达到与对象神似的境地，从而体现出作品中感性形态的生命精神，由传神而最终臻于化境。

古人每每强调感性形态的"似"。颜之推、沈约、钟嵘、张九

① （清）郑燮：《潍县署中画竹呈年伯包大中丞括》，《郑板桥集》，上海古籍出版社 1979 年版，第 156 页。
② （清）王夫之撰：《姜斋诗话》卷一，《船山全书》第 15 册，第 814 页。
③ （清）王夫之撰：《古诗评选》卷五，《船山全书》第 14 册，第 736 页。

龄等人，都曾有过相关的言论。所谓似，乃指对感性物象的妙肖，即"形似"。这主要是就艺术家把握、传达感性物象的基本精神而言的。刘勰说"体物为妙，功在密附"①，倘要妙于体物，乃在于细致、贴切，而不在于机械、如实地摹写。马戴"微阳下乔木，远烧入秋山"（《落日怅望》），俨然一幅夕阳秋山图，将夕阳秋山，其景其象，传达得栩栩如生，真可谓体物得神，肖物入妙。可见这种形似，恰恰是对一花一木谛视熟察、得其所以然的结果，而不是简单的草草而就，大而化之。主体在剪裁物象，营心构象时，须把握物象的内在精神，从功能角度进行传达，方能巧得其微。王昌龄曾经这样描述"形似"的获得过程："神之于心，处身于境，视境于心，莹然掌中，然后用思，了然境象，故得形似。"② 意在强调若要求得形似，必当以神遇物，以心会物，从而入乎其内，在物我交融中处身于境界之中反省内视，以内在心灵体悟物象所融入的境界，再出乎其外，遂对感性物态了如指掌。此时所创造的艺术之象，必然已具形似。

但仅仅局限于"形似"，势必限制了物象内在生命力的表现，不能达到艺术之"真"。艺术的目的就是要超越现实境界，建构理想境界。故古人多诟病艺术但求形似的做法。苏轼斥仅以形似论画为"见与儿童邻"③。许顗《彦周诗话》言诗歌但求形似，则文辞

① （梁）刘勰著，范文澜注：《文心雕龙注》，第 694 页。
② （唐）王昌龄著：《诗格》，胡问涛、罗琴校注：《王昌龄集编年校注》，巴蜀书社 2000 年版，第 316 页。
③ （宋）苏轼著，（清）冯应榴辑注：《苏轼诗集合注》，上海古籍出版社 2001 年版，第 1437 页。

必然缺乏骨力:"写生之句,取其形似,故词多迂弱。"[1] 屠隆也认为巧为形似是必须的,但"巧太过而神不足也"[2]。为此,在形似的基础上,古人往往追求一种"似与不似"的有机统一。对物象的把握和传达,其最终目的在于获得气之真,神之真,而不惟姿之真。古人常常强调要善于形似,巧为形似,就是要求不滞于形似,而应传神,使得气韵俱妙。张彦远论画,就曾主张"移其形似而尚其骨气,以形似之外求其画"[3]。因此,为了体现出天地之道和生命精神,古人还主张"以不似之似似之"[4]。

　　审美之象创造的妙处,乃在于既包含了形似,又在形似之外,求得不似之似。王若虚《滹南诗话》云:"论妙于形似之外,而非遗其形似。"[5] 基于形似,将物象精神化、空灵化,故称为巧;以"似与不似"传达生命精神,最终成就其审美的意义,故称为妙。艺术之象创作的巧妙之处,乃在于超然物表,介乎似与不似之间,从而寻求一种超越。齐白石曾经说:"作画妙在似与不似之间,太似为媚俗,不似为欺世。"[6] 他笔下的虾,正是妙在似与不似之间的传神妙作。

　　肇始于原始艺术的物象变形和错位组合等,都是在谋求对

①　(宋)许顗著:《彦周诗话》,(清)何文焕辑:《历代诗话》,第385页。

②　(清)屠隆撰:《考盘余事》,中华书局1985年版,第32页。

③　(唐)张彦远:《历代名画记》,第23页。

④　(清)石涛著,周远斌点校纂注:《大涤子题画诗跋》,《苦瓜和尚画语录》,山东画报出版社2007年版,第121页。

⑤　(金)王若虚著:《滹南诗话》,第9页。

⑥　齐白石:《与胡佩衡等人论画》,《齐白石谈艺录》,河南人民出版社1984年版,第70页。

"似"的突破。深谙佛道的司空图所谓"离形得似"，其"离"乃本于佛家，意即由"不即不离"而得神似。这就是后来的"以不似之似似之"。僧肇云："离者，体不与物合，亦不与物离。譬如明镜，光映万象，然彼明镜，不与影合，亦不与体离。"[1] 古人惯于以明镜光映万象来比喻离与不离、似与不似，来比喻主体对物象的审美体悟和传达，实是强调艺术之似要介于"体"与"影"之间，从而充分地体现出艺术的生命精神。

扬州何园的船艇、苏州拥翠山庄的月驾轩等，建于平地或山上的写意式船舫，因超形似而获得了艺术的真实。陆机所主张的离方遁圆以穷形尽相，司空图所主张的"超以象外，得其环中"[2]，实际上都是要求以似与不似来创造出充分体现艺术生命整体的感性之象，都希望通过似与不似来突破物态自身局限，以觉天尽性，从有限中实现无限。

四、合技艺

中国艺术在创造中还体现了技与艺的统一，通过技巧使作品获得审美价值。艺术的基本精神功能是无所为而为，以满足情感愉悦的精神需求。艺术离不开技巧，艺术的技巧可以带来精神价值。技巧的高度呈现，本身就具有独立的审美价值。巧妙的造术，包括构思的技巧和制作的技巧，本身就体现了高度的艺术性，从而使作品超越物质层面的实用价值，给观者带来精神上的享受。中国艺术重

[1] （东晋）释僧肇：《宝藏论》第一册，中华书局1985年版，第7页。

[2] （唐）司空图著，祖保泉、陶礼天笺校：《司空表圣诗文集笺校》，第163页。

视"技"—"艺"—"道"的辩证关系:"技"是艺的基础,然而"技"本身不是目的,而是实现设计意图的手段,如果仅仅止于技,就无法领悟设计的真正魅力。"艺"本身的价值在于审美价值,但是审美价值不是空中楼阁,而是奠定在技的基础上的。完美的设计要求由"技"升华到"艺",实现"技"与"艺"的统一,获得装饰性的效果。"技"对规则和自然秩序感的遵循,是追求艺术性的基础。艺术中"技"及其对规律的遵循,如同戴着镣铐跳舞,使得艺的效果带给人惊喜,让人喜出望外,达到出神入化的境地,即体道境界。这就需要技与艺的密切配合、高度和谐。

艺术的技巧不仅仅来自物质层面的操练,更需要心智的完全投入。作为实践性很强的艺术,艺术的总体效果制约着对技巧的追求。技巧要通过灵心妙悟来追求得心应手,而不能只以技术的娴熟获得审美的效果。技术的娴熟只是艺术作品的物质性基础,还需要涵养,需要眼光,需要创作时富有灵感的心境。技巧由心灵运转,直抒胸臆,艺术家将激情、情感灌注到作品中,从而获得自由的表现和深厚的意味,达到艺的境地。因此,艺术要以心运技,以意运技,呈现不同的效果。同样的技巧,由不同的心来运转它,就会产生不同的效果。艺术的基本技巧是有限的,但艺术的效果却是日新月异的。艺术作品要以艺感人,在技与艺的统一中显示魅力。

总之,中国艺术在创作过程中要外师造化,中得心源,基于形似又超越于形似,体现出一种神似。在艺术作品中,神似高度体现了自然之道与主体内在精神的统一,最终通过特定的技巧加以呈现,使有限的文本呈现出丰富的内蕴。中国艺术强调象征性和意味,升华生活中的情感,把多彩的元素融汇进来,以引发人们丰富的联想,并借助于技巧获得空灵剔透的效果。艺术家的全部创化必

须通过技艺加以构思和传达。在谢赫的六法中，气韵便需要具体的笔墨和整体布局的经营位置等为其承载。而随类敷彩、应物象形的技艺更需要贯通一气。画竹需胸有成竹，这就要求通过悉心观察自然之竹，笔墨也临遍传统程式技法，将这一母题融化于胸中，付诸笔墨，于是倏忽扫去，不知其然而然，此乃技艺合于自然之道矣。

第二节　结构

在中国传统的艺术思想中，虽然没有系统地论及艺术的本体结构问题，但是其中许多精彩的阐述，恰恰包含着一种系统的观念。中国古人对于言意问题、象神问题的论述，常常是将它们置于艺术本体的整体中去把握的。其中既有哲学思想的痕迹，又兼具古人对艺术内在精神的领悟。他们还将这种本体内容最终归结为道，倡导"以神法道"和"以形媚道"的归趣。也正因如此，艺术作品被视为一气相贯的生命整体，其中体现了造化的生命精神和主体的精神生命。文论中的风骨、气韵，书法中的骨、气、血、肉等范畴，都由古人以主体自身的生命形态为内在坐标体悟而得的，即使是"意"的范畴，也包含着生命意味。布颜图《画学心法问答》："夫飞潜动植，灿然宇内者，意使然也。"[1] 这里的"意"中也包含着主体的生气。艺术作品中的所谓"形神"关系，无疑本于主体对人的生命特质的把握。下面，我试图将艺术语言和内在的意，包括象

① （清）布颜图：《画学心法问答》，于安澜编：《画论丛刊》上，人民美术出版社 1989 年版，第 287 页。

神，以及最终所体现的道，看成艺术本体的整体结构，从中把握古人关于艺术本体的基本思想以及其中所包含的生命意识。

一、言

当我们接触一件艺术作品的时候，最直接地呈现在我们眼前的是艺术语言。所谓艺术语言，乃指作为传达手段的语言符号，如线条水墨、字句、声音等，以其源自生命情态的感性方式，被审美地运用在艺术创造之中，其中包含了主体以情感为中心的心理功能的活动状态。艺术语言与普通语言的不同之处，在于它不只是作为一种符号、工具乃至点缀物，不以对对象的客观性陈述为目的，而是为着审美的艺术本体的建构，是以审美为目的的。通过创作过程，艺术语言交融于艺术作品的本体之中，具有本体的意义，并且兼具载体的功能，使自身与艺术品整个本体的内蕴融汇在一起，让这些内蕴感性地呈现在我们的面前。因此我认为，艺术语言同艺术品的整体生命是联系在一起的。

艺术语言集中地体现了物我的生命精神。在通常意义上，任何一种语言符号都会体现出认知、审美及道德和宗教的象征等多种功能。例如就认知意义而言，各种语言都是传达旨趣的一种手段。庄门的所谓"言为筌蹄"①，王弼的所谓"得象而忘言，得意而忘象"②，佛教的所谓"舍筏登岸"，都是把语言作为一种工具，通过它传达出对象的意蕴，目的在于引导人们进入领悟"意"的道路。

①　（晋）郭象注，（唐）成玄英疏，曹础基、黄兰发点校：《庄子注疏》，第493页。
②　（魏）王弼著，楼宇烈校释：《王弼集校释》，中华书局1980年版，第609页。

而语言在起到了中介作用之后，也就完成了它的使命。《论语·卫灵公》所谓"辞达而已矣"①，也是就"辞"作为传达符号而言的。而在审美的意义上，中国艺术中的艺术语言则与艺术本体的其他部分一样，同是生命之道的体现。艺术语言本身不是独立于普通语言符号系统之外的，而是普通语言在审美意义上的运用。普通语言本身是潜在着艺术语言的审美功能的。在中国传统的文化里，普通语言本是源自主体对外在世界中感性生机的领悟与抽象，其中包孕着造化的生命精神，具有物态的生命意味，这与师造化的艺术本体的内蕴是同构的。主体在艺术创造中，通过审美情感的作用，唤起了语言中固有的感性活力和内在生机，凝结了自我的心理形式，从而促使了具有生命意义的艺术语言的生成。可见，艺术语言既体现了大化生命的运行流动，又标志着情感的流动。

艺术语言本身与艺术生命整体是浑然一体的，同时对内在生命具有表现力。艺术生命整体中的节奏与韵律，恰恰是通过艺术语言而得以感性显现的。艺术语言自身既然是主体审美地把握对象的创造物，其中所包孕的从感性生机中体现出来的节奏与韵律，就必然与艺术本体的内在生命相协调、相契合，并且在物我生命的共通中达于化境。沈约说："至于高言妙句，音韵天成，皆暗与理合，非由思致。"② 刘大櫆也说："行文字句短长，抑扬高下，无一定之律，而有一定之妙。"③ 都在强调体现在诗文字句间的节奏韵律的合规律的妙处，既不拘于"一定之律"，又不是主观随意的杂凑。诗歌中的平仄和谐，音乐中的动静相成，绘画中的虚实相生，正构

① 程树德撰：《论语集释》四，中华书局 2014 年版，第 1452 页。

② （梁）沈约：《谢灵运传论》，《宋书》第 6 册，第 1779 页。

③ （清）刘大櫆著：《论文偶记》，人民文学出版社 1959 年版，第 12 页。

成了艺术语言的节奏，而乐之五声，墨之五色所组成的朗畅整体，便体现了韵律，其中跳动着生命的脉搏。它们体现在艺术语言所参与创构的艺术生命的本体之中。

在艺术本体的创构上，艺术语言所依附的主要不是观念的意义，而是在胸中成就的物我交融的艺术生命的内蕴。通过对这种内蕴的领悟和渗透，艺术语言以有限的形态获得了无限的表现力，赢得了生命的崭新境界。而艺术语言的创造性的表现方式，又强化、充实并且拓展了艺术本体的内在生命意蕴。在文学作品中，中国汉字本身便体现了主体审美眼光中的生命境界和生命意味，其由字到句的建构，恰恰体现了主体对生命精神的体悟和主体的创造精神。"野旷天低树，江清月近人"（孟浩然《宿建德江》），作者通过对富于表现力的字句的激活，以"低""近"这两个传神之词，表现出主体对生命情调的体悟，使感性生命进入了新的天地，整个语句及其所表现的内在境界则消化了字词所指称的物质对象，显得自然畅达，浑然天成。由于艺术语言和艺术作品本体的内在意蕴在体现物我生命精神上的共通性，艺术语言从艺术构思的一开始就进入艺术本体创造的整个过程中。从审美感悟直至构思和传达的最后完成，艺术家们都是在经受艺术语言的陶钧，而不是在构思成熟之后，再去寻找乃至随意使用语言作为传达符号的。由此可见，艺术语言是生命本体的肌肤，而不是游离的外衣。

由于艺术语言参与了整个艺术本体的创造过程，并且具有本体的意义，所以不同艺术语言所创造出来的作品，既有相通之处，却又迥然不同。以其与生命精神的贯通而言，艺术语言虽然在视听感官角度上有所不同，但主体的五官感觉是可以贯通的，其生命精神的本质是一致的。在这个意义上，人们可以说"诗画本一律""诗

中有画，画中有诗"。但是不同的艺术语言，毕竟有其自身的限制。不同的艺术本体所体现的境界，决定了艺术家在感悟的构思和传达过程中对艺术语言的选择。同时，不同的艺术语言又制约了艺术家对艺术所表现的内在生命意蕴的取舍和境界的创构。张岱《琅嬛文集》卷三《与包严介》："若以有诗句之画作画，画不能佳；以有画意之诗为诗，诗必不妙。"① 徐凝《观钓台画图》："画人心到啼猿破，欲作三声出树难。"沈括《梦溪笔谈》卷十七："凡画奏乐止能画一声。"② 这些都在说明诗画中所创构的境界，与艺术语言自身的特征紧相联系。由此产生的诗之空灵与画之空灵，诗之质实与画之质实，是不能同日而语的。王维《过香积寺》："泉声咽危石，日色冷青松。"其间所表现的"咽""冷"，是画面根本无法体现的。

　　在审美的意义上，艺术语言主要不是为着物质的目的而存在的，而是具有功能的意义。例如绘画中的线条和水墨、音乐中的声音，其物态形式都从功能角度显现为画境和乐象，从中反映出艺术的整体及其脉动。以苏州园林为代表的文人园林，作为"凝固的诗""立体的画"，其抒情语言就是山、水、植物和建筑等物质形式，通过艺术家心灵的灌注呈现审美意象。《老子》所谓"大音希声"③，声显然是就其一般的物态意义而言，音才是艺术语言的功能形态。这些语言最终通过与艺术本体的内在象神契合，消融了其自身的物质性和观念性，让它们像水中盐、蜜中花一样存在于其

① （明）张岱著：《琅嬛文集》，岳麓书社 1985 年版，第 152 页。
② （宋）沈括著，施适校点：《梦溪笔谈》，第 108 页。
③ （魏）王弼注，楼宇烈校释：《老子道德经注》，第 116 页。

中，使内在的感性生机得以活跃。所谓"但见性情，不睹文字"①，也应该是文字消融的缘故。沈括《梦溪笔谈》卷五援引古代善歌者的名言"当使声中无字，字中有声"②，并作了进一步阐述，认为在清浊高下的节奏中，声音便形成了曲子，一种回旋往复、不绝如缕，又悠然朗畅的整体。而作为物质形态的字则轻盈圆润地融入声中，无拼接造作痕迹。这说明在唱腔之中，物质形态被消化和融合在审美的感性形态之中，从而不见其迹，但见其功，让语言本体在与艺术作品的内在意蕴的契合中参与艺术本体的建构，使本体最终得以成就。

由此可见，艺术语言的本体意义，包括内在意蕴的传达表现和物化。在传达的意义上，艺术构思的内容具有能达与不能达两面。在艺术创造中，艺术家们借助艺术语言，不仅表现了能达的内容，而且以能达导向不能达，表现了不能达的内容。通过能达与不能达的有机统一，最终实现艺术本体的物化。这种能达与不能达，对于艺术本体中的感性形态及其空灵境界的创构诸方面，都具有影响。在能达之中，古人竭力追求艺术语言传达的准确性，不惜苦心孤诣。"吟安一个字，拈断数茎须"（卢延让《苦吟》），正是为着寻求能达。但是艺术语言又常常不能尽达。而且从艺术本体的具体要求看，艺术构思的内容也不必尽达。惟其不尽达，才能使艺术作品具有丰富性和模糊性特征。若果真尽达，艺术本体的内在意蕴势必受到限制，一些难以传达的意蕴，便无以体现。或则将其内在生机扼杀，如同标本。故古人认为言不必尽意，不必让特定的语言硬行

① （唐）释皎然著：《诗式》，第5页。
② （宋）沈括著，施适校点：《梦溪笔谈》，第30页。

将艺术本体的内蕴限死，以便"状难写之景，如在目前；含不尽之意，见于言外"①。明人谢榛也说："凡作诗不宜逼真，如朝行远望，青山佳色，隐然可爱，其烟霞变幻，难于名状。"② 艺术的生命本体正是在艺术语言传达的这种写实而传神、灵虚而不滞的有机统一中得以成就的。

艺术语言是主体寻求审美实现的途径，也是主体自我实现的一种标志。它反映了主体对生命精神的反复体验和不断扬弃，是长期心理体验不断升华发展的表现形式。艺术语言也体现了主体自身心灵的发展轨迹，是主体审美历程的缩影。它本身包含着主体的生命意味，是主体对于外在世界和心灵世界的一种审美的概括。艺术语言中所呈现的主体的个性特征，象征着特定个体感性存在的实现。通过艺术语言，主体引发了自我的审美领悟，并且与这种领悟共生。艺术语言在本体中的最终达成，正意味着主体对这种领悟的肯定。艺术语言的价值，更在于它那无限的表现力。通过不同的表现形态，艺术语言让我们不断地进入生命的新境界。艺术语言在艺术中的根本目的，便在于追求生命新境界的创构。因为在有限的艺术语言之中，总是蕴含着不尽的生机。而艺术语言的运用，又总是突破固有的模式，以体现出内在的创造功能。艺术本体的无限性，正是经由艺术语言而得到充分呈现的。主体内在心灵及其特定的感悟方式，也是借助艺术语言而物态化的。它们同艺术生命的整体一起，体现出主体生命的无限创造力，也最终在一定程度上通过创造和欣赏的过程影响了主体。

① （宋）欧阳修著：《六一诗话》，《欧阳修全集》第 5 册，第 1952 页。
② （明）谢榛撰：《四溟诗话》，第 45 页。

二、象

　　艺术语言在形态上直接地熔铸在感性意象中，与艺术品的整体生命紧密相联，其中包孕着外在感性物态的生命精神，也体现了主体内在心灵的情趣。这种凝聚着外在生命与内在精神的感性意象，反映了艺术家们对外在物态生命精神的审美体悟，表现了他们的感受，也显示了他们的独特发现和创造性。

　　审美意象的创造，最初可溯源到陶器和岩画，也体现在卦象的创造中。《周易》的卦象，本是人们"仰观俯察"，"近取诸身，远取诸物"① 而成，是对物态感性形式"拟诸其形容，象其物宜"②，由充满生命力的物态凝炼而得，其目的乃在于"通神明之德"，"类万物之情"③。这与后来的审美和艺术创造是相类的。但艺术创造的具体方式，其"观"，其"取"，又与作为认知抽象的卦象创造，有着根本的区别。作为艺术创造，主体对于外在物态及其感性生机，就不是简单的直觉，也不是置身事外的冷观，而是一种动情的领悟，是以生命体悟生命。其取，也不是一般的抽象，而是一种"活取"，使负载生机的感性形式经过心灵的陶钧而空灵化，从而突破物质本身所固有的束缚，不凝滞于物，并且借助"万取一收"的

① （魏）王弼注，（唐）孔颖达疏：《周易正义》，《十三经注疏》，（清）阮元校刻，第86页。

② （魏）王弼注，（唐）孔颖达疏：《周易正义》，《十三经注疏》，（清）阮元校刻，第79页。

③ （魏）王弼注，（唐）孔颖达疏：《周易正义》，《十三经注疏》，（清）阮元校刻，第86页。

物象感性活力，不粘不滞，不沾不染，从中体现出主体的直觉感悟和创造功能。刘勰所谓"窥情风景之上，钻貌草木之中"①，《二十四诗品·劲健》所谓"饮真茹强，蓄素守中"②，其"窥"其"钻"；其"饮"其"茹"，作者审美的感悟方式，都导致了物态形式被消化和吸收，从而升华为审美的感性意象。

象不同于一般意义上的形。在《易传》中，古人曾经这样界定形与象的区别："见乃谓之象，形乃谓之器"③，说明感性显现的是象，而具有特定形式的，便是具体的器物。象是空灵剔透的，而形则侧重于形质。所以古人对于象，总是强调感性物态无迹的一面，仿佛既在目前，却又居于物外。在艺术创造中，主体通过超感性的体悟功能，由神遇而使物质形迹空灵剔透，"如镜取形，灯取影也"④，然后象才得以生成。绘画艺术中形与象的区别，音乐艺术中声与音的区别，都是这方面的具体表现。在《乐记》等古代乐论中，古人曾反复强调物态之声与乐象之音的区别。"声"是物质形式，而音则指乐象，从中可以反映出艺术的整体生命及其脉动。《老子》所谓"大音希声"⑤，也含有"声""音"有别之义。在老子看来，在最完美的音乐中，乐象是一个流畅的整体，它消融了物质性的声音，最终体现了宇宙生命之道。同样，"大象无形"也有类似的意味，其中审美的感性意象消化了具体的形态，从而成为

① （梁）刘勰著，范文澜注：《文心雕龙注》，第 694 页。

② （唐）司空图著，祖保泉、陶礼天笺校：《司空表圣诗文集笺校》，第 165 页。

③ （魏）王弼注，（唐）孔颖达疏：《周易正义》，《十三经注疏》，（清）阮元校刻，第 82 页。

④ （宋）胡仔纂集，廖德明校点：《苕溪渔隐丛话》前集，第 54 页。

⑤ （魏）王弼注，楼宇烈校释：《老子道德经注》，第 116 页。

"无状之状，无物之象"①。这样，感性物态的形式便被艺术家们"炼金存液，弃滓存精"②，既包孕着感性物态的固有生机，又突破了物态形式的局限，使自然生命生机勃勃，血肉丰满地体现在艺术作品中。

在艺术中，审美意象是物我交融的产物。在我们体悟包含生机的感性物态时，我们的内在生命也融汇到无限的天地自然之中，与宇宙生机贯通，审美意象遂从中达成。刘勰所谓"既随物以宛转""亦与心而徘徊"③，所谓往返于目、吐纳于心，正说明了审美意象形成过程中心物交融的状态。这样，审美意象中既包含着主体体悟到的外在自然的生命灵性，又由于主体精神生命的灌注而体现了主体特定的精神状态，从而使蓬蓬勃勃的物态蕴含着不尽的情趣，视之不见、听之不闻的主体心态便有着盎然的生意。因此，物我交融的过程，在审美意象的层面上，便是主体心灵物态化、物态心灵化的过程。而艺术中的意象，乃是物象在物我交融中升华的表现。

在古人的心目中，审美意象的这种物我交融，是奠定在天人合一、物我双向交流的基础上的。由于主体与外在万物同体天地之道，故在生命精神上本是相通的，而主体的能动感悟，正促成了物我交融的实现。主体体物以悟道，返身以内观，故能"目睹其物，即入于心；心通其物，物通即言"④。而审美的意象，乃是在物我之间不断地感发往还中生成的。外物对主体的感荡，主体情感及其

① （魏）王弼注，楼宇烈校释：《老子道德经注》，第35页。
② （清）方士庶著：《天慵庵笔记》，第2页。
③ （梁）刘勰著，范文澜注：《文心雕龙注》，第693页。
④ （日）遍照金刚撰：《文镜秘府论》，第138页。

形式对对象的感应，促成了物我在审美过程中的相互建构和相互造就。"情因所习而迁移，物触所遇而兴感。"[1] 物我生命形态的对应关系，正是基于物我贯通的基础，在物我长期反复的交融中建立的。见芳草柔条而喜，察劲秋落叶而悲，都是这种物我相互感发和交流的表现。同时，主体心态与外在物态都是同各自的整体生命贯通的。一片翠叶，一朵红花，都是其整体生命的外在表现，一喜一悲的情感形式，也与整个心灵息息相通。故物我在特定情景中的交流，正意味着物我整体生命间的贯通，最终与宇宙的生命精神相统一。

在建构意象的物我交融中，主体起着主导作用。主体有一种内在需求，需要从日新月异的外在自然中体悟一种和谐，以获得心灵的慰藉，于是将自我倾注于外在物态，又从中玩味观照，进而进入审美的境界。而审美意象，正是这种过程的必然产物。但是，并不是所有的外在物态都能唤起主体的审美体悟的。大凡能够引发特定主体审美感兴的物态，通常含孕着旺盛的内在生命力，契合特定主体的审美理想，并且在某一方面或某些方面与主体特定的心境相协调。这样，主体对感性物象的感悟才能具有顺应能力，从精神性的顺应中实现自我。故在审美意象中，主体可以观照到对象化的审美心态。由于外在物态是丰富多彩的，主体的心境更是纷繁复杂的，两者常常可以从不同角度或层次上交相契合。同是大江，苏轼以"大江东去，浪淘尽，千古风流人物"抒豪迈胸怀，李煜则以"问君能有几多愁，恰似一江春水向东流"感万千愁思。其中无疑体现

[1] （晋）孙绰：《三月三日兰亭诗序》，（清）严可均辑：《全晋文》中册，第638页。

了主体在借景抒情（有时是触景生情）过程中的主导作用。而在审美意象的创构过程中，主体的这种主导作用更为明显。中国艺术通常并不直接地临摹外在物态，而是表现在心中成就的物我交融的审美意象。主体感悟外物时，往往在心中消化、陶钧它们，由兴会自然而感神，再"心游目想"，从物我契合的境界中突破主体自身和个体观照的局限，并且超越特定的感性时空的约束，使"象"在心中达成。创作时，主体"澄观一心而腾踔万象"①，使物我交融的内在构思得以物化。

从历史发展的角度看，这种审美意象的生成，是人类历史发展的必然结果。我们生活在感性的世界里，在漫长的岁月中，是自然造就了我们主体的心灵，铸成了我们的审美心态。我们曾从那关雎求偶的欢叫中，体悟过爱情的乐趣；我们曾透过那艳丽的桃花，回味过美人的冶容；我们也曾面对着滔滔的东流之水，慨叹过人生的短暂。随之我们形成了一种心理定势，这种定势以我们的意识所不能控制的姿态，左右了我们心灵的感发，让我们的欢乐与悲哀在物我交融中绽开了鲜艳的花朵。我们由此观照到常新的生命之树，而它的最初根须，却可前溯数千年乃至洪荒时代。同时，我们民族千百年来不息的体验之流又源源不断地灌溉了它。于是这种审美之灿烂的感性发展史与我们的审美发展史一样悠久。由于这种共同的文化背景，这种共同的生长历程，面对着共同的感性世界，又经过不断地交流和相互感染，在作为主体的个体之间，共通的审美心态才得以成就。而创作主体的特定心态及其所面临的感性世界，又唤醒了主体心灵深处沉睡

① 如山（如冠九）：《都转心庵词序》，（清）江顺诒辑，宗山参订：《词学集成八卷》卷七，唐圭璋编：《词话丛编》第四册，中华书局1986年版，第3294页。

的体验。当艺术家们将这种体验艺术化的时候，包含着历史基因的审美意象，便以令人赏心悦目的姿态呈现在我们的面前。

三、神

中国人并不孤立地谈象。在他们看来，作为艺术作品的外在感性形态，象须体现出内在的生命精神，即通常所说的艺术作品的"神"。作品的神是与象联系在一起的。两者浑然一体，密不可分。在艺术作品中，所谓神，是指包孕作品感性形象的内在生命精神。其中既包含着成熟的作品自身所具有的那种生气淋漓的精神风貌，又包含着内在丰富的思想意蕴。它通过感性的外在形象充分表现出来，对欣赏者产生一种强烈的感染力。例如韦应物《滁州西涧》："独怜幽草涧边生，上有黄鹂深树鸣，春潮带雨晚来急，野渡无人舟自横。"诗中通过涧边幽草、深树黄鹂、郊野渡口、春潮晚雨等景致的渲染，动静相成，把西涧春日晚间的那种悠闲景象栩栩如生地呈现在欣赏者面前，其中也不着痕迹地蕴寓了诗人自己寂寞而忧伤的情怀。

象与神共同参与了艺术生命整体的构成。在艺术作品中，象与神是浑然一体的。如果说，象是作品生命的外在表现，那么神则是其内在的生命意蕴。象是神所赖以生存的躯体。没有象，神便无以依附。而神，则是象之为生命体的灵魂。没有神，象便缺乏生机和活力。神依象而生，象因神而全。象神兼备，才能妙合自然。宗炳所谓"山水质有而趣灵"①，质有，即山水具有感性形态，而趣灵，

① 《画山水序》，宗炳、王微：《画山水序 叙画》，第1页。

乃是山水之神的表现。在具体作品中，神的生存须依于象。象生方有神生，象灭神便无所依附。郭若虚所谓"象应神会"①，即认为神依于象才能成就。而神，作为作品的内在精神，对本体的具体表现形态及其行为方式又起着主导作用。只有有神，象才不是苍白的、僵死的，才具有生命活力，才能生气灌注，所以古人常常强调对于神的把握。他们以神为生命之本，以象为生命之具，并且强调若以神相求，则象自然便在其间。而对对象的审美感受，又是有递进性的，要由象而悟神，要"应会感神""应目会心"②。同时，古人还把象与神在存在及其活动中的关系视为一种体用关系，以积气的感性之象为体，以虚而不见、却又活动于其间并溢于象外的内在之神为用，从而使艺术作品具有勃勃生机和强烈的感染力。这种象与神的关系，实际上是一种体用关系。感性的象是体，虚而不见、却活动于其间并溢于象外的神则是它的用。正是神，使得作品有了勃勃生机和感染力。刘勰所谓"神用象通"③，乃指艺术作品中的生命精神充分地体现出内在活力，使象得到了贯通。

为了准确地传达出作品的神，古人主张以象写神和离象得神的辩证统一。其中，以象写神是基础。作品的内在生机，乃以象为本，与象共生。感悟时，创作者以象为基础，又透过象，把握对象的内在精神，从而进入神合的境界。创作时，作者须返观心境，了然于心，由神合而充分体悟感性之象，然后象与心手相互契合而又相忘，不知为象、为心抑或为手，于是能得心应手，以神传神。其次，为了准确地传达出象的内在之神，作家们常常基于象而又不滞

① （宋）郭若虚撰，黄苗子点校：《图画见闻志》，第 16 页。
② 《画山水序》，宗炳、王微：《画山水序 叙画》，第 7 页。
③ （梁）刘勰著，范文澜注：《文心雕龙注》，第 495 页。

于象。陆时雍《诗镜总论》称之为"离象得神"①，查礼《题画梅》则称之为"不象之象有神"②，说明作品为了更准确地传神，不能局限于感性物态，要从"象外摹神"③。谢赫《古画品录·张墨荀勖》："若拘以体物，则未见精粹；若取之象外，方厌膏腴，可谓微妙也。"④也是要求作品的创作须不拘于感性形态本身，从象外取神，获求内在旺盛的生命力，以巧得其微。司空图所谓"超以象外，得其环中"⑤，范玑所谓"离象取神，妙在规矩之外"⑥，也都是说超越于感性之象，才可以把握到内在之神。审美时，人们对对象的感受，是基于象而又逾于象外把握神的，是"迁想妙得"的结果。艺术传达时，作者可以通过象和"不象之象"的有机统一来传神。艺术表现中的"变形"，正是一种"不象之象"。其目的在于突破"象"来更准确地传神，而不滞于实处，不拘于常象。因此，这种象与不象的统一，不仅达到了作品中象的生成的目的，而且使得作品的生命之神得到了充分的表现。

文艺作品中的神，是物我之神交融的结果。在创作过程中，物我之神在特定契机的触发下，由于不断地双向交流和相互贯通而猝然交融，使物我生命均得到了升华，得到了超越。创作者在

① （明）陆时雍撰，李子广评注：《诗镜总论》，中华书局2014年版，第122页。

② （清）查礼：《画梅题记》，卢辅圣主编：《中国书画全书》第8册，上海书店出版社1994年版，第937页。

③ （明）文徵明：《跋赵子固四香图卷》，周道振辑校：《文徵明集（增订本）》中，上海古籍出版社2014年版，第1292页。

④ 谢赫、姚最撰，王伯敏标点注译：《古画品录·续画品录》，人民美术出版社1959年版，第8页。

⑤ （唐）司空图著，祖保泉、陶礼天笺校：《司空表圣诗文集笺校》，第163页。

⑥ （清）范玑：《过云庐画论》，于安澜编：《画论丛刊》下，第481页。

这种与万化冥合中获得了自我实现，于是可以在胸中酿成作品之神，其中包含了作者对外在万有之神的体悟和内在身心之神的观照。

首先，作者要"体物得神"。在古人看来，作者若想传达出感性物态的内在生命精神，必先应会感神。通过虚静、斋心而忘我，然后静心照物，官止神行，以神遇不以目视，从而遗其形态，体悟到对象之神。由一点花红而感悟到无边的春之精神；由一片落叶而意识到肃杀秋气。而作品中的象，是从功能角度进行传达的，是空灵无迹的，故由象表现出来的内在之神，更是无迹可求的。只能依乎超感性的体悟功能，直探生命之奥。在这个过程中，作者先入乎其内，神与物游，与外在事物同化为一，设身处地地去体悟和揣摩对象的神，并且将内在精神包括情趣投注其中；再出乎其外，超然物表，以观照对象的神，使作者精神为之一畅，从而实现对象的内在生命与主体精神的贯通。庄子游于濠梁之上，见鱼戏而乐，显然是以审美的眼光，对鱼的内在精神及其生趣进行体悟，从而能得鱼之神。倘若惠施一味究鱼之乐与非乐，而不将自身之神投注其中，进行体悟，再出乎其外进行观照，势必远离了审美，也就无从把握鱼之内在精神了。中国园林中的"濠濮间想"（北海）、"濠濮亭"（留园）、"安知我不知鱼之乐"亭、"濠上观"（沧浪亭）及"鱼乐国"（天平山庄）、知鱼桥（颐和园）等景境，都源于庄子饱含审美情感之"乐"，但要得其三昧，则当将自己之神投注其中，否则便无乐可言。故体物得神本身，便是体悟对象的审美方式。杜甫"细雨鱼儿出，微风燕子斜"（《水槛遣心二首》）、林逋"疏影横斜水清浅，暗香浮动月黄昏"（《山园小梅》）等，都是体物得神之句。前者将细雨中欢欣的鱼儿戏雨悠游，和微风中燕子倾斜滑翔

的神情，表现得淋漓尽致，后者则将梅花置于昏黄月下的清澈水边，以特定环境来烘托，从而通过梅花那稀疏清幽的特征，"横斜""浮动"的动态感受，传达出梅花高洁、清奇的神态。

其次，在古人眼光里，作品的神是对象之神与主体（包括创作者和欣赏者）之神的有机统一。其中既包括感性物态的生命精神，又包括主体之神（身心之神的集合），即主体内在的精神和感性生命交融为一。在审美过程中，主体除妄得真，寂而忽照，于是"心凝形释，与万化冥合"①。作为生命的本然状态，主体本应身心合一，同体生命之道。但由于尘世的纷扰，活泼泼的生命之躯遭到摧残，心灵受到了压抑，因而被扭曲；或由于知性的桎梏，主体失去了童心。长此以往，我们便会处于一种昏昏然的麻木状态，安于堕落而又茫然不知。当我们受到自然万有的熏陶和感发时，自然的那种内在精神和虚而无形、化育万物的道德使我们感而能通，我们的内在精神便获得了觉醒，我们内在的生命活力也被充分地调动起来了。为此，我们的心灵受到了震撼，内在生命从静态中为之一振，便醒悟到自身的生机和内在精神，并对自然的生命精神心领神会，遽遽然浑融为一，这时，我们便"返本还原"了。

在这种物我交融的过程中，主体通过超感性的体悟功能，沟通了主体生命与物态的内在精神，使自然混沌的外在景致与空灵澄澈的内在心灵相互映发，从而别开生面，使物我通向了生命的新境界。主体心灵因物态生命形成的贯通而灌注于自然万有之中，物态则由主体心灵的点化而使勃勃生机主体化，双双中音合舞，以神相

① （唐）柳宗元著：《柳宗元集》，第 763 页。

通，于是获得永恒和无限的意味。这个过程，便是以神合神的过程。在这个过程中，主体"神会于物，因心而得"①，以心灵体悟万物的神态，并且从万物之中体认到自我，于是进入了一种有物有我而又非物非我的神合境界。所谓庄周梦为蝴蝶，蝴蝶觉为庄周，正准确地体现了这种境界。其中主体摆脱了现实的桎梏和个体感性生命形态的束缚，栩栩然飞舞于花间，主体精神遂得以充分地展现，对象（蝴蝶）则由于主体精神的灌注而超越了时空的局限。正是在这种审美的神合意义上，我们才说一片景致便是一种心境，一种心境便是一片景致。也正因如此，这种神合就不仅在物我形态上能相应，而且在情调上能相通。"喜气写兰，怒气写竹"②、"感时花溅泪，恨别鸟惊心"（杜甫《春望》），都是奠定在物我生命情调相通的基础上的，都是在神合前提下实现的。而其中内在贯通的情感逻辑和生命情调，又决定了这种神合的非随意性。经过不断的往返交流，这种感物动情、会景生心的神合，最终契合于生命之道。

总之，艺术作品之神是一种生命之神。它依于象而不滞于象，让我们感受到其中内在的生命功能，它的生成是物我神合的必然结果。当作家传达出作品生命的有机整体时，这种神合境界便与传达符号交融为一，在作品中获得实现。而欣赏者也通过整体把握引起共鸣、受到陶冶，使自我的生命得以升华，进入一种恬然自适的玄妙之境，却又不能宣之以口。这真是"悠然心会，妙处难与君说"

① （唐）王昌龄著：《诗格》，胡问涛、罗琴校注：《王昌龄集编年校注》，第319页。

② （清）王原祁纂辑，孙霞整理：《佩文斋书画谱》第二册，文物出版社2013年版，第617页。

（张孝祥《念奴娇·过洞庭》）！

四、道

在中国传统思想中，万事万物的本原最终都归结为道。艺术作品也是如此。道是艺术本体结构中的最深层次，是艺术作品的生命之本。艺术生命的生成和生存都基于道，艺术生命的感性形态最终都植根于道，都是道之花、道之枝叶。通过感性形态，艺术的生命之道得到了显现。故刘熙载《艺概·自叙》说："艺者，道之形也。"[①] 通过道，艺术最终能体现化机。在由直师化机创造出来的艺术作品中，艺术本体之道还体现了人道与天道的贯通。而真与诚、和与谐，正是道的具体特征。道不仅是艺术本体结构中的有机体，同时也是艺术作品的最高境界。大凡优秀的艺术作品，都应该体现道，都应该达到道的境界。

道体现在气为本体的感性形态中，使感性形态成为一个具有生机并且生生不息的生命体。在中国传统思想中，气是万物生命生存的本质。外在万事万物都可以归结为一种气积。孟子和宋尹学派的所谓气为"体之充""身之充"的看法，都反映了先秦气本体的思想。而道，正指主宰本体之气的化生功能及其生命活力的内在本质。它存在于生命之气间，虽虚而无形，却又无所不在。《老子》四十二章这样描述作为本体的道对生命的创化："道生一，一生二，二生三，三生万物。"[②] 一者浑沌一气，二者阴阳二气化合而生，

① （清）刘熙载著：《艺概》，第1页。
② （魏）王弼注，楼宇烈校释：《老子道德经注》，第120页。

以此繁衍感生万物。在老子看来，道是主宰气的化生的。后来，《周易·系辞上》也以气释道，说："一阴一阳之谓道。"[1] 程颐对此作了深入而具体的解释，认为道虽离不开气，"离了阴阳便无道"[2]，但"道非阴阳也，所以一阴一阳，道也"[3]。即道是主宰阴阳之气之所以化生的内在动力。他还这样界定气与道的区别："气是形而下者，道是形而上者。"[4] 后来张载又明确指出有"气化"，道才得以具体体现："由气化，有道之名。"[5] 戴震则继承了张载的说法，并进一步阐述："道言乎化之不已也。"[6] "气化流行，生生不息，是故之谓道。"[7] 可见，在古人眼里，气是生命的本源和基础，体现了宇宙的活力和生机，而道则主宰着生命的形成与存在。道虽无形、无名，生命最终却体现了它。

在艺术本体中，一气相贯本身便是在体道。审美的本体从根本上说是感性的本体。艺术本体通过气的表现形态，体现了主体对造化生命精神的领悟，并使主体的生命精神获得了感性的实现。而道，正是在其中起主宰作用的内在功能。在这个意义上，气体、气化，最终都体现了道。

艺术本体的内在结构，包括艺术语言、审美意象和内在风神。

① （魏）王弼注，（唐）孔颖达疏：《周易正义》，《十三经注疏》，（清）阮元校刻，第78页。

② （宋）程颢、程颐：《二程遗书》，中华书局1981年版，第162页。

③ （宋）程颢、程颐：《二程遗书》，第67页。

④ （宋）程颢、程颐：《二程遗书》，第162页。

⑤ （宋）张载著，章锡琛点校：《张子正蒙》，《张载集》，第9页。

⑥ （清）戴震著：《元善》上，《戴震全集》第一册，清华大学出版社1991年版，第3页。

⑦ （清）戴震著：《孟子字义疏证》卷中，《戴震全集》第一册，第172页。

它们在本体中是有机统一、浑然一体的。这从根本上说便是统一于气，一气相贯，最终体现出生命之道。故在本体的生命意义上，言、象、神被称为辞气、气象、神气。这实际上是从生命之道的角度对内在结构的把握。

所谓辞气，是从文学角度指融进艺术作品中的艺术语言，须"有气以充之"，有气才有生命力。这种气便是宇宙生命精神和主体精神生命浑然为一之气。"无气则积字焉而已"①，艺术语言自身，不是无生命的材料的堆砌，须有生气流动于其间。而艺术语言的物质形态都被消融在整个生命本体之中了。韩愈《答李翊书》说："气盛，则言之短长与声之高下者皆宜。"② 言有短长，声有高下，只有生气灌注，内在的生命节律才能在艺术语言中得到贴切的表现，整个艺术语言也才能自然朗畅。李德裕《文章论》："然气不可以不贯，不贯则虽有英辞丽藻，如编珠缀玉，不得为全璞之宝矣。"③ 他继承曹丕"文以气为主"④ 的说法，将辞藻所组成的艺术语言，看成气贯始终的生命整体的有机部分，而不是无生命的物质的简单累积和编缀。

所谓气象，指艺术本体之气在作品中所呈现出来的感性风貌，比辞气更进一步体现了作品本体自身的内在之神。神的最终目的，就是从功能角度体现出象来，并且溶于象中，通过象而获得实现，从而具有本体意义。气流贯其间，正使象具有整体生命的意义，而难以句摘。艺术作品中的气象，正是在形似之外，似与不似之间传

① （清）姚鼐著：《惜抱轩全集》，中国书店1991年版，第64页。

② （唐）韩愈撰，马其昶校注：《韩昌黎文集校注》，第171页。

③ （清）董诰等编：《全唐文》第8册，第7280页。

④ （魏）魏文帝撰，孙冯翼辑：《典论》，第1页。

神。故王若虚《滹南诗话》云："画山水者，未能正作一木一石，而托云烟杳霭，谓之气象。"[1] 刘熙载《艺概·诗概》："山之精神写不出，以草树写之；故诗无气象，则精神亦无所寓矣。"[2] 历代诗画理论家常以"气象"来评论作品。如荆浩《笔法记》评画："气象幽渺，俱得其无。"[3] 严羽论诗，也说汉魏气象浑沌，建安之作，"全在气象"[4]。

至于神气，则指气中的内在精神。它存在于生命之气的动静相成中。气中荡漾着生机，便谓之有韵。韵如水之波，风行水上，水即成波；风行气间，气则有韵。有气韵，便能感人，故称气韵生动，这是传神的表征。这样，艺术有了积气的生命本体，便有了内在之神。这种神正体现在感性生命之中。王夫之曾再三强调神依乎气而存，气至而神至，神行于气间，而使之具有生命力，能够化生："神，气之神"[5]，"气之所致，神皆至焉，气充实无间"[6]，"神行气而无不可成之化"[7]，"神者气之灵，不离乎而相与为体，则神犹是神也"[8]。谢榛论诗："当以神气为主，全篇浑成，无龃龉之迹。"[9] 沈宗骞《芥舟学画编》卷二《山水·作法》："凡物得天之

① （金）王若虚著：《滹南诗话》，第9页。
② （清）刘熙载著：《艺概》，第82页。
③ （五代）荆浩撰，王伯敏标点注译，邓以蛰校阅：《笔法记》，人民美术出版社1963年版，第5页。
④ （宋）严羽著，郭绍虞校释：《沧浪诗话校释》，第158页。
⑤ （清）王夫之撰：《张子正蒙注》，《船山全书》第12册，第76页。
⑥ （清）王夫之撰：《张子正蒙注》，《船山全书》第12册，第78页。
⑦ （清）王夫之撰：《张子正蒙注》，《船山全书》第12册，第77页。
⑧ （清）王夫之撰：《张子正蒙注》，《船山全书》第12册，第23页。
⑨ （明）谢榛撰：《四溟诗话》，第29页。

气以成者，莫不各有其神。"[1] 在感性形态中，神是内在生命的最充分的表现，只有体现生命本体的气是充分而完备的，其神才可能是充分而完备的。故古人每每强调艺术创作要气盛化神，气足神完。因此，在艺术作品的本体中，艺术语言和象、神都统一于本体之气，都是本性在不同层面的表现形态，最终都受制于主宰生命之道。

从天人关系上看，艺术作品既然是主体体悟天道，得诸心源的结果，那么这种气体和气化观念便被推而广之，这种艺术本体之气，既禀于自然外物的自在之气，又体现了主体的精神生命，体现了主体的创造功能。在古人看来，外在自然的生命本体即是气积，其"气之动物，物之感人"，由自然之气感荡了主体的心灵，使主体之气（包括气质和才气）受到感发后被灌注到作品之中。物我之气交融，即成艺术本体之气。中国美学将自然之道与主体的内在情性（精神之道）视为贯通的、一统的，故主体之气与自然之气，主体精神与外在感性形态，在艺术中是一以贯之的。艺术本体之气，正是主观精神之气与造化之气统一的结果。而道正是存在于气中并起主宰作用的生命精神的根源。

古人还认为，艺术本体之道在其内在结构上，体现了物我之间最深层的贯通。在象的表层统一和神合的基础上，自然的生命精神与主体的精神生命最终获得了最本质的契合一致，这便体现了道。在《文心雕龙·原道》里，刘勰将天地之文与人文并列，将艺术追溯到造化的生命精神，把自然视为最大的艺术家，从而将造化审美

① （清）沈宗骞著，史怡公标点注释：《芥舟学画编》，人民美术出版社 1959 年版，第 57 页。

化，并且认为人是"天地之心"，有心之器，更当有"文"以体道，于是得出结论：人之文与自然之文同体生命之道。这种思想，深深地影响了后代的文论家们，同时他们又都没有忽略主体之人道在艺术本体中的重要作用。尽管儒、道两家在强调天道与人道的合一中各有偏重，儒家将天道与人道统一于人道，道家则将天道与人道统一于天道，然而他们都是主张艺术作品体天人合一之道的。

一方面，艺术本体所体之道，包含着天道，即通常所说的自然之道，乃指道是主体对自然大化的生命精神的体悟，本于自然本身，故老子说："道法自然。"① 庄子更要求主体"原天地之美，而达万物之理"②。这种天地之美、万物之理即本于道，即"无言独化"的宇宙精神，显然是与道所支配的阴阳化生观念联系在一起的。故道既是本源，又寓于本体之中。灿烂的感性世界，"千岩竞秀，万壑争流，草木蒙胧其上，若云兴霞蔚"③，体现了天地之和，正是自然之文。主体师造化，体现天道而创造出来的艺术，也正是本于自然之道的。刘勰从一开始就将艺术本体所体现的道同自然之道联系起来，认为"人文之元，肇自太极"④。王夫之要求艺术"参化工之妙"⑤。刘熙载强调艺术要"与天为徒"⑥，既"肇于自

① （魏）王弼注，楼宇烈校释：《老子道德经注》，第 66 页。
② （晋）郭象注，（唐）成玄英疏，曹础基、黄兰发点校：《庄子注疏》，第 392 页。
③ （南朝宋）刘义庆著，（南朝梁）刘孝标注，余嘉锡笺疏：《世说新语笺疏》，中华书局 2007 年版，第 170 页。
④ （梁）刘勰著，范文澜注：《文心雕龙注》，第 2 页。
⑤ （清）王夫之撰：《姜斋诗话》卷二，《船山全书》第 15 册，第 830 页。
⑥ （明）刘熙载著：《艺概》，第 133 页。

然""立天定人",又"造乎自然""由人复天"①,显然是要基于自然之道,直师化机,进入体道的纯然之处,"以一管之笔,拟太虚之体"②,"肇自然之性,成造化之功"③。《二十四诗品·自然》所谓"俯拾即是,不取诸邻"④,正是礼赞那些天然清新、率真淳朴的体自然之道的艺术作品。

另一方面,作为"人之文"的艺术毕竟不是自然生成的,它同时源自主体心灵。刘勰等人受汉儒影响,将主体精神直接牵附于自然之道,目的在于强调道的普遍性。艺术作为人文,同时要体现人道,是天道与人道的统一,是主体精神与自然的有机统一。由于主体是由自然走向社会而历史地生成的,是本于天道而发展人道的,故主体精神的内在之道,也是由天道发展而来的,是"从心所欲不逾矩"⑤的。这里的"矩",便可以理解为儒家的规范,是道的具体体现,"从心所欲"是主体内在精神的畅达。借用康德的话,则可以认为艺术本体的那种没有观念的普遍性、没有功利的愉悦性、没有目的的合目的性、没有范式的普遍有效性,正反映了体现天道的人道给审美的感性形态所带来的特质。审美心理中的涤除玄鉴,能婴儿,有童心,不是要顺天道而弃人道——因为主体自身的历史生成,就决定了它的人道的存在——而是要求合乎人道而摒弃非人道,去除功利和认知等方面的障蔽。在这些意义上,天道和人道是

① (明)刘熙载著:《艺概》,第171页。

② 《叙画》,宗炳、王微:《画山水序 叙画》,第7页。

③ (唐)王维撰,王森然标点注译:《山水诀 山水论》,人民美术出版社1962年版,第1页。

④ (唐)司空图著,祖保泉、陶礼天笺校:《司空表圣诗文集笺校》,第165页。

⑤ 程树德撰:《论语集释》一,第98页。

不悖的。人道从根本上说，本于主体之性。而主体之性是以自然之性为基础，又是在自然之性的基础上发展起来的人的社会特性，是社会历史的必然产物。主体之性动而七情生，遂由感物交融，引发艺术创造。这种物我交融的最深层，又是奠定在主体基于自然之道、积极地顺应自然之道的基础之上的。这种思想，从《周易》开始就有了，所谓"天行健，君子以自强不息"[1]，其深层结构，正是人道与天道的贯通。孔子的"乐而不淫，哀而不伤"[2] 的诗教标准，基于生理规律而形成的社会心理要求，反映了"中和"的尺度和追求主体完善的心理，正体现了主体之人道。艺术是主体的产物，主体自身既是宇宙间的生命，体现了自然之道、顺应着自然之道，又在此基础上，历史地、社会地生成了人道，使之相对于天道，具有自身的独立自在性，而最终又契合于天道。主体本体，正是人道的标本，而主体所创造的艺术，正是这种人道的感性实现。人道的存在，说明了主体由自然向社会的必然生成。在以情感为中心的审美心理中，社会的理性和伦理观念作为人道的体现，已在心理结构中自觉地融注于审美情感之中，成为体现人道的精神生命的内在形态。可见，主体的人道既受制于自然规律，同时又有着自身的独立自在性，是在长期的社会和历史环境中，在积淀和升华辩证统一的过程中逐步成就的。与自然之道的恒定性相比，主体的内在精神是一个生命活体，主体的人道是不断发展的。体现在艺术本体中的道，正是恒定的天道与发展着的人道的贯通合一。

① （魏）王弼注，（唐）孔颖达疏：《周易正义》，《十三经注疏》，（清）阮元校刻，第14页。
② 程树德撰：《论语集释》一，第256页。

艺术作品的言、象、神、道，不仅反映了作品的本体结构，而且还体现了艺术境界的层次。艺术作品进入体道境界，便进入了审美的最高境界。这种体道境界，就是通常所说的"化境"。在艺术作品中，艺术语言及其创构的感性意象，是第一境界。而艺术作品不仅满足于感性意象的层面，而且还要传达出内在之神，这种神所达到的境界，便是第二境界，称为神境。然而优秀的艺术作品，其象其神，必得契合于生命之道，才能成就。要由神入道，即通常所说的"出神入化"，进入化境。

艺术作品若要达到化境，又取决于主体在创作过程中是否进入化境。从主体的体悟过程来说，主体正是由耳听目视的直观感受，到以心相印的入神境界，继而进入"气合"的体道境界的。《庄子·人间世》："若一志，无听之以耳而听之以心，无听之以心而听之以气。耳止于听，心止于符。气也者，虚而待物者也，唯道集虚。"① 审美的主体首先专心致志，通过感官去感受对象，又超越感官，以心相印，达到物我契合而臻于化境，即以气合气，以虚而待物的主体之气与对象之气浑然为一，最终体悟到生命之道。主体只有进入体道境界，然后才能创造出体道的艺术品，才能让欣赏者在艺术中进入这种体道境界。这正是一种无差别的、体现生命本质的境界，显示了主体对生命精神的最深刻的体验。庄子说庖丁好道，解牛以神遇不以目视，"官知止而神欲行"，故能游刃有余，"合于桑林之舞""中经首之会"②，视此为艺术性的享受，达到了游的境地。

① （晋）郭象注，（唐）成玄英疏，曹础基、黄兰发点校：《庄子注疏》，第81页。
② （晋）郭象注，（唐）成玄英疏，曹础基、黄兰发点校：《庄子注疏》，第64页。

艺术创造倘能达到这种境界，便能创造出作为天地之精英、与大化同流的作品来，便能使艺术的生命与宇宙浑然一体，从而"意冥玄化"，由神境进入化境，与宇宙精神合一。王国维《人间词话》说做学问须经历三种境界。这三种境界正与艺术创造所经历的三种境界，乃至艺术本体的三种境界有一定程度的贯通。所谓"昨夜西风凋碧树，独上高楼，望尽天涯路"①，可视为感性境界。风凋碧树，已无遮拦，再登高望远，天涯路途，自然空阔辽远，尽收眼底。这种五彩缤纷、琳琅满目的感性世界深深打动着欣赏者，这是一种外在的观照。所谓"衣带渐宽终不悔，为伊消得人憔悴"②，说明主体已经入乎其内，进行内在体悟，已经"用志不分，乃凝于神"③，从而进入神合境界。所谓"众里寻他千百度，蓦然回首，那人却在、灯火阑珊处"④，则体现了由神合而顿悟入道的境界。经历长期"寻觅"的"渐修"，忽忽之间，骤然与道相遇，进而相契相合。《庄子·天地》所谓："视乎冥冥，听乎无声，冥冥之中，独见晓焉，无声之中，独闻和焉。"⑤ 这和在芸芸众生之中独见"那人"相类。

① 王国维著：《人间词话》，谢维扬、房鑫亮主编：《王国维全集》第1卷，第468页。

② 王国维著：《人间词话》，谢维扬、房鑫亮主编：《王国维全集》第1卷，第468页。

③ （晋）郭象注，（唐）成玄英疏，曹础基、黄兰发点校：《庄子注疏》，第346页。

④ 王国维著：《人间词话》，谢维扬、房鑫亮主编：《王国维全集》第1卷，第468页。

⑤ （晋）郭象注，（唐）成玄英疏，曹础基、黄兰发点校：《庄子注疏》，第223页。

王维的《鸟鸣涧》可谓是达到体道境界的佳作："人闲桂花落，夜静春山空。月出惊山鸟，时鸣春涧中。"诗人将春夜山涧的自然景致，如桂花簌落、月出鸟惊的感性景象，栩栩如生地表现出来，主体的静谧与春山的空寂气氛悠然契合，有机交融，从而体现了造化的生机同宁静的主体在特定的社会背景中从瞬间走向永恒、从有限走向无限的精神生命之间的贯通，终于成就了艺术生命之道，使整个诗篇在恬静的气息中包蕴着勃勃生机。

总而言之，艺术的本体结构是一种生命结构。它反映了主体对自身生命和外在万物生机的领悟及其贯通，体现了主体的生命意识。这种生命意识，正是中国古人将宇宙人情化、人情物态化的审美特征的反映。其中，内在空灵的心境被凝聚在万物的感性生机中，外在物态超然物表而获得心灵化和情趣化。在体现这种特征的感性形态中，古人不仅界定了从感性到抽象、从有形到无形的结构层次，而且表明了艺术的审美境界层次，反映了主体对艺术本体的最高境界——化境的追求。在这种层次的划分中，中国人独特的文气观和生命生成观，中国传统从功能角度把握对象的审美方式，都得到了充分的展现。这与西方传统的艺术理论将艺术作品作为一种静态的实体并作切割分析的方式是迥然不同的。这种本体结构既体现了中国艺术家们变动不居的宇宙精神，天人合一、情景交融的审美理想，也体现了主体理想的人生境界。

第三节　生成

欣赏活动作为人的生命活动的组成部分，与人的其他活动是相互关联的。欣赏者的欣赏过程，是艺术作品完成过程中不可或缺的

环节。艺术作品虽然经历过创作者的审美活动，但在欣赏者接受之前，作品还没有最后完成，只具有潜在的审美价值。只有经历过欣赏者的审美活动，作品才算生成，其价值才能得到最后的实现。因此，创作只是文本物态的生成，欣赏才是作品的最后生成。艺术作品需要欣赏者；没有欣赏者，对象只是一个物质对象，而非审美对象。与艺术创造相比，欣赏是以作品为基础的，在自由性方面受到作品的限制，但欣赏在本质上也是一种创造，是一种再创造。艺术创作和欣赏作为审美活动的表现形态，在本质上都是创造性的。

一、同情

宗白华先生曾经在《艺术生活》一文中说："艺术生活就是同情的生活呀！无限的同情对于自然，无限的同情对于人生，无限的同情对于星天云月，鸟语泉鸣，无限的同情对于死生离合，喜笑悲啼。这是艺术感觉的发生，这也是艺术创造的目的！"① 这主要是就艺术创作而言的，而艺术欣赏同样如此。欣赏者对于作品的同情、共鸣，是检验作品成功与否的基础，而同情又是深层共鸣的基础。欣赏首先是同情的体验，在欣赏中体现同情，然后才在共鸣的基础上进行再创造，并深化创造。

这种同情表现为欣赏者对艺术作品的感同身受。由于艺术家和欣赏者拥有共同的身心基础，大体相近的文化和生活经验，加之艺术的传统所造就的欣赏的趣味和氛围，欣赏者会受到作品的感染。

① 宗白华著，林同华主编：《宗白华全集》第一卷，安徽教育出版社 2008 年版，第 316 页。

艺术作品给予欣赏者全身心的享受。其形式尤其是节奏和韵律，给欣赏者带来生命节律的省思与共鸣，进而带来情感的愉悦。艺术作品对欣赏者有天然的亲和力，作品以动人为基础，在人们欣赏的过程中能够感人肺腑，由悦目悦耳赏心而产生共鸣。清代王时敏欣赏李成《山阴泛雪图》的时候，"遇有赏会，则绕床大叫，拊掌跳跃，不自知其酣狂也"①。

艺术作品要对欣赏者有所感动和感发。孔子的"诗可以兴"②就是从欣赏者的角度来说作品对欣赏者的感动和感发。郝敬《论语详解》说："感动曰兴。"③ 作品是欣赏者感发的基础。在感发的基础上，艺术家和欣赏者通过艺术作品安顿心灵、寄托理想，使人的本真天性得以保障和养护。因此，艺术作品被视为人在社会现实中调节身心的重要工具。在欣赏者的心目中，艺术作品深得己心，其内在意蕴从艺术语言中再度复活，在欣赏者的感官和心灵中得以创造性地呈现。

欣赏者对于作品产生共鸣的同情，是奠定在了解基本知识、征服物质媒介的基础上的。欣赏者对于作品的接受不仅仅是靠直寻和直觉，也需要一定的基本知识、必要的素养和背景诠释。孟子所谓"知人论世"④、"以意逆志"⑤ 乃是强调欣赏者对作品的创作背景和创作意图当有所了解。欣赏者对具体门类艺术的欣赏要有一定的专

① （清）张庚、刘瑗撰，祁晨越点校：《国朝画征录》，浙江人民美术出版社2011年版，第18页。

② 程树德撰：《论语集释》四，第1560页。

③ （明）郝敬撰：《论语详解》，上海古籍出版社1996年版，第397页。

④ （清）焦循撰，沈文倬点校：《孟子正义》，第726页。

⑤ （清）焦循撰，沈文倬点校：《孟子正义》，第638页。

业基础，如对书法这一艺术门类的欣赏要懂得章法布局、点划线条和风格意趣等。物象本身尽管无哀乐之情，但作为约定俗成的文化符号承载着情感，传达着情感，是艺术家与欣赏者情感交流的媒介，并在交流和创造中使作品最后完成。在现实生活中，人生不能尽情、尽兴，而艺术欣赏则可让我们尽情、尽兴。欣赏者在观照体味中敞开自己，舒展自己，获得共鸣。

同时，艺术家和欣赏者都需要征服物质媒介。创作者适应媒介，其目的在于征服媒介，以表达内在的丰富意蕴；而欣赏则激活了媒介中丰富的艺术意蕴，通过直觉而体悟到作品中的言外之趣。艺术家的创作与欣赏者的趣味和欣赏能力是相适应的。艺术家是在适应的基础上实现自己的艺术理想的。适应是为了征服，为了征服欣赏者，首先要适应欣赏者。只有适应，艺术作品才能被欣赏者接受和欣赏，才能对欣赏者的趣味和能力产生影响。这种适应不是迎合，而是因势利导，由适应而引导，从而满足他们的欣赏要求，提高他们的欣赏水平。

艺术是思考人生的基本途径，并且启示欣赏者思考。欣赏者洞察世界和感悟人生的天赋是艺术家和欣赏者共同拥有的，只是程度不同而已。而艺术作品作为生命的清供，让人获得心灵之适。艺术家对欣赏水平和趣味的尊重，以及欣赏者对艺术家的能动接受，反映了艺术家与欣赏者的双向交流。

艺术家透过艺术语言表达情思，欣赏者也透过艺术家的语言感受艺术情思。刘勰《文心雕龙·知音》云："缀文者情动而辞发，观文者披文以入情。"① 欣赏者需要凭借丰富的想象力，从艺术符

① （梁）刘勰著，范文澜注：《文心雕龙注》，第715页。

号中还原和呈现艺术情思。艺术欣赏不仅是对作品的欣赏，更是一种心灵的交流，是欣赏者与艺术家交流艺术的体验活动。而且这还不仅仅是欣赏者与艺术家之间的交流，同时也是欣赏者与欣赏者之间的交流。艺术作品一旦生成，就不再只属于创作者或欣赏者个体，而是进入社会群体之中，是创作者与欣赏者交流的产物与媒介。艺术家与欣赏者通过作品进行审美的交流，在交流中共鸣，在交流中进行再创造。

艺术作品的欣赏过程，不仅包括赏玩和体验，同时也是一种积极的检验和引导。欣赏者要想以同情来感悟作品，必先设身处地，如见其景，如临其境。在此基础上，欣赏者对作品的认同和取舍，也是一种审美趣味的导向，一种鼓励或排斥。欣赏者的赞扬和批评，也会影响着创作。在艺术作品的趣味形成过程中，艺术家对欣赏者的影响和引导虽然常常占主导地位，但是欣赏者的态度和趣味，通过对作品的欣赏，对艺术家具有反作用。可以说，优秀的艺术传统，是艺术家和欣赏者共同造就的。

这种同情是欣赏者与创作者之间的一种心心相印，以欣赏者之心印创作者之心，有深得吾心的知己感。作品在欣赏中是被召唤的，其中的意味从艺术语言中被复活，在欣赏者的感官和心灵中呈现。随之，欣赏之心与创作之心猝然相遇，冥然契合。姜夔《白石道人诗说》云："三百篇美刺箴怨皆无迹，当以心会心。"[1]故欣赏作品时需通过艺术作品使得欣赏者对艺术家表达在作品中的情趣会心会意，以至深受艺术作品的感染。欣赏者的文化背景和基本素养也是欣赏的基础。白居易在《琵琶行》中记述自己听

[1]　（宋）姜夔等著：《六一诗话　白石诗说　潭南诗话》，第30页。

琵琶女诉说身世的弹唱，感慨万千，涕泗横流，以至"江州司马青衫湿"，产生强烈的共鸣，只因自己与琵琶女"同是天涯沦落人"。

总之，艺术欣赏者对作品同情的体验和理解，既是基于艺术家和欣赏者共同的身心基础和社会生活基础，更是对所体验的内容和所创构的作品的认同，包括作品作为生命整体的同情与共鸣。同情本身反映了欣赏者审美的思维方式，其中不仅仅包含了物态人情化、人情物态化的诗意的体验，而且反映出艺术欣赏中欣赏者对艺术家设身处地的共鸣。这种共鸣以主体身心的共同性和对作为艺术语言的物质媒介的共同适应为基础，从而有效地保障了欣赏者与艺术家的呼应、交流与互动。

二、会妙

艺术欣赏不仅要有设身处地的"同情"，更要在同情的基础上会妙。陶渊明所谓"每有会意，便欣然忘食"①，这里的会意即会妙，是同情的基础。《列子·汤问》所述的钟子期对俞伯牙音乐中高山流水的体验，也不是一般的共鸣，更是一种会妙。《乐府古题要解》载："伯牙学琴于成连先生，三年而成，至于精神寂寞、情至专一，尚未能也。成连云：'吾师子春在海中能移人情'，乃与伯牙延望无人，至蓬莱山，留伯牙曰：'吾将迎吾师'，刺船而去，旬时不返。但闻海水汩没崩澌之声，山林窅冥，群鸟悲号，怆然叹曰：'先生将移我情'，乃援琴而歌之，曲终，成连刺船而还。伯牙

① （晋）陶渊明著，逯钦立校注：《陶渊明集》，第175页。

遂为天下妙手。"① 这便是一种精神深处的会妙。刘勰《文心雕龙·隐秀》有"余味曲包","自然会妙"②。这种会妙是一种别有会心。这本来是从审美地体悟自然的角度讲的，而艺术欣赏也同样需要会妙，体悟其奇其妙。欣赏者在欣赏过程中，要能从作品中见出卓异之处，在心灵深处对这种卓异产生共鸣，这就是刘勰《文心雕龙·知音》的"见异，唯知音耳"③。这里的异，是指作品的独特之处，同时也包含欣赏者感受的独到之处。

在艺术欣赏过程中，欣赏者心神贯注，以真挚的情感心领神会。艺术欣赏作为一种直觉的情感体验，是一种心灵深处的会妙。刘昼说："赏者，所以辨情也。"④ 欣赏者在会妙中不仅欣赏艺术作品，而且欣赏艺术家的胸襟和气度，并且确证自己的情感和体验，获得一种被印证的满足。人们阅读屈原的《离骚》，能从中体悟到屈原的独特风采。"子在齐闻韶，三月不知肉味。曰：'不图为乐之至于斯也。'"⑤ 也是这个道理。这是一种陶醉的、近乎迷狂的状态，是一种他乡遇故知的惊喜，一种喜出望外的神情。故刘勰《文心雕龙·知音》云："夫唯深识鉴奥，必欢然内怿。"⑥ 这就是情理之中、意料之外的深层的感动与欣喜。

会妙不只是欣赏者与艺术家的共鸣，更是对作品所反映的情境意趣的独特体验，是一种和而不同的感受。艺术作品的内容可以是

① （唐）吴兢撰：《乐府古题要解》，中华书局 1991 年版，第 58—59 页。
② （梁）刘勰著，范文澜注：《文心雕龙注》，第 633 页。
③ （梁）刘勰著，范文澜注：《文心雕龙注》，第 715 页。
④ （北齐）刘昼著，（唐）袁孝政注：《刘子》，第 63 页。
⑤ 程树德撰：《论语集释》二，第 589 页。
⑥ （梁）刘勰著，范文澜注：《文心雕龙注》，第 715 页。

艺术家的自发表现和自然流露，而欣赏者的会妙则可以是自觉的。这种艺术欣赏的会妙类似于佛禅的直觉和顿悟，反映了欣赏者不经理性的独特体悟。欣赏者要有"独闻之听，独见之明"①，说明欣赏的独到性。郭熙《林泉高致·山川训》云："见青烟白道而思行，见平川落照而思望，见幽人山而思居，见岩扃泉石而思游。看此画令人起此心，如将真即其处，此画之意外妙也。"② 欣赏中所谓会妙，便是会此意外妙。这种欣赏"往往令人情移，回环含咀，不能自已"③。

会妙常常通过涵咏而实现。涵咏乃欣赏者在虚静心胸的基础上，沉潜、徜徉于其中，反复咀嚼、体味，从而超越艺术作品的外在感性形态，进入神境和化境的一种状态。明末的沈颢《画尘》说要用"林泉之心"④，即以高蹈、超越的心态去体悟，而不是世俗利欲的"骄侈之目"⑤。这常常需要反复地咀嚼、回味，方能会其妙。陆游《何君墓表》说："有一读再读，至十百读，乃见其妙者。"⑥ 董逌《广川画跋》载，阎立本"当在荆州时，得张僧繇画，初犹未解，曰：'定虚得名耳。'明日又往，曰：'犹是近代佳手。'明日又往，曰：'名下定无虚士。'十日不能去，寝卧其下对之"⑦。

① （唐）张怀瓘著：《书议》，《历代书法论文选》，第146页。

② （宋）郭熙著：《林泉高致》，中州古籍出版社2013年版，第92页。

③ （清）宋荦著：《漫堂说诗》，中华书局1985年版，第11—12页。

④ （明）沈颢：《画尘》，卢辅圣主编：《中国书画全书》第4册，上海书画出版社2000年版，第814页。

⑤ （明）沈颢：《画尘》，卢辅圣主编：《中国书画全书》第4册，第814页。

⑥ （宋）陆游：《渭南文集》，《陆放翁全集》上册，卷三十九，第245页。

⑦ （宋）董逌撰：《阎立本渭桥记》，《广川画跋》卷之四，中华书局1985年版，第42页。

阎立本初不识张僧繇画，便武断地加以否定，后来渐渐识其妙处，故陶醉于其中。刘开所谓："然则读诗之法奈何？曰：从容讽诵以习其辞，优游浸润以绎其旨，涵咏默会以得其归，往复低徊以尽其致，抑扬曲折以循其节，温厚深婉以合诗人之性情……是乃所为善读诗也。"① 这是一个在反复涵咏默会的体会中深得作者之心的过程。

欣赏的会妙当超越有限的物象，由会心而体悟到其中的妙处。艺术欣赏不同于一般的辨是非，而是辨境界。欣赏要达到入神的境界，须在心领神会中经由悟对而通神，在方式和途径上体现了创造精神。欣赏者以自己的情趣去体味艺术作品，故能有自得之妙。而在会妙的过程中，欣赏者当独具只眼，方能在作品中体悟独特之妙。王夫之所谓："作者用一致之思，读者各以其情而自得。"② "人情之游也无涯。而各以其情遇，斯所贵于有诗。"③ 欣赏者以一己之情，与作品的情境和意象猝然相遇，故会有自己的会妙。金圣叹《西厢记·请宴》批云："夫吾胸中有其别才，眉下有其别眼，而皆必于当其无处，而后翱翔，而后排荡。"④ 欣赏者以自己的"别才""别眼"，而后"翱翔""排荡"，会其妙处。可见，这所谓会妙，不仅妙在作品，也妙在欣赏者的体悟。

优秀的艺术家不仅与同时代的欣赏者交流，而且与后代的欣赏

① （清）刘开著：《刘孟涂集》，南开大学古籍与文化研究所编：《清文海》第六十八册，第455页。

② （清）王夫之撰：《姜斋诗话》卷二，《船山全书》第15册，第808页。

③ （清）王夫之撰：《姜斋诗话》卷二，《船山全书》第15册，第808页。

④ （元）王实甫著，（清）金圣叹批改：《金圣叹批本西厢记》，上海古籍出版社1986年版，第108页。

者对话。石涛说："有彼时不合众意而后世鉴赏不已者，有彼时轰雷震耳而后世绝不闻问者。"① 这种超越时代的同情与会妙，正反映出人们身心的共同性、人的本性的共同性和社会生活的相关性。

总之，欣赏者对艺术作品由神会、共鸣到独特的颖悟，既感悟到艺术家之妙，更体验到作品的意象和境界之妙，由此获得心灵的宣泄与精神的超越。这就是《庄子·天地》中的"视乎冥冥，听乎无声。冥冥之中，独见晓焉；无声之中，独闻和焉"②。会妙便是欣赏者独特的"见晓"与"闻和"，这既是欣赏者对作品知音般的独到体验，又是超越于艺术家的意图而对独立的、具有生命力的作品的生命精神的独到体验，从中体现了欣赏者的感悟能力和视角。能够引发欣赏者会妙的艺术作品，乃是成功的艺术作品的标志。

三、再创造

在艺术活动中，共鸣是基础，会妙则体悟其独特性，而再创造也同样重要。由于物质媒介参与艺术品的构成，艺术家和欣赏者都需要征服物质媒介，使作品的效果得以呈现。欣赏者以作品的物态形式为基础，欣赏并再造艺术作品。艺术作品语言的呈现有待于感官和情境的复原、心灵的转换和创造性的还原。欣赏者只有依托作品的物化形态，才能进行再创造。而艺术欣赏中，由于距离使欣赏者与作品之间产生张力，欣赏者对艺术作品要不即不离，要入乎其

① （清）石涛著，周远斌点校纂注：《大涤子题画诗跋》，《苦瓜和尚画语录》，第 85 页。
② （晋）郭象注，（唐）成玄英疏，曹础基、黄兰发点校：《庄子注疏》，第 223 页。

内，出乎其外。因此，艺术欣赏不是被动的，欣赏对作品既有还原的作用，又不拘泥于还原。在对艺术语言还原的基础上，欣赏者使作品活泼灵动具有生意，与欣赏者心中原有的审美经验相融合，产生心象。欣赏者的审美活动并非仅仅是被动地欣赏和接受，而且在会心会意的过程中能动地进行创造。

在作品的完成过程中，欣赏者受制于创作者。创作者是艺术作品的策划者、设计者和执行者，同时引导欣赏者进行再创造。欣赏者对艺术作品首先是感悟，这种感悟既包括被动的受感染，也包括能动的再创造。欣赏中对本体的接受，由悟使作品最终得以生成。为此，欣赏者要向作品开放心灵，才能进入再创造。每个欣赏主体把自己的感受创造性地加入了作品之中，在心中形成自己的艺术意象。

在优秀的作品中，创作者给欣赏者留下了充分的想象和再创造的空间。欣赏者凭借文本的再创造是丰富、独特的，是在心领神会的基础上所进行的再创造。中国古代常常用感性物象形容音乐和书法，实际上也是一种联想。形容书法时，西晋成公绥写的《隶书体》云："或若虬龙盘游，蜿蜒轩翥，鸾凤翱翔，矫翼欲去；或若鸷鸟将击，并体抑怒，良马腾骧，奔放向路。仰而望之，郁若霄雾朝升，游烟连云；俯而察之，漂若清风厉水，漪澜成文。"[1] 这正是欣赏者丰富的联想，由迁想而妙得。再如形容音乐时，《乐记·师乙》云："故歌者，上如抗，下如队（坠），曲如折，止如槁木；倨中矩，勾中钩，累累乎端如贯珠。"[2] 说明音乐作品感人心至深，

[1] （晋）成公绥：《隶书体》，《历代书法论文选》，第10页。

[2] 吉联抗译注，阴法鲁校订：《乐记》，第54页。

令人联想如此。马融《长笛赋》："尔乃听声类形，状似流水，又象飞鸿。"[1] 让人在欣赏长笛乐音的联想中获得通感的满足。

欣赏活动中再创造的想象，一是受制于艺术作品，二是受制于欣赏主体的情态和阅历，是变与不变的统一。艺术家不经意间创构的意象虽然未必体现了那样的灵气和生气，却可以调动欣赏者更明确、更深切的感悟。欣赏者各有慧心，而体悟和慧心有多元性和自由性的特点。萧子显《南齐书·文学传论》所谓："莫不禀以生灵，迁乎爱嗜，机见殊门，赏悟纷杂。"[2] 正说明趣味的差异性。欣赏者在欣赏活动中必须借助想象，而所有的想象特别是联想都会打上欣赏者的个性烙印。如俞伯牙鼓琴，触发了钟子期的联想，虽然钟子期是俞伯牙的知音，但联想的内涵无疑有一定的差异。优秀的艺术作品引发欣赏者浮想联翩，欣赏者在艺术家创构的基础上对象征性内容的具体领悟是丰富多彩的。作品中的留白召唤着欣赏者相对自由的创造，每个人引发的联想是不一样的。

欣赏者有选择的权利和能力，以审美经验为选择的依据。欣赏者的趣味有差异，欣赏者的经验有差异，欣赏者的个体气质也有差异。感知的差异形成一种张力，给再创造留下余地。这种余地使得欣赏者具有看问题视角的差异。鲁迅曾经说《红楼梦》："单是命意，就因读者的眼光而有种种：经学家看见《易》，道学家看见淫，才子看见缠绵，革命家看见排满，流言家看见宫闱秘事……"[3] 说明每个人的审美经验是有差异的。当欣赏者的风格气质与作品的气

[1] 费振刚、胡双宝、宗明华辑校：《全汉赋》，北京大学出版社1993年版，第496页。

[2] （梁）萧子显撰：《南齐书》第二册，第907页。

[3] 鲁迅：《〈绛洞花主〉小引》，《鲁迅全集》第8卷，第179页。

质相契合的时候，这样的作品最容易激发欣赏者的创造，而欣赏者对余味和余意的领悟也更加具有独到性。

欣赏既是依托作品的，又是相对独立的。欣赏者对作品的还原打上了欣赏者的时空和背景的烙印。我们要认可不同时期的欣赏经验，体验历史的情境。陈继儒《读少陵集》云："少年莫漫轻吟咏，五十方能读杜诗。"[1] 社会阅历、情感体验的历程影响了欣赏者的欣赏定势，继而影响到欣赏者对作品的选择。创作本身已经超越了艺术家的理解，而欣赏更有其独到之处。艺术家的主导作用客观存在着，但艺术家对于欣赏者来说，无疑不是万能的专制君主。在文学上，欧阳修有"得者各以其意，披图所赏，未必是秉笔之意也"[2]；晚清谭献的《复堂词话·序》中有"作者之用心未必然，而读者之用心何必不然"[3] 等说法。欣赏者的欣赏和再创造无疑有着自己的自由性和能动性。朱光潜说："欣赏一种诗就是再造（recreate）一首诗；每次再造时，都要凭当时当境的整个情趣和经验做基础，所以每时每境所再造的都必定是一首新鲜的诗。创造永不会是复演（repetition），欣赏也永不会是复演。真正的诗的境界是无限的，永远新鲜的。"[4]

欣赏是主体的一种内在的精神需要，欣赏者在满足自己的同时也成就了作品。艺术作品是欣赏者传达同类感情的触媒与寄予物，

[1] （唐）杜甫撰，（清）仇兆鳌详注：《杜诗详注》，上海古籍出版社1992年版，第944页。

[2] （宋）欧阳修著：《唐薛稷书》，《欧阳修全集》第5册，第2196页。

[3] （清）谭献著，罗仲鼎点校：《谭献集》，浙江古籍出版社2012年版，第617页。

[4] 朱光潜著：《朱光潜全集》第3卷，安徽教育出版社1987年版，第56页。

激发着欣赏者的联想和情感的抒发，欣赏者借此平息心中的激荡与愤懑。艺术欣赏是欣赏者精神超脱和超越的重要途径，欣赏者可以从作品中感受到艺术家跳动的脉搏，并且在欣赏中满足了自己的创造欲。

欣赏者不仅参与了艺术品的创造，而且在一定的程度上可以说，艺术家造就了欣赏者，欣赏者也造就了艺术家，两者是互相成就的。朱立元认为："一个时代读者群体的审美视界、趣味、能力、水平作为一种潜在的力量始终牵引、制约着作者的创作活动。在特定意义上可以说，一定的鉴赏不仅参与作品的创造，还创造了与之相适应的艺术家。""任何欣赏者总是生活在一定的社会环境中的。在同一个时代相近的社会环境和文化背景的影响和熏陶下会形成大致相近的审美期待视界和趣味。"① 艺术作品让欣赏者从现实世界走向理想世界，而这个理想的世界，是艺术家和欣赏者共同造就的。当然，艺术家在其中起着主导作用。

总之，艺术作品的欣赏从"同情"到"会妙"到"再创造"是一个动态的生成过程。优秀的艺术作品引发了出色的欣赏。欣赏者通过直觉感悟作品，作品通过欣赏实现其价值。唐代刘叉《作诗》说："作诗无知音，作不如不作。未逢赓载人，此道终寂寞。"② 作诗的目的是寻求知音。读者在一定层面上能与作者的心灵产生共鸣，作者才能意有所归。欣赏者以艺术作品为基础，尊重作品，但又不滞于作品，充分发挥欣赏的能动性，通过体验和创造欲的满足而进入理想的境界。同时，欣赏也是欣赏者艺术潜能的表达。艺术

① 朱立元：《略论艺术鉴赏的社会性——关于接受美学的一点思考》，《文艺理论研究》1986 年第 3 期，第 134 页。

② （清）彭定求等编：《全唐诗》第 12 册，中华书局 1960 年版，第 4445 页。

作品在创作前，艺术家就已经经历过审美活动，但是只有再度经历了欣赏者的审美活动，作品才能最后完成。因此，艺术作品产生和完成的过程，是艺术家和欣赏者共同参与创构和进行审美活动的过程，也是艺术品生成和实现其价值的过程。

第 三 章

特 质

中国古代的艺术思想从生命意识出发，将艺术看成有机的生命整体，重视作品的节奏与韵律，重视物我节律的统一。节奏所体现的虚实与动静相生、刚柔相济，从相反相成的角度体现了和谐原则，而韵律则从相辅相成的角度体现了和谐原则。艺术的时空意识，作为作品的感性氛围，与作品中所呈现的意象共同构成了作品的生命整体，从而使主体的精神突破了有限的现实时空的束缚，从中体现了主体的审美理想，引发主体趋于永恒的境界。因此，节奏、韵律、和谐原则和时空意识，共同构成了艺术生命的内在特质。

第一节　节律

艺术作品中的节奏和韵律在物我交融中反映了生命精神。这种节奏和韵律既是造化之道的体现，又是主体内在情感节律的体现，是物与我的统一、情与景的统一、宇宙之道与人生情调的统一。在中国古代的艺术理论中，节奏和韵律分别被视为内在的"情"和外在的"形"的统一，体现了阴阳五行的和谐统一精神，从功能的角度共同构成了艺术生命的整体。

一、节律含义

节律包括节奏和韵律。节奏的观念，源自音乐。《乐记》孔颖达疏："节奏谓或作或止，作则奏之，止则节之。"[1] 节奏本指音乐

①　（汉）郑玄注，（唐）孔颖达疏：《礼记正义》，《十三经注疏》，（清）阮元校刻，第1537页。

演奏的动与静，而在音乐的感性形态上，节奏则表现为动静相成，从中体现出生生不息的生机。① 这种节奏现象，广泛地存在于自然万物的生命中。没有节奏就没有生命。万物生成如天地氤氲，男女构精；时光岁月如昼夜交替，春秋往返；人的生理特征如心脏跳动、呼吸循环，莫不体现出生命的节奏。在古人的眼里，这些节奏都是宇宙大化和万物生命根本之道的体现。传统的气化宇宙观认为，天地万物都是由阴阳二气化生而成，都是一种气积。而阴阳二气的生生不已，便织成了生命的节奏。整个生命的内在机能，都是由节奏维持的。人的生命的内在节奏，与宇宙的外在节奏，是契合一致的。艺术生命既外师造化，中得心源，必然也体现出节奏。从生命生成的角度看，艺术生命整体的生成，是由阴阳上下的节奏织成的。《吕氏春秋·大乐》认为音乐"本于太一，太一出两仪，两仪出阴阳。阴阳变化，一上一下，合而成章"②。从艺术生命存在的感性特征上看，节奏体现了生命整体勃勃的内在生命力。《乐记》说"屈伸俯仰"③，从视觉化的听觉形象中，见出形象的进退、上下运动节奏，让听者从艺术境象的整体中感受到生命的感性活力，使之与主体的内在生命相契合。又说"缀兆舒疾"④，从生命节奏的活动张力（兆）、连贯性（缀）及其律动的缓急方面，进一步表述了生命整体节奏的感性特征。在造型艺术中，其生命的感性形

① 何昌林《节奏并非 Rhythm》一文曾说西方的 Rhythm 并非中国传统的"节奏"，而类似于"韵律"，有一定的道理。见《人民音乐》1985 年第 3 期。
② 许维遹撰，梁运华整理：《吕氏春秋集释》，第 108 页。
③ （汉）郑玄注，（唐）孔颖达疏：《礼记正义》，《十三经注疏》，（清）阮元校刻，第 1530 页。
④ （汉）郑玄注，（唐）孔颖达疏：《礼记正义》，《十三经注疏》，（清）阮元校刻，第 1530 页。

态，则通过虚实相生体现出生命运动的节奏。其中以实为体，以虚为用，从而使灵气往来，充满生机。其他如生命整体中的开合、疏密等有机协调，也莫不体现了节奏。从生命整体的风格特征上看，刚柔相济是自然应有的节奏，也是人生应有的节奏，必须调剂为用，相反而相成。它们充分地体现在艺术的生命中。在艺术风格中，刚柔虽有偏胜，使柔足以为柔，刚足以为刚，却不可偏废。而须柔中含刚、刚中寓柔；或以刚彰柔、以柔彰刚，而体天地之撰，通神明之德①。各种艺术在形式上无疑都体现了节奏（如诗歌的平仄相谐，书法的黑白相彰），但艺术的节奏更主要地体现在艺术作为生命整体的审美境界中。

韵律的观念也本于音乐。《玉篇》："声音和曰韵。"《说文》："韵，和也。"在中国的传统思想中，音乐是由五音之和构成生命整体的，这个整体的感性形态便体现了韵律。曹丕《典论·论文》所谓"曲度虽均（韵），节奏同检"②，对节奏和韵律作了区分界定，认为节奏是节拍的整齐一律而形成的反复，而韵律却是五音相和所形成的富于变化的旋律。通过音律的曲度，乐曲体现出其自身作为生命整体的感性活力，这便是韵律。简单地说，所谓韵律是指体现在生命的感性形态中，具有千姿百态的独特特征而又契合于宇宙之道的生机和活力。大凡充分体现内在生命力的感性形态，都具备这种韵律。如女子仪态风雅标致，充分体现出内在生机，谓之有"韵"或有"风韵"。陆时雍曾以洞庭美人来比喻谢朓的诗艳而有韵。韵如水之波，可以让人从中充分感受到水之活力。故云："有

① 参见姚鼐《复鲁絜非书》和《〈海愚诗钞〉序》中有关阳刚阴柔的阐述。
② （魏）魏文帝撰，孙冯翼辑：《典论》，第1页。

韵则生，无韵则死。"①

这种韵律的观念，同中国传统相克相谐、寓杂多于和谐的五行思想是紧密地联系在一起的。古人认为，生命的韵律是由和谐的五行功能所体现的。这由初民的五材观发展而来。在初民的眼光里，整个宇宙万物，是由土、金、木、火、水五种基本物质材料构成的。这种五材观后来发展为体现功能的五行观，如"水曰润下"等，进而又推出其功能效果，如《洪范》所推出的味觉效果等。而艺术中的韵律，正是五行功能在艺术生命中的体现。如音乐由五音构成和谐整体，水墨画由墨之五色组成和谐整体等，其中都跳动着生命的脉搏。在音乐中，独音是不能成乐的。体现着勃勃生机和盎然生意的音乐，由宫、商、角、徵、羽五音和谐组合而成。它们各自在与邻近的音的相比相克中构成悦耳的旋律（《春秋繁露·同类相动》："气同则会，声比则应"②）。克，即止其音的延续，并且相辅相成（如高下相倾、长短相谐），譬如中药多味，互克而又相谐。所谓韵，便指这种相辅相克而又相成的和谐。其中充分体现着五行，但又不是五音五色的简单拼合，而是融成一种悠然流畅的整体，然其中的独音、独色又捕之不得。其活力、生机及特性，均在韵律中得以体现。

在艺术生命的整体中，韵作为生命的灵性，行于生命的本体之上。生命本体既是一种积气，韵自然也就行乎其间。气是韵之体，韵是气之用。"有气则有韵"③，"韵动而气行"④。韵是不着痕迹地

① （明）陆时雍撰，李子广评注：《诗镜总论》，第 238 页。

② （汉）董仲舒撰，（清）凌曙注：《春秋繁露》，第 444 页。

③ （清）唐岱：《绘事发微》，上海人民出版社 1987 年版，第 36 页。

④ （明）陆时雍撰，李子广评注：《诗镜总论》，第 154 页。

体现在流动的元气之中的，鼓动万物的元气本身就体现了韵律。故曰："生韵亦流动。"① 艺术生命体自然之道，一气相贯，以气为生命力的基础。有气才能谈得上韵。韵是在体现内在生机的淋漓元气中显现的。一件艺术品，只有气中有韵，有气韵，才能生动，才能体现出艺术生命的内在风神，所以杨维桢才说："传神者，气韵生动是也。"② 从生命的感性形态看，五音之和，五色之谐，均不见其迹，只见其形（荆浩《笔法记》："韵者，隐迹立形"③ ）。故万物无论动静，若欲体现出生命之韵，便既是有形有态的，又是生动朗畅的。譬诸山水，"山性即止而情态则面面生动，水性虽流而情状则浪浪具形"④。从主体内在的超感性体悟功能看，艺术生命的韵律使五官感觉得到了贯通，如听觉同时也调动了视觉乃至味觉，故五色五味同样构成了韵。通常说的韵味，也是生命韵律的体现。

　　节奏与韵律在形式上虽有区别，但在生命的整体中却是密不可分的。它们构成一个整体，共同体现了艺术本体的生命。在中国传统思想中，生命本体通常被视为一种气积。《庄子·知北游》："人之生，气之聚也。"⑤《孟子·公孙丑上》："气，体之充也。"⑥ 而这积气从内在性征上则表现为阴阳两体，从而织成生命的节奏。其中既体现了宇宙化生的大德，又反映了生命的内在精神。张载云：

――――――――――

① （明）陆时雍撰，李子广评注：《诗镜总论》，第 168 页。

② 《图绘宝鉴》，冯武、夏文彦：《书法止传 图绘宝鉴》，世界书局 1983 年版，第 1 页。

③ （五代）荆浩撰，王伯敏标点注译，邓以蛰校阅：《笔法记》，第 4 页。

④ （明）唐志契：《绘事微言》，人民美术出版社 1985 年版，第 11 页。

⑤ （晋）郭象注，（唐）成玄英疏，曹础基、黄兰发点校：《庄子注疏》，第 391 页。

⑥ （清）焦循撰，沈文倬点校：《孟子正义》，第 196 页。

"一物两体，气也；一故神，两故化。"① 这种反映生命内在精神的气，一旦呈现为生命的感性形态，便体现了五行之道。《左传·昭公元年》："天有六气，降生五味，发为五色，徵为五声。"② 六气指阴阳、风雨、晦明，分别在化育等方面显示出生命节奏，而组成生命生存、养育的整体。一旦呈为感性形态，便体现出韵味韵律，即所谓五味、五色、五声。所谓"天一地二、天三地四、天五地六、天七地八、天九地十"，所谓"天数五，地数五，五位相得而各有合"③，正体现了阴阳五行之间的一种内在气质、风格与外在形态特征的关系。

节奏合阴阳之性，在感性形态中体现出生命的存在及其内在气质；韵律体五行之道，反映了生命的形态特征及盎然生意。因此，节奏与韵律的关系，在艺术生命中从本质上说是内在性征与外在形态的关系。生命中生生不息的气化流行，其一阴一阳，动静之几的内在精神体现为节奏，而应天之运的五行之气，其无穷变化，则决定着生命的感性形态及其形式。两者从根本精神上统一于体现宇宙之道的一气之质。所谓的阴阳之气与五行之气，在本质上是一致的。故刘劭说：大凡生命（有血气者）均"含元一以为质，禀阴阳以立性，体五行而著形"④。王夫之则更具体地将这种生命本质视为一种气化，从中呈现出阴阳结构之神和五行流动之形："气化者，气之化也。阴阳具于太虚絪缊之中，其一阴一阳，或动或静，相与

① （宋）张载著，章锡琛点校：《张子正蒙》，《张载集》，第10页。

② 杨伯峻：《春秋左传注》，第1222页。

③ （魏）王弼注，（唐）孔颖达疏：《周易正义》，《十三经注疏》，（清）阮元校刻，第80页。

④ （三国）刘劭著：《人物志》，中华书局2014年版，第13页。

摩荡，乘其时位以著其功能，五行万物之融结流止，飞潜动植，各自成其条理而不妄。"①

二、情感节律

节奏和韵律在艺术生命的整体中最终达到中和的境地。在儒家思想里，中和主要指与宇宙之道契合一致的主体生命，包括主体的内在节奏韵律感及其抒发的状态。主体的内在情感节奏和韵律本身，是应该有其自身规律并顺应天地之道。其喜怒哀乐尚未发之于内，是为"中"，这是主体的本性，即道之体。而发之于外，便称为情。这种情合乎宇宙的生命精神（所谓"达道"），包括节奏韵律之道，其无过无不及，即"发而皆中节，谓之和"②。和是道之用。这种体用之动静，从本质上说，也是生命的节奏。而喜怒诸情之和，显然属于内在生命的韵律。所谓的"反（返）中和"③，即恢复生命的本然之道。同时在审美意义上，这种"和"还包括主体生命（包括情感）的自身规律，包括生命的承受限度。儒家的"乐而不淫，哀而不伤"④，即指艺术生命中表达的哀乐情感，在客观上要不淫，哀乐都不能过于激烈。在表现情感时，曲调上也不要繁、慢、细、过，显得太繁琐、复杂，使其音的强弱均超出特定生命节奏的客观规律，如先秦的"郑声"。因此在对象上，中和首先

① （清）王夫之撰：《张子正蒙注》，《船山全书》第 12 册，第 32 页。
② （汉）郑玄注，（唐）孔颖达疏：《礼记正义》，《十三经注疏》，（清）阮元校刻，第 1625 页。
③ 费振刚、胡双宝、宗明华辑校：《全汉赋》，第 497 页。
④ 程树德撰：《论语集释》一，第 256 页。

是指五音不偏不倚的调和状态。同时在主体上，哀乐程度又要不伤性，不失主体的本然状态。因为情感节奏韵律的和谐从根本上体现了主体的本性。李商隐说："人禀五行之秀，备七情之动，必有咏叹，以通性灵。"① 故主体要时时处处调节自己的情感，使之不过分放纵、失调，以达到和的境地。这是生命能得以存在、发展和延衍的保证。

从天人合一的角度看，主体与万物同体造化之道，本来就有契合于造化之道的节奏和韵律，从而体现出宇宙的生命精神，这便是与造化同和的表现。艺术生命既然本乎造化之气、心源之情，那么，它与主体的内在生命节奏和韵律同样密不可分。

按照儒家的传统思想，主体性本静，感于物而动，于是形成七情，如喜怒哀乐等。《乐记·乐本》："人生而静，天之性也；感于物而动，性之欲也。"② 《文心雕龙·明诗》："人禀七情，应物斯感。"③ 而情感基于本性，又受万物感发而动，是体现着节奏和韵律的。情感的性静而动，本身便是节奏。情感的感性整体状态，都体现了节奏。《礼记·中庸》言七情"发而皆中节谓之和"，指韵律。情感的这种节奏与韵律在本质上与造化之道是同一的，而在形态上又是丰富多彩的。《淮南子·氾论训》："愤于志，积于内，盈而发音，则莫不比律，而和于人心，何则？中有本主，以定清浊，不受于外，而自为仪表也。"④ 主体情感充盈，宣之于外，并按照主体所体悟的节奏韵律去汇合音调，融和人心，体现了情感的独特

① 刘学锴、余恕诚著：《李商隐文编年校注》，第 1911 页。
② 吉联抗译注，阴法鲁校订：《乐记》，第 6 页。
③ （梁）刘勰著，范文澜注：《文心雕龙注》，第 65 页。
④ 何宁撰：《淮南子集释》，第 938 页。

性。这种情感既符合节奏韵律之道，又有着自身的主宰，不受制于外，而自成其独特的外在形态。同时，处于不同的心态中的情感的强弱、缓急、张弛，都有一定的变化；不同年龄阶段的人，其情感的节奏韵律，亦有一定的差异；不同性格的人的情感状态（如，或一触即发，或触而不发、一发即惊天动地），在节奏韵律上显然也不会相同，却均可各臻化境，契合生命之道。因此，诸种情感节奏韵律在本质上是"中节"的，而在具体表现形态上，又是丰富多彩的。

另外，主体的日常行为，如劳动动作等，是有着自身的节奏韵律的。在情感的支配下，主体将自己行为的节奏与韵律形态加以幻化、精炼，体现了整个情感发展的生命特征。当它反映在艺术（如音乐、舞蹈）中时，艺术生命便可同时成为主体生命的外化与外现。而主体的超感性的体悟功能则是生理节奏和韵律转换为情感节奏和韵律的契机。

总之，情感形式的发展是缓慢的，而情感的内容又是常新的。因此，谢榛说："观则同于外，感则异于内。"① 情感的节奏和韵律的本质，与造化之道是一致的。它们在情感及其与物态交融中所体现的独特性，则可让我们感觉其异，感觉到生命的丰富性。

三、节律的主客融合

在艺术生命的创造中，主体不但感悟物态的节奏和韵律，而且反求诸己，对主体情感的节奏和韵律进行反省。这就使得主体的节

① （明）谢榛撰：《四溟诗话》，第41页。

奏和韵律不但由感物而被动获得，而且主动地在外在感性形态中得以实现。因此，情感的节奏和韵律就不仅是感物而发，成为情趣的附庸，而且使得审美意象体现出主体心灵的独特性和创造性。其创造性之于生命的感性形式，可点铁成金，体现出艺术家独具匠心的灵心妙运能力，节奏和韵律也随之使生命的感性形式得以升华。

从主体内在的心理节奏感和韵律感的需求看，内在生命总是渴求外物与之契合。引起共鸣的艺术品，首先在节奏韵律上能够与主体契合。庄子所谓听之以气，实指以生命本身去契合。体悟生命，包括体现在"气"中的生命节奏与韵律。也正因如此，主体常常借助想象（神思）把本身并没有规律（通常是指接近规律）的视觉对象或听觉对象借助超感性的体悟功能，通过主观感受加以节奏化、韵律化，使外物（包括无生命物）得以生命化、情趣化，从中获得审美的愉悦。

在艺术生命的创造中，情感是主体与外物融为一体的桥梁。通过情感，主体体悟到自我生命，并将其融汇到艺术生命之中。艺术生命的节奏与韵律，正是主体的情感节奏与韵律同物态的节奏与韵律融为一体的结果。正是这样，通过物我在节奏与韵律上的契合，艺术家开拓了物之生命，也开拓了我之生命。故艺术生命才显得幽深博大，从而开辟了生命的新境界，从有限导向了无限。主体的自我实现，正是通过体悟自然之道，在物我生命节奏与韵律的契合中成就的。主体精神的解放，也正是以这种情感的节奏与韵律同外物的节奏与韵律的契合为途径的。

对于生命的节奏韵律及规律的发现与重视，与古人重功能的倾向是分不开的。古人对自然万物，惯于从功能角度体悟造化之道。其阴阳节奏与五行韵律，便是造化生命秩序的体现。艺术家既师造

化，肇于自然，又由人复天，造乎自然，从而创造出融合万物和主体情性并体现宇宙精神的艺术生命来。其中的生命精神，主要指那看不见、抓不住，却又无所不在的生命节奏与韵律。同时，阴阳、五行相生相谐本身便体现了功能。在中国传统思想中，节奏不被看成空间强度和时间速度的外在形式，而被视为生命的内在功能的外在表现。阴阳的观念最初由山之南北等相应名称而来，后来才由其所推衍出来的男女、动静等形态和特征感悟到生命功能，从而逐渐使阴阳范畴由形态而功能化。《洪范》中论述五行的审美效果，当由功能角度推论而来。可见，功能观体现了生命本身，体现了生化过程。从审美的角度看，阴阳五行都是生命活力本身的体现，而不同于一般僵死的观念。在生命的外在形式上，功能观的意义还在于将形式化、物态化的生命本身还原，使之在新的生命组合中体现出生机。

　　这种重功能的特征，正是中国古代审美思维方式异于西方之处。中西本来都是重视基本物质结构本身的，而中国后来由物质结构观发展为功能观，重视生命的普遍联系中的功能效果；西方则不断深化，更加精细地注重物质形式本身。对于节奏与韵律，西方更注重外在形式如量的组合（音的强弱、长短，色的明暗），而中国则更注重其整体的生命特征及其所体现的内在生命的风神。也正因此，西方注重的是音乐中节奏和韵律的时间形式、绘画中节奏和韵律的空间形式；中国则从生命的功能出发，更注重音乐节奏和韵律在空间中所跃动的生命与生机，绘画的节奏和韵律在时间过程中所体现的生命与生意。

　　西方从外在形式角度将音乐看成时间的艺术，而将绘画看成空间的艺术；中国从功能角度将音乐看成空间的艺术，而将绘画看成

时间的艺术。其中也正反映了中国传统感受世界的方式，由观到参，由认知到审美，而关键在于悟。这种功能观，正是古人感悟能力在不断实践的基础上的能动开拓。艺术生命的创造，正是本乎这种功能观。这就使得主体与对象生命特征的同构关系，包括生命的节奏和韵律的同构关系，得以充分地体现。物我交融的关系也于此可见。

第二节　和谐

中国艺术的根本特征在于它体现着和谐的原则。这种原则与古人对世界、对主体的看法密切相联。在中国古人看来，和谐是宇宙之道的体现，其中反映了天地万物的生命精神。天地间的生命现象是最高的艺术，造化便是最高艺术的创造者。人间的艺术作为师楷化机的主体创造物，便体现着这种和谐原则。而最能体现造化生命精神的艺术，才是优秀的艺术。感性的自然万物和主体的性情同样体现了这种和谐原则，故能使主体身心获得愉悦。艺术作品在风格上虽有偏刚偏柔之分，但仍然是奠定在和谐原则基础上的偏刚偏柔。同时，即使同一个艺术家，其作品也常常体现出刚柔相济的和谐原则。

一、自然之道

在中国古代的观念中，和谐主要体现了宇宙大化的生命精神。《老子》的"听之不闻名曰希"[1]，"大音希声"[2]，首先应该理解为，

[1]　（魏）王弼注，楼宇烈校释：《老子道德经注》，第35页。
[2]　（魏）王弼注，楼宇烈校释：《老子道德经注》，第116页。

体现宇宙生命之道的音，是最完美的音乐。我们主体的生命也体现着道，故它与我们主体的身心是完全契合的。因此，我们"听之不闻"，却能感受到它，它与人达到了最高度的和谐。庄子也认为道便是宇宙的和谐精神。《庄子·天地》："夫道，渊乎其居也，漻乎其清也。金石不得无以鸣……视乎冥冥，听乎无声，冥冥之中，独见晓焉；无声之中，独闻和焉。"① 这便是天道所给予人身心和谐的感受。它幽深莫测，清澈澄明。如金石之器，若不得其道，便无以为鸣。它看起来不见其形，听起来不闻其声，却在幽渺深远之中，让我们了解其象，在静寂之中让我们聆听其和声。《庄子·天道》以造化为师，认为其生命之道化生万物，覆载天地，是最高的和谐，是最大的"乐"，谓之天乐，是人间之乐的宗师。"吾师乎！吾师乎！齑万物而不为戾，泽及万世而不为仁，长于上古而不为寿，覆载天地刻雕众形而不为巧，此之谓天乐。故曰：知天乐者，其生也天行，其死也物化，静而与阴同德，动而与阳同波。"②

优秀的艺术作品，作为天地精神的体现，则参与造化，与天地相参。因此，艺术作品的和谐原则，正是自然大化和谐原则的体现。从《乐记》开始，传世文献才真正谈到人间的艺术体自然之道。《乐记》在论乐时，将天地万物之和视为最大的乐，而人间之乐则是天地生命精神的体现。《乐记》认为万物间的协和，诸如雷霆震荡，风雨勃兴，四时交替，日月轮转，万物荣枯等等，都体现

① （晋）郭象注，（唐）成玄英疏，曹础基、黄兰发点校：《庄子注疏》，第222—223页。

② （晋）郭象注，（唐）成玄英疏，曹础基、黄兰发点校：《庄子注疏》，第250—251页。

着宇宙的化生之道。"乐者，天地之和也。"① "和，故万物皆化。"②
"地气上齐，天气下降，阴阳相摩，天地相荡，鼓之以雷霆，奋之
以风雨，动之以四时，暖之以日月，而百化兴焉，如此，则乐者，
天地之和也。"③《乐记·乐论》："大乐与天地同和。"④ 正是说优秀
的音乐与天地同其生命节律。《乐记·乐言》："合生气之和，道五
常之行，使之阳而不散，阴而不密，刚气不怒，柔气不慑，四畅交
于中而发作于外，皆安其位而不相夺也。"⑤

《庄子·天运》载黄帝与北门成对话，谈奏咸池之乐，实即以
自然之道奏乐。这里的黄帝，实乃造化的化身，其咸池之乐算不得
是人间的音乐。《乐记·乐情》还具体地将万物阴阳相生，各得其
所，蓬勃成长的状态视为乐的大道的旨归："天地䜣合，阴阳相得，
煦妪覆育万物，然后草木茂，区萌达，羽翼奋，角觡生，蛰虫昭
苏，羽者妪伏，毛者孕鬻，胎生者不殰，而卵生者不殈：则乐之道
归焉耳。"⑥

到了魏晋时代，倡导主体的个体自觉意识，音乐更是体现自然
之性、参化宇宙的主体创造物。阮籍也将音乐（及相关的舞蹈）视
为天地本体及其万事万物的根本精神的体现。与这种天地之体吻
合，充分体现万物化生的特性，便是和谐原则。"夫乐者，天地之

① 吉联抗译注，阴法鲁校订：《乐记》，第13页。
② 吉联抗译注，阴法鲁校订：《乐记》，第11页。
③ 吉联抗译注，阴法鲁校订：《乐记》，第18页。
④ 吉联抗译注，阴法鲁校订：《乐记》，第11页。
⑤ 吉联抗译注，阴法鲁校订：《乐记》，第25页。
⑥ 吉联抗译注，阴法鲁校订：《乐记》，第34页。

体，万物之性也。合其体，得其性，则和。"① 嵇康则进一步从天地的生命精神的角度将五音成乐视为天地之道的体现。"夫天地合德，万物资生。寒暑代往，五行以成。故章为五色，发为五音。"② 阮籍《乐论》："昔者圣人之作乐也，将以顺天地之体，成万物之性也。故定天地八方之音，以迎阴阳八风之声，均黄钟中和之律，开群生万物之情。"③ 说明音乐的中和之律，乃顺天地之性、体万物之生而成。

这种体自然之道的和谐原则，同样反映在文学和绘画理论中。刘勰曾经认为文学（和其他文化形态）源自宇宙生命之道："人文之元，肇自太极。"④ 他还将日月叠璧视为天之文，山川焕绮视为地之文。只有作为万物之灵的人，与天地相参，合称为"三才"，其创造物才能体自然之道。这里，刘勰继承了前人对人为中心的看法。古人云："惟人为万物之灵"⑤，为"五行之秀气"⑥，为"天地之心，五行之端"⑦，等等。同时，刘勰又进一步将人文与天地之文相提并论，将主体的创造与造化之功相比拟，认为两仪既生："惟人参之，性灵所钟，是谓三才。为五行之秀，实天地之心。心

① 陈伯君校注：《阮籍集校注》，中华书局 1987 年版，第 78 页。
② （魏）嵇康撰，戴明扬校注：《嵇康集校注》，第 197 页。
③ 陈伯君校注：《阮籍集校注》，第 78 页。
④ （梁）刘勰著，范文澜注：《文心雕龙注》，第 2 页。
⑤ （汉）孔安国传，（唐）孔颖达疏：《尚书正义》，《十三经注疏》，（清）阮元校刻，第 180 页。
⑥ （汉）郑玄注，（唐）孔颖达疏：《礼记正义》，《十三经注疏》，（清）阮元校刻，第 1423 页。
⑦ （汉）郑玄注，（唐）孔颖达疏：《礼记正义》，《十三经注疏》，（清）阮元校刻，第 1424 页。

生而言立，言立而文明，自然之道也。"① 因此，文学作品中的和谐，正是自然之道的体现。皎然《诗式序》说诗"与造化争衡"②；绘画思想如王维《山水诀》认为水墨画为画中精英，因为它"肇自然之性，成造化之功"③，体现出宇宙的和谐精神。书画作品的和谐自然也与造化相通。古人常说的"与造化争巧""笔补造化""巧夺天工"等等，都是说明优秀的艺术合造化之工，体现和谐原则。

二、协调相生

艺术作品的和谐，主要指它的协调、相融和恰到好处。一方面，在形态上和谐反映了杂多的相辅相成，体现出一种韵律感。这种思想源远流长。《左传·昭公二十年》以羹作喻，谓五味相调，故能和，并说："一气、二体、三类、四物、五声、六律、七音、八风、九歌，以相成也。"④ 宫、商、角、徵、羽之于乐，青、橙、黄、白、黑之于色，水、土、木、火、金组成万物等，都属于相辅相成。在音乐方面，《尚书·舜典》有："八音克谐，无相夺伦。"⑤《乐记》有："合生气之和，道五常之行。"⑥ "五色成文而不乱，八

① （梁）刘勰著，范文澜注：《文心雕龙注》，第1页。

② （唐）释皎然著：《诗式》，第1页。

③ （唐）王维撰，王森然标点注译：《山水诀 山水论》，第1页。

④ 杨伯峻：《春秋左传注》，第1420页。

⑤ （汉）孔安国传，（唐）孔颖达疏：《尚书正义》，《十三经注疏》，（清）阮元校刻，第131页。

⑥ 吉联抗译注，阴法鲁校订：《乐记》，第25页。

风从律而不奸。"① 正是指乐音的相辅相成。绘画更有五色协调，使整幅的画面充满生气。即使墨之浓淡，也有所谓"五采"说，其运用变化，正如五行之生克。中国古代的所谓"文"，也是一种相辅相成的和谐。《国语·郑语》："夫和实生物，同则不继。以他平他谓之和。"②"声一无听，物一无文。"③《周易·系辞下》："物相杂，故曰文。"④ 这些都是在强调和而不同，由杂多的统一而获得平衡，杂多的事物共同组成了和谐而有机的整体。《宋书·谢灵运传论》论文学作品的声律："夫五色相宣，八音协畅，由乎玄黄律吕，各适物宜，欲使宫羽相变，低昂互节，若前有浮声，则后须切响。"⑤ 刘勰《文心雕龙·声律》也说："异音相从谓之和。"⑥ 均指声音形态的相辅相成。

另一方面，在内在精神上，和谐是一种相反相成。所谓阴阳、刚柔、天地，都是生成万物的对立统一因素。这些因素相互消长，相反相成，缺一不可。其有机统一的感性形式，便寄寓着其神的和谐。《老子》所谓："有无相生，难易相成，长短相较，高下相倾，音声相和，前后相随。"⑦ 这便是指相反相成的生命节奏，是宇宙间永远不变的道。它集中体现在艺术作品的节奏之中，即所谓虚实

① 吉联抗译注，阴法鲁校订：《乐记》，第28页。
② 徐元诰撰，王树民、沈长云点校：《国语集解》，中华书局2002年版，第470页。
③ 徐元诰撰，王树民、沈长云点校：《国语集解》，第470页。
④ （魏）王弼注，（唐）孔颖达疏：《周易正义》，《十三经注疏》，（清）阮元校刻，第90页。
⑤ （梁）沈约：《谢灵运传论》，《宋书》第6册，第1779页。
⑥ （梁）刘勰著，范文澜注：《文心雕龙注》，第553页。
⑦ （魏）王弼注，楼宇烈校释：《老子道德经注》，第7页。

相生和动静相成。艺术中的虚实相生体现了生命运动的和谐的节奏。实，是生命所依凭的本质，但仅有实，还无法使生气流通；还必须有虚，有虚，才能使"灵气往来"①，才能充满生机，使作品有无限的生命力。因此，中国艺术理论非常强调艺术中的虚实相生。清代笪重光《画筌》曰："山实，虚之以烟霭；山虚，实之以亭台。"② 蒋和《学画杂论·树石虚实》谓树石布置："疏密相间，虚实相生，乃得画理。"③ 书法则要"计白当黑，奇趣乃出"④。惟其如此，才能使其自身灵气往来，充满生机，体现和谐的生命节奏，并从有形中生出无形，从有限中生出无限。动静相成也主要指艺术作品中体现了宇宙大化的生命之道，动与静相生而相成，从而显示出无限生机。沈括在《梦溪笔谈》卷十四"艺文一"中，赞颂"风定花犹落，鸟鸣山更幽"的对句尤佳，因为它"上句乃静中有动，下句动中有静"⑤。而音乐的动静相成更是和谐的生命节奏的体现，可惜古人对此研究得相对较少。明代徐上瀛《溪山琴况》要求"在声中求静"⑥，即动中求静。清代笪重光《画筌》论画也有"山本静，水流则动；石本顽，树活则灵"⑦ 的说法，乃指画面动静相成，使整幅的画面生气灌注。艺术中的疏密、浓淡、明暗关系等，同样可以作如是观。

① （清）周济等著，顾学颉校点：《介存斋论词杂著》，第4页。
② （清）笪重光著，关和璋译解：《画筌》，人民美术出版社1987年版，第2页。
③ （清）蒋和：《学画杂论》，卢辅圣主编：《中国书画全书》第8册，第960页。
④ （清）包世臣著：《安吴论书》，中华书局1985年版，第2页。
⑤ （宋）沈括著，施适校点：《梦溪笔谈》，第98页。
⑥ （明）徐上瀛著，徐樑编著：《溪山琴况》，中华书局2013年版，第28页。
⑦ （清）笪重光著，关和璋译解：《画筌》，第2页。

正是这种外在形态相辅相成的韵律和内在精神相反相成的节奏，共同构成了和谐的艺术作品。刘劭评品人物时说："禀阴阳以立性，体五行而著形。"[1] 说明作为神的和谐的阴阳对立统一，与五行相辅相成的形的和谐的统一，方为形神的和谐统一。艺术作品中的相辅相成的统一与相反相成的统一，共同组成了艺术生命的整体和谐。

三、心物交融

艺术作品既是外师造化、中得心源的产物，那么它的和谐便不仅体现了造化的生命精神，同时还体现着主体情感的和谐。物我同一，方能形成艺术作品的内在生机。

在传统思想中，艺术是人心感于物的产物。"凡音之起，由人心生也。人心之动，物使之然也。"[2] 说明人心是人的本性感物动情的结果。人性本静，感于物而动，故生七情。七情之和，方能发而为艺。宋代文天祥有："诗所以发性情之和也。"[3] 清人纪昀则将人之性情视为自然之道的体现，七情之动，乃天道之用。"夫在天为道，在人为性，性动为情，情之至由于性之至，至性至情不过本天而动。"[4] 主体既感物而动情，万物又体造化生命之道，物我交融，遂构成和谐的意象。陆机云："遵四时以叹逝，瞻万物而思纷。

① （三国）刘劭著：《人物志》，第13—14页。
② 吉联抗译注，阴法鲁校订：《乐记》，第1页。
③ （宋）文天祥著，熊飞等校点：《文天祥全集》，第352页。
④ （清）纪昀著，孙致中等校点：《纪晓岚文集》第一册，第186—187页。

悲落叶于劲秋，喜柔条于芳春。"① 郭熙云："春山烟云连绵人欣欣，夏山嘉木繁荫人坦坦，秋山明净摇落人肃肃，冬山昏霾翳塞人寂寂。"② 都是感物动情、物我契合的描述。这种心物交融，内外合一，便体现了宇宙的和谐精神。故明代王廷相《雅述》上篇说："喜怒哀乐，其理在物；所以喜怒哀乐，其情在我，合内外而一之道也。"③

道家倡导太和、至和，也是在要求主体情感以自然化生之道为旨归。庄子强调："天地与我并生，而万物与我为一。"④ 主体要顺情适性，"乘物以游心"⑤，使"喜怒通四时，与物有宜而莫知其极"⑥。这种思想反映到艺术中，则主张主体情感须发乎自然。"人禀七情，应物斯感；感物吟志，莫非自然。"⑦ 主体情感应物而动，自然流露，使得物我互相交融，浑然天成，便契合于宇宙化生之道。正因如此，道家才强调虚静，强调心斋、坐忘，从而"游心于物之初"⑧，体悟到大化的生命精神，使主体的心灵与大化的生

① （晋）陆机著，杨明校笺：《陆机集校笺》，第5页。
② （宋）郭熙著：《林泉高致》，第91页。
③ （明）王廷相：《王廷相集》，第854页。
④ （晋）郭象注，（唐）成玄英疏，曹础基、黄兰发点校：《庄子注疏》，第44页。
⑤ （晋）郭象注，（唐）成玄英疏，曹础基、黄兰发点校：《庄子注疏》，第89页。
⑥ （晋）郭象注，（唐）成玄英疏，曹础基、黄兰发点校：《庄子注疏》，第128页。
⑦ （梁）刘勰著，范文澜注：《文心雕龙注》，第65页。
⑧ （晋）郭象注，（唐）成玄英疏，曹础基、黄兰发点校：《庄子注疏》，第379页。

命精神相贯通。而由此心灵所创造的艺术，无疑会达到至和的境界。

儒家艺术观所强调的中和，主要也是继承了孔子以前的一些基本看法，从主体情感角度所作的要求。《尚书·舜典》要求音乐"直而温，宽而栗，刚而无虐，简而无傲"①，正是对音乐的情感中和的要求。《左传·襄公二十九年》载季札观乐对音乐的评价，则既有形式要求，又有情感要求。如说"豳风""乐而不淫"②，便是从情感角度评价的。"颂"的"哀而不愁，乐而不荒"③也主要是情感的评价。孔子继承了这些看法，认为《关雎》"乐而不淫，哀而不伤"④。其中既反映了对情感的要求，也包括了在音律上对情感表现的要求。孔子所谓"郑声淫"⑤，其淫，也不仅是指情感上的邪不守正，还包括与之相应的音律上的非中和特点，即音律上繁（烦）、慢（嫚）、细、过。要么五声不谐，曲调变化过于复杂；要么五音相生不按一定程序，其配制不能相克；要么音高超过了一定的高度，等等。总之，郑声在情感上不符合要求，表现时也未能中节，过度了。淫即过也，故不符合中和思想。《礼记·中庸》对中和的界定是："喜怒哀乐之未发谓之中，发而皆中节谓之和。"⑥这种发而皆中节的中和，正是儒家所理解的天地间的生命之道。"中

① （汉）孔安国传，（唐）孔颖达疏：《尚书正义》，《十三经注疏》，（清）阮元校刻，第131页。

② 杨伯峻：《春秋左传注》，第1162页。

③ 杨伯峻：《春秋左传注》，第1164页

④ 程树德撰：《论语集释》一，第256页。

⑤ 程树德撰：《论语集释》四，第1400页。

⑥ （汉）郑玄注，（唐）孔颖达疏：《礼记正义》，《十三经注疏》，（清）阮元校刻，第1625页。

也者，天下之大本也。和也者，天下之达道也。致中和，天地位焉，万物育焉。"①

无论是道家的太和、至和，还是儒家的中和，都是要求主体的情感要体现出和谐原则，体现出造化的生命精神。所不同的是，道家更侧重于自然之道，要求主体在人与自然的最高和谐中实现自由。儒家则侧重强调人为中心的主体意识。孟子讲"万物皆备于我"②，备即美好，适意。万物与我心理相融，万物适应于我。儒家在主体与自然的协调谐和中更强调人。故儒家以主体对和谐的自觉意识为准的，要求主体情感发而皆中节，从对立中获得和谐统一。儒道互补，方为主体和谐心灵的完整体现。中国艺术正反映了宇宙和谐精神与主体和谐的合一，从而心有所感，艺有所达。正如欧阳修所说："凡乐达天地之和，而与人之气相接，故其疾徐奋动可以感于心，欢欣恻怆可以察于声。"③

四、刚柔相济

和谐原则还体现在艺术作品的风格上。在艺术风格中，阴阳化生的和谐规律表现为刚柔相济。《周易·系辞下》说："阴阳合德而刚柔有体，以体天地之撰，以通神明之德。"④ 《周易·系辞上》

① （汉）郑玄注，（唐）孔颖达疏：《礼记正义》，《十三经注疏》，（清）阮元校刻，第 1625 页。
② （清）焦循撰，沈文倬点校：《孟子正义》，第 882 页。
③ （宋）欧阳修著：《书梅圣俞稿后》，《欧阳修全集》第 4 册，第 1048 页。
④ （魏）王弼注，（唐）孔颖达疏：《周易正义》，《十三经注疏》，（清）阮元校刻，第 89 页。

说："动静有常，刚柔断矣。"① 即阴阳化生的功能具体表现在事物的刚柔特征上。艺术中的风格作为物我统一的产物，万物刚柔相分，而人之气有刚柔，都是造化使然。因此，既然阴阳之气形成万物，人禀阴阳之气而生，而二气组合不同，遂"清浊有体"②，在艺术中必然表现为或阳刚或阴柔的风格，且刚中含柔，柔中寓刚，两者和谐有致，遂有艺术的生命力。

清人姚鼐在《复鲁絜非书》中，把文章视为天地之精英，认为它应该体现天地和谐之道。"天地之道，阴阳刚柔而已"③，把阴阳刚柔看成宇宙万物的本质属性。而文乃人体天道的产物，亦当与天地合流，与大化同流。因此，文也是"阴阳刚柔之发也"④。这种阴阳刚柔事属两端，造物者在使两者融合时"气有多寡"⑤，从而化生出无数风格各异的众生来，却又都能体现阴阳和谐的原则。

但艺术作品在体现和谐原则的基础上，其阴阳统一又不是绝对的均一。绝对的均一被看成是一种理想状态。刘勰说："盖人禀五材，修短殊用，自非上哲，难以求备。"⑥ 大凡艺术作品，都有偏刚偏柔之分。姚鼐认为："惟圣人之言，统二气之会而弗偏，然而《易》《诗》《书》《论语》所载，亦间有可以刚柔分矣。"⑦ 理想的

① （魏）王弼注，（唐）孔颖达疏：《周易正义》，《十三经注疏》，（清）阮元校刻，第76页。
② （魏）魏文帝撰，孙冯翼辑：《典论》，第1页。
③ （清）姚鼐著：《惜抱轩全集》，第71页。
④ （清）姚鼐著：《惜抱轩全集》，第71页。
⑤ （清）姚鼐著：《惜抱轩全集》，第71页。
⑥ （梁）刘勰著，范文澜注：《文心雕龙注》，第719页。
⑦ （清）姚鼐著：《惜抱轩全集》，第71页。

艺术，当然可以有通二气而弗偏的愿望，但自有文以来，能达到这种境界的几乎没有。被奉为经典的四书五经，尚可以刚柔相分，其他则更不必说："自诸子而降，其为文无弗有偏者。"①

刚柔偏胜也是刚柔相济的一种表现形态。通常艺术风格所谓偏刚偏柔，是相对的偏胜，而不是绝对的偏废。要柔中含刚，刚中寓柔。文章阴阳之气"糅而偏胜可也，偏胜之极，一有一绝无，与夫刚不足为刚，柔不足为柔者，皆不可以言文"②，也就不能成为天地之精英，与天地合流了。因此，刚柔偏胜，方能互彰，而刚柔相济，方能与天地合流。相济是偏胜的相济，没有偏胜，便不成为刚柔的相济，便会刚不足以为刚，柔不足以为柔。

中国古代艺术，历来都体现出刚柔相济的和谐。古典园林中常常以山为园之骨、水为园之血脉，山水一阴一阳，刚柔相济。被称为"秦汉典范"的"一池三岛"仙境的创作模式，无不属于山抱水围的组合结构，如颐和园的南湖岛、治镜阁岛和藻鉴堂岛，承德山庄的芝径云堤连接采菱渡、月色江声、如意洲三岛，拙政园中部三岛和留园小蓬莱等，都体现了刚柔相济的原则。同一时代的作家，亦能因不同风格而并存相济。如以阳刚气象著称的盛唐，既有高岑之刚，又有王孟之柔。同一作家的诸多作品，也同样显示出刚柔相济。如李白虽以阳刚风格著称，但既有"白发三千丈"之刚，也有"床前明月光"之柔。李清照虽以阴柔见长，亦既有"红藕香残玉簟秋"之柔，又有"生当作人杰，死亦为鬼雄"之刚。有时同一篇作品中，也常常以刚彰柔或以柔彰刚，并显出节奏感。如苏轼《乐

① （清）姚鼐著：《惜抱轩全集》，第71页。
② （清）姚鼐著：《惜抱轩全集》，第71页。

阳水乐亭》以引泾东注、横行西海之豪雄，反衬石壁清流、清月照海之恬淡，即属其例。刘勰所谓"刚柔虽殊，必随时而适用"①，说的就是这种变通相济。

　　总之，刚柔既并行而不容偏废，又要足以为刚为柔。两者相济，本是自然应有的节奏，也是主体身心应有的节奏。艺术既师造化，必亦如此。自然造化既有悬崖绝壁、汹涌大海，也有小桥流水、春花秋月。艺术作品也应该体现出自然大化的这种刚柔相济的生命节奏，这也正是作品内在生命精神和谐特征的具体表现，否则"刚者至于偾强而拂戾，柔者至于颓废而暗幽，则必无与于文者矣"②。

　　和谐原则是中国古典艺术的一条基本原则。中国古代各类艺术的最高境界，也都体现了和谐原则。早在春秋时代的文献中，我们就发现了和谐原则自觉意识的发萌，而儒道诸家的学说又弘扬和发展了它，并深深地影响了后代的艺术。优秀的艺术作品正因体现了和谐原则，才能从身心上感动欣赏者，使之赏心悦目，引起共鸣，真正达到"作者得于心，览者会以意"③。中国艺术的节奏韵律、时空观念、趣味乃至风骨等，正是奠定在和谐原则的基础上的。

第三节　时空

　　中国艺术中的时空意识，反映了古人对主体与自然的生命精神的体悟，体现了主体对宇宙生机的把握方式。中国人总是将艺术作品视为一个生命的有机整体，而艺术作品的时空，便是艺术作品这

① 　（梁）刘勰著，范文澜注：《文心雕龙注》，第 530 页。
② 　（清）姚鼐著：《惜抱轩全集》，第 35 页。
③ 　（宋）欧阳修著：《六一诗话》，《欧阳修全集》第 5 册，第 1952 页。

个生命整体生存的感性氛围。正是在这种感性氛围中，主体心灵的无限与太玄的无限豁然贯通，整个宇宙与主体心灵的时空遂浑融契合。也正是在这种感性氛围中，主体实现其审美的最终目的，即主体精神突破了现实时空的束缚，从有限中获得无限，从瞬间中获得永恒。

一、观念溯源

中国人的时空观念最初是同生命意识紧密联系在一起的。时空感性形态的变化，从本质上说是阴阳二气化合的结果。"时"的观念，古代指季节，即所谓"四时"。古人眼中的春夏秋冬，体现为植物、谷禾的化生或生长过程。《尔雅》解释春，便侧重于气与阳光状态。[①]《庄子·庚桑楚》云"春气发而百草生"[②]，《礼记·月令》言孟春之月"天气下降，地气上腾，天地和同，草木萌动"[③]，均从阴阳二气在春天萌发生命的角度来解释。整个四季无始无终的运行变化，被看作是阴阳二气变通、转化的结果。《左传》昭公元年："医和曰：'天有六气（阴阳、风雨、晦明）……分为四时。'"[④]四时之景，各呈异彩，又都是阴阳二气变化使然。刘勰

① 《尔雅》："春为青阳"，"为发生"。"青阳"即"气清而温阳"（郭璞），发生即"万物各发生长也"（李巡）。又："夏为朱明"，"力长赢"。"朱明"即"气赤而光明"（郭璞），长赢，增长。
② （晋）郭象注，（唐）成玄英疏，曹础基、黄兰发点校：《庄子注疏》，第411页。
③ （汉）郑玄注，（唐）孔颖达疏：《礼记正义》，《十三经注疏》，（清）阮元校刻，第1356页。
④ 杨伯峻：《春秋左传注》，第1222页。

《文心雕龙·物色》曾认为虚空中阴阳之气四时变化不一，玄驹、丹鸟各各受感，夏之阳气滔滔，秋之天高气清，不同季节外物均呈不同状态，均是生命之气在四时变化的结果。而阴阳二气又是由一元之气生成，再进一步化生的。葛洪以为春发、夏长、秋收、冬藏，其成阴生阳、推步寒暑，都是"一"作用的结果。① 人与百物一样，也正生活在由气支配的时节变化中："春生夏长，秋收冬藏，是气之常也，人亦应之。"② 体现了自然化育万物之大德（《乐记·乐礼》中的所谓"仁"）。而昼夜，在古人那里则是比四时更早、更具体的时间观念。他们将其看成日夜二气（即医和所谓晦明之气）化生的结果。汉字中表示每日特定时间的多有日月两旁，如旦、晨、暮、朝等。这种昼夜二气转换从本质上体现了阴阳二气化生之道。《周易·系辞上》："通乎昼夜之道而知"。焦循："昼夜之道即一阴一阳之道。"③《周易》所谓"易"字本身即由日月二字组成。《说文》引"秘书"："日月为易，象阴阳。"④ 这就是说，古人以日月为象构成易，反映了日出月落、月出日落的宇宙运动规律，而时间正体现在日月相推的变化过程中。可见，时间观念实际上反映了古人的气化宇宙观和周而复始的变通运动观。表示古往今来的抽象时间的"宙"字，喻时间像车轴一样不断地往返，《说文》释"宙"："舟舆所极覆也。"⑤《周易·系辞下》说："日往则月来，月

① （晋）葛洪撰，王明校释：《抱朴子内篇校释》下册，第 323 页。

② （唐）王冰注编：《黄帝内经》，中医古籍出版社 2003 年版，第 258 页。

③ （魏）王弼注，（唐）孔颖达疏：《周易正义》，《十三经注疏》，（清）阮元校刻，第 77 页。

④ （汉）许慎：《说文解字》，中华书局 1963 年版，第 198 页。

⑤ （汉）许慎：《说文解字》，第 151 页。

往则日来，日月相推而明生焉。寒往则暑来，暑往则寒来，寒暑相推而岁成焉。往者屈也，来者信也，屈信相感而利生焉。"① 这里将每日的推进（今之次曰明），每岁的推进，往返迭复、绵延向前的不可逆时间，看成是相反相成、屈伸相感的结果。这种看法，后来又被进一步归结为阴阳二气的化生为用："春夏秋冬，阴阳之推移也；时之短长，阴阳之利用也；日夜之易，阴阳之化也。"②

空间的观念，同"气"与"气化"观念也是紧密地联系在一起的。在古人眼里，整个空间都是充满着生生之气的。张载提出"虚空即气"③ 的思想，认为太虚（广大无垠的空间）充满生气，气之聚而为万物，散而为太虚。王廷相、王夫之等人也赞同张说，以虚为气之本，故有虚即有气，气不离虚（分见《慎言·五行》《张子正蒙注·太和》）。古人所谓空间主要指天地之间，包括天地及东南西北方位，称为六极（或六合）。这从根本上说，是天地二气合德化生的结果。按照气化宇宙观，整个宇宙最初本是一元混沌之气（所谓虚霩），化为阴阳二气，清阳为天，浊阴为地，两气相感则化生万物。天地之间的无形虚空，正是气的一种散而未聚的状态，气聚则成万物（即有形）。包括人自身，也是气聚的产物，生命就寓于空间的气之聚散中。"人之生，气之聚也，聚则为生，散则为死。"④ 因此，整个空间是生命的空间，是生命的源泉，也是生命

① （魏）王弼注，（唐）孔颖达疏：《周易正义》，《十三经注疏》，（清）阮元校刻，第87页。
② 黎翔凤撰，梁运华整理：《管子校注》上，第85页。
③ （宋）张载著，章锡琛点校：《张子正蒙》，《张载集》，第8页。
④ （晋）郭象注，（唐）成玄英疏，曹础基、黄兰发点校：《庄子注疏》，第391页。

得以存在的基本保证。所谓生死、有无、虚实，最终都统一于气。"故曰：通天一气耳。"① 老子认为气所构成的空间，本质上体现了宇宙之道，其渊深不尽，"似万物之宗"②。这里道主要指万物化生规律，是奠定在气的基础上的。故《二十四诗品·豪放》才说："由道返气。"③ 陆机所谓"课虚无以责有，叩寂寞而求音"④，也是以虚无、静寂的空间（包括现实空间和心理空间）为基础的。在生命的存在方式中，有虚空，才能使生气流通，"灵气往来"⑤。传统的自然道德观，从一个角度可以理解为气之体用观。气之"虚而无形谓之道"⑥，即气体为道；"化育万物谓之德"⑦，即生生之用为德。

正是在这种气之体用中，生命的时空得到了统一。作为感性生命的存在及其运动的氛围，时空是不可分割的有机整体。其中，空间是气之体所聚合的特定形态，时间则标志着气之用的过程。时空在本质上体现了动静互为体用的特质，动静相成，形成了生命的整体氛围。这种时空的有机整体本身，是无限和永恒的。其大无外，其细无内，"出无本，入无窍"⑧。其空间有实而无定处，其时间有

① （晋）郭象注，（唐）成玄英疏，曹础基、黄兰发点校：《庄子注疏》，第391页。
② （魏）王弼注，楼宇烈校释：《老子道德经注》，第12页。
③ （唐）司空图著，祖保泉、陶礼天笺校：《司空表圣诗文集笺校》，第166页。
④ （晋）陆机著，杨明校笺：《陆机集校笺》，第15页。
⑤ （清）周济等著，顾学颉校点：《介存斋论词杂著》，第4页。
⑥ 黎翔凤撰，梁运华整理：《管子校注》中，第759页。
⑦ 黎翔凤撰，梁运华整理：《管子校注》中，第759页。
⑧ （晋）郭象注，（唐）成玄英疏，曹础基、黄兰发点校：《庄子注疏》，第423页。

增长而不知始末。生命的运动，必在时间的长河中进行；在时间中的运动，必待空间作为存在之体。具体地说，整个空间乃是容纳生命及其节奏韵律乃至整个生气流荡的空间；整个时间，正使这种生气得以流荡展开。

二、心理时空与现实时空

从主体与对象及其关系的角度看，时空可以分为两类，一是客观的现实时空，二是主体的心理时空。在艺术作品中，这两种时空有机交融，浑然为一，形成了审美的时空，从中体现出宇宙大化的生命精神。

在古人那里，现实时空通常与自然万有的感性生命联系在一起，充分显现其物候特征及其流动过程，从物趣中透出生机。《诗经·小雅·采薇》："昔我往矣，杨柳依依；今我来思，雨雪霏霏。"[1] 这首诗虽说旨在表现特定的心境，却在杨柳和雨雪的感性形象及其意趣中，透露着时间概念。又如"梅柳渡江春"（杜审言《和晋陵陆丞早春游望》），也以物候物态生机来体现时间的转换。空间则更不必说，任何一个艺术空间都是以感性物态为标志的。中国艺术从来不会表现也根本无法表现抽象的绝对空间，都是以具体的感性形态来表现空间。时空的生命精神，正是通过物态的感性形式来表现。所谓"有无相生"[2]，不仅无中生有，有中也能生无。"有"是感性可见的，"无"则是抽象无形的。通过感性物态，空间

① （汉）毛亨传，（汉）郑玄笺，（唐）孔颖达疏：《毛诗正义》，《十三经注疏》，（清）阮元校刻，第411页。

② （魏）王弼注，楼宇烈校释：《老子道德经注》，第7页。

体现了无尽的生命力。时间则以其不可逆的动态转换体现在感性生命之中。作为一个绵延的整体,时间不能被机械地割裂,而当以主体生命和物态的感性活力为界定标准。在审美的眼光里,"春山淡冶而如笑,夏山苍翠而如滴,秋山明净而如妆,冬山惨淡而如睡"①。四时之山景被生命化,并因人情化而获得更能体现审美化的生命本质的感性形象。"子在川上曰:'逝者如斯夫,不舍昼夜。'"② 其通过不舍昼夜的流水,将时间的流逝感性化,以体现出生命的动态特征。冬去春来,春去夏来,充满生机的万物在变化着、转换着。从中显露出无限时空的不竭的生命力。《尸子》提出"天地四方曰宇,往古来今曰宙。"③ 庄子学派则把时空理解为感性生命的氛围:"有实而无乎处者,宇也;有长而无本剽者,宙也。"④ 这里,将空间视为生命不受外物约束的感性存在氛围,而不究定处;将时间视为万物成长的生命力的活动过程,而不究首尾。感性生命就实现在融贯一体的时空中。可见,这种现实时空,在艺术家的眼光里,既是感性具体的,又是流动变化的。

艺术家所把握的现实时空,既不是对时空的抽象认知,又不仅仅是孤立的时空经验,而是超感性的体悟功能所体悟到的生命时空,是以生命体悟生命,从而把握了生命的本质。从现象上看,主体似乎是处于某个角度,而其实际效果则是全息性的,从中体悟出有机生命之神(中国绘画的所谓散点透视,主要也是因为这一点)。

① (宋)郭熙著:《林泉高致》,第86页。
② 程树德撰:《论语集释》二,第788页。
③ 尸佼著:《尸子》,汪继培辑、孙星衍辑,中华书局1991年版,第27页。
④ (晋)郭象注,(唐)成玄英疏,曹础基、黄兰发点校:《庄子注疏》,第423页。

故时空中物态的细微形式，如一花一草、一树一木，都是与整体宇宙联系在一起的。杜甫诗"窗含西岭千秋雪，门泊东吴万里船"（《绝句四首》其三)，则透过门窗，见西岭之雪而体悟千秋，观东吴之船而视通万里。在古人眼里，一小池，一园林，从中都可感悟到整个宇宙的生机。一山庄，一别业，竟是一个独立的生命境界。这种体悟既基于感性的有限时空，又透过时空的感性形式，从其机能之中见到永恒与无限。其对心灵的震撼，从根本上说，是蕴藏在感性形态之后的生命本身，而不仅仅是其感性形态及其暗示。

　　同时，主体还有一种心理时空。它是一种在情感的支配下，体现主体精神的内在时空，与现实时空同体生命之道。尽管心理时空视之不见，捕之不得，须通过现实时空中的感性形态来表现，但它超越了现实时空的局限，也突破了主体感性生命形态的束缚，"一日不见，如三秋兮"①、"海内存知己，天涯若比邻"（王勃《送杜少府之任蜀川》）等，表现的便是主体的心理时空，与现实时空迥异。实际上，主体的心灵本身，就是一片境界，一个宇宙："澹兮其若海，飂兮若无止。"② 因此，主体的心灵时空，有着不竭的生命泉源，啜饮其中，便可超越现实时空。在与天地浑然为一的过程中，主体又从精神上、心灵上超越现实的障蔽，乃至感性自我的束缚，进入无穷的门径，越生死，超喜怒，"悠然而往，悠然而来"③，以遨游于无极的广野（包括天地四方的所谓"六合"），乃至与日

① 　（汉）毛亨传，（汉）郑玄笺，（唐）孔颖达疏：《毛诗正义》，《十三经注疏》，（清）阮元校刻，第333页。

② 　（魏）王弼注，楼宇烈校释：《老子道德经注》，第51页。

③ 　（晋）郭象注，（唐）成玄英疏，曹础基、黄兰发点校：《庄子注疏》，第127页。

月同辉，与天地合一①，从中体现出生命精神的本质。

这种心理时空的存在，取决于主体在虚静中的感悟。在情感的支配下，主体不但可以以其感性形态生息于天地之间，从现实中汲取生命之源，而且还可以遨游于心理时空。即主体的精神遨游于心理时空之中，"六合之外"②，"千古之下"③，"常动而静，常止而行"④。亦如《庄子·让王》所说，身在江海之上，心竟能存魏阙之下⑤。元人郝经称之为"内游"（《内游》）。而要想游心于内在时空，主体必先安顿好自己的心灵，即禅宗所谓"安心"，要让主体"返本还原"，通过觉醒，返回自己的精神家园。这样，主体首先要去物忘我，进入虚静状态，"乃至万缘俱寂，吾心忽莹然开朗如满月"⑥，并且"肌骨清凉"⑦，于是超越现实的时空，观照生命的本源，心灵遂与无限而永恒的时空豁然贯通，悄然融入那本然的宇宙，同时体验到内心的无限宁静，从而从瞬息之间，体悟主体生命与宇宙生命本体冥契浑融的化境，从对有限感性生命的超越中感受到生命的永恒。因此，心理时空一方面受主体情感的支配，另一方面，其生命的节奏和韵律与宇宙时空的精神是契合一致的。

在艺术创造过程中，现实时空与心理时空是双向交流，并且最

① （晋）郭象注，（唐）成玄英疏，曹础基、黄兰发点校：《庄子注疏》，第 210 页。
② （元）郝经著：《陵川集》第三册卷二十，第 690 页。
③ （元）郝经著：《陵川集》第三册卷二十，第 690 页。
④ （元）郝经著：《陵川集》第三册卷二十，第 690 页。
⑤ （晋）郭象注，（唐）成玄英疏，曹础基、黄兰发点校：《庄子注疏》，第 510 页。
⑥ 《蕙风词话》，况周颐、王国维著：《蕙风词话 人间词话》，第 9 页。
⑦ 《蕙风词话》，况周颐、王国维著：《蕙风词话 人间词话》，第 9 页。

终融为一体的。一方面，现实时空的变化影响了心理时空的变化，心理时空同时又容纳了现实时空。心理时空所赖以存在的主体感性形态，是以现实时空为生存发展的基础和氛围的。空间的隔断、时间的转换，都会导致情感的变化（如离情别恨）；生命的有限，现实的严峻，往往引起主体忧患意识的产生。通过对现实时空的幻化，心理时空体现了宇宙大化的根本精神，并且最终融入了宇宙的无限时空。同时，主体还常以现实时空为出发点，徜徉于大化的无限之中，以求得精神的逍遥，从而在有限的感性时空中体悟到生命的无限性。如"孤帆远影碧空尽，惟见长江天际流"（李白《黄鹤楼送孟浩然之广陵》），其绵绵长江、茫茫碧空，非人之目力所能穷尽，惟孤帆由近而远，进而消失于天际。主体的情感也随之汇入江流之中，流向了碧空的尽头。这样，人们便可在感性的江流之中体悟到时光的流逝。正是这样，主体与天地相参，渗入现实的时空，普运周流，精神的永恒遂通向了宇宙的永恒。

另一方面，在心理时空与现实时空的交融中，主体超越了现实时空及感性物态的有限性束缚，使现实时空因心理时空而获得精神生命的灵性，从有限之中体现出宇宙无限的生命精神，也从中提升了自我，以致最终走向永恒。现实中的时空，总是同无限的整体紧密地联系在一起的，而其自身又是有限的。在现实中，斥鷃腾跃数仞，与鲲鹏展翅九万里，都是无限空间中的有限行程。万岁的灵龟、椿树与季月瞬间的朝菌、蟪蛄，都在感性形态中受自然的年寿约束。作为万物灵长的人，则可顺任自然，破除现实时空对感性自我的约束，"乘天地之正而御六气之辩，以游无穷"[1]，从而达到与

[1] （晋）郭象注，（唐）成玄英疏，曹础基、黄兰发点校：《庄子注疏》，第11页。

天地精神往来，实现主体的无限与永恒。其在审美过程中所寻求的，便是突破有限而进入无限。故主体既置身于现实的时空间生息，而其精神又跃出其外。那些感叹人生有限、宇宙无限的人，那些不见古人与来者而念天地悠悠的人，都力图从精神上克服主体生命在现实时空中的有限性，追求主体精神的无限性，从精神上追求伟大和永恒。因而，在这种"俯仰自得，游心太玄"① 的过程中，心灵的无限与太玄的无限豁然贯通，使得整个宇宙与主体心灵的时空相浑融、相契合。主体可以跃身大化（陶潜《形影神·神释》"纵浪大化中，不喜亦不惧"② ），天地也可以纳入心灵（孟郊《赠郑夫子鲂》"天地入胸臆，吁嗟生风雷"③ ）。这，便是艺术时空的特质。

为了使现实时空与心理时空获得贯通，最终成就艺术的时空，主体又必须先虚其心室，涤除尘垢，使自身心净如海，一空如洗，进而内省参悟，从内在心灵体悟宇宙之心，并从瞬间彻悟宇宙的永恒和生命的本源，使自我融入宇宙的辉光之中，心理时空与现实时空旋即冥然合一，整个主体也由此"心凝神释，与万化冥合"④。可见，通过感悟，主体超越了现实时空的浑沌之境，同时又进入绝对时空的浑沌之中。

主体对时空乃至在时空中的审美感悟，包括物我交融，在本质上应是物我的"气合"。审美的主体首先专心致志，通过感官去感

① （魏）嵇康撰，戴明扬校注：《嵇康集校注》，第 21 页。
② （晋）陶渊明著，逯钦立校注：《陶渊明集》，第 37 页。
③ （唐）孟郊著，郝世峰笺注：《孟郊诗集笺注》，河北教育出版社 2002 年版，第 303 页。
④ （唐）柳宗元著：《柳宗元集》，第 763 页。

受对象，又超越感官，以心相印，达到物我契合，最终臻于化境，以气合气，以虚而待物的主体之气与对象之气浑然为一。而体悟对象的主体之气，正是不为世俗尘垢所扰的空明觉心所体现的生命本质。这样，由感官到心再到气，主体便进入了审美的最高境界。

三、艺术时空

中国艺术的时空观主要表现在以下三个方面。

首先，虚实动静的生命节奏被视为艺术时空的体用特质。中国艺术总是以虚和静为基础，以显示出生命的感性形态，体现出生命的节奏。苏轼说："静故了群动，空故纳万境。"[①] 中国画把满幅的纸看成一个宇宙的整体，其中蕴含着不尽的生命力。画面中的形象正生存于这种空间之中，体现了整体造化的生存之道。当然，这个有机整体也只有拥有感性物态时，整个白纸才会让人感受到其生命功能。古人历来强调虚实有无相生。"有"的感性形态，常常体现为"无"的形态（如游鱼周围的空白为水）；空白的"无"，常常又留下无限的想象余地。故杨慎《升庵诗话》说："以无为有，以虚为实。"[②] 实由虚而生，虚因实而成。惟虚实相生，方能体现空间的生命形态。无实则不能表现出虚的生命力，无虚则实也无以生存。因此，中国画总是以虚实相生来表现形象，来体现生命的节奏，并且从中流荡着不尽的生气。故清人郑绩曾认为画的本质就在

① （宋）苏轼著，（清）冯应榴辑注：《苏轼诗集合注》，第864页。

② （明）杨慎著：《升庵诗话笺证》，上海古籍出版社1987年版，第97页。

于虚实："生变之诀，虚虚实实，虚实实虚，八字尽矣。"[①] 而时间则更本质地体现在画面的动态转换过程中。其中的境界，其中的感性形象，正是在其动态转换中，跃动着生命的脉搏，而不仅仅是僵死的形态，或者物象的静态罗列。因此，在视觉艺术中，静态的表现，体现了生命的形态及生命维持的稳定性；动态的转换，则体现了生机，传达了生命之神。同样，音乐也以无始无终的时间为基础，将乐象从中展现出来，静中生动，动静相成，以体现生生不息的生命整体。白居易所谓"此时无声胜有声"（《琵琶行》），即指在有声之后，留下了展现感性乐象及其生命流荡的时空。刘大櫆所谓"管弦繁奏中，必有希声窈渺处"[②]，亦指生命及其运动的节奏，是在其感性形态及其物我关系的动静相成中形成的。故音乐以时间为体，以空间为用。生命的活力，不仅在乐象本身，而且在乐象之外。从感官互通（通感）的角度看，时空在构成艺术生命的氛围中，更有机地组成了生命整体。俞伯牙鼓琴，巍巍乎若高山，汤汤乎若流水，即属此例。可见这种时空互为体用在中国艺术中虽有侧重，却是相互的，是不能截然割裂的。王维的《鹿柴》："空山不见人，但闻人语响，返景入深林，复照青苔上"，在空间的转换中又体现了时间的动态转换。在视听的综合过程中，时空则表现为互为体用的有机整体。通常，西方说绘画是空间的艺术，主要是偏重于外在感性形态而言的，而内在的生命机能则更体现在时间上。同样，西方视音乐为时间的艺术，也正是从外在感性形态上看的。若

① （清）郑绩著，叶子卿点校：《梦幻居画学简明》，浙江人民美术出版社2017年版，第8页。
② （清）刘大櫆著：《论文偶记》，第5页。

从内在生命上看，音乐的生命正生存于空间之中，如"钟不空则哑"①。没有空间，便无法动静相成，体现生命的跃动，而时间只是展现了其感性形态。因此，中国艺术总是力图将外在形式生命化。

其次，中国艺术的时空中，体现了浓烈的主体意识。艺术时空既然是现实时空与心理时空的交融，主体便必然在其中起着主导作用，以促使两者的有机交融，并决定着交融后的两者关系，使之既显现着现实自然中的感性生机，又蕴含着情感状态的深层境界。现实时空的特征，正是通过感性物态，表现在艺术之中的。如"杏花春雨江南"（虞集《风入松》），即以江南的春雨杏花两大特色，体现其特定时空的生机。而心理时空则受主体情态的支配，如爱的氛围（天地）、精神的天堂与地狱等。审美的时空正是两者的有机交融。由于情感在其中起主导作用，审美之象便显得空灵，既生动可感，又触之不得，而主体的精神乃至灵魂正融于其中。艺术的虚实统一、虚实相生，如果从物我关系上看，应该是感性形象为实，主体情感为虚。艺术所表现的，并不只是、甚至主要不是山川草木造化自然的实境，而是因心造境、以手运心的虚境，通过"虚而为实"，便构成了审美的境界。在某种程度上，不妨说现实时空为艺术时空提供了感性形式（在与心理时空的交融中去芜存精），心理时空则为艺术时空提供了内在逻辑。其中的纽带和起支配作用的，便是情感。艺术中的具体时间之所以被压缩、延伸乃至被幻化，都是因为情感在其中起支配作用。浓缩情感的时空可以延伸、淡泊情感的时空可以紧缩等等，都反映了情感在心理时空中的运动状态，

① （清）袁枚著，王英志校点：《随园诗话》，《袁枚全集新编》第九册，第500页。

使艺术时空体现了精神生命的特质。这与艺术的时空体现造化之道、体现大化的生命本质是一致的。王维《袁安卧雪图》画雪中芭蕉，无疑反映了主体的内在情感，沈括称其"迥得天意"①。可见，艺术时空既反映了现实时空的本质，又契合于主体的心境，在创作中则如刘勰所言"既随物以宛转""亦与心而徘徊"②。即在审美的时空中，主体"游目骋怀"③，应目会心，从感官的尽情愉悦中获得了心灵的自由。因为艺术的最终目的，不是为着感性形象本身，而是为着畅神。主宰感性形态的时空的内在灵性，往往与主体精神"心有灵犀一点通"（李商隐《无题二首》），所以古人总是强调现实时空中的感性活力对主体精神的感发："物色之动，心亦摇焉。"④ 如"人面桃花相映红"（崔护《题都城南庄》），即以桃花映衬人面，恰恰感发了作者对妖娆少女心旌神摇的情怀。"念天地之悠悠""羡长江之无穷"，都导致了主体在有限的忧虑中寻求精神解放和自我实现。同时现实时空中自然的无限，也唤醒了主体的自由感，从而从精神上实现了对有限的超越、对无限的寻求。借助艺术的感性形式，主体必然要体现出对有限时空的突破。

第三，中国艺术还超越传达的有限性，以拓展时空，呈现无限。时间空间化，空间时间化，便是中国艺术增加时空容量的常见方法。所谓时间空间化，即把时间的动态过程，凝冻在空间之中；空间时间化，则是在空间的静态形式中，体现出生命的活动过程。

① （宋）沈括著，施适校点：《梦溪笔谈》，第108页。
② （梁）刘勰著，范文澜注：《文心雕龙注》，第693页。
③ 刘茂辰、刘洪、刘杏编撰：《王羲之王献之全集笺证》，山东文艺出版社1999年版，第13页。
④ （梁）刘勰著，范文澜注：《文心雕龙注》，第693页。

如异时同空的视觉艺术，借助虚实结合等手段，将时间观念强化在空间及其转换中，使之以其潜在形态存在于空间结构中，从空间的伸缩中体现出时间，在视觉状态中实现了时空的有机统一，而不滞于空间转换的限制。无论是前者以空间存在表示时间的过程，还是后者以时间流逝体现出空间，其目的都是为了拓展时空，让主体在画面乐曲之外感受别有洞天的境界。同时，艺术形式所表现的感性形态的时空自身，也可因增强其时空强度，使人从有限之中获得无限的效果。艺术家们常常运用体现无限、永恒的物象，使其寄寓历史，打上地域间的烙印，以此时涵容彼时，以此地涵容彼地，从而在感性形态中增加时空的容量。例如白云、明月，常常被用来负载千年的历史（"白云千载空悠悠""秦时明月汉时关"），维系被空间隔断的相印之心（"但愿人长久，千里共婵娟"）。张若虚的《春江花月夜》便以月为纽带，将自然与人生、千万里的空间间隔、古今的沧桑变换紧密地贯串了起来。通过明月，久客思家的游子与闺中怅望的思妇可以彼此遥寄相思；通过明月，也可以感受到人生代代的无穷，乃至追寻到"江畔何人初见月，江月何年初照人"这一旷古久远的时代。另外，中国艺术还超越感性媒介的有限性以拓展时空。绘画的白纸，音乐的有限存在，只是艺术时空的媒介，本身并不是艺术时空的框框，不能约束艺术时空的构成。因为审美时空只是一种主客交融的感性形态及其功能，而不是物质形态，物质形态仅如捕鱼之筌、指月之手，只是导向主体对艺术所传达的审美时空的感受，而欣赏者不能误筌为鱼，误指为月。故艺术时空是虚拟的，是不受媒介拘束的。司空图所谓"象外之象，景外之景"①，

① （唐）司空图著，祖保泉、陶礼天笺校：《司空表圣诗文集笺校》，第215页。

实际上包括了两个时空：一是象内之象，存在于由艺术所表现的感性形象本身所体现的时空中；一是艺术的目的所应该表现的审美时空，即基于象内之象而又突破象内之象的象外之象所存在的时空，它超越感性世界的有限性，由感性导向审美，让主体进入剔透玲珑的艺术时空之中。

总之，艺术时空是审美意象生存的基础，既体现了宇宙的根本大道，又反映了主体的心理内蕴。在艺术中，审美意象的生命及其生机，都由艺术时空成就并维持。艺术时空又常常通过审美意象而得以显现，并且凝结了主体的宇宙感。在主体的能动拓展中，艺术时空蕴含着无尽的生命力。正是这种审美意象对于艺术时空的寄寓，艺术才成就了它自身的生命境界。

第四章

神采

在艺术作品的生命本体中，其神采主要表现在气韵、体势、风骨和趣味中。艺术作品生气盎然，充满韵味，从文本中表现出超越文本的势，并且在体式和风格方面打上时代、地域和艺术家个人的烙印，而风骨更是支撑了作品本体，使之充满活力，最终体现出独特的趣味。在作品的创构中，这种神采是自然生机与主体情趣的统一，是形与神的统一。我们从古人的这些观点中，也可以看出其中以自然之趣和阳刚之气为主导的审美风尚，从中表现出生命的律动和风采，以及文如其人的个性风格。

第一节　气韵

气韵是中国古代艺术思想特别是中国古代绘画思想的基本范畴，是体现艺术作品本体特征的感性风采，是中国艺术生命精神的核心所在。南朝谢赫《古画品录》最初将它作为绘画的六法之首："六法者何？一气韵生动是也；二骨法用笔是也；三应物象形是也；四随类赋彩是也；五经营位置是也；六传移模写是也。"[1] 从此以后，它一直被视为绘画艺术品评的重要尺度，后来逐步延伸到诗歌和其他艺术的品评中。钱锺书认为："盖初以品人物，继乃类推以品人物画，终则扩而充之，并以品山水画焉。风扇波靡，诗品与画品归于一律。"[2] 邓以蛰则把它推广到一切艺术的基本特征："盖艺术仅有种类之不同，而艺术之理则当一致。此理为何？气韵生动是也。"[3] 宗白华也说："气韵，就是宇宙中鼓动万物的'气'的节奏

[1]　谢赫、姚最撰，王伯敏标点注译：《古画品录·续画品录》，第1页。

[2]　钱锺书：《管锥编》第四册，中华书局1979年版，第1356页。

[3]　邓以蛰：《邓以蛰全集》，安徽教育出版社1998年版，第205页。

与和谐。绘画有气韵，就能给欣赏者一种音乐感。……实不单绘画如此，中国的建筑、园林、雕塑中都潜伏着音乐感——即所谓'韵'。"① 宗白华更把它视为艺术创作追求的最高目标与境界："气韵生动，这是绘画创作追求的最高的目标、最高的境界，也是绘画批评的主要标准。"② 因此，对于中国艺术来说，气韵既是一种感性风采，也是一种特征，更是一种境界。

一、气韵的含义

气韵是艺术作品本体中流动的生气与风采。其中气是万物生命的基础，也是艺术作品的基础。艺术作品中的气，是自然之气和主体之气的统一。这里的气韵一方面是指天地自然之气，也包括体现天地自然之气的人的生理之气。而艺术作品既肇于自然，其气当基于自然的基础，其中包含着生命的律动，是宇宙生命精神的体现。唐岱《绘事发微·气韵》云："画山水贵于有气韵。气韵者，非烟云雾霭也，是天地间之真气也。"③ 这种"真气"是作品的根本所在。自然之气通过艺术家发挥作用，挥洒自如，使作品生动。沈宗骞《芥舟学画编·平贴》云："天以生气成之，画以笔墨取之，必得笔墨性情之生气与天地之生气，合并而出之。"④ 另一方面，气韵是指精神之气，孟子说"集义所生"，乃指平日尊奉道义，经过日久天长的积累，而成为体现正义的浩然意气。因此，自然之气与

① 宗白华著，林同华主编：《宗白华全集》第三卷，第465页。
② 宗白华著，林同华主编：《宗白华全集》第三卷，第465页。
③ （清）唐岱：《绘事发微》，第36页。
④ 沈宗骞著，史怡公标点注释：《芥舟学画编》，第60页。

主体意气是交融为一的。韵乃是奠定在气本体的基础上的。唐岱《绘事发微》说："有气则有韵、无气则板呆矣。"①

韵本于音乐，本指体现节奏韵律规律的和谐悦耳的声音。音乐中以音发谓声，以声延谓韵。以其状气，指体现在气中的韵度，说明作为艺术作品本体的气之积，体现了生命整体的特征。在对艺术作品的品评中，韵受音乐品评的影响，言作品当有韵律，且含蓄蕴藉。后来，气韵被魏晋时期用来作人伦鉴识的评价，并扩大到对绘画和书法的品评，尤其是笔墨技法表达的效果。在艺术生命的整体中，韵作为生命的灵性，行于生命的本体之上。艺术作品中气韵的韵律感，更侧重的是其内在情调。同时，韵还有韵味、余味的意思，主要指韵味悠长、余味无穷。司空图《与李生论诗书》所谓"近而不浮，远而不尽"的"韵外之致"②，正是指其溢于作品气韵之外的余味。范温云："有余意之谓韵。"③ 即"大声已去，余音复来，悠扬宛转，声外之音"④。陆时雍《诗镜总论》所谓"韵动而气行"⑤，也在强调要有余味，批评"一击而立尽者，瓦缶也"⑥。他推崇超越于感性形态之外的余韵，使作品意味深长。

气是韵之体，韵是气之用。气为本体，韵为神采。气与韵的关系是一种体用关系。气是作品的生命之体，是内在生命力的体现。

① （清）唐岱：《绘事发微》，第 36 页。

② （唐）司空图著，祖保泉、陶礼天笺校：《司空表圣诗文集笺校》，第 193—194 页。

③ （宋）范温著：《潜溪诗眼》，郭绍虞辑：《宋诗话辑佚》，第 373 页。

④ （宋）范温著：《潜溪诗眼》，郭绍虞辑：《宋诗话辑佚》，第 373 页。

⑤ （明）陆时雍撰，李子广评注：《诗镜总论》，第 154 页。

⑥ （明）陆时雍撰，李子广评注：《诗镜总论》，第 53 页。

气如水，韵如水之波，连绵相属，故能生动。"山川、人物、花鸟、虫鱼，都充满着生命的动——气韵生动。"① 韵是作品的特征、特质、情态、风采、韵致，是指韵的用，"韵动而气行"②。韵味体现在气之积的本体中，犹如音乐中的韵律。韵是不着痕迹地体现在流动的元气之中的，鼓动万物的元气本身就体现了韵律。故陆时雍《诗镜总论》曰："生韵亦流动。"③ 韵是在体现内在生机的淋漓元气中显现的。在绘画中，"有气则有韵，而气皆由笔墨而生"④。创作的目标、欣赏的期待，都统一于气韵。艺术作品以气盛为基础，气盛则韵足。方薰《山静居画论》："气韵生动，为第一义。然必以气为主，气盛则纵横挥洒，机无滞凝，其间韵自生动矣。"⑤ 韵是气本体的表现形态，气韵是主从结构，乃指气之韵，以气为体，以韵为用，两者是不可分割的有机部分。

艺术作品中的气韵，作为一种风度与神采，通过感性形态得以表现。这种感性风采是生命律动和精神韵味的统一，高度体现了外物与主体情趣的融合。魏晋的人物品藻，用气韵范畴说明人的个性、气质和情调的勃勃生机。艺术中所表现的气韵不仅仅"曲尽其态"，而且要"曲尽情性"，是内在气度的表现形态，是作品的风神。其中对主观情意的表达有时更为重要，反映出艺术家同情的体验。陆时雍《诗镜总论》所谓"情欲其真，而韵欲其长"⑥，要求作品情真韵长。唐志契《绘事微言》说"自然山性即我性、山情即

① 宗白华著，林同华主编：《宗白华全集》第二卷，第44页。
② （明）陆时雍撰，李子广评注：《诗镜总论》，第154页。
③ （明）陆时雍撰，李子广评注：《诗镜总论》，第168页。
④ （清）唐岱：《绘事发微》，第36页。
⑤ （清）方薰撰：《山静居画论》，中华书局1985年版，第1页。
⑥ （明）陆时雍撰，李子广评注：《诗镜总论》，第154页。

我情"①、"自然水性即我性、水情即我情",物我性情融为一体,体现生命精神,得造化之妙,以巧夺天工。气韵是体现在作品中的精神风貌,通过作品的外在感性形态,表达深刻的意蕴。荆浩《笔法记》说:"气者,心随笔运,取象不惑;韵者,隐迹立形,备遗不俗。"② 这是从创作论的角度阐释气韵,认为画家作画时,当以心运笔,把握对象的内在生命精神,在具体创作中隐去笔迹技巧,不使欣赏者看出手工痕迹,从而使韵存在于无迹可感的作品感性形态中,突显作品超尘出俗的风采。

二、气与韵的形神关系

气韵关系是一种形神关系。艺术作品的创作在以形写神中体现气韵。作品的气韵是通过富有魅力的感性风采体现内在之神,是寓于形之中传神,使其充满活力。气韵的"气盛化神",通过以形传神而得以表现。王世贞《艺苑卮言·附录四》云:"人物以形模为先,气韵超乎其表;山水以气韵为主,形模寓乎其中,乃为合作。若形似无生气,神采至脱格,皆病也。"③ 形神兼备,方能体现出气韵。有气韵的作品重在传神,反映了超以象外的无穷余味。钱锺书说:"'气'者'生气','韵'者'远出'。……曰'气'曰'神',所以示别于形体,曰'韵',所以示别于声响。'神'寓体中,非同形体之显实;'韵'袅声外,非同声响之亮澈;然而神必

① (明)唐志契:《绘事微言》,第 11 页。
② (五代)荆浩撰,王伯敏标点注译,邓以蛰校阅:《笔法记》,第 4 页。
③ (明)王世贞:《艺苑卮言》,《弇州山人四部稿》,伟文出版社有限公司 1976 年版,第 7055 页。

托体方见，韵必随声得聆，非一亦非异，不即而不离。"[1] 他强调气韵中以生气之体传神，不即不离，乃至余味无穷。

气韵寓于作品本体之中，当以形似为基础，从而以形传神，形神兼备。唐代张彦远《历代名画记》云："古之画，或能遗其形似，而尚其骨气。以形似之外求其画，此难可与俗人道也。今之画，纵得形似，而气韵不生。以气韵求其画，则形似在其间矣。"[2] 宋代韩拙《山水纯全集·论用笔墨格法气韵之病》认为："凡用笔先求气韵，次采体要，然后精思。若形势未备，便用巧密精思，必失其气韵也。以气韵求其画，则形似自得于其间矣。"[3] 可见，有气韵的作品有形有势，以形似为基础。

气韵虽然以形似为基础，但仅有形似依然不够，更重在神似，故创作时要传神。艺术中的气韵，强调在形似的基础上，得其内在神韵。通过简单的模仿，仅仅得其形似，是很难体现气韵的，应当基于形而不滞于形，由传神而得气韵，使作品灌注内在生气。欧阳炯《蜀八卦殿壁画奇异记》云："六法之内，惟形似、气韵二者为先。有气韵而无形似，则质胜于文；有形似而无气韵，则华而不实。"[4] 邓椿《画继》亦云："一者何也？曰：传神而已矣。世徒知人之有神，而不知物之有神，此若虚深鄙众工，谓虽曰画而非画者，盖止能传其形，不能传其神也。故画法以气韵生动

① 钱锺书：《管锥编》第四册，第 1365 页。
② （唐）张彦远：《历代名画记》，第 23 页。
③ （宋）韩拙撰：《韩氏山水纯全集》，中华书局 1985 年版，第 9 页。
④ （宋）黄休复著：《益州名画录》卷上，人民美术出版社 1964 年版，第 24 页。

为第一。"① 欧阳炯有把气韵与神似相混淆的情形，但他和邓椿均强调形似与神似的统一，则是全面的、辩证的。因此，艺术作品的气韵以形似为基础，但只有传神才能具有气韵。

在艺术创作中，有气韵的作品，体现了形似和传神的统一，而传神对于彰显气韵尤为重要。气韵常常通过神似而加以表现，其中有内在精神主宰着，便以形传神。气韵重神似，讲笔法，要有灵气、有灵性。这并不是以形似与骨气和气韵对立，形似是基础，但又不滞于形似，还包括不似之似，而气韵则超然其上。张彦远《历代名画记·论画六法》："若气韵不周，空陈形似，笔力未遒，空善赋彩，谓非妙也。"② 所谓气韵周备，是要求在形似的基础上要有神似，要有生命力，从而使笔力遒劲，故当以气盛为基础。

传神是气韵的核心，但如果将"气韵"与"传神"等同起来，显然有不当之处。杨维桢《图绘宝鉴序》云："传神者，气韵生动是也。"③ 这句话常常被理解为"气韵"即"传神"，说明作品中的气韵重在其神，如九方皋相马。其中重视传神的作用是对的，但不能否定作品的形似基础。一方面，作品中的气韵是在形似的基础上传神的表现。这是一种基于形似又不滞于形似，超越形似而传神、畅神。这种传神是艺术家将一己之神化为作品之神。气韵蕴于感性形态中，使其生气勃勃。艺术家读万卷书行万里路，便有助于在创作中传神。另一方面，传神是气韵的核心，但不是气韵的全部。传

① （宋）邓椿著：《画继》，《画继 画继补遗》，人民美术出版社 1964 年版，第114 页。

② （唐）张彦远：《历代名画记》，第 24 页。

③ 《图绘宝鉴》，冯武、夏文彦：《书法正传 图绘宝鉴》，第 1 页。

神是体现气韵、达到生动的手段，而不能简单地认为传神就是气韵。

三、基本特征

气韵首先是自然之道的体现。艺术生命体自然之道，自然浑成，一气相贯，以气为生命力的基础。有气才能谈得上韵。生命本体既是一种气积，韵自然也就行乎其间。其神气和韵味都是奠定在气积之体的基础上的。艺术作品要"神完气足"[1]，方能有韵存乎其间。而艺术作品作为主体师法造化、得自心灵的产物，其气韵之气是自然之气和主体之气的统一，其韵味也是自然情态与主体情态的统一。

其次，气韵反映了生命的律动，有气韵是作品富有生命力的表现，体现了生命意识。从谢赫开始，人们用气韵评艺，受人伦品评的影响，将艺和人相比拟，本身就体现了一种生命意识。气韵乃是艺术家在作品中灌注内在生命力，反映出艺术家对生命精神的关注与表现。明代汪珂玉《跋六法英华册》云："所谓气韵者，即天地间之英华也。"[2] 这种英华就是生命精神。一件艺术品，只有气中有韵，有气韵，才能生动，才能体现出艺术生命的内在风神。故唐志契《绘事微言·论气韵生动》说："生者生生不穷，深远难尽。

[1]　（清）夏敬渠著，龚彤点校：《野叟曝言》，人民中国出版社 1993 年版，第 105 页。

[2]　（明）汪珂玉撰：《漱六斋六法英华》，《珊瑚网》下册，成都古籍书店 1985 年版，第 1223 页。

动者动而不板，活泼迎人。"① 气韵既是自然生命脉搏的体现，又是精神生命脉搏的体现。艺术家的人格精神，常常体现在创造之中。通常说的韵味，也是生命韵律的体现。气韵表现出作品的内在生命力，不仅是自然生命力，更是主体的精神生命力，一种格调和人生境界。陆时雍《诗镜总论》云："有韵则生，无韵则死；有韵则雅，无韵则俗；有韵则响，无韵则沉；有韵则远，无韵则局。"② 气韵体现了生命运动的节奏和力度，表现了宇宙的生机和活力。

第三，气韵本于人品，本于人的精神生命。艺术家的灵气灌注于作品之中，使之生意盎然，灵动而富于气韵。作品只有有气韵，方能境界高远，味之不尽。在先天个性和气质的基础上，作品的气韵与艺术家的人品有着密切的关系。郭若虚《图画见闻志》云："人品既高矣，气韵不得不高；气韵既高矣，生动不得不至。"③ 他将气韵与艺术家的人品和涵养联系起来。蒋骥《传神秘要》也说："笔底深秀自然有气韵，此关系人之学问、品诣。人品高，学问深，下笔自然有书卷气，有书卷气即有气韵。"④ 其中的"书卷气"体现了文人趣味，姑且不论。而论及气韵与人品的关系，是对艺术家胸襟和修养的要求。这不只是一个道德范畴，更是一种层次与境界。

第四，气韵体现个性特征的风姿和神态。气体现了生命活力，韵则主要指韵致和风采，包含着气质、情调和风致。清代方东树

① （明）唐志契：《绘事微言》，第 12 页。
② （明）陆时雍撰，李子广评注：《诗镜总论》，第 238 页。
③ （宋）郭若虚撰，黄苗子点校：《图画见闻志》，第 15 页。
④ （清）蒋骥撰：《传神秘要》，中华书局 1991 年版，第 11 页。

《昭昧詹言》云："读古人诗，须观其气韵。气者，气味也；韵者，态度风致也。如对名花，其可爱处，必在形色之外。"① 这里"气是气味"的说法未必合适，然而韵是态度风致却极恰当。王士禎《师友诗传续录》亦云："韵为风神。"② 方薫《山静居画论》云："气韵生动，须将生动二字省悟，能会生动，则气韵自在。"③ 气韵的效果是生动，有气韵自然会生动，具有感染力，能感动人，有意味和余味。

第五，气韵中有作品的风格特征。气有清浊，韵有舒疾，使作品体现出独特的风采。敖陶孙《诗评》云："魏武帝如幽燕老将，气韵沉雄。"④ 这里以气韵代指风格。艺术家的内在精神风貌由作品的感性风采得以显现。艺术作品要表现主体的独特气质，体现天赋和创造性，而非简单的摹仿，故艺术创造重视意匠。不同类型的艺术作品，其风格也体现在作品之中。艺术作品的气韵中体现了时代精神，具有时代的风采和烙印，也是个人风格的具体体现。气韵在风格上有雅致不俗的特点，做到韵中有趣，潇洒风流。

第六，气韵体现了和谐原则。在具有气韵的作品中，和谐是基础，生动是表现。中国古代的艺术中，作品的本体只有体现和谐原则，才能有气韵，才能生动活泼，体现出生命的律动。气之体体现了阴阳化生和刚柔相济，故生命中天然具有节奏，如同人之呼吸，方是生气、活气。气韵之中有韵律，有律动，才能显示其生命的动

① （清）方东树著，汪绍楹校点：《昭昧詹言》，第29页。
② （清）王士禎著：《师友诗传续录》，（清）王夫之等撰，丁福保编：《清诗话》，第157页。
③ （清）方薫：《山静居画论》，第1页。
④ （宋）敖陶孙撰，（明）程兆胤录：《诗评》，中华书局1985年版，第1页。

态感。作品气韵的节奏与韵律，正体现了和谐原则。而韵本身便是五音相从，和而不同，便是和谐。艺术作品中的气韵通过虚实相生、动静相成得以体现，是生命节奏与韵律和谐的表现。从生命的感性形态看，五音之和，五色之谐，均不见其迹，只见其形（荆浩《笔法记》："韵者，隐迹立形"①）。从主体内在的超感性体悟功能看，艺术生命的韵律使五官感觉得到了贯通，如听觉同时调动了视觉乃至味觉，故五色五味同样构成了和谐的韵。

四、气韵创构

在谢赫的艺术创构思想中，气韵是贯串于"六法"中的首要法度，贯穿在整个作品创构的过程中，通过艺术语言，如绘画的笔墨、文学的语言如声律等加以表现。汪珂玉《跋六法英华册》云："谢赫论画有六法，而首贵气韵生动。盖骨法用笔，非气韵不灵，应物寓形，非气韵不宣；随类赋彩，非气韵不妙；经营位置，非气韵不真；传移模写，非气韵不化。"②突出强调气韵对其他五法的统驭作用。而艺术作品中的气韵，源自艺术家的精神气质和创造力，体现了生命风采和人格风貌。郭若虚《图画见闻志》云："凡画，气韵本乎游心。"③强调艺术家的个性创造。

作品中的气韵，首先得自主体天赋的气质。郭若虚《图画见闻志·论气韵非师》说："六法精论，万古不移。然而骨法用笔以下

① （五代）荆浩撰，王伯敏标点注译，邓以蛰校阅：《笔法记》，第4页。

② （明）汪珂玉撰：《漱六斋六法英华》，《珊瑚网》下册，第1223页。

③ （宋）郭若虚撰，黄苗子点校：《图画见闻志》，第16页。

五法可学，如其气韵，必在生知，固不可以巧密得，复不可以岁月到，默契神会，不知然而然也。"① 强调气韵创造首先是一种天赋，一种感觉，不是后天可以习得的。徐复观说："伟大的艺术家，不仅要有一种天赋的才能，尤其是须要有一种天赋的气质。"② 气韵中体现了艺术家个体的秉性气质，当不同凡响。正因为气韵秉承天赋，所以会打上作者风格的烙印。气韵中表现艺术家的个性风采，但当脱俗。有气韵，方能超尘脱俗。艺术家的个性气质和人品境界相关，艺术家的性情、神明寓于气韵之中，浑然天成。艺如其人，有气质、风格、韵味的差异。艺术家在作品中将自己的生命外化，使作品与自己一样，也具有感性色彩和内在精神，并使其生动。

其次，在作品气韵的创造中，艺术家的天赋自然也离不开后天的陶养。气韵依于天赋，气韵的创构，依赖于主体的灵感，需要艺术家有与生俱来的天赋与气质胸襟，但人格修养和境界要靠后天的涵养。明代董其昌《画禅室随笔》云："气韵不可学，此生而知之，自有天授。然亦有学得处，读万卷书，行万里路，胸中脱去尘浊，自然丘壑内营。立成鄞鄂。随手写出，皆为山水传神也。"③（他的《画旨》中也有大体相同的意思）艺术家以天赋为基础，同时需要读书游历，修身养性，观千剑而后识器，可见后天的陶养依然重要。清代金绍城《画学讲义》也说："气韵本乎个性，一人有一人之面貌，即一人有一人之个性。个性不同，则所作之画气韵亦不

① （宋）郭若虚撰，黄苗子点校：《图画见闻志》，第14—15页。

② 徐复观：《中国艺术精神》，台湾学生书局1979年版，第212页。

③ （明）董其昌著：《画禅室随笔》，华东师范大学出版社2012年版，第61页。

同，读万卷书，则见解高超；行万里路，则胸襟旷达，有此种见解，有此种胸襟，则用笔自不同凡响，所作之画焉有之高乎?"①艺术家的品格、学养和境界也很重要。艺术家如果胸襟开阔、学识渊博，通过阅读和观察，强化自己的修养，那么艺术作品中也体现他的人品和学识。艺术家表现气韵的能力是天赋与学养的统一。成功的气韵表现，是艺术作品最高境界的体现。气韵是讲究格调和品位的，艺术家的风格影响着艺术作品的风格，艺术家的境界影响着艺术作品的境界。萧子显《南齐书·文学传论》有所谓"气韵天成"②说。气韵的创造，以天赋为基础，而后天学养的造就也很重要。过去的学者对于气韵往往更强调天赋，固然是不错的，但对于艺术家后天学养的阐释不够重视。

　　第三，气韵要得法，要在合乎艺术法则的基础上得以表现。在创作过程中，气韵体现于立意之中，通过艺术技巧而得以表现。艺术技巧对于气韵的表达效果有着重要的影响。气韵的表现反映了艺术家高超的艺术技巧。谢赫把气韵列为六法之一，法即技巧，说明气韵得之于艺术技巧。作品的气韵有赖于传达，通过高超的艺术技巧传达其内在神韵。北宋韩拙在《山水纯全集·论用笔墨格法气韵之病》中要求山水画"循乎规矩，格法本乎自然，气韵必全其生意"③，将格法与气韵对举。唐岱《绘事发微》说："气韵与格法相合，格法熟则气韵全。古人作画岂易哉?"④ 正说明了气韵与格法这两者的辩证关系，并且强调两者相合是非常难的。只有在遵循格

① （清）金绍城：《画学讲义》，于安澜编：《画论丛刊》下，第725页。
② （梁）萧子显撰：《南齐书》第二册，第907页。
③ （宋）韩拙撰：《韩氏山水纯全集》，第8页。
④ （清）唐岱：《绘事发微》，第36页。

法的基础上，从心所欲不逾矩，方能创造出气韵生动的作品来。当然过分讲究技巧，有时会损害一气相贯的艺术生命整体。而恰当的艺术技巧会让作品的内容活起来，会让作品传神，使整个作品活起来。有气韵的作品要基于技巧，又超出了一般的技巧，达到出神入化的境界。

第四，艺术家是通过艺术语言对整体精神加以表现，获得气韵生动的效果，使作品具有活力。气韵通过语言符号得以创造和表现，如绘画的笔墨。唐岱《绘事发微》云："气韵由笔墨而生，或取圆浑而雄壮者，或取顺快而流畅者，用笔不痴、不弱是得笔之气也，用墨要浓淡相宜，干湿得当，不滞、不枯，使石上苍润之气欲吐，是得墨之气也。"① 清代恽格也说："气韵藏于笔墨，笔墨都成气韵。"② 陈善《扪虱闲话》论文章时也说："文章也以气韵为主，气韵不足，虽有辞藻，要非佳作也。"③ 强调语言为表现气韵服务，气韵使语言和作品富有生气。

总之，艺术作品中的气韵是道的具体体现，是自然造化之道与主体胸襟交融的统一。宇宙的生命精神通过艺术家表现在作品中，使之富有生意。气韵是作品的一种精神风度和神采，是作品自身生命力的体现，因而也是欣赏者和评论家评价作品的尺度。艺术作品中，气韵是通过艺术作品整体体现和谐的，气韵和谐的作品在整体上有生气和活力。这种整体风采体现作品的内在精神风貌，基于感性形态又超越于感性形态，体现内在神韵的超尘脱俗，神闲气定，有情韵，显精妙。艺术家使自然万物富有灵性和勃勃生机，使物我

① （清）唐岱：《绘事发微》，第36页。
② （清）恽寿平著，吴企明辑校：《恽寿平全集》，第330页。
③ （南宋）陈善著：《扪虱新话》上集，第1页。

由神遇而迹化，通过妙合而融为一体，从中体现出生命精神。气韵还体现了作品的动态特征，其中的万物无论动静，若欲体现出生命之韵，便既是有形有态的，又是生动朗畅的。譬诸山水，"山性即止而情态则面面生动，水性虽流而情状则浪浪具形"①。有气韵的作品，有灵气，有神性。有气韵方能栩栩如生、充满灵动。有气韵的作品，方才有活力和趣味，具有深远的境界。

第二节　体势

艺术中的"势"是作品中所体现的艺术生命的情态、趋向和力度，是作品生命的姿式，基于有形而不滞于有形，通过艺术作品有限的感性形态引而不发，表现出无限的生机和活力，具有独特的个性风采。中国古代的"势"源于军事和哲学术语，后被人们用来比喻书法艺术等。战国时期托名姜子牙著的《六韬·军势》云："势因敌家之动。"② 势的形成是两个对立面作为一个整体所造就起来的。势还指男人的生殖功能，剥夺男人的生殖功能叫"去势"。艺，繁体字"藝"，又作"埶"，种植的意思。势是艺之力，势与艺在字形上是相近的。兵法之势通于艺，主要指技巧和艺术性的效果。《易·坤》："地势坤。"③ 这里，"势"指的是自然万物的姿态和状态，是形态、位置、力量的合称。风水中也讲"形势"："千尺为

① （明）唐志契：《绘事微言》，第 11 页。

② 曹胜高、安娜译注：《六韬》，中华书局 2007 年版，第 106 页。

③ （魏）王弼注，（唐）孔颖达疏：《周易正义》，《十三经注疏》，（清）阮元校刻，第 18 页。

势，百尺为形。"① 古人强调气象、气力和气势，我们观察和欣赏对象，不能只见其形，不见其势；对势的观察能够体现主体的眼力。后来，"势"被借用于对环境、局势和艺术情境的评价，艺术作品的情境也让作品体现出外势。《文心雕龙·定势》有所谓："夫情致异区，文变殊术，莫不因情立体，即体成势也。"② 主要强调作品的体态以情感为动力，在作品的体式和风格中体现势。

一、生命精神

艺术作品要自觉地追求势，体现宇宙之道和生命规律。在中国传统思想中，势之体源于气。清代黄子云《野鸿诗的》说："气不充，不能作势。"③ 梁同书《与张艺堂论书》也说："写字要有气，气须从熟得来，有气则自有势。大小长短，高下敧整，随笔所至，自然贯注。"④ 气势的气，是天地间自然万物的生气、心中的灵气，通过感性动态的气加以体现。气体现在有生命力、有生气的作品中，在作品的生命整体中通过势显露出来。清代沈宗骞《芥舟学画编·取势》云："气之在是，亦即势之在是也。气以成势，势以御气，势可见而气不可见，故欲得势，必先培养其气。气能流畅，则势自合拍。气与势原是一孔所出，洒然出之，有自在流行之致，回

① 吴澂删定，郑谧注释：《刘江东家藏善本葬书》，周履靖校正：《黄帝宅经（及其他三种）》，中华书局1991年版，第106页。

② （梁）刘勰著，范文澜注：《文心雕龙注》，第529页。

③ （清）黄子云：《野鸿诗的》，（清）王夫之等撰，丁福保编：《清诗话》，第883页。

④ 梁同书著：《频罗庵论书》，中华书局1985年版，第2页。

旋往复之宜。不屑屑以求工，能落落而自合。气耶势耶并而发之，片时妙意，可垂后世而无忝，质诸古人而无悖，此中妙绪难为添凑而成者道也。"又云："统乎气以呈其活动之趣者，是即所谓势也。"① 势与气相关联，体现了中国艺术的生命精神。作品整体必须体现生命活力，才能有势，僵死的作品无法体现出势，而势更强化了作品的生命活力。这种生命力是宇宙生命精神和主体生命精神的统一，是作品中运动的势态和劲健力量的统一。汉语中有"气势"一词，说明两者的关系非常密切。近代金绍城《画学讲义》云："作画以有气势为上，有气势则精神贯串，意境活泼。否则徒具形式，毫无精神，死画而已，有何趣味之足言！"② 从中体现出艺术作品生命的力度。

艺术作品中的势体现了宇宙的生命精神，体现了生命的节奏与韵律，流动于作品的生机与活力之中，表现生机和活力，使生命力的气脉贯穿始终。艺术作品因动成势，是自然节律与人生节律的统一，对艺术作品生命活力的形成具有重要作用。蔡邕《九势》云："夫书肇于自然，自然既立，阴阳生焉；阴阳既生，形势出矣。"③ 说明势体现了阴阳化生之道。沈宗骞《芥舟学画编·取势》："笔墨相生之道，全在于势；势也者往来顺逆而已，而往来顺逆之间，即开合之所寓也。"④ 这些都在说明笔墨相生，往来顺逆，体现了自然的开合之道，传达出自然的生命精神。艺术中的体势，首先是自

① 沈宗骞著，史怡公标点注释：《芥舟学画编》，第 86 页。
② 金绍城：《画学讲义》，王伯敏、任道斌主编：《画学集成》明清卷，河北美术出版社 2002 年版，第 945 页。
③ 蔡邕：《九势》，《历代书法论文选》，第 6 页。
④ 沈宗骞著，史怡公标点注释：《芥舟学画编》，第 84 页。

然之体势的体现。艺术的开合收放，体现了自然的开合收放。如节奏韵律的常与变的关系，便体现着势。在事物的变迁历程中，势体现了运动发展的趋势和动力。势中包含着内在的驱动力，自然而有节。势的自然性常常超越既有的规范。虞世南《笔髓论·释草》："或气雄而不可抑，或势逸而不可止，纵于狂逸，不违笔意也。"①艺术作品的生命活力常常在于势，因为势同样体现了宇宙的生命精神，是物我同构的表现。气势是贯穿作品始终的生命精神。

势与象、形和体之间关系密切。王微《叙画》云："夫言绘画者，竟求容势而已。"② 这就包括了形象之体和寓于其中的势。首先，五行之气交融而生成万象，象则以势相动。势寓于象中，通过形象而得以表现，有形象则有势，形象是势的后盾。艺术作品以形象为体，以势为用，两者相辅相成。故王羲之《笔势论》云："形彰而势显。"③ 势本身不是实体的形与象，但具有潜在价值，可以转化为实体。《考工记》所谓"审曲面势"④，说明工艺创造审度材料的曲折，由曲见势，因材制宜。势蕴于基于感性而不滞于感性的意象中。在艺术作品中，势是意象变化和发展的动力。艺术作品通过势而获得巨大的感染力。在以象明意的过程中，作品托象显势，故势要畅达。荆浩《笔法记》云："山水之象，气势相生。"⑤ 在意象中体现出势。其次，势依托于形而不滞于形，艺术语言已尽而势

① 《笔髓论》，（唐）虞世南撰，胡洪军、胡遐辑注：《虞世南诗文集》，第65页。

② 《叙画》，宗炳、王微：《画山水序 叙画》，第3页。

③ 刘茂辰、刘洪、刘杏编撰：《王羲之王献之全集笺证》，第153页。

④ 闻人军译注：《考工记译注》，上海古籍出版社1993年版，第117页。

⑤ （五代）荆浩撰，王伯敏标点注译，邓以蛰校阅：《笔法记》，第5页。

有余。《文心雕龙·定势》谓"形生势成"①，也在说明势依托于形。势与形密不可分，势寓于形质又不滞于形质的内在生命力，有气势，有力度。第三是即体成势。张怀瓘《书断序》："或体殊而势接，若双树之交叶。"② 势是因体为用，体则因势显态、顺势显态。刘勰《文心雕龙·定势》："圆者规体，其势也自转；方者矩形，其势也自安：文章体势，如斯而已。"③ 势依托于形而体现。势依托于体，故称"体势"；势寓于体中，是体的驱动力，所以刘勰《文心雕龙·定势》认为："循体而成势，随变而立功。"④ 《佩文斋书画谱》卷五唐太宗《论书》："太宗尝谓朝臣曰：'……今吾临古人之书，殊不学其形势，惟在求其骨力，而形势自生耳。'"⑤

其中，形与势的关系，在书法艺术中体现得更为明显。书法中讲究体势的开合收放，其中的笔势带来体势和书法气韵的创造。《晋书·王羲之传论》云："献之虽有父风，殊非新巧。观其字势疏瘦，如隆冬之枯树；览其笔踪拘束，若严家之饿隶。"⑥ 书法中的点画各自也顺应自身的姿态特点。其笔势寓于笔画之中。涂光社认为："'势'在书法中可以看作是笔墨运行过程展示出来的艺术效果。"⑦ 沈宗骞《芥舟学画编·取势》："譬诸岁时，下幅如春，万

① （梁）刘勰著，范文澜注：《文心雕龙注》，第 532 页。
② （唐）张怀瓘著：《书断》，第 5 页。
③ （梁）刘勰著，范文澜注：《文心雕龙注》，第 530 页。
④ （梁）刘勰著，范文澜注：《文心雕龙注》，第 530 页。
⑤ （清）孙岳颁等撰：《佩文斋书画谱》，上海古籍出版社 1991 年版，第 186 页。
⑥ （唐）房玄龄等撰：《晋书》，中华书局 1974 年版，第 2107 页。
⑦ 涂光社：《势与中国艺术》，中国人民大学出版社 1990 年版，第 100 页。

物有发生之象；中幅如夏，万物有茂盛之象；上幅如秋冬，万物有收敛之象。时有春夏秋冬自然之开合以成岁，画亦有起讫先后自然之开合以成局。若夫区分缕析，开合之中复有开合，如寒暑为一岁之开合；一月之中有晦朔，一日之中有昼夜；至于时刻分暑以及一呼一吸之间，莫不有自然开合之道焉。则知作画道理，自有段落，以至一树一石，莫不各有生发收拾，而后可谓笔墨能与造化通矣。"[①] 强调笔墨能与造化通。康有为《广艺舟双楫》："古人论书，以势为先。……盖书，形学也。有形则有势。"[②] 说明书法中形寓于势，势以形为基础。陈绎曾《翰林要诀》："形不变而势所趋背各有情态。势者，以一为主，而七面之势倾向之也。"[③] 在书法中，文字虽然是有定形的，而势则各有情态，以一为主导，笔势向着各个方向展开形成特定的形势。

二、势的创构

势对艺术创作十分重要，历代艺术家对艺术创作的"得势"都十分强调。不懂得艺术的势，在创作中不能得势，创作则不能成功。《佩文斋书画谱》卷三唐张怀瓘《玉堂禁经》云："夫人工书，须从师授，必先识势，乃可加功。"[④] 势中包含着艺术家对万物生

① 沈宗骞著，史怡公标点注释：《芥舟学画编》，第84页。
② 康有为著，崔尔平校注：《广艺舟双楫注》，上海书画出版社1981年版，第206—207页。
③ （元）陈绎曾：《翰林要诀》，卢辅圣主编：《中国书画全书》第2册，上海书店出版社1993年版，第845页。
④ （清）孙岳颁等撰：《佩文斋书画谱》，第118页。

机的体悟和自我灵动的情怀。清人唐岱《绘事发微·得势》云："夫山有体势，画山水在得体势。""诸凡一草一木俱有势存乎其间。"他认为画山水乃在于师法山水之势，表现山水之势。又说："画山水，起稿定局，重在得势，是画家一大关节也。"[1] 把得势看成是艺术成败的关键。

书法创作中势的疾和徐，与每个创作者的心性有关。《蔡邕石室神授笔势》托蔡琰转述其父蔡邕云："势来不可止，势去不可遏。书有二法，一曰疾，二曰涩。得疾涩二法，书妙尽矣。夫书禀乎人性，疾者不可使之令徐，徐者不可使之令疾。"[2] 指出了书法之势与人性之间的关系。

在艺术创造中，对势的创构体现了情感的动力。势具有情感的趋向性，是艺术家创作情势使然，昭示了情感的走向与轨迹，从而使"势如破竹"。艺术家在创造过程中，常常通过"引而不发"以蓄势，从而体现了艺术家创作的势头和事态，具有趋强的方向性，对主体的感受形成冲击。刘勰《文心雕龙·定势》："因情立体，即体成势。"[3] 势的表现体现了艺术家的匠心和灵感，艺术家在作品中通过势显示了高超的表现力。取势是通过灵感的激发而造就的，要在酝酿的基础上一蹴而就。

势与艺术家的情意有着密切关系。艺术作品的体势，源于天地之体势和主体的心意，是物象之势与主体之势的统一。王夫之《姜斋诗话》卷二评谢诗："以意为主，势次之。势者，意中之神理也。唯谢康乐为能取势，宛转屈伸，以求尽其意，意已尽则

① （清）唐岱：《绘事发微》，第35页。

② （元）郑构：《衍极》，卢辅圣主编：《中国书画全书》第2册，第773页。

③ （梁）刘勰著，范文澜注：《文心雕龙注》，第529页。

止，殆无剩语；夭矫连蜷，烟云缭绕，乃真龙，非画龙也。"① 势蕴于意中起主导作用，是意中之神理，有利于意的传达。形与意合，使势从传达中得以显现。顾凝远的《画引》曰："凡势欲左行者，必先用意于右；势欲右行者，必先用意于左；或上者势欲下垂，或下者势欲上耸；俱不可从本位径情一往。苟无根柢，安可生发？"② 在创作过程中，艺术家对于势首先当了然于心，方能得心应手。书家以笔势抒发情怀，传达意趣。邹一桂《小山画谱》："意在笔先，胸有成竹，而后下笔，则疾而有势。"③ 在创作中，艺术家随意赋形，以势达意，以心灵主导势。势在情景的有机融合中显现，其中体现了主观的气势、情怀和想象力。在艺术创造中，势体现在作品的意脉之中，并且溢于象和艺术语言之外。唐代张怀瓘《画断》所谓"意余于象"，其"意"中也包含势的动力作用。

艺术家以学养纵其势。艺术作品是否表现出势，也与艺术家的造诣有关，要出神入化，方能神机所到，兴与物会，然后得心应手，充分表现出势。因此，艺术家的学养可以让势如虎添翼。清代沈宗骞《芥舟学画编·取势》有："心手笔墨之间，灵机妙绪凑而发之，文湖州所谓急以取之少纵即逝者，是盖速以取势之谓也。"④ 心随手变，体现灵感和创造。笔势是天资和修养的统一。项穆《书法雅言》论唐人书法："若虞、若欧、若孙、若柳，藏真、张旭，

① （清）王夫之撰：《姜斋诗话》卷二，《船山全书》第15册，第820页。
② （明）顾凝远著：张曼华、张媛点校纂注：《画引》，山东画报出版社2017年版，第68页。
③ （清）邹一桂：《小山画谱》，第2页。
④ 沈宗骞著，史怡公标点注释：《芥舟学画编》，第86页。

互有短长。或学六七而资四五，或资四五而学六七。观其笔势生熟，姿态端妍，概可辨矣。"① 在项穆看来，内在神气以天资为主，而笔势则更须学养使其自然、圆熟。

势与艺术作品的构思有密切关系，是思绪的趋势。创作论中讲"取势"与"布势"，就是讲构思与势之间的关系。顾恺之《论画·孙武》云："若以临见妙裁，寻其置陈布势，是达画之变也。"② 势通过构思和布局体现，体现在从传达到构思的整个过程中。清代笪重光《画筌》也云："得势则随意经营，一隅皆是；失势则尽心收拾，满幅都非。势之推挽在于几微，势之凝聚由乎相度。"③ 艺术家结体取势，在虚实显隐之间，增强表达的张力。作品的结构对势有影响，结构严密，则有利于势的畅达，从而强化势的表达效果。必要的渲染和烘托，也是在助势。势也使欣赏者从作品中以小见大、以约见博。王夫之《姜斋诗话》说："论画者曰：'咫尺有万里之势。'一'势'字宜着眼。"④ 说明艺术作品以小见大，以少状多，言有尽而势有余，势溢于作品之外，形收而意未收，让作品中的有限表现引发丰富的联想，使之趋向无限，从而极大地增强了表现力。

艺术创作的"法"是成"势"的基础，得势首先要"得法"。作品的表达要有基本的法度。清代华琳的《南宗抉秘》云："于通幅之留空白处，尤当审慎。有势当宽阔者窄狭之则气促而拘，有势

① 项穆：《书法雅言》，卢辅圣主编：《中国书画全书》第 4 册，第 74 页。
② （唐）张彦远：《历代名画记》，第 104 页。
③ 笪重光著：《画筌》，第 7 页。
④ （清）王夫之撰：《姜斋诗话》卷二，《船山全书》第 15 册，第 820 页。

当窄狭者宽阔之则气懈而散。"① 但势的创造与表达又常常不拘于常法，要依势变法，有时要对法做相应的变通。王夫之云："势之顺者，即理之当然者也。"② "迨已得理，则自然成势，又只在势之必然处见理。"③ "凡言势者，皆顺而不逆之谓也。……知理势不可以两截沟分。"④ 势体现了规律性与独创性的统一，体现了守正创新的特点，是法和艺的统一。

势还需要通过艺术语言而得以表达，即刘勰所谓的"情固先辞，势实须泽"。⑤ 为了增强势的表达效果，势在艺术表现中常常需要欲扬先抑。沈宗骞《芥舟学画编·取势》云："作书发笔，有欲直先横，欲横先直之法。作画开合之道亦然。如笔将仰必先作俯势，笔将俯必先作仰势；以及欲轻先重，欲重先轻，欲收先放，欲放先收之属皆开合之机。至于布局，将欲作结密郁塞，必先之以疏落点缀，将欲作平衍纡徐，必先之以峭拔陡绝；将欲虚灭，必先之以充实，将欲幽邃，必先之以显爽，凡此皆开合之为用也。"⑥ 在创作中，作品有起势、收势，包括设置悬念等，引起欣赏者的想象，都是在增强势的表达效果。

萧何《论书势》说："夫书势法犹若登阵，变通并在腕前，文

① 华琳：《南宗抉秘》，卢辅圣主编：《中国书画全书》第 11 册，上海书画出版社 2000 年版，第 789 页。
② （清）王夫之撰：《读四书大全说》卷九，《船山全书》第 6 册，第 994 页。
③ （清）王夫之撰：《读四书大全说》卷九，《船山全书》第 6 册，第 994 页。
④ （清）王夫之撰：《读四书大全说》卷九，《船山全书》第 6 册，第 993、994 页。
⑤ （梁）刘勰著，范文澜注：《文心雕龙注》，第 531 页。
⑥ 沈宗骞著，史怡公标点注释：《芥舟学画编》，第 85 页。

武遗于笔下，出没须有倚伏，开阖藉于阴阳。"① 在具体的语言表现中，势奔放不拘，率性而成。沈宗骞《芥舟学画编·取势》说："当夫运思落笔时，觉心手间有勃勃欲发之势，便是机神初到之候。更能迎机而导，愈引而愈长；心花怒放，笔态横生，出我腕下，恍若天工，触我毫端，无非妙绪。前者之所未有，后此之所难期，一旦得之，笔以发意，意以发笔。""所谓笔势者，言以笔之气势，貌物之体势，方得谓画。故当伸纸洒墨，吾腕中若具有天地生物光景。洋洋洒洒，其出也无滞，其成也无心，随手点拂，而物态毕呈，满眼机关，而取携自便，心手笔墨之间，灵机妙绪凑而发之。"② 势的创构同时体现了主体的表现力，通过体现势的艺术语言表现出效果。

三、基本特征

中国古代艺术作品中所体现出来的势，有其基本特征。这些特征既体现了中国古代艺术的一般特征，如和谐原则，要符合欣赏者的心理期待等，又有其自身的独到之处，如动态、变通和力度等。势具有必然的规律性的特点。所谓"自然趋势"，就说明其规律性。《姜斋诗话》卷二云："势者，意中之神理也。"③ 这里的神理就是指规律。作为作品中流动的"势"态，势是一种表达的效果，其中包含了丰富的意蕴，反映了客观规律与主观情趣的交融，是宇宙生

① （清）孙岳颁等撰：《佩文斋书画谱》，第176页。
② 沈宗骞著，史怡公标点注释：《芥舟学画编》，第86—87页。
③ （清）王夫之撰：《姜斋诗话》卷二，《船山全书》第15册，第820页。

命精神的体现。

"势"首先给人一种全局的张力感，饱满的生命力正是因为"势"有一种全局整合的作用，将零散的细枝末节全部划归"势"的统筹之中。以中国画为例，全篇布局必须有整体之"势"，或曰"布势"。如郭熙《林泉高致》云："山以水为血脉，以草木为毛发，以烟云为神彩，故山得水而活，得草木而华，得烟云而秀媚。水以山为面，以亭榭为眉目，以渔钓为精神，故水得山而媚，得亭榭而明快，得渔钓而旷落，此山水之布置也。"[1]

其次，势是力的体现。势表现了艺术品的生机勃勃的律动和活力，是力度的体现。这与势的本义是联系在一起的。势的繁体字是"艺之力"，是力的表现。所谓"意恒伤浅，势恒伤薄"[2]，就是强调势的力度和深度。"势"体现了力，体现了力度，即其内在的生命力，透过生命的姿态从内在生命中体现出力量。势的方向性和力度，是大化生命精神、力量与风采的体现。

第三，势具有动态特征。势在动感中得以显现和展示，势能潜在于艺术作品之中。艺术作品因体成势，寓动于静，化静为动，以动态显势。艺术通过飞动和灵动表现势。在创作论上，势追求笔锋运动的富于变化和节奏感、韵律感，讲究连贯性和自然性。艺术作品有了动势，才能达到一种境界。米芾的字，以势的流动见长。势中要有活的、动态的、有生命力的体势，才能成就具有审美价值的作品。包世臣《艺舟双楫·历下笔谭》："北朝人书，落笔峻而结体

① （宋）郭熙著：《林泉高致》，第 102 页。

② （清）包世臣著，况正兵、张凤鸣点校：《艺舟双楫》，浙江人民美术出版社 2017 年版，第 160 页。

庄和，行墨涩而取势排宕。万豪齐力故能峻，五指齐力故能涩。"①
一般说来，艺术作品要一气呵成，流畅无滞，气脉通贯，潇洒飞
动，方能体现出势，而不能太涩。如草书的飞动可以强势，使其具
有一定的流动性。势是寓于气中的动态形式，是整个作品的动力和
趋向。《孙子兵法》"势篇"比喻说："激水之疾，至于漂石者，势
也。"② 势中体现为艺术作品的动态特征。势从意象的动态中得以
表现，使意象生动传神。势化静为动，引发联想，显得灵动，因而
势是活泼灵动的。

　　第四，势具有变通性。势有灵活性和不确定性的一面，有变化
无端的一面。《文心雕龙·定势》云："势者，乘利而为制也。"③
这与"势"的语源有关。古人以兵法喻书法，强调其无常、无定的
一面。意象的势态，活泼恣肆，灵活机动，富于变化。梁武帝萧衍
《答陶隐居论书》云："拘则乏势，放又少则。"④ 庾肩吾《书品》
也云："探妙测深，尽形得势；烟花落纸，将动风彩，带字欲
飞。"⑤ 势既与主体的神、气相通，常常是变动不居的；同时势中
显理，也有一定的准则和限度。沈宗骞《芥舟学画编·取势》说：
"或以山石，或以林木，或以烟云，或以屋宇，相其宜而用之，必
势与理两无妨焉乃得。"⑥ 强调"势与理两无妨"。作品中的势，体

① （清）包世臣著，况正兵、张凤鸣点校：《艺舟双楫》，第159页。
② （春秋）孙武著，（三国）曹操注：《孙子兵法》，上海古籍出版社2021年
版，第49页。
③ （梁）刘勰著，范文澜注：《文心雕龙注》，第529—530页。
④ （梁）萧衍：《答陶隐居论书》，《历代书法论文选》，第80页。
⑤ （梁）庾肩吾：《书品》，《历代书法论文选》，第87页。
⑥ 沈宗骞著，史怡公标点注释：《芥舟学画编》，第85页。

现了艺术规范和技巧与艺术家个性的统一。势使整个作品灵动，具有生命力，具有方向感和倾向性，从而具有魅力。

第五，势遵循和谐原则。中国古代不同形式的艺术作品在势的表达方式上虽有不同，但总体上都体现着和谐。创作要取势，势的表现要讲究度的适宜，其中更注重自然。例如弹琴的手势、指法等，与作品的体势包括风格等，是相应的。朱载堉《律吕精义》卷五："若夫黄钟九寸，……其初细弱，其势未扬；其后愤盈，其势渐达，盖气力强弱自然不同。"[①] 书法艺术通过迟速缓急表现势。势通过速度来体现，但如果速度过快，则又失势。姜夔《续书谱·迟速》："迟以取妍，速以取劲。先必能速，然后为迟。若素不能速而专事迟，则无神气；若专务速，又多失势。"[②] 宋曹认为迟速应顺应规律，否则，迟而少神，速则失势。书法开合有间，收放有势。《书法约言》："盖形圆则润，势疾则涩。不宜太紧而取劲，不宜太险而取峻。迟则生妍而姿态毋媚，速则生骨而筋络勿牵。能速而速，故以取神；应迟不迟，反觉失势。"[③] 因此，在势的表达中，疾涩、迟速要相济为用，在艺术表达上要体现和谐原则。

第六，势也是境界的表现。艺术作品的势表现在高远的艺术境界中。在势的表达中，要高妙，要脱俗。蔡襄云："长史笔势，其妙入神，岂俗物可近哉？"[④] 徐上瀛《溪山琴况》："既得体势之美，

① （明）朱载堉撰，冯文慈点校：《律吕精义》，人民音乐出版社1998年版，第179页。

② （南宋）姜夔：《续书谱》，卢辅圣主编：《中国书画全书》第2册，第172页。

③ （清）宋曹：《书法约言》，《历代书法论文选》，第566页。

④ （北宋）蔡襄：《论书》，《历代书法论文选续编》，上海书画出版社1993年版，第51页。

不爽文质之宜，是当循循练之，以至用力不觉，则其坚亦不可窥也。"① 势在创作的形神统一中得以表现，以传神充分而得以显示。

第七，势的取法要恰到好处。艺术家要能符合欣赏者的心理期待，适应其心理动势。艺术作品中旺盛的生命力以气势体现着感染力。在作品中，势对欣赏者的心理形成冲击。气势震撼人心，传达出神韵来（势寓于神韵之中）。作品中的势通过语言引发欣赏者的联想，并且对欣赏者起导向作用。作品需尽势，但在艺术表现中又"不到顶点"。中国艺术的"不到顶点"正是充分利用了势。马宗霍在《书林藻鉴》中说："明人草书，无不纵笔以取势者，觉斯（即王铎）则纵而能敛，故不极势而势若不尽。"② 可见，艺术表达不能"极势"，选择最富于包孕性的那个点，即把握最富于表达效果的那个点，充分体现出势，使作品有余意、有余味、有余韵。这与莱辛《拉奥孔》提出要选取"最富于孕育性的那一顷刻"③ 是相通的。

四、风格倾向

势与艺术作品的风格有关，具有风格倾向。势具有包孕性，具有力量，常常体现了阳刚之气和力的美，偏指强劲和阳刚，有气势。艺术家只有得了势，才能体现出独创性。势常常使作品在风格上打上了特有的烙印。每个艺术家的作品都有自己的独特风格，或飘逸或沉着，或刚健或清新，等等。张怀瓘《书断》引王僧虔云：

① （明）徐上瀛著，徐樑编著：《溪山琴况》，第56页。
② 马宗霍辑：《书林藻鉴 书林纪事》，第196页。
③ （德）莱辛：《拉奥孔》，朱光潜译，人民文学出版社1979年版，第85页。

"献之骨势不及父，媚趣过之。"① 又评嵇康："叔夜善书，妙于草制，观其体势，得之自然，意不在乎笔墨。若高逸之士，虽在布衣，有傲然之色。"② 具有神清意远的特点。嵇康《琴赋》云："若论其体势，详其风声，器和故响逸，张急故声清，间辽故音庳，弦长故徽鸣，性洁静以端理，含至德之和平，诚可以感荡心志，而发泄幽情矣。"③ 势的差异带来风格的差异。遍照金刚《文镜秘府论》"十七势"也是讲作品的风格问题。卫恒的《字势》《四体书势》，以人的体态风格描述字势。包世臣《再与杨季子书》："介甫（王安石）词完气健，饶有远势。"④ 清代恽敬《答伊扬州书》四："所惠香山老人画，是其晚年之笔，意境超远，体势雄厚。"⑤ 这里讲的势都有风格特点。势中包含着风格和体势，"势"带有艺术家创造意象时的个性风格特征。《法书要录》载袁昂《古今书评》："萧思话书走墨连绵，字势屈强，若龙跳天门、虎卧凤阁。薄绍之书字势蹉跎，如舞女低腰，仙人啸树，乃至挥毫振纸，有疾闪飞动之势。"⑥《书苑菁华》载梁萧衍《评书优劣评》："王羲之书字势雄逸，如龙跳天门，虎卧凤阙，故历代宝之，永以为训。"⑦ 势是内在的动力，风格是外在的表现形态，内在动力通过外在形态得以显现，气势和风格相辅相成。艺术作品的体势、书法笔势等，无不体

① （唐）张怀瓘著：《书断》，第 222 页。
② （唐）张怀瓘著：《书断》，第 154 页。
③ （魏）嵇康撰，戴明扬校注：《嵇康集校注》，第 105—106 页。
④ （清）包世臣著，况正兵、张凤鸣点校：《艺舟双楫》，第 24 页。
⑤ 恽敬：《大云山房文稿》，上海古籍出版社 2003 年版，第 242 页。
⑥ 张彦远辑，洪丕谟点校：《法书要录》，上海书画出版社 1986 年版，第 61 页。
⑦ （梁）萧衍：《古今书人优劣评》，《历代书法论文选》，第 81 页。

现时代精神和个性风采，欣赏者可以从当下的暗示去体验未来可能的形态。

有势的作品，常常表现出一种遒劲刚健的风格。黄庭坚评米芾书云："余尝评米元章书，如快剑斫阵，强弩射千里，所当穿彻，书家笔势，亦穷于此。然似仲由未见孔子时风气耳。"[①] 说明在遒劲刚健的基础上尚需要足够的修养，才能获得足够的气势。因此，艺术作品中的势，常常体现了内在的力度和积极上扬的内在精神风貌。从创作上讲，书画家的运笔要有力度。包世臣《艺舟双楫·述书中》："是以指得势而锋得力。"[②] 董其昌《画禅室随笔》："盖以劲利取势，以虚和取韵。"[③] 宋曹《书法约言》说："非劲利不能取势，非使转不能取致。"[④] "作行草书须以劲利取势，以灵转取致，如企鸟跱，志在飞，猛兽骇，意将驰，无非要生动，要脱化，会得斯旨，当自悟耳。"[⑤] "意将驰"，即体现勇猛的趋势。

总而言之，在艺术创作中，艺术家依托于作品文本，托体而驰势。势的表达，体现了主体和对象、物与我的统一。这是"有常"的规律和动态变化的有机统一。艺术家通过灵感，顺势而作，因势而象形，融合了对象的生命活力和主体的生命活力，一鼓作气，形成作品的气势。成功的作品关键就在于对势的传达，让大势所趋，呈现出不可阻挡的效果，从而超越于有限的现实而趋于无限。

① （宋）黄庭坚：《跋米元章书》，《黄庭坚全集》第二册，第 686 页。
② （清）包世臣著，况正兵、张凤鸣点校：《艺舟双楫》，第 151 页。
③ （明）董其昌著：《画禅室随笔》，第 14 页。
④ 宋曹：《书法约言》，《历代书法论文选》，第 568 页。
⑤ 宋曹：《书法约言》，《历代书法论文选》，第 572 页。

第三节　风骨

中国艺术中"风骨"的评品，源自对人的感性生命及其精神风貌的识鉴，是主体从整体生命及其功能的角度看待作品的结果。它反映了古人对作品的感性生机及其精神风貌的要求。从魏晋开始，人们就有意识地将这个评鉴人物的观念，广泛地运用到文学、绘画和书法等领域，一时蔚然成风。而此时许多文学艺术的杰作，也自觉地体现了"风骨"的特质，并对后世的文学和艺术产生了深远的影响。"风骨"也成了后人评判民族优秀文学和艺术遗产的一条重要尺度。

一、骨气端翔

骨最初由体之骸而来，是支撑生命形态的主架。《灵枢经·经脉》称"骨为干"①。自老子开始，古人就从生命的感性形态上强调了骨的功能作用。《老子》第三章："虚其心，实其腹。弱其志，强其骨。"② 这"强其骨"，便是使体魄健全的意思。刘劭《人物志·九征》谓骨乃"强弱之植"③，也是从感性生命中骨的作用这一角度来谈的。

另一方面，在巫术遗风中，古人又将骨的感性生命形态同精神内容联系了起来。如看骨相而知贵贱贫富。这种方法先秦时颇为盛

① 《灵枢经》，人民卫生出版社 2012 年版，第 29 页。
② （魏）王弼注，楼宇烈校释：《老子道德经注》，第 9 页。
③ （三国）刘劭著：《人物志》，第 13—14 页。

行，后来在民间还源远流长。汉代王充《论衡·骨相篇》率先将骨相延指"操行"①，认为性也有骨法（即骨相），观其骨法便可知操行的清浊。由此延伸，骨就不仅指感性形态的生命及其行动的支撑点，而且还包括精神上的强弱等内容。魏晋的人物品藻，即以骨指称这两方面的有机统一。骨的充分表现，就是要使外在形态最充分地体现出内在精神，这便有审美的意义了。在中国艺术观念中，感性生命与精神生命是浑然一体的，没有感性就没有生命，没有精神也没有生命。而骨，则既是感性的，又是精神的。

文学艺术作品中，骨在本质上是造化之气和主体之气的浑然合一。在古人看来，生命本体乃是一种气积，万物的生存也仰仗气。作品的生成，乃外师造化，中得心源，其气则既禀天机，亦得灵府，两者交相融汇，于是形成文气，气积而成为作品的生命本体。禀造化之气，作品中的骨便获得了自然大化的刚健精神。《周易·乾卦·象传》："天行健，君子以自强不息。"② 所谓天行健，即天体运动，变动不居，气势雄强，锐不可当，有积极奋发义。而人体天道，固能踔厉无畏，自强不息。骨，正是这种蓬勃向上、奋进不已的宇宙精神的体现。主体之气，首先包括艺术家的气质和才气。主体之性有刚柔、气有清浊。作家得清刚之气，作品便能爽朗刚健。才气则是艺术家运气成文的能力。艺术家倘能使作品一气相贯，意脉朗畅，即具成骨之气。建安作家中，刘桢有逸气（奔放之气），孔融则有高妙之气，于是能形成有骨的作品。其次，主体尚需养浩然之气，即主体在情理交融的心理状态中，陶冶性灵，以达

① 黄晖撰：《论衡校释》第一册，中华书局1990年版，第120页。
② （魏）王弼注，（唐）孔颖达疏：《周易正义》，《十三经注疏》，（清）阮元校刻，第14页。

到一种挺拔高昂的精神境界，如孟子所说的养至大至刚的浩然之气。另外，读书得前人之豪气（"熔铸经典"①），观山水得自然之壮气等，均可使主体得雄壮、豪放之气。创作时，这种雄壮豪放之气，融汇在作品中，气壮则文壮，遂有"骨髓峻"的佳作。唐代吴道子作画，要将军裴旻为其舞剑。"观其壮气，可助挥毫"②，亦养气一法，借此可创作有风骨的作品。

作品中的骨及其所依附的感性形态，体现了内在意脉和感性形式的有机统一。其内在的意脉，是主体以情感为中心的综合心理功能（主要是情理统一）与造化生命精神（"生意"）相契合的产物。这种综合心理功能，须有阳刚壮气，以形成强壮的骨梗。其中包括了理性内容，但主要不是理性内容。因为审美意义上的骨，毕竟不是认知意义上的评品，而是对具有壮美特质的审美对象的称颂。理性内容固然有坚实的内在力量，然在作品中只是水中盐、蜜中花，是融汇在心理功能所表现的对象整体中的，它与作品中所表现的情感是水乳交融的。因此，理性内容的巨大影响力，便不能不通过特定的情感状态来体现。而骨的感性形式，则是雄壮磅礴的物态形式与慷慨豪放的心理形式的统一。表现出"骨"的文学作品，大都如大海般的壮观、英雄般的豪迈，而不可能是小溪的幽静，少女的柔情。李清照抒发豪情壮志，便是"至今思项羽，不肯过江东"，于悲壮中见凛然真骨。可见，骨是指感性形态中气魄雄伟的精神力量。我们看曹操的《观沧海》，其海天一色，其洪波汹涌，更有那"日月之行，若出其中，星汉灿烂，若出其里"的

① （梁）刘勰著，范文澜注：《文心雕龙注》，第514页。

② （唐）朱景玄撰，温肇桐注：《唐朝名画录》，四川美术出版社1985年版，第2页。

壮丽景致。其气势磅礴，有"吞吐宇宙气象"①。作者借景述志，抒发了自己那包容宇宙的情怀，故能气概恢宏，雄健豪迈。其物我为一，内外浑融，真是意脉朗畅，神气贯通。这就是真正的"骨"的体现！

在艺术创作中，骨最终实现在艺术语言的表现之中。谢赫认为："骨法用笔是也。"② 这是说对骨的创造的最后完成，在于用笔（准确地说，应该包括线条笔墨诸方面），在于具体的传达手段。就创作来说，便是运辞树骨的方法及其能力。这首先要做到"结言端直"。运辞要准确有力，才能使骨强劲结实。语言作为传达形式有机地存在于骨之中，故刘勰有"辞共体并"③ 之说。在书法作品中，评论家历来认为柳公权书法是重骨的，故有"颜筋柳骨"之说。

刘勰强调，文学若想表现骨，在"沉吟铺辞"时，要"析辞精""捶字坚"④，以充分显现其内在精神力量。陈子昂倡导"汉魏风骨"，强调"骨气端翔"⑤，即骨端而气翔：端，主要指体现"骨"的语言要精当准确；翔，即其气势的凌空翱翔。骨以气为体，从功能角度看，由语言所体现的骨体功能，要端直有力，气势恢宏，而又不粘不滞。

然而，表现骨虽是语言之于文学本体的主要目的，却不是唯一

① （清）沈德潜著：《古诗源》，中华书局 1963 年版，第 104 页。
② 谢赫、姚最撰，王伯敏标点注译：《古画品录·续画品录》，第 1 页。
③ （梁）刘勰著，范文澜注：《文心雕龙注》，第 514 页。
④ （梁）刘勰著，范文澜注：《文心雕龙注》，第 513 页。
⑤ （唐）陈子昂：《与东方左史虬修竹篇序》，《陈拾遗集》，上海古籍出版社 1992 年版，第 10 页。

目的。语言尚有装点、整饰的作用，即通常所谓文之"采"。刘勰希望"采"与"风骨"能有机统一："若风骨乏采，则鸷集翰林，采乏风骨，则雉窜文囿。"[1] 钟嵘也强调了语言对本体的表现功能和修饰功能，要求"干之以风力，润之以丹彩"[2]。当然骨是主要的。文学没有本体，没有骨，形无以立，也就根本谈不上修饰。所以钟嵘评刘桢时极赞其诗，就是因为在他的诗中，语言的表现功能取得了应有的效果，充分体现了骨，"虽雕润恨少"，却"贞骨凌霜"[3]，仍不失位列上品，仅次于陈思王曹植。相反，若"瘠义肥辞，繁杂失统"[4]，则属无骨之征，为刘钟二人所不齿。当然，在具有风骨特质的作品中，最理想的语言表现，还是辞体骨力、藻显光彩。

二、风神潇洒

风本是自然之气动。《广雅·释名》释"风"为"气"，是说风关乎气。《吕氏春秋·审时》："风，运气也。"[5] 便准确地道出了风的本质。在古人眼中，万物的生机乃由风所吹化。《庄子·齐物论》："大块噫气，其名曰风。"[6] 则将风看成天地间的吐纳、呼吸，乃造化之功。《庄子·逍遥游》谓鲲鹏展翅九万里，需要积风厚壮，如果风的强度不够大，则负大翼也无力。只有乘着强劲的风力，驭风于下，方

① （梁）刘勰著，范文澜注：《文心雕龙注》，第514页。
② （梁）钟嵘著，曹旭集注：《诗品集注》，第47页。
③ （梁）钟嵘著，曹旭集注：《诗品集注》，第133页。
④ （梁）刘勰著，范文澜注：《文心雕龙注》，第513页。
⑤ 许维遹撰，梁运华整理：《吕氏春秋集释》，第697页。
⑥ （晋）郭象注，（唐）成玄英疏，曹础基、黄兰发点校：《庄子注疏》，第24页。

可无阻无碍地背负青天，以谋求远大的行程。主体创造作品时，也须意气风发，乘物以游心，如大鹏之展翅，"征鸟之使翼"①。

在人伦评鉴中，风引申为人的内在精神气质通过外在感性形象对人的感染力。如风度翩翩，就是一种神之于形所体现的特征。《世说新语》多以"仪形""容止"评人，实乃谓其感染力，即风之源，如以"风姿神貌"② 来评庾亮。在文学中，风的观念最初是强调作品的感化作用。《毛诗序》："风，风也，教也，风以动之，教以化之。"③ 其感动感化，犹清风送爽而深入人心。《毛诗注》疏曰："风之所吹，无物不扇，化之所被，无往不霑，故取名焉。"④ 说明诗有与风相类的功能，故得其名。朱熹《诗集传》卷一《〈国风〉序》："风者，民俗、歌谣之诗也。谓之风者，以其被上之化以有言，而其言又足以感人。故物因风之动以有声，而其声又足以动物也。"⑤ 更进一步强调了特定作品的感动作用。

风居于生命本体之中，则犹风行于水上。中国传统以气为本，任何一个生命整体都被视为一种气积，文学作品既然被看成一个生命整体，当然也是一种气积。而风行于这种气积之中，便谓之韵。韵如水之波，风行水上，水即成波；风行气间，气则有韵。有气

① （梁）刘勰著，范文澜注：《文心雕龙注》，第 513 页。
② （南朝宋）刘义庆著，（南朝梁）刘孝标注，余嘉锡笺疏：《世说新语笺疏》，第 725 页。
③ （汉）毛亨传，（汉）郑玄笺，（唐）孔颖达疏：《毛诗正义》，《十三经注疏》，（清）阮元校刻，第 269 页。
④ （汉）毛亨传，（汉）郑玄笺，（唐）孔颖达疏：《毛诗正义》，《十三经注疏》，（清）阮元校刻，第 269 页。
⑤ （宋）朱熹集注：《诗集传》，第 1 页。

韵，便能感人，故曰："气韵生动。"① 生命形态即以气为本体，风乃体现为感动的方式，韵则是风所呈现的具体形态。风是韵之因，韵为风之果。故风和韵，是从不同角度对本体进行审美评判的。风强调了它的内在功能，韵则强调了它的外在形态。正是在这个意义上，龚贤有时释"气韵"为"犹言风致也"②。陆时雍《诗镜总论》："诗之佳，拂拂如风，洋洋如水，一往神韵，行乎其间。"③正是以"风"及其效果"韵"来作为优秀诗歌的标准。唐志契释"生动"，则准确地说明了"风韵"的特征："生者，生生不穷，深远难尽；动者，动而不板，活泼迎人。"④ 同时，风不仅行于生命的感性形态中，还超越感性形态之上，是艺术精神所具有的溢于形外的感染力。故司空图论诗，不仅强调其韵致，而且还强调它的"韵外之致"⑤。

在风的形态及其作用中，情感是起着主导作用的。根据传统的"缘情"说，主体在创作时，感物而动情，于是由主体之情和万物之趣交融而成文之情趣。而风，乃文之以情趣感人。其中起主导作用的，便是主体的情感。刘勰在《文心雕龙·风骨》中反复强调风与情感的关系："怊怅述情，必始乎风"；"情之含风，犹形之包气"；"深乎风者，述情必显"。⑥ 这就是说，作家深切动人地表达

① 谢赫、姚最撰，王伯敏标点注译：《古画品录·续画品录》，第1页。

② （明）龚贤：《龚贤山水画》，上海人民美术出版社2020年版，第4页。

③ （明）陆时雍撰，李子广评注：《诗镜总论》，第18页。

④ （明）唐志契：《绘事微言》，第12页。

⑤ （唐）司空图著，祖保泉、陶礼天笺校：《司空表圣诗文集笺校》，第193—194页。

⑥ （梁）刘勰著，范文澜注：《文心雕龙注》，第513页。

情感，必定要从风的感染力着眼；情感之中包含着感染力，就像形体之中包含着生气一样；凡是具有强烈的感染力的作品，一定充分地抒发了作家的情感。这就将情感在作品中的感动作用（风），提到了相当的高度。但是，情感只是风之感染的动力和具体形式。而作品感染的目的，决定其还包含着特定的内容。这就是"志"或"理"。刘勰在强调情感作用的同时，也重视志和理的内容。他认为风是"化感之本源，志气之符契也"[1]，化感即情感的感动作用，同时也具体而充分地表现了"志气"。而志气，正是通过情的感染力才发挥作用的。在刘勰看来，作家在进入创作状态时，心意和顺，能融理于其中，情感即能畅达。《文心雕龙·养气》："率志委和，则理融而情畅。"[2] 可见理是融汇在情感之中，由畅达的情感感染而起作用的。这种感染作用便是风。刘勰以"意气骏爽"来要求"风"，其中的意气，即指情理的这种相融而统一于气中的状态。

文学"风骨"中风的评价，不只是一种具有普遍意义的本体功能的分析，更主要的，还表明了作品独特的风格特征。这主要表现为风神潇洒，风力遒劲，《文心雕龙·风骨》称之为"意气骏爽"[3]。骏，指遒劲快利，如骏马奔驰；爽，指清莹明朗，似秋高气爽。文风清莹，方能明爽；风力遒劲，才会刚健。"骏"与"爽"正反映了"风"的两个基本特征。而这两个基本特征，又是体现在气中的，是以气为本，一气相贯的。

首先，风清是由于气清。风既为气之动，气清风才能清。作品

① （梁）刘勰著，范文澜注：《文心雕龙注》，第 513 页。
② （梁）刘勰著，范文澜注：《文心雕龙注》，第 646 页。
③ （梁）刘勰著，范文澜注：《文心雕龙注》，第 513 页。

中的气清，既体现了作为万物的内在气质的自然之清气，又体现了主体高洁爽利的气质和品格。作品既得之天机，则如万里无云的天空，悠远而高渺，其风自能高远透彻。《乐记·乐象》说"清明象天"①，指清明的艺术作品体现了天（道）的景象。同时，风清还要高风亮节，要能超尘脱俗。建安刘桢之诗有风骨，钟嵘称其为"高风跨俗"②。苏轼亦有"高风绝尘"③之说。

其次，风劲基于气力，风盛基于气盛。气盛而生动，可以显出风之力。《世说新语·任诞》言"风气韵度"④，度即说明风之量。气盛，风之量才能大，风才有劲。作品生动的感染力，往往在于气足而能风动。方薰《山静居画论》："气盛则纵横挥洒、机无滞碍，其间韵自生动矣。老杜云，'元气淋漓幛犹湿'，是即气韵生动。"⑤气盛，风便能纵横挥洒，自然流畅，无滞无碍，如出天机，且不失新鲜淋漓，若画面未干，而生机自凝于其中。司马相如《大人赋》被视为飘飘然有凌云之气，即因气盛而能行强劲之风，故刘勰视其为"风力遒"⑥的典范。

三、风清骨峻

在文学艺术的生命整体中，风与骨的关系是相辅相成、有机协

① 吉联抗译注，阴法鲁校订：《乐记》，第28页。
② （梁）钟嵘著，曹旭集注：《诗品集注》，第133页。
③ 孔凡礼点校：《苏轼文集》，第2124页。
④ （南朝宋）刘义庆著，（南朝梁）刘孝标注，余嘉锡笺疏：《世说新语笺疏》，第863页。
⑤ （清）方薰：《山静居画论》，第1页。
⑥ （梁）刘勰著，范文澜注：《文心雕龙注》，第513页。

调的。

首先，风骨共同体现在作品的整体气象中。具有风骨的作品，作为一个生命整体，由物我交融的不尽生气构成境象，其意脉是贯通的，是不可肢解的。严羽《沧浪诗话·诗评》："建安之作，全在气象，不可寻枝摘叶。"[①] 建安作家志深言长，慷慨多气，大都胸襟恢宏，精力充沛，真力弥漫，且得江山之助，于是能在作品中抒发出雄壮浑厚的气概，从而形成清新自然、浑然天成的气象。作品的峻骨清风，均寓于这种气象之中，那些吞吐山河的气概，那类超迈脱俗的神情，正是风骨产生的基础。殷璠《河岳英灵集》评陶翰诗："既多兴象，复备风骨。"[②] 正是说其作品在气象的基础上又具有风骨。陈子昂《登幽州台歌》，乃登幽州古台，吊壮士遗迹，发万千感慨，骋目茫茫宇宙，纵横悠悠千古，让人感受到苍茫悲壮的气氛。而报国无门的壮士悲哀，忧患的情怀，遂从中自然流出，水到渠成，绝无痕迹。骨，正体现在这种作品本体的气象之中，显示了作者感时报国的豪迈壮志与苍茫辽阔的古疆场的背景有机交融。风则既体现在象中，又溢于象外，呈现于象外之象中。作者禀清刚之气，其气壮山河的爱国热忱，苍凉激越的真情实感，正流动于作品的整体气象中。

其次，风与骨分别侧重于作品的形与神，体现了一种形神关系。明代杨慎以美与艳的关系喻骨与风的关系："美犹骨也，艳犹风也。文章风骨兼全，如女色之美艳两致矣。"[③] 这种比方有一定

① （宋）严羽著，郭绍虞校释：《沧浪诗话校释》，第 158 页。

② 王克让：《河岳英灵集注》，巴蜀书社 2006 年版，第 122 页。

③ （梁）刘勰著，詹锳义证：《文心雕龙义证》，上海古籍出版社 1989 年版，第 1045 页。

道理，两者的关系确实有相似之处。在这里，杨氏以"美"喻其外在形态，以"艳"喻其内在风神。风与骨在形神统一方面，同这种美与艳的关系是相通的。在作品这个生命整体中，风骨均以气积之体为本。黄叔琳《文心雕龙辑注》："气是风骨之本。"① 其中，骨是形体中所体现的内在生命力及其特质，而风则使其在外在形态上具有感染力。骨由气积而成，风则行于气上，气足而后风行。骨因风而有生机，风依骨而有生气。骨可以从其功能角度作静态的感受，风则因受感染而需加以动态的把握。骨反映了强劲的生命体魄，风则表现为感人的精神风貌。《世说新语》及魏晋书论等，多用形骨、骨相、骨肉诸概念，以状其感性形态。而元人杨维桢则以"气韵生动"② 为传神，即认为"风"传神。显然，骨乃表其形，风则状其神。风骨统一，体现了形神统一。清人李重华说："风含于神，骨备于气，知神气即风骨在其中。"③ 气成骨体，风为体之神，正可说明风与骨的这种形神关系。

第三，风与骨的关系还表现为一种体用关系。在艺术作品中，骨是存在于体之中的，无体自然谈不上骨，但强健的含骨之体并非无生命的柱石，而是一个生命活体。在这个活体中，生命的活力全在于用，通过用来显现生机。中国传统重功能表现，故须从用中观体。而风，便是体现生机的气积本体之用。风是一种空灵的迹象，本身无体可寻。风乃依体而用，在寂然无形中，显现为一种动势，

① （梁）刘勰著，（清）黄叔琳注，（清）纪昀评：《文心雕龙辑注》，中华书局1957年版，第282页。

② 《图绘宝鉴》，冯武、夏文彦：《书法正传 图绘宝鉴》，第1页。

③ （清）李重华：《贞一斋诗说》，（清）王夫之等撰，丁福保编：《清诗话》，第957页。

一种不粘不滞的波动。风虽视而不见其形，听而不闻其声，却可以从中领悟它的感染力。

从感性形态上看，强健的骨体是风的基础，风须依体而存，无体则无风。刘勰说："捶字坚而难移，结响凝而不滞。"[1] 骨在言中，由"沉吟铺辞"而得，故须"捶字坚而难移"；风在言外，借以"怊怅述情"，故须"结响凝而不滞"[2]。两者一实一虚，一体一用。所谓"刚健既实，辉光乃新"[3]，也在表明这种体用关系。作品中的骨体只有结实而刚健，才能发出清新的辉光，具有感染力（即风之用）。没有强劲之体，譬如无光源而不能发光，自然也就谈不上其感染力了。风作为一种感性活力，呈遒劲之状，寓于作品的含骨之体中，又不拘于形体而溢于体外。

总之，风骨共同存在于作品之中，体现了生机，体现了活力，也体现了刚健的体魄和骏爽的精神风貌。所谓"和而能壮""丽而能典"[4] 的审美趣尚，正反映了风骨的基本特征。

第四节　趣味

趣味是艺术作品生机和情调的表现。艺术作品若没有趣味，便会让人兴致索然。古人从审美角度将趣味看成艺术之为艺术的决定性因素。这是一种审美情调的感性评价。在中国古代，对审美起源

① （梁）刘勰著，范文澜注：《文心雕龙注》，第513页。
② （梁）刘勰著，范文澜注：《文心雕龙注》，第513页。
③ （梁）刘勰著，范文澜注：《文心雕龙注》，第513页。
④ （唐）令狐德棻：《列传第三十三·王褒庾信》，《周书》第3册，中华书局1971年版，第745页。

的最初论述侧重于感官快适，到艺术品评，则侧重于感官基础上的心理体悟。其初是以味作比况："声亦如味……君子听之，以平其心，心平德和。"① 后来直接以味评艺。趣的本义为趋向，包括方向和速度。《说文》释为"疾也"，《广韵》释为"向也"。其中就包含了指向和旨趣的意味。在审美观念中，趣被引申为情致和意味。

中国古代的艺术评论大量地运用趣和味对作品作出评价，如司空图《与李生论诗书》"辨于味而后可以言诗"②，袁宏道《西京稿序》"夫诗以趣为主"③ 等。但在古代的艺术评品中，很少将"趣味"两字并用。北魏郦道元《水经注·江水》状自然景致时，曾有"良多趣味"④ 之说。这种对山水情调的评价，与艺术中趣与味的评价的内涵是一致的。在对艺术作品的评价中，趣味实则侧重于对主体由感官到心灵体验的评价。谢榛《四溟诗话》："景实而无趣，景虚而有味。"⑤ 这里趣、味同义，不过是为着避免文字的重复而作的一种修饰，指趣味宜从虚实相间的生机中显现出来。

一、天趣自得

趣味从艺术的根本精神上说，首先是自然之道的体现。自然生机是艺术作品趣味的基础。这就是通常所说的天趣。艺术中的天

① 杨伯峻：《春秋左传注》，第 1420 页。
② （唐）司空图著，祖保泉、陶礼天笺校：《司空表圣诗文集笺校》，第 193 页。
③ （明）袁宏道著，钱伯城笺校：《袁宏道集笺校》，上海古籍出版社 1981 年版，第 1485 页。
④ （北魏）郦道元著，陈桥驿校正：《水经注校正》，第 790 页。
⑤ （明）谢榛撰：《四溟诗话》，第 12 页。

趣，由"肇自然之性，成造化之功"①而得。王维的画则有所谓"云峰石迹，迥出天机，笔意纵横，参乎造化"②。南宋赵希鹄《洞天清禄集》："米南宫多游江湖间，每卜居，必择山水明秀处。其初本不能作画，后以目所见，日渐摹仿之，遂得天趣。"③他还赞赏徐熙的寒庐、荒草、水鸟、野凫，自得天趣。元代汤垕《古今画鉴》说："（易元吉）多游山林，窥猿、狖、禽鸟之乐，图甚天趣。"④又说，米元章曾称李甲"作翎毛（即画鸟）有天趣"⑤。

　　中国古典园林的最高艺术境界是"虽由人作，宛自天开"⑥，天开就是毫无造作的天趣。无论是欣赏园林水体或假山景石，都以得天趣论高下。如以山为主体的园林，水作为从体，多作濠濮、溪流、渊潭等带状萦回或小型集中的水面；在以水为主体的园林中，则水多采用湖泊型，辅以溪涧、水谷、瀑布等，较大的园林往往是多种水体同时存在。太湖石性坚而润，嵌空穿眼，有宛转险怪之势，这些特征皆由风浪冲击而成，不加矫饰，是大自然的鬼斧神工。

　　天趣主要体现了自然之生机。钟惺评赞苏轼文章时，曾批评常人评价苏轼"以趣之一字尽之"，认为是"不察其本末"⑦，不能见

① （唐）王维撰，王森然标点注译：《山水诀 山水论》，第1页。

② （明）董其昌著：《画禅室随笔》，第77页。

③ （南宋）赵希鹄著：《洞天清禄集》，中华书局1985年版，第26页。

④ （元）汤垕：《古今画鉴》，中华书局1985年版，第5页。

⑤ （元）汤垕：《古今画鉴》，第15页。

⑥ （明）计成原著，陈植注释：《园冶注释》，中国建筑工业出版社1988年版，第51页。

⑦ （明）钟惺：《隐秀轩集》，上海古籍出版社1992年版，第240页。

出苏轼的特色，但他同时又认为趣是一切文章的生命力之所在。趣对于文来说，是生存的依据。"夫文之于趣，无之而无之者也。"①如同趣对于人，"譬之人，趣其所以生也，趣死则死"②，"故趣者止于其足以生而已"③。袁中道则将使作品体现出趣的造化的生机和灵性称之为"慧"，趣自慧生。"凡慧则流，流极而趣生焉。天下之趣，未有不自慧生也。山之玲珑而多态，水之涟漪而多姿，花之生动而多致，此皆天地间一种慧黠之气所成，故倍为人所珍玩。"④黄周星《制曲枝语》认为曲之妙，在于有趣，而趣乃"生趣勃勃，生机凛凛之谓也"⑤。清人史震林也说："趣者，生气与灵机也。"⑥

艺术家若想表现出趣，必先得自然之趣。袁宏道在《叙陈正甫会心集》中说："夫趣得之自然者深，得之学问者浅。"强调了趣的自然性。在他看来，天真的孩童不知有趣，"然无往而非趣也。面无端容，目无定睛，口喃喃而欲语，足跳跃而不定，人生之至乐，真无逾于此时者"。他认为老子所谓"能婴儿"，孟子所谓"不失赤子之心"，都是指由心灵纯净而能体悟到自然之趣，这才是"趣之正等正觉最上乘也"。赤子之心，未染尘埃，固能得真趣。但实际上，童心易失，趣味难求。人不能返老还童，只

① （明）钟惺：《隐秀轩集》，第 240 页。

② （明）钟惺：《隐秀轩集》，第 240 页。

③ （明）钟惺：《隐秀轩集》，第 241 页。

④ （明）袁中道著，钱伯城点校：《珂雪斋集》，上海古籍出版社 1989 年版，第 456 页。

⑤ （明）黄周星：《制曲枝语》，（明）黄周星撰，谢孝明校点：《黄周星集》，岳麓书社 2013 年版，第 161 页。

⑥ （清）史震林撰：《华阳散稿》，上海古籍出版社编，《清代诗文集汇编》第 274 册，第 317 页。

能旷逸任达，近乎自然，而无机心。那些生活在喧嚣的尘世之外无功利欲望的人，也能有趣："山林之人，无拘无缚，得自在度日；故虽不求趣而趣近之。"① 因此，遁迹山林，不为耳闻目见的知识束缚，从而放诞风流，无挂无碍，尽情地反映出自己的真性情，便可得趣。

艺术作品中的趣味，又是主体以自然之心体悟自然的结果，即所谓"自得"。这是一种生命的体悟，是以一种生命情调体悟另一种生命情调，故主体必须有真情感真怀抱，宛若肺腑间流出。在这种自得中，主体从自然万物中领悟到了万种风情，了然、会心，遂产生愉悦。其人情物态，"不烦绳削而自合"②。清代徐沁《明画录》有"悠然会心，俱成天趣"③ 之说。即以真诚的趣心看自然，故能会心、有趣，这便是自得。王若虚将自得看成优秀艺术家成功的关键："古之诗人，虽趣尚不同，体制不一，要皆出于自得。"④陶宗仪《书史会要》评刘岑："能草书纵逸不拘，盖有自得之趣。"⑤ 乃说刘岑草书飘洒自如。

曹植《七哀诗》有："明月照高楼，流光正徘徊。"其明月流光与思妇孤愁，天人相依，有神合之趣。欧阳修认为严维《酬刘员外见寄》"野塘春水漫，花坞夕阳迟"两句，把风和日丽的自然景致，描写得如在眼前，其"风酣日煦，万物骀荡，天人之意，相与融

① （明）袁宏道著，钱伯城笺校：《袁宏道集笺校》，第 463 页。

② （宋）黄庭坚：《题李白诗草后》，《黄庭坚全集》第二册，第 656 页。

③ （明）徐沁：《明画录》，中华书局 1985 年版，第 13 页。

④ （金）王若虚著：《滹南诗话》，第 17 页。

⑤ （明）陶宗仪撰，徐美洁点校：《书史会要》，浙江人民出版社 2012 年版，第 184 页。

洽，读之便觉欣然感发"，"以此知文章与造化争巧可也"①。清人张问陶《论诗十二绝句》："天籁自鸣天趣足，好诗不过近人情。"②着重强调了艺术作品中天籁与人情的契合。

总之，艺术中的趣，既体现了造化之道的物趣，使其意志盎然，生机勃勃，也体现了艺术家外师造化的主观情趣。谢榛《四溟诗话》卷二称陆龟蒙《咏白莲》"无情有恨何人见，月晓风清欲堕时"为有趣③。在物我交融的审美境界中，其人情物趣均体现了自然之道。王夫之所谓"含情而能达，会景而生心，体物而得神，则自有灵通之句，参化工之妙"④，正反映了主体能动地体悟造化之道，遂能"即景会心"，得"自然灵妙"⑤，使自然之道趣味横生。而林纾所谓"风趣者，见文字之天真"⑥，更从艺术传达的角度说明了这一点。

二、化理为趣

自然之道在艺术作品中常与感性情态融为一体，从总体上体现出一种理。这种理以饶有趣味的形式呈现在我们面前，通常被称为

① （宋）欧阳修著：《试笔》，《欧阳修全集》第 5 册，第 1982 页。

② （清）张问陶撰：《论诗十二绝句》，《船山诗草》，中华书局 2000 年版，第162 页。

③ （明）谢榛撰：《四溟诗话》，第 25 页。

④ （清）王夫之撰：《姜斋诗话》卷二，《船山全书》第 15 册，第 830 页。

⑤ （清）王夫之撰：《姜斋诗话》卷二，《船山全书》第 15 册，第 821 页。

⑥ 林纾：《春觉斋论文》，林纾等著：《论文偶记 初月楼古文绪论 春觉斋论文》，人民文学出版社 1959 年版，第 82 页。

理趣。古人常有理趣、理障之说，两者看似矛盾，实则不悖。理趣之理即自然之道，理障之理即泥于人为之理。在具体表现方式上，理趣乃指理被融而入趣，化理为趣，理障则指以艺术形式抽象说理。

艺术之为艺术，正因为有趣。而这种趣又不能被人为之理所滞碍，否则即为理障。理障一说，本于佛家。《圆觉经》上："云何二障？一者理障，碍正知见；二者事障，续诸生死。"① 作为与理趣相对的艺术意义上所讲的理障，则见于胡应麟《诗薮》："禅家戒事理二障，……程、邵好谈理，而为理缚，理障也。"② 认为诗歌中所含的道理，是用诗歌的形式生硬地讲述抽象的道理，违反了艺术本身的审美规律，也缺乏形象的生动性和感人性，因而也就没有趣味。这种毛病，一直为历代文论家所抨击。钟嵘《诗品序》："理过其辞，淡乎寡味。爰及江表，微波尚传：孙绰、许询、桓、庾诸公诗，皆平典似《道德论》。"③ 这便是"理障"说的端倪。严羽倡导"别趣"④，强调诗歌自身别有趣味，而不关乎事理，乃直抒情性。沈德潜《说诗晬语》批评邵雍诗"一阳初动处，万物未生时"，完全是写抽象的道理，把理学家的话头照搬过来，在形式上写成诗的样子，读起来却毫无趣味可言。刘熙载《艺概·赋概》斥孙绰《游天台山赋》"悟遣有之不尽"数句，纯属抽象玄理，说理本身深奥难解，更无审美情调可言，这就必然要落入理障了。贺裳有所谓

① （唐）佛陀多罗译，（唐）宗密略疏：《圆觉经》，上海古籍出版社 1991 年版，第 125 页。

② （明）胡应麟著：《诗薮》，第 39 页。

③ （梁）钟嵘著，曹旭集注：《诗品集注》，第 28 页。

④ （宋）严羽著，郭绍虞校释：《沧浪诗话校释》，第 26 页。

"无理而妙"①。其中的理，即指理障。而真正体现了自然之道的深刻哲理，又遵循了审美规律的艺术作品，则被认为有"理趣"。

优秀的艺术家总能融理入趣，化理为趣。明代李维桢有"理之融浃也，趣呈其体""趣得理而后超，得学而后发"② 之说。说明真正能够融汇到审美意象中的理，是通过趣的形式表现出来的。而艺术作品的趣惟有体现了深刻的理，方能脱俗，使境界高远。沈德潜《说诗晬语》下："杜诗'江山如有待，花柳自无私'，'水深鱼极乐，林茂鸟知归'，'水流心不竟，云在意俱迟'，俱入理趣。"③ 这种理趣是指一种对生命的自觉意识。那些发乎自然的艺术品在自然可爱中自有其理趣。而那些堆砌藻饰、不讲究内在生命情调的艺术品，则缺乏生机、缺乏理趣。如郭若虚《图画见闻志》卷一《论妇人形象》认为，古之妇人形象"貌虽端严，神必清古"，"今之画者，但贵其娉丽之容，是取悦于众目，不达画之理趣也"④。达画之理趣不仅要看其外在的"容"，而且要看其内在的"神"，是容与神的有机统一。对于欣赏者来说，这种理趣不但能悦目，而且能悦心、悦神，以神合神，在物我统一中体悟生命之道。只有这样，才能使画有其理趣。

理趣是中国古人对于艺术中表现理的要求。在艺术中，理通常交融在情景之中，"带情韵以行"，通过感性的艺术形象加以表现，

① （清）贺裳：《皱水轩词筌》，《丛书集成初编》第 163 册，上海书店出版社 1994 年版，第 539 页。

② （明）李维桢撰：《郝公琰诗跋》，《大泌山房集》第 4 册，第 681 页。

③ （清）叶燮、薛雪、沈德潜著，霍松林、杜维沫校注：《原诗 一瓢诗话 说诗晬语》，人民文学出版社 2006 年版，第 252 页。

④ （宋）郭若虚撰，黄苗子点校：《图画见闻志》，第 19 页。

或带有形象性特点。王骥德《曲律·论用事》"禅家所谓撮盐水中，饮水乃知咸味"①，正可用来说明艺术作品中的理。钱锺书则有"如水中盐，蜜中花，体匿性存，无痕有味"②之说。这种由艺术中的理所体现出来的趣味，谓之理趣。如儒家提倡"诗言志"与"兴观群怨"的有机统一，实即要求理要遵循艺术规律，产生趣的效果，"使歌咏之者无极，闻之者动心"③。南宋包恢《答曾子华论诗》中对诗歌创作便明确提出了"理趣"要求："状理则理趣浑然"④。

中国古典艺术中的许多优秀作品，常常体现出理趣。中国园林融理于景，便是一种理趣。在苏州网师园的彩霞池西，有一"月到风来"亭，如半岛式伸入池中，可欣赏天光行云、月色清风，深得"月到天心处，风来水面时。一般清意味，料得少人知"（邵雍《清夜吟》）的理与心会之趣。王维诗"行到水穷处，坐看云起时"（《终南别业》），即以生动的形象，饱蘸情感地去描写禅理，便有理趣。在其禅理境界之后，欣赏者可体味到诗人欣赏美景时的愉悦舒畅心情。诗人从山水田园中发现了禅境，创造了禅理上的彼岸世界，从中领略到人生的真谛，并情不自禁地表现出来，于是诗能富有理趣，而非抽象的禅理说教。又如苏轼《题西林壁》，其中庐山的远近高低、横侧感觉，千变万化，乃以

① （明）王骥德著，陈多、叶长海注释：《曲律注释》（修订本），上海古籍出版社2021年版，第173页。
② 钱锺书：《谈艺录》，中华书局1984年版，第231页。
③ （梁）钟嵘著，曹旭集注：《诗品集注》，第47页。
④ （南宋）包恢：《敝帚稿略》卷二，中华再造善本工程编纂出版委员会编：《中华再造善本·清代编·集部》第424册，第3页。

真面目为本。从情调之中体现出"一本万殊"的哲理，故有理趣。

总之，艺术作品可以体现理趣，而且惟有达到理趣境界的艺术品，才能超尘脱俗，境界高远。尼僧悟道诗有："尽日寻春不见春，芒鞋踏遍陇头云。归来笑捻梅花嗅，春在枝头已十分。"[1] 正理趣浑然，不同凡响。

三、趣味生成

艺术作品趣味的生成，取决于主体在作品创造过程中审美的思维方式、独特的兴会与创造精神。通过审美的思维方式，主体从对象身上看到了独特情调，并从趣味中获得了身心的超越。而独特的神思所创构的审美意象，更是作品趣味生成的关键。

审美的思维方式导致了创作主体对对象趣味的发现，这是艺术作品趣味生成的前提。古人常常以味比况受主体心灵支配的感官，正是审美的思维方式的结果。他们常常通过五味来描述主体的内在情感，如以苦状悲，以甜称喜，以酸道嫉，等等。这就使得感觉诸器官通过心灵而得到了拓展和贯通。清代王鉴说："人见佳山水，辄曰'如画'；见善丹青，辄曰'逼真'。"[2] 其中的"如画"是说自然山水充满情趣，如同出自"心源"。而其中的"逼真"，则是说佳画的再造自然，如大化所生，合"一气运化"，有参

① （宋）罗大经：《鹤林玉露》，中华书局 1983 年版，第 346 页。
② （清）王鉴：《染香庵跋画》，俞丰译注：《王鉴画论译注》，荣宝斋出版社 2012 年版，第 8 页。

化工之妙。清代袁枚所谓"诗如化工，即景成趣"①，正是说艺术作品由类乎自然而生趣。这种趣味，正是审美的思维方式所造就的。

同时，艺术作品的趣味还取决于艺术家对外物的独特兴会。刘勰、钟嵘都认为艺术家的创作，乃是自然之物色相召的结果，是对象感发了主体的审美情致，故能趣味横生。相传当年毛亨给《诗经》作注，曾独标起兴。刘勰所谓"情往似赠，兴来如答"②，其一往一来，一赠一答，便颇有情趣。郭若虚所谓"灵心妙悟，感而遂通"③，认为审美趣味是由物我感通而妙悟的结果。宋代罗大经《鹤林玉露》论及兴的感发对意在言外的趣味生成的影响："盖兴者，因物感触，言在于此，而意寄于彼，玩味乃可识。"④ 清代徐沁说，山水之画可以拓展胸襟，体现笔墨灵气，故能与造化争巧，正是在强调自然山水对心灵的感发："能以笔墨之灵，开拓胸次，而与造物争奇者，莫如山水。当烟雨灭没，泉石幽深，随所寓而发之。"⑤ 清代吴雷发论诗："大块中景物何限，会心之际，偶尔触目成吟，自有灵机异趣。"⑥ 这些都在说明自然万有对艺术家的感发，而主体在此基础上有独特的兴会，从中获得别致的

① （清）袁枚著，王英志注评：《续诗品注评》，浙江古籍出版社1989年版，第25页。

② （梁）刘勰著，范文澜注：《文心雕龙注》，第695页。

③ （宋）郭若虚撰，黄苗子点校：《图画见闻志》，第62页。

④ （宋）罗大经：《鹤林玉露》，第15页。

⑤ （明）徐沁：《明画录》，第13页。

⑥ （清）吴雷发：《说诗菅蒯》，（清）王夫之等撰，丁福保编：《清诗话》，第935页。

趣味。

苏轼曾有以奇趣为宗，反常合道之说。"子瞻云：'诗以奇趣为宗，反常合道为趣。'此语最善。"① 奇趣，这里指趣味的独特性。合道，即体现物我的生命精神，在情理之中。反常，即指在感性形态和生命情调上有其独特特征，在意料之外。苏轼说："其身与竹化，无穷出清新"②、"诗画本一律，天工与清新"③。这里的"清新"，正是主体的独特兴会与领悟，在物我合一之中不断更新。黄庭坚的"欲得妙于笔，当得妙于心"④，其中的"得妙"即指这种兴会与领悟。

在艺术创作中，主体可借助想象等手段进行意象创构，从中传达出主体对自然之趣的把握，体现主体的独特兴会与构思，即苏轼所说的"天工与清新"。这乃是通过艺术心灵的独特兴会、独特陶钧，经想象等构思而成，使作品成为一个有机的生命整体。宗炳《画山水序》所说"万趣融其神思"⑤，主要指自然万有的情调在主体心灵尤其是想象之中的融贯，使物我为一。顾恺之《论画》中的"迁想妙得"⑥，正是趣味横生的审美意象的具体创构方式。"迁想妙得"的审美意象体现了对象的生命精神。沈括引述北宋宋迪认为"天趣"可以通过画家的幻觉，"心存目想""默以神会"⑦ 来加以

① （清）吴乔：《围炉诗话》，第 5 页。

② （宋）苏轼著，（清）冯应榴辑注：《苏轼诗集合注》，第 864 页。

③ （宋）苏轼著，（清）冯应榴辑注：《苏轼诗集合注》，第 1437 页。

④ （宋）黄庭坚：《道臻师画墨竹序》，《黄庭坚全集》第一册，第 416 页。

⑤ 《画山水序》，宗炳、王微：《画山水序 叙画》，第 9 页。

⑥ （唐）张彦远：《历代名画记》，第 102 页。

⑦ （宋）沈括著，施适校点：《梦溪笔谈》，第 110 页。

表现。赵翼的"构思窅渺，十步九折，愈折而意愈深，味愈隽"[1]认为玄妙的构思，有利于创造出隽永的趣味。主体以神合神，故自有妙会，而能"托形超象"[2]，不滞于对象的具体形式，创构出体物之神而又物我同一的新的意象。

艺术作品趣味的生成，正是这样贯串在主体审美的体悟方式、思维方式和整个艺术作品的创造过程之中。艺术家在创作过程中，常常不是拘泥于所表现的对象本身，而是以审美的眼光，从象外得趣，将趣表现在作品之中，自然空灵剔透，妙趣横生。谢赫《古画品录》在评张墨、荀勖时说："若拘以物体，则未见精粹；若取之象外，方厌膏腴，可谓微妙也。"[3] 这里的"微妙"即趣，即由象外之趣而创构的艺术作品之趣。

四、基本特征

在艺术作品中，趣味往往超越了具体的物质形式，是通过审美意象表现出来的感染力，让欣赏者可体味而不可触摸，可望而不可即。而且这种趣味溢于作品之外，让人回味无穷。这样，艺术作品的趣味便最终在欣赏者的感官和心灵中得到了实现。

首先，趣味存在于艺术作品的整体中，只可意会，不可言传，可以感受而不可触摸。中国古代的不少艺术理论家，向来都主张趣味在虚实有无之间，方能体现生意。陆时雍《诗镜总论》："盛唐人

[1] （清）赵翼著，江守义、李成玉校注：《瓯北诗话校注》，第331页。

[2] （东晋）顾恺之：《冰赋》，（清）严可均辑：《全晋文》下册，第1458页。

[3] 谢赫、姚最撰，王伯敏标点注译：《古画品录·续画品录》，第8页。

寄趣，在有无之间。"① 王世懋《艺圃撷余》谓绝句："其趣在有意无意之间，使人莫可提着。"② 为着反对滞实的一面，强调虚隐的一面，还常常从艺术效果的角度来谈趣味。如谢榛《四溟诗话》所说的"景实而无趣""景虚而有味"③，唐志契《绘事微言》所说的"能藏处多于露处，趣味愈无尽"④。正是在这种虚实、显隐之间，艺术作品的趣味才能产生持久的魅力。

严羽称颂盛唐诗人惟在兴趣，即指由外物感发而产生的情趣。他所谓"羚羊挂角，无迹可求。故其妙处透彻玲珑，不可凑泊，如空中之音，相中之色，水中之月，镜中之象，言有尽而意无穷"⑤。袁宏道说："趣如山上之色，水中之味，花中之光，女中之态，虽善说者不能下一语，唯会心者知之。"⑥ 袁中道也说："远性逸情，潇潇洒洒，别有一种异致，若山光水色，可见而不可即，此其趣别也。"⑦ 这些都在认为，趣在审美对象中不是具体的物质形态，也不是特定的意象本身，而是指审美对象的内在生动性及其感染力，是超越形质之外的灵趣。艺术的妙处就在于有趣，就在于"能感人"。

其次，由于作品审美意象的感发，艺术的内在趣味往往溢出笔墨、言语、声调之外，使"味之者无极"⑧。元代揭傒斯以饮食为

① （明）陆时雍撰，李子广评注：《诗镜总论》，第174页。

② （明）王世懋著：《艺圃撷余》，中华书局1985年版，第6页。

③ （明）谢榛撰：《四溟诗话》，第12页。

④ （明）唐志契：《绘事微言》，第15页。

⑤ （宋）严羽著，郭绍虞校释：《沧浪诗话校释》，第26页。

⑥ （明）袁宏道著，钱伯城笺校：《袁宏道集笺校》，第463页。

⑦ （明）袁中道著，钱伯城点校：《珂雪斋集》，第758页。

⑧ （梁）钟嵘著，曹旭集注：《诗品集注》，第47页。

喻，说明诗歌滋味的重要性，而诗的滋味又见于意外、境外，并使欣赏者突破时空局限，从千年以前的佳作中去咀嚼："人之饮食，为有滋味；若无滋味之物，谁复饮食为……句穷篇尽，目中恍然别有一番境界意思，而其妙者，意外生意，境外见境，风味之美，悠然甘辛酸咸之表，使千载隽永常在颊舌。"① 宋代叶适《跋刘克逊诗》："怪伟伏平易之中，趣味在言语之外，两谢、二陆不足多也。"② 明代王骥德《曲律·论套数》："……而其妙处，正不在声调之中，而在句字之外。"③ 趣味得之于主体的性情与物趣，包括感发性情的时事。审美趣味透过艺术符号引发欣赏者的共鸣。

这种由性情、物趣本身带来余味的观点，从汉魏以降，自觉地形成了一个传统。陈子昂标举的汉魏传统，影响了整个唐代的文学艺术。宋诗背离了这个传统，以议论取代性情物趣，便索然无味，更无益于言外的余味。故清代潘德舆《养一斋诗话》说："南宋以语录议论为诗，故质实而多俚词；汉、魏以性情时事为诗，故质实而有余味。"④ 朱承爵所谓"出声音之外，乃得真味"⑤，李重华所谓"其蕴含只在诗中，其妙会更在言外"⑥ 等，都在强调言外之趣。因此，从整体意象感发的意义上，趣味突破了笔墨、言语、声

① （元）揭傒斯：《诗法正宗》，吴文治主编：《辽金元诗话全编》四，凤凰出版社 2006 年版，第 2092 页。

② （宋）叶适：《水心题跋》，中华书局 1985 年版，第 16 页。

③ （明）王骥德著，陈多、叶长海注释：《曲律注释》（修订本），第 183 页。

④ （清）潘德舆著，朱德慈辑校：《养一斋诗话》，中华书局 2010 年版，第 46 页。

⑤ （明）朱承爵：《存余堂诗话》，中华书局 1985 年版，第 18 页。

⑥ （清）李重华：《贞一斋诗说》，（清）王夫之等撰，丁福保编：《清诗话》，第 955 页。

调等物质形态。

第三，艺术作品的趣味是通过欣赏成就的。无论艺术家还是欣赏者，其趣味感的强弱与先天感官的敏锐、心灵悟性的迟速有关，与主体的艺术修养有关。艺术作品的趣味必须通过欣赏而得以实现。艺术家通过对自然之境的体悟与表现，帮助欣赏者去领略和回味赏心乐事与良辰美景，去感悟和体验椎心泣血与凄风苦雨，并且从习以为常的自然中见出生趣，从与艺术家体悟一致的共鸣中获得愉悦。不仅如此，艺术作品的趣味还给欣赏者带来无穷的余味与回味。这种余味与回味不仅使得欣赏者获得长久的愉快，而且也使艺术作品的趣味在每个欣赏者的心灵中得到了有机的延伸。这样，作品本身便突破了感性物态的局限而实现对欣赏者的征服，把欣赏者的心灵作为作品不断拓展自己的无穷沃野。

正是因为欣赏者的心灵对诸感官的统摄与协调，审美趣味对视听诸感官的作用，常常可以影响到其他感官。《论语·述而》："子在齐闻韶，三月不知肉味。"① 这正是说明，韶乐通过听觉感官达到了对心灵的占有，以至于其他各种感官不能同时与心灵贯通而毫无兴致。这样，韶乐的审美趣味遂在孔子的心灵中生根发芽，获得持久的生命力。这种生命力正是韶乐本身生命力的延伸。因此我们说，艺术作品的趣味进入了欣赏者的心灵里，才最终得以成就。

艺术作品的趣味是作品的审美意象及其溢于象外的感染力。它既是自然生机的体现，又是主体性情自得的结果。优秀的艺术家常以理入趣，并使艺术趣味因理而得以升华，获得高远的艺术境界。在艺术作品的创作过程中，艺术家审美的思维方式、对外物的独特

① 程树德撰：《论语集释》一，第589页。

兴会和别致的构思与传达，是艺术作品趣味生成的基本要素，并使趣味溢于感性形态之外，让欣赏者回味无穷。从艺术家的兴会到欣赏者的共鸣、体味，构成了艺术作品的趣味由产生到成就的完整过程。

第 五 章

流变

中国古代的艺术发展观念与艺术起源的观念是联系在一起的。艺术的形成和发展，与以情感为中心、以想象为动力的心理功能的不断成熟密切相关，与主体对艺术及其创造的自觉意识逐步深化紧密相连。在历史的长河中，艺术的发展既以自身的优秀遗产为基础，把已有的传统发扬光大，又不断地同化外来文化的精髓，体现出时代的精神风貌。因此，整个艺术的发展是一个充满活力的绵延流程，而不是一成不变的。

第一节　起源

艺术的起源问题，向来没有确切的年代记载。因为艺术的源头，远早于有书面记载的时代。沈约认为："虽虞夏以前，遗文不睹，禀气怀灵，理或无异，然则歌咏所兴，宜自生民始也。"[①]"生民"即指初民，这是说艺术起源与人类起源同步。这句话本身没有错误。其中关涉两个很模糊的问题：一是人在何种意义上可以区别于动物，称得上是初民？把有了艺术创造的人类算是区别于动物的初民，当然有一定道理，但具体阶段和准确年代无法确定。二是倘若将艺术视为情感的表现，那么，人的情感表现与动物的情绪表现之间在何种意义上可以严格区别开来？把艺术的起源看成是情感表现的起源大抵是不错的。动物总要表现情绪，人总要表现情感。而由动物的情绪向人的情感的转化，犹如动物向人的转化一样，经历了一个漫长的历史过程。艺术的起源和进化依赖于人的起源和进化，它是随着情感及其传达方式的进化而进化的。从动物的情绪表

① （梁）沈约：《谢灵运传论》，《宋书》第6册，第1778页。

达到人的情感表达的转换过程，就是艺术的生成过程。这两个很模糊的问题有了精确的答案，固然有助于界定艺术的起源，然而，在沈约那个时代能作前引说明，已经颇不容易。即使在今天，我们对这两个问题也很难有重大突破。因此，中国古人对于艺术起源问题的意见，主要侧重于个体身心的表现形态，对社会发生的确切时代问题存而不论，而不同于西方将之归诸神灵凭附。这是很明智的，也是实事求是的。

一、情感表现

中国古代对于个体艺术发生的看法，一个流行的观点就是认为艺术是人的情感的表达。《毛诗序》："情动于中而形于言，言之不足，故嗟叹之，嗟叹之不足，故永歌之，永歌之不足，不知手之舞之、足之蹈之也。"[①] 人的歌舞动作，乃是情感表现的需要。《乐记·乐本》："凡音之起，生人心者也。情动于中，故形于声；声成文，谓之音。"[②] 班固《汉书·艺文志·六艺略》："哀乐之心感，而歌咏之声发。"[③] 隋代王通《中说》卷下《关郎篇》："诗者，民之情性也。"[④] 韩愈《送孟东野序》则将艺术的起因看成是人的心灵不平静，通过艺术创作而使主体情感得以平静的一种途径。这种传统的看法一直延续到现代。如鲁迅的"在昔原始之民，其居群

① （汉）毛亨传，（汉）郑玄笺，（唐）孔颖达疏：《毛诗正义》，《十三经注疏》，（清）阮元校刻，第 270 页。

② 吉联抗译注，阴法鲁校订：《乐记》，第 3 页。

③ （汉）班固著：《汉书》第 6 册，中华书局 1962 年版，第 1708 页。

④ （隋）王通著，阮逸注：《中说》，中华书局 1985 年版，第 35 页。

中，盖惟以姿态声音，自达其情意而已"①，闻一多的"想象原始人最初因情感的激荡而发出有如'啊''哦''唉'或'呜呼''噫嘻'一类的声音，那便是音乐的萌芽，也是孕而未化的语言"② 等。

人的情感与动物情绪的重要区别，乃在于人的自我意识的觉醒，并且在此基础上形成的主体的行为法则，荀子将它称为"义"："水火有气而无生，草木有生而无知，禽兽有知而无义；人有气、有生、有知，亦且有义，故最为天下贵也。"③ 这里的义，乃人的行为法则，是对自身的一种精神要求，与利相对。荀子主张须先义后利，以义制利："先义而后利者荣，先利而后义者辱。"④ 主体表现在艺术中的情感与生理性的情绪相比，情感中包含着"义"。其中既有非功利性（与利相对），又包含着社会功利性。张载的"义公天下之利"⑤，正可从社会功利的角度来理解，体现了人的一种自律性。因此，义是与人的自我意识紧密地联系在一起的。这种社会性的情感的形成，促成了审美意识的起源，也促成了艺术的起源。《礼记·中庸》中的"发而皆中节"⑥，既包含了生理性的节奏韵律要求（"度"），又包含了自律性的"义"的要求。

① 　鲁迅：《汉文学史纲要》，《鲁迅全集》第9卷，第353页。
② 　闻一多：《歌与诗》，《闻一多全集》第10卷，湖北人民出版社1993年版，第5页。
③ 　（清）王先谦撰，沈啸寰、王星贤点校：《荀子集解》，第164页。
④ 　（清）王先谦撰，沈啸寰、王星贤点校：《荀子集解》，第58页。
⑤ 　（宋）张载著，章锡琛点校：《张载集》，第50页。
⑥ 　（汉）郑玄注，（唐）孔颖达疏：《礼记正义》，《十三经注疏》，（清）阮元校刻，第1625页。

汉代《诗大序》继承先秦儒家从社会功利的角度对艺术所提出的要求，进一步强调了其政治教化作用，主张"发乎情，止乎礼义"①。这就意味着在情感的基础上又进一步强调了"礼义"的要求，它对艺术创造起到了一定的桎梏作用。到汉末和魏晋，这种情形得到了根本的改观。宗白华认为："汉末魏晋六朝是中国政治上最混乱、社会上最苦痛的时代，然而却是精神史上极自由、极解放，最富于智慧、最浓于热情的一个时代，因此也就是最富有艺术精神的一个时代。"② 宗氏是诗人出身，富于浪漫气息，多以情感为准则作学术评价，故喜欢用"最""极"这样的词下断语，但其基调却是大致不差的。在汉末魏晋时代，由于中央集权的全面崩溃，思想上的禁锢自然瓦解，畅情的艺术也随之得到了充分的发展。这种思想解放使得文学创作形成了继《诗经》、"楚辞"以降的又一文学高峰，并对唐代文学的昌盛产生了深刻的影响，其他艺术形态亦有类似经历。这正是艺术创作摆脱了汉代儒家的经院哲学以"止乎礼义"对艺术中情性表达的约束的结果，而此后的情理交融对以"义"自律的情感表现起到了良好的促进作用。

在中国传统思想中，从春秋战国开始，人们便认为情感的生成是人的本性受外物感发的结果。荀子、刘勰、钟嵘、朱熹等人均有具体的阐述，并且形成了一个源远流长的传统。而对作为内在本源的情感的进一步阐述，乃是从天人合一的模式中对情感的界定，这是理性相当发达以后的事。

天人合一思想的最初出现，张扬了人的本性和能动性。它起源

① （汉）毛亨传，（汉）郑玄笺，（唐）孔颖达疏：《毛诗正义》，《十三经注疏》，（清）阮元校刻，第 272 页。

② 宗白华著，林同华主编：《宗白华全集》第二卷，第 267 页。

于神性告退、理性方滋的先秦时代。《礼记·中庸》认为人的本性是体现自然之道的。宇宙间最真实的东西就是尽性。宇宙间的尽性，即尽自然之性。能尽自然之性，便能尽人之性。能尽人之性，便能尽物之性，由此进行创造活动，便可体悟自然之道，参赞天地之化育。这种思想表现在艺术中，则可以认为，艺术中的情感是人的本性受外物感发的表现，体现了人的本性，最终体现了自然之道，因而天人是同一的。《周易·乾卦·文言》："夫大人者，与天地合其德……"① 也表现了类似看法。而"天人合一"范畴，自然元气与人的情感的对应合一，乃由汉儒董仲舒明确提出。《春秋繁露·深察名号》："天人之际，合而为一。"② 《春秋繁露·阴阳义》："天亦有喜怒之气，哀乐之心，与人相副。以类合之，天人一也。"③ 用这种天人合一思想明确阐释主体情感，则是魏晋后的事。沈约云："民禀天地之灵，含五常之德，刚柔迭用，喜愠分情。夫志动于中，则歌咏外发。"④ 他认为人体天地之道，故刚柔之气交融为一，包孕着五行的功能，喜怒哀乐的情感也可表现得淋漓尽致，而艺术作品则是内在情志发乎其外的结果。在《宋书·乐志》中，沈约还认为，情感是"不学而能，不知所以然而然者也"⑤ 的东西，但沈约还是把它放在天地之间的背景中去理解了。后人从天人合一角度对情感的理解虽然新意无多，但这一传统却一直在延

① （魏）王弼注，（唐）孔颖达疏：《周易正义》，《十三经注疏》，（清）阮元校刻，第17页。
② （汉）董仲舒撰，（清）凌曙注：《春秋繁露》，第359页。
③ （汉）董仲舒撰，（清）凌曙注：《春秋繁露》，第418页。
④ （梁）沈约：《谢灵运传论》，《宋书》第6册，第1778页。
⑤ （梁）沈约：《乐志》，《宋书》第2册，中华书局1974年版，第548页。

续。刘勰以降的艺术原道观，便是在天人合一的基础上，对艺术的进一步阐述和具体化。到清代朱庭珍《筱园诗话》："必使山情水性，因绘声绘色而曲得其真，务期天巧地灵，借人工人籁而传其妙，则以人之性情通山水之性情，以人之精神合山水之精神，并与天地之性情、精神相通相合矣。"[①] 他认为山水诗反映了人的性情与山水性情的相通，最终契合于天地之道。

中国古代，正是从艺术是情感的表现这一角度，对艺术的个体发生进行界说的。荀子等人以有义无义来界定情感与情绪的区别。而理性对情感的过分约束，又违背了艺术本身的规律，最终会导致艺术创造的窒息，使作品"平典似《道德论》"[②]。后来的学者大都围绕情感本身的如何界定和如何表现进行阐述。如从天人合一的角度、从原道的角度、从情理统一或直抒性灵的角度等，对情感作进一步论述，而并未能别出心裁，另提一套艺术起源论的看法。

由此可见，艺术的确反映了社会生活，但它不是直接对社会生活加以描述，作形似的摹仿。艺术中所表现的内容是主体情感对社会生活的一种折射，是以主体情感为中心的心理功能对于象之神的妙悟，并通过情感态度而得以表现，是主体感物动情的结果。这就不只是对劳动的一种反映。徐祯卿《谈艺录》："情者，心之精也。情无定位，触感而兴。既动于中，必形于声。故喜则为笑哑，忧则为吁戏，怒则为叱咤。然引而成音，气实为佐；引音成词，文实与功。盖因情以发气，因气以成声，因声而绘词，因词而定韵，此诗

① 郭绍虞编选，富寿荪校点：《清诗话续编》下，第3345页。

② （梁）钟嵘著，曹旭集注：《诗品集注》，第28页。

之源也。"①

二、劳逸协调

既然艺术起源于情感的表现，那么，这种情感便是人类在劳、逸这两种基本活动中产生的。而艺术形式的完善，也是这两种基本活动的结果，它涵盖了人们生活的各个方面，是这些生活过程中情感的表现。

秦汉文献中对劳动的号子声曾有两种相同的记载，把它看成是歌谣的起源。《吕氏春秋·淫辞篇》："今举大木者，前者舆謼，后亦应之。此其于举大木者善矣。"②《淮南子·道应训》："今夫举大木者，前呼邪许，后亦应之。此举重劝力之歌也。"③ 前些年常有人引这些文字，作为艺术起源于劳动的依据，并且常引用鲁迅《门外文谈》中有关抬木头觉得吃力，发出"杭育杭育"④ 的声音作为创作的起源。

这些当然是有道理的，但是并不全面。在同一篇文章中，鲁迅还说过"有史以前的人们，虽然劳动也唱歌，求爱也唱歌……"⑤ 的话。既然"杭育杭育"作为情感的表现能被称为艺术，那么人的求爱的歌咏，自然也是情感的表现了。前者属求食（或衣食住）过

① （明）徐祯卿著，范志新编年校注：《徐祯卿全集编年校注》，人民文学出版社 2009 年版，第 760 页。
② 许维遹撰，梁运华整理：《吕氏春秋集释》，第 493 页。
③ 何宁撰：《淮南子集释》，第 831 页。
④ 鲁迅：《门外文谈》，《鲁迅全集》第 6 卷，第 96 页。
⑤ 鲁迅：《门外文谈》，《鲁迅全集》第 6 卷，第 88 页。

程中的情感表现，后者是求色过程中的情感表现。"食色，性也"①，都是人的本性感于物而动的结果。

一方面，"饥者歌其食，劳者歌其事"②。《诗经·周南·芣苢》："采采芣苢，薄言采之。采采芣苢，薄言有之。"③ 从中表现了劳动过程中的欢乐的情感。那些劳动过程中的各种歌咏，那些对太平盛世的各类民谣，都通过民众的情感而得以表现。三国时魏国夏侯玄《辩乐论》："伏羲氏因时兴利，教民田（佃）渔，天下归之，时则有网罟之歌；神农继之，教民食谷，时则有丰年之咏；黄帝备物，始垂衣裳，时则有龙衮之颂。"④ 歌咏不是为着反映事物本身，而是为着表达社会生活所引起的情感形态。相传上古的《击壤歌》："日出而作，日入而息，凿井而饮，耕田而食，帝力于我何有哉？"这是天下太平在民众心中的反映，传达出处于自由之中的人们的舒畅心情。虞歌《卿云歌》："卿云烂兮，糺缦缦兮！日月光华，旦复旦兮！"这是民众对舜禹禅让的美德的情感反映，以自然的更迭与辉煌，歌颂当时的帝政社会。

不过，这只是问题的一个方面，人们生活的另一方面是闲暇的游戏。人类的生存有两大活动，即劳与逸。它们构成了人生（包括生理和心理）的节奏。先秦的统治者把人民劳逸协调视为社会安乐

① （清）焦循撰，沈文倬点校：《孟子正义》，第 743 页。

② （汉）公羊寿传，（汉）何休解诂，（唐）徐彦疏：《春秋公羊传注疏》，上海古籍出版社 2014 年版，第 679 页。

③ （汉）毛亨传，（汉）郑玄笺，（唐）孔颖达疏：《毛诗正义》，《十三经注疏》，（清）阮元校刻，第 281 页。

④ （宋）李昉：《太平御览》第 2 册，中华书局 1960 年版，第 2581 页。

的标准。《左传·哀公元年（左附4）》："勤恤其民，而与之劳逸。"[1] 庄子则认为人们不得安逸为不合自然之道："所苦者，身不得安逸。"[2] 这里的所谓逸，不是绝对的静止，而是通过逸来调节身心的活动，是主体生命节律中的有机环节。主体在闲暇时对自然物态和自身生活、劳作行为进行摹拟的游戏，也是主体情感表达的另一个重要方面。人们在劳动过程中所获得的感受，也常常在劳动过程外通过喜怒哀乐的情感表现出来。

同时，自然中的物态形式也只有在逸的过程中才能升华为艺术表现形式。主体在生活中所获得的情感形式，只有在逸的时刻，才可以超越现实的功利而升华为审美的情感。主体的心灵及其内在含蕴，在生命节律的逸的环节中也得到了充分表现。因此，艺术情感有意识的深化和发展，艺术技巧的不断提高和发展，正是在逸的过程中得以成就的。

综上所述，艺术是情感的表现，反映了人们在日常生活中的喜怒哀乐的多种情感。这些情感，可以是劳动中的欢乐与痛苦，也可以是闲暇时的愉悦与忧愁；可以是江湖之上的逍遥与伤感，也可以是魏阙之中的豪迈与哀怨。人生的各种情意状态，均可通过陶钧而在艺术中得以表现。

三、审美思维

原始艺术在它的发展过程中，曾经因其活动的广泛性、形象

① 杨伯峻：《春秋左传注》，第 1609 页。
② （晋）郭象注，（唐）成玄英疏，曹础基、黄兰发点校：《庄子注疏》，第 331 页。

生动的具体可接受性和对人的全身心的感动等优点，而作为人类精神活动的载体，在人们闲暇的时刻被用来进行劳动技能的传授与操练，进行祭天祀祖的巫术礼仪乃至狩猎后的庆祝等活动。这些综合的活动，反映了人类早期精神活动的混沌性。这种混沌的状态及其发展的过程，使得人们对艺术本身越发高度自觉地重视，使得艺术中所表现的情感越发丰富、深化了，情感的表现方式越发巧妙具体了，也使得艺术的表现形式越发精致、空灵了。

原始的人们将技能传授、巫术礼仪等活动通过语言符号，最初是人类的第一种语言——人体语言来表达。舞蹈则是人体语言中最富审美意味的，最能引起身心的愉悦。《尚书·益稷》中的"凤凰来仪""百兽率舞"①，乃是祀神的仪式；《庄子·刻意》中的"熊经鸟申，为寿而已矣"②，则是健身的动作，五禽之戏的前驱。到先秦典籍中所记载的传说中的古帝葛天氏之乐，已经系统地歌颂自然和人事了，反映了人们对自然和社会的理解。《吕氏春秋·古乐》："昔葛天氏之乐，三人操牛尾，投足以歌八阕：一曰载民，二曰玄鸟，三曰遂草木，四曰奋五谷，五曰敬天常，六曰达帝功，七曰依地德，八曰总禽兽之极。"③"载民"即地德。天覆地载，乃为大地对人和万物的化育之德。商代神话传说以玄鸟为祖先（"八阕"年代颇可疑，这里存而不论），"玄鸟"乃歌唱祖先。如《诗经·商

① （汉）孔安国传，（唐）孔颖达疏：《尚书正义》，《十三经注疏》，（清）阮元校刻，第144页。

② （晋）郭象注，（唐）成玄英疏，曹础基、黄兰发点校：《庄子注疏》，第291页。

③ 许维遹撰，梁运华整理：《吕氏春秋集释》，第118页。

颂·玄鸟》："天命玄鸟，降而生商。"① "遂草木"乃指草木茂盛。
"奋五谷"即五谷萌生、勃发。"敬天常"即歌唱自然规律。"达帝
功"即体天地之道而建功立业。"依地德"即遵循大地化生规律，
不使农事荒芜，反映了农耕时代的生活。"总禽兽之极"乃聚合各
类禽兽，反映了游牧时代的生活。这样，原始舞蹈便成了一种综合
的人类文化的"百科全书"，后来才推及原始岩画、音乐、诗歌等
艺术形式。如上古《弹歌》："断竹续竹，飞土逐实（肉）"，则是
技艺的传授。《左传·宣公三年》："铸鼎象物，百物而为之备，使
民知神奸……用能协于上下，以承天休。"② 实际上是以作为青铜
器艺术的文饰钟鼎来反映自然和宗教等观念中的事物，从而体现出
认知、道德、宗教的功能，以彰明上天之德（神明）。

　　直到春秋战国时期，中国传统的诗赋等艺术作品，仍然具有综
合的"百科全书"的特征。《诗经》可以"迩之事父，远之事君，
多识于鸟兽草木之名"③。《左传·襄公二十九年》有观乐知政说。
《礼记·王制》也说天子巡狩时，"命太师陈诗以观民风"④。《楚
辞》则有《天问》问天，究天人之疑；《九歌》祀辞，安山水之神。
至《旧唐书·志第八·音乐》还说："乐者，太古圣人治情之具也。
人有血气生知之性，喜怒哀乐之情。情感物而动于中，声成文而应
于外。圣人乃调之以律度，文之以歌颂，荡之以钟石，播之以弦

① （汉）毛亨传，（汉）郑玄笺，（唐）孔颖达疏：《毛诗正义》，《十三经注疏》，
（清）阮元校刻，第 622 页。
② 杨伯峻：《春秋左传注》，第 669—671 页。
③ 程树德撰：《论语集释》四，第 1560 页。
④ （汉）郑玄注，（唐）孔颖达疏：《礼记正义》，《十三经注疏》，（清）阮元校
刻，第 1328 页。

管，然后可以涤精灵，可以祛怨思。"[1] 把音乐视为统治阶级的治情之具，乃是从政教中心论出发对艺术所提出的要求，尽管音乐作为独立的艺术门类，早已有了独立的审美功能。闻一多在《文学的历史动向》中曾这样评价中国早期的诗："诗似乎也没有在第二个国度里，像它在这里发挥过的那样大的社会功能。在我们这里，一出世，它就是宗教，是政治，是教育，是社交，它是全面的生活。"[2] 这正是《尚书·舜典》对音乐"直而温，宽而栗，刚而无虐，简而无傲"[3] 的要求，体现了诗歌的一种百科全书式的综合功能。

汉字"艺"作为会意字，最初代表种植活动，正表明了人类前艺术的综合功能。后来，人类文明的一切活动被包含在其中，审美意义上的艺术活动自然也在其中。徐干《中论·艺纪》："艺之兴也，其由民心之有智乎!"[4] 便是侧重从人类文明活动推断艺术的起源的。

不过，人类早期精神活动的混沌性，并不意味着具有独立的审美意义的艺术活动不存在。宗教、人伦、政体方面的意识形态，由于与现实的关系较外在、严肃、实在，与统治阶级的大业息息相关，故备受重视，率先作为独立的形态被物化，以谋求永久，于是有甲骨、竹简、钟鼎中的那些记载。而艺术与现实的关系则显得间接、活泼、灵动，虽则起初曾被作为政教的载体，但艺术作品中所

① （后晋）刘昫：《旧唐书》，中华书局1975年版，第1039页。

② 闻一多：《文学的历史动向》，《闻一多全集》第10卷，第17页。

③ （汉）孔安国传，（唐）孔颖达疏：《尚书正义》，《十三经注疏》，（清）阮元校刻，第131页。

④ （汉）徐干：《中论》，中华书局1985年版，第11页。

包孕的审美心态却成就得非常早。它与人类精神境界的生成和发展，几乎是同步的。

随着历史的发展，艺术中审美的思维方式，也从混沌的思维整体中逐步独立出来。艺术中的审美思维和认识、道德、宗教等方面的思维，均由"万物有灵"的原始思维发端，体现了早期人类的整体思维能力。当这种原始思维导向信仰时，产生了原始宗教；导向真理时，产生了理性思维；导向情趣时，产生了审美和艺术。古代神话体现了宗教、艺术和理性思维的三位一体。三者可以相互交融、相互影响，又各自独立发展。审美思维本身可以融汇、升华宗教和理性内容，但并不受它们牵制。中国宗教长期以来一直不发达，就因为其思维被艺术同化，信仰受理性压抑（《论语·述而》："子不语怪、力、乱、神。"[1]）。而宗教对艺术的反作用，更重在超现实的玄想与象征，以及辞采华美、不受实物的拘限等。这三种思维方式在整个民族的意识和潜意识里，都曾广泛而不同程度地体现着。其中艺术的审美思维方式，最直接地禀承了原始思维，体现了物我的亲和关系。中国传统的观物取象方式、比兴原则和物我同一思想，正嫡出于"万物有灵"的思想。审美中的天人合一，民胞物与，将他心比我心，以我心度物心，"感时花溅泪，恨别鸟惊心"（杜甫《春望》）等对待物我的思维方式，均与"万物有灵"的原始思维有着密切的关系。那种以为理性思维的发展会湮没、取代审美思维的说法显然是站不住脚的，艺术消亡论的思想更是无稽之谈。艺术的审美思维正沿着自身的发展轨迹在发展。

中国古代从个体情感的角度探索艺术的起源，并以此为脉络，

[1]　程树德撰：《论语集释》二，第620页。

形成了一个传统。人们认为艺术是在社会生活的劳逸协调的生活节律中发生、发展和成熟的。而在思维方式上，艺术则因其曾经充当过主体精神综合功能的载体而变得丰富和精致，但艺术的独特思维方式却始终保持其自身的独立性，并随着时代的发展而发展。

第二节　中介

中国艺术的生成与发展，正取决于主体以情感为中心的艺术心灵的生成与发展。而艺术心灵的生成与发展，与文化形态的不断积累和发展在其中起着中介作用又是分不开的。在自然向人的生成过程中，个体身心机制的不断进化，为艺术心灵的后天继承提供了先决条件，但这种进化永远不能取代主体艺术心灵在生成、发展过程中文化形态的中介意义。主体的精神形态不能像生理机制那样遗传，而必须以体现在文化形态中的既有传统为中介，一个一个，一代一代地造就着后继者的艺术心灵，并且在新的历史时代与时代精神相汇合，绽开新的花朵。因此，主体内在心灵虽然有不断进化着的生理基础，但艺术心灵的造就却是后天文化形态熏陶的结果。中国古代的所谓"人文化成"思想、自然山水陶冶性情的观点，以及艺术发展跨越时代进行继承的特征、古代艺术作品不朽魅力的事实，都证明了文化形态在艺术发展过程中的中介意义。

一、陶冶感化

主体艺术心灵的形成，主要是文化形态陶冶感化的结果。《尚

书·太甲上》云："兹乃不义，习与性成。"① 是说不义的行为长期操作，形成习惯，最终会成为人的本性。宋代程颐则反其义而用之，把习与性成看成是修德成性的途径："习与性成，圣贤同归。"② 不过，早在先秦时代，孔子就从中性的角度，指出人与人之间先天的本性是相近的，只是后天的习染和效法不同而差异甚远："性相近也，习相远也。"③ 这种说法在先秦时代是颇为流行的。而反对儒家的墨家也有类似说法。《墨子·所染》认为，人性如素丝，"染于苍则苍，染于黄则黄，所入者变，其色亦变"④。后来孟子、告子、荀子均从孔子的性相近出发，阐释自己的性习学说。

孟子本于性"本善"，认为仁义礼智这四种道德观念的潜在状态，分为恻隐之心、羞恶之心、辞让之心、是非之心，均是人性本来就有的。"人之有四端也，犹其有四体也。"⑤ 人要想保持人性，就不能受外在环境的消极影响，而应该不断强化主观的道德修养，"养浩然之气"⑥，而不能"自暴自弃"："言非礼义，谓之自暴也；吾身不能居仁由义，谓之自弃也。"⑦ 孟子认为礼义本身就是人的本性的表现，人们要顺其性来造就人的性灵。他还从生理感官的角度，谈审美感官的共同性最终植根于心理的理、义："口之于味也，

① （汉）孔安国传，（唐）孔颖达疏：《尚书正义》，《十三经注疏》，（清）阮元校刻，第 164 页。
② （宋）程颐、程颢：《二程文集》，第 114 页。
③ 程树德撰：《论语集释》四，第 1517 页。
④ 吴毓江撰，孙启治点校：《墨子校注》，中华书局 1993 年版，第 16 页。
⑤ （清）焦循撰，沈文倬点校：《孟子正义》，第 235 页。
⑥ （清）焦循撰，沈文倬点校：《孟子正义》，第 199 页。
⑦ （清）焦循撰，沈文倬点校：《孟子正义》，第 507 页。

有同嗜焉；耳之于声也，有同听焉；目之于色也，有同美焉。至于心，独无所同然乎？心之所同然者，何也？谓理也，义也。圣人先得我心之所同然耳。故理义之悦我心，犹刍豢之悦我口。"① 孟子这种性习说，强调人的社会本性，实际上是基于人是社会的动物这一前提的，人的优秀的品质是基于善良的天性而形成的。人应该保持这种优秀品质，不断地进行自我修养，而不能受外在环境的消极影响。这种过分强调主体先天优良品质，主张内省，并且夸大外在环境消极影响的说法，混淆了先天禀赋与后天性习之分，忽略了社会环境对人的历史生成的积极影响，因而受到了告子和荀子的尖锐批评。

告子本于人的自然本性，认为"食色，性也"②。这种人性是本无所谓善，无所谓恶的。人性如同树木，仁义好比杯盘。"以人性为仁义，犹以杞柳为杯棬（杯盘）。"③ "性犹湍水也，决诸东方则东流，决诸西方则西流。人性无分于善不善也，犹水之无分于东西也。"④ "生之谓性。"⑤ 17 世纪英国经验主义者洛克的白板说类似于这种说法。在此基础上形成的人的社会特征、文化特征，乃至具体的审美心态，自然都是后天文化对心灵的造就。这就与后来持性恶说的荀子殊途同归了。由于告子并无著作传世，保留下来的片言只语又是孟子作为驳论对象而引用的，孟子的偏见便在所难免。何况孟子的驳论多诡辩之辞，与告子不在同一层面上讨论问题。这

① （清）焦循撰，沈文倬点校：《孟子正义》，第 765 页。
② （清）焦循撰，沈文倬点校：《孟子正义》，第 743 页。
③ （清）焦循撰，沈文倬点校：《孟子正义》，第 732 页。
④ （清）焦循撰，沈文倬点校：《孟子正义》，第 735 页。
⑤ （清）焦循撰，沈文倬点校：《孟子正义》，第 737 页。

样，我们便无从知道告子思想的全貌，这是非常令人遗憾的。

荀子为了驳斥孟子的性善说，则矫枉过正，偏激地强调人之本性中恶的一面。他批评孟子"不察乎人之性伪之分"①，而强调文化形态对人性的化成。《荀子·儒效》："故圣人也者，人之所积也。人积耨耕而为农夫，积斫削而为工匠，积反货而为商贾，积礼义而为君子。工匠之子莫不继事，而都国之民安习其服。居楚而楚，居越而越，居夏而夏；是非天性也，积靡使然也。"② 虽然他的性恶说看到了人的自然本性与社会本性相对立的一面，却没有看到社会本性也是在自然本性的基础上建立起来的，是以体自然之道为基础的。但在其他部分的论述中，荀子还是超越了性恶说的偏见。《荀子·礼论》："性者，本始材朴也；伪者，文礼隆盛也。无性则伪之无所加；无伪则性不能自美。性伪合，然后成圣人之名，一天下之功于是就也。"③《荀子·劝学》："干越夷貉之子，生而同声，长而异俗，教使之然也。"④《荀子·正名》："心虑而能为之动谓之伪；虑积焉，能习焉，而后成谓之伪。"⑤ 其中性指人的自然本质及其功能，伪则指在此基础上发展起来的后天的精神形态和能力。而在其中起着启发、诱导（"起"）作用的，正是文化形态。至于起伪之"起"，荀子在《儒效》中除了强调文化之"教"（《为学》中则强调主体能动的"学"）外，还强调了注错（举止行为）、习俗和积靡（积累）在化性起伪中的作用。

① （清）王先谦撰，沈啸寰、王星贤点校：《荀子集解》，第 435 页。
② （清）王先谦撰，沈啸寰、王星贤点校：《荀子集解》，第 144 页。
③ （清）王先谦撰，沈啸寰、王星贤点校：《荀子集解》，第 366 页。
④ （清）王先谦撰，沈啸寰、王星贤点校：《荀子集解》，第 2 页。
⑤ （清）王先谦撰，沈啸寰、王星贤点校：《荀子集解》，第 412 页。

《周易·贲卦·象辞》说："文明以止，人文也。""观乎'人文'，以化成天下。"① 这里的人文，指各种体现社会文明的表征如社会制度、礼仪典章及科学技术、文学艺术等。把握人文，便可通过它来教化天下，使整个社会文明化，主体心灵的造就正包含在其中。

艺术创造和艺术欣赏的能力，是主体在天赋的基础上，由社会历史所造就的主体通过文化形态的影响而逐步获得的。这便是一种化成。这些文化形态既培养了主体的艺术创造和欣赏能力，又艺术地造就了主体心灵本身。《吕氏春秋》在人的心灵的造就方面，扬弃了儒道诸家把性、伪（包括情）相对立与相分离的看法，认为人自身的艺术性的生成和发展宜在养性中进行，人的化成不能以损害人的自然本性为前提，而应使自然的人性得到充分的发展，最终获得自我实现。"物也者，所以养性也，非所以性养也。"② "圣人之于声色滋味也，利于性则取之，害于性则舍之，此全性之道也。"③ "其为声色音乐也，足以安性自娱而已矣。"④ "因其固然而然之，此天地之数也。"⑤

文化形态的内在意蕴造就了艺术家和欣赏者，并使得人们在传统的影响下产生特定的联想。有些固定的联想长期发生，便会形成心理定势，这些心理定势由于事物性能的多元而多元。而全民族共

① （魏）王弼注，（唐）孔颖达疏：《周易正义》，《十三经注疏》，（清）阮元校刻，第37页。

② 许维遹撰，梁运华整理：《吕氏春秋集释》，第13页。

③ 许维遹撰，梁运华整理：《吕氏春秋集释》，第15页。

④ 许维遹撰，梁运华整理：《吕氏春秋集释》，第24页。

⑤ 许维遹撰，梁运华整理：《吕氏春秋集释》，第655页。

同面临的文化遗产，使得许多基本的文化模式相对稳定。就艺术而言，所谓心理中的遗传因素，只在作为心理的生理基础和情感模态形式上发生作用。体现并传承民族艺术传统的真正因素，乃在于既往艺术经典的感性物态对后世的不断影响，并使得这些传统在各个时代与时代精神相融合，从而在各个时代生根、开花、结果，形成了源远流长的传统。如相思、悲秋、忧患等主题的诗词，通过对后代情感的感发和塑造，一代一代地影响着后继者的思维。

鲁迅曾高度评价艺术作品通过有形的形式对后世的影响，把它们笼统称之为美术，认为它们"长留人世，故虽武功文教，与时间同其灰灭，而赖有美术为之保存，俾在方来，有所考见"[①]。正是基于这种判断，闻一多高度评价了由文字记载下来的、对几千年的艺术产生深刻影响的《诗经》。它是通过有形的文化形态，对几千年来的艺术家从后天的耳闻目睹的途径感化而产生影响的，并使得中国文学形成了一个不断发展又一以贯之的传统。"中国，和其余那三个民族（按：指印度、以色列、希腊）一样，在他开宗第一声歌里，便预告了他以后数千年间文学发展的路线。《三百篇》的时代，确乎是一个伟大的时代，我们的文化大体上是这一刚开端的时期就定型了。文化定型了，文学也定型了，从此以后二千年间，诗——抒情诗，始终是我国文学的正统的类型，甚至除散文外，它是唯一的类型。赋，词，曲，是诗的支流，一部分散文，如赠序、碑志等，是诗的副产品，而小说和戏剧又往往以各自不同的方式夹杂些诗。诗，不但支配了整个文学领域，还影响了造型艺术，它同

① 鲁迅：《拟播布美术意见书》，《鲁迅全集》第8卷，第52页。

化了绘画，又装饰了建筑（如楹联，春帖等），和许多工艺美术品。"① 此话颇为精当。在这里，闻一多没有提及诗对音乐、舞蹈的影响，但毫无疑问，音乐、舞蹈也包含在诗的影响之中。因为在早期的艺术形态中，诗、歌、舞是一体的，后来虽然逐步分化了，但在艺术精神上依然是一致的，而且在中国古代，由于音乐、舞蹈缺乏精确的有形文化形态作为媒介进行传承，优秀的作品受口、耳、身相承传的局限，时有失传现象发生。因此，惟有诗才最系统地承续了古老的传统，并通过物化形态传播至今。

在审美的意义上，文化形态对主体艺术心灵的化成方式是"感化"或称"化育"，途径则是动情。按中国传统的思维方式，这种化成与自然之道是贯通的。文化形态对艺术心灵的影响，不是灌输与说教，而是如春风雨露，不知不觉地滋润、沐浴着人们。用《乐记》的话说，就是"象德"、似仁（《乐记·乐礼》："仁近于乐。"②）。象德，指音乐表现出化育万物的特征（《乐记·乐礼》："春作夏长，仁也。"③）。音乐如此，其他文化形态亦然。主体的艺术心灵只有通过优秀的文化遗产在整个社会得到充分而有效的继承，通过感性形态而得以表现，才能因时代精神等因素的推动而发展。刘勰所说的"陶铸性情，功在上哲"④，同样可以从艺术心灵的造就的角度理解。

在艺术心灵的发展历程中，非文化形态的本能因素只是前提，

① 闻一多：《文学的历史动向》，《闻一多全集》第10卷，第17页。
② 吉联抗译注，阴法鲁校订：《乐记》，第16页。
③ 吉联抗译注，阴法鲁校订：《乐记》，第16页。
④ （梁）刘勰著，范文澜注：《文心雕龙注》，第15页。

没有文化形态的中介，个体的艺术心灵要想达到民族既有的高度是不可思议的。一旦摧毁现存的文化形态和个体有生之年的记忆，包括反映在人的言行中的艺术心灵的具体表现，我们就不可能拥有当今的艺术心灵，不可能将千百年来累创起来的艺术心灵发扬光大。那种以为艺术心灵由偶然契机在心中唤醒某种先天的集体无意识的神话是缺乏依据的。

二、深化发展

在艺术心灵的发展历程中，自然通过主体审美的思维方式，作为一种文化形态对艺术心灵的发展起着中介作用。在认识的层面上，自然山水是外在于主体的物态，但在审美的层面上，它则作为主体的精神食粮，从物质障蔽中超越出来，从而发挥了特有的文化形态的中介作用，促成了主体艺术心灵的深化和发展。

作为一种文化形态，自然山水参与了主体心灵的造就。自然山水由于长期作为主体的生存环境，反复地刺激着人们的感官，在生命节律共通的基础上，陶钧着主体的心灵。那些身边的、日常的自然景物，经过与心灵的多次碰撞，感官的多次接纳，便促成了心理与之协调。从其所体现的生机与活力中，主体逐步颖悟到生命之道，进而达到自我意识的觉醒。主体情感与自然物趣的交融关系便逐步形成和发展。特别是在具体社会生活经历与特定景致、特定传统相契合，引起强烈共鸣的时候，这种传统便得到了丰富和发展。同时，中国人很早就将自然视为自己的精神家园。他们赞颂自然，从自然中寻求精神寄托。这样，随着自然对主体的不断感发，随着主体对自然体悟的不断深化，人与自然因契合而创构的境界也不断深化。因此，主体从自然山水中获得的，不只是感官的快适，更有

心灵的愉悦，精神的畅达。故刘勰说，"目既往还，心亦吐纳""情往似赠，兴来如答"[①]；宗炳则称为"应目会心"[②]。这时的自然便不只是一种纯然外在的客体，而是人的一种精神对象，一种与主体心灵相互交融、浑然一体的文化形态。

古人所谓"秀色可餐"，乃说美貌或者自然景色作为主体的精神食粮，对人心的陶冶和造就，如同物质食粮之于主体的感性生命一样。晋代陆机有"鲜肤一何润，秀色若可餐"（《日出东南隅行》），宋代辛弃疾也有"剩向青山餐秀色，为渠著句清新"（《临江仙·探梅》）。中国山水诗画的发展及其对中国艺术精神的影响，正可说明自然山水对主体艺术心灵的生成具有造就作用。同时，自然对象由于主体的反复体验而增加了人文色彩。三峡的审美含蕴比之新发现的原始岩洞显得更丰富、更深邃。与之相关的神话传说和诗词绘画中所体现的古人的审美体验，正使得主体对之拥有特别的情怀。这些自然景致对主体艺术心灵的造就无疑起到了文化形态的作用。

自然山水作为主体心灵的对应物，作为主体精神成就的对象而存在，正是由主体在与自然山水的关系中逐步形成和发展起来的独特的比兴思维方式决定的。这是自然山水获得文化形态意义的关键。比兴方式早在原始人的思维中即已见出端倪，而其自觉意识则是春秋战国以后的事。比兴理论最早是被作为诗歌的表现方法总结出来的。后来汉代注经者如郑众、郑玄诸儒，侧重于从诗歌的表现技巧、修辞方法和政治教化意义去理解比兴，并且深深地影响了后

① （梁）刘勰著，范文澜注：《文心雕龙注》，第695页。
② 《画山水序》，宗炳、王微：《画山水序 叙画》，第7页。

代的刘勰、钟嵘乃至朱熹等人。审美意义上的比兴理论则出现在魏晋之后。署名贾岛的《二南密旨》认为兴是感物兴情："感物曰兴，兴者情也。谓外感于物，内动于情，情不可遏，故曰兴。"① 梅尧臣说："因事有所激，因物兴以通。"② 李仲蒙认为比是"索物以托情"，是以情附物；兴是"触物以起情"，是以物动情③。他把比兴视为主体对自然山水体悟的两种方式，即借景抒情和即景生情。后来的李东阳、王夫之、沈祥龙等人所论，大抵不出这种思想，只是在物我交融境界的艺术表现方面，作了更为详尽的表述。这种比兴的思维方式，使得主体的心灵受到了感发，获得了升华，形成了一种使自然对象成为独特文化形态的传统。

中国古代的"比德""畅神"的审美传统，正是比兴思想的具体反映，体现了自然对象的文化形态特征。从孔子开始，中国古人就认为自然山水、昆虫草木的某些特征，与人的精神品质有相通之处，主体在观照它们时，以己度物，将山水情性与主体心灵贯通起来，使自然山水具有丰富的意蕴，于是从中获得美的享受，并借以感发和提升自己。这便是比德。畅神则是"兴"的具体发展。宗炳认为大自然意态万千，历代圣贤沉醉于其中，物趣与主体内在精神浑然交融为一，以此辉映于后代："圣贤映于绝代，万趣融其神思"④，这便是畅神。在这种畅神的体悟中，主体超越了山水本身：

① （唐）贾岛：《二南密旨》，中华书局1985年版，第1页。

② （北宋）梅尧臣著，朱东润编年校注：《梅尧臣集编年校注》中，上海古籍出版社2006年版，第336页。

③ （宋）胡寅撰，容肇祖点校：《崇正辩斐然集》，中华书局1993年版，第386页。

④ 《画山水序》，宗炳、王微：《画山水序 叙画》，第8—9页。

"悟幽人之玄览，达恒物之大情，其为神趣，岂山水而已哉！"① 同时，畅神也使主体自然的感性生命得以超越，从而进入物我两忘，全无滞碍的化境。

历代许多关涉山水景致的神话传说，作为寄托主体精神的创造物，使得山水在与人文的融汇中获得了更丰富的含蕴。这些传说与山水合二而一，作为一种复合的文化形态，一代一代地熏陶、造就着审美的艺术心灵。日本学者东山魁夷说："风景之美不仅仅意味着天地自然本身的优越，也体现了当地民族的文化、历史和精神。"② 此论颇为精当。这不仅说明自然风景与人文景观的融汇，更体现了自然与主体心灵的双向交流，即神州大地独特的自然景观不断感发、影响着主观情感，使得人们在日常生活、精神生活乃至文明的创造中打上了自然对主体陶冶的烙印。

在幅员辽阔的中国土地上，不同地域对主体心灵的影响，形成了主体不同的艺术气质和风格。这主要也反映了自然山水作为精神形态对主体艺术心灵的影响。《礼记·王制》有："广谷大川异制，民生其间者异俗"③，述及自然景观对各地风俗的影响。魏晋人把山水特征与人的精神品质相对举，反映出自然形态与主体心灵相通的一面，自然的不同特征陶养了主体特定的性格特征。《世说新语·言语》："王武子、孙子荆各言土地人物之美。王云：'其地坦而平，其水淡而清，其人廉且贞'，孙云：'其山崔巍以嵯峨，其水

① （晋）慧远：《游石门诗序》，慧远著，张景岗点校：《庐山慧远大师文集》，九州出版社 2014 年版，第 32 页。

② （日）东山魁夷：《中国风景之美》，《世界美术》1979 年第 1 期。

③ （汉）郑玄注，（唐）孔颖达疏：《礼记正义》，《十三经注疏》，（清）阮元校刻，第 1338 页。

浃渫而扬波，其人磊砢而英多。'"① 况周颐《蕙风词话》有"南人得江山之秀，北人以冰霜为清"② 之说。不同地域的人在艺术中所表现的性格、情趣差异与千百年来自然环境的熏陶有着密切关系。

近人刘师培在讨论南北文学的差异时，着重强调南北水土对主体艺术思维方式以及与之相关的文体的影响，并进而影响到人的风格和作品的风格。他在《南北文学不同论》中说："大抵北方之地土厚水深，民生其间，多尚实际。南方之地，水势浩洋，民生其际，多尚虚无。民崇实际，故所著之文不外记事、析理二端。民尚虚无，故所作之文或为言志抒情之体。"③ 刘师培及其同时代人对于自然环境对艺术的影响的看法，固然直接受到西方近代实证主义学者重视环境对艺术影响的启发，但更重要的是，由此激发了他们对环境影响艺术的重视和对传统的追寻。《礼记》等上古书籍对自然环境的重视，魏晋人寄情山水、陶冶性灵的自觉意识，乃至唐代张彦远对绘画"南北有殊"④ 的看法等，都强调了自然景致对主体心灵，特别是艺术心灵的造就和影响。而刘师培的基本思想与这个传统是一致的。

三、继承革新

正因文化形态起着中介作用，艺术心灵的发展，可以在跨时代

① （南朝宋）刘义庆著，（南朝梁）刘孝标注，余嘉锡笺疏：《世说新语笺疏》，第 101 页。

② 《蕙风词话》，况周颐、王国维著：《蕙风词话 人间词话》，第 57 页。

③ 刘师培著：《刘申叔遗书》上册，江苏古籍出版社 1997 年版，第 560 页。

④ （唐）张彦远：《历代名画记》，第 32 页。

继承的基础上进行革新。某些审美趣尚，虽在当代或邻近的时期未能获得认同和接受，却可跨越相当长的历史时期"慎终追远"，重现生机，并得以推进。这种跨越时代继承的本身，正是古代优秀的艺术作品在艺术的发展历程中所起的无可取代的作用之一。

历史上文化形态的变迁，尤其是文学艺术中所体现的审美趣尚的变迁，正反映了文化形态的跨时代继承的特征。中国历史上的几次文学复兴，如汉魏唐宋等时期，都是祖述孔孟老庄、变效《诗经》"楚辞"的。陈子昂《与东方左史虬修竹篇序》："文章道弊五百年矣。汉、魏风骨，晋、宋莫传，然而文献有可征者。"[1] 他对当时五百年间逶迤颓靡、风雅不作的状况痛心疾首，认为虽然在晋宋时代汉魏风骨就已经失传，但由于有文献可资效法，故仍可跨时代对优秀传统进行继承。杜甫《戏为六绝句》所强调的正本清源，是每个文学艺术鼎盛时代的必要前提。他要求"递相祖述"、倡导"清辞丽句"，实乃推崇屈宋、贬黜齐梁，目的在于让人们站在时代的制高点上，超越绮靡颓废的习气，追溯既往的优秀传统，而谋求文学艺术的复兴。

这就不是局限于对某一具体的时代和特定作家的继承，而是对整个传统的继承，最终可以上溯到文学的源头。明代方孝孺《谈诗五首》："举世皆宗李杜诗，不知李杜更宗谁？能探风雅无穷意，始是乾坤绝妙词。"[2] 真正超世绝俗的优秀作品，依然要探本穷源，禀承中国文学的初源，这就是上古集大成的《诗经》的风雅颂。它是早期文学作品自有文字以来的第一次集萃。明代王思任（王季

[1] （唐）陈子昂撰，徐鹏校点：《陈子昂集》，上海古籍出版社 2013 年版，第 16 页。

[2] （明）方孝孺著，徐光大校点：《逊志斋集》，第 858 页。

重)《李贺诗解序》:"《三百篇》,诗之大常也,一变之而骚,再变之而赋,再变之而选,再变之而乐府,而歌行,又变之而律,而其究也,亦不出《三百篇》之范围。"① 虽过于强调师古,但说明三百篇而下形成一个传统却是事实。

对于前代的艺术作品,不仅要有继承的意识,而且要善于继承。"世人常言老杜读尽天下书,过矣。老杜能用所读之书耳。彼徒见其语有读书破万卷,下笔如有神。万卷人谁不读,下笔未必有神。"② 关键在于继承。这种继承,主要是从内在精神上求得与古人的相通,即有心体悟,以心合心,并使之与时代精神相融合。故不能东施效颦、邯郸学步,徒求形似而盲目效仿。明代宋濂认为,师古乃由古之书而通古之道,最终达古之心,而不能沉溺于皮毛之上、辞章之间。"所谓古者何? 古之书也,古之道也,古之心也。道存诸心,心之言形诸书。日诵之,日履之,与之俱化,无间古今也。若曰专溺辞章之间,上法周汉,下蹴唐宋,美则美矣,岂师古者乎?"③ 后来谢榛也劝人们学李杜勿执于句字之间,而要"提魂摄魄"④。明代王鏊《文章》也要人"师其意而不师其词"⑤。清代吴乔则要求"惟是学古人用心之路,则有入处"⑥。

纵观中国古代文学艺术史,列朝列代的许多成功的艺术家,都是跨越时代,博采众长,兼收并蓄,又变创其体而自成一家的。这

① (明)王季重著,任远点校:《王季重集》,浙江古籍出版社 2012 年版,第 9 页。

② (宋)陈辅之:《陈辅之诗话》,郭绍虞辑:《宋诗话辑佚》,第 297 页。

③ (明)宋濂著,黄灵庚编辑校点:《宋濂全集》,第 993 页。

④ (明)谢榛撰:《四溟诗话》,第 26 页。

⑤ (明)王鏊:《震泽长语》,中华书局 1985 年版,第 28 页。

⑥ (清)吴乔:《围炉诗话》,第 101 页。

些优秀的艺术家即所谓集前人之大成者。《孟子·万章下》曾称孔子为圣贤之集大成者，而后世许多人则公认杜甫为诗之集大成者。元稹《唐故工部员外郎杜君墓系铭并序》："予读诗至杜子美，而知小大之有所总萃焉。""上薄风骚，下该沈宋，古傍苏李，气夺曹刘，掩颜谢之孤高，杂徐庾之流丽，尽得古今之体势，而兼今人之所独专矣。""能所不能，无可不可，则诗人以来，未有如子美者。"① 这是对杜甫集大成者的详细、具体的说明。后世如苏轼、秦观、魏庆之、严羽等人均明确称杜甫为诗之集大成者。其中有些人还同时称韩愈为文之集大成者。柳宗元自谓创作散文乃以《诗》《书》《礼》《易》《春秋》为取道之源，以《孟》《荀》《老》《庄》《国语》《离骚》为厉气肆端、博其幽趣的艺术楷模，以旁推交通，形成自己独特的风格②。他自己曾同韩愈一起倡导古文运动，推重秦汉散文，以儒学为文道，以复古为口号，从而彻底清除了六朝以降所盛行的绮丽、颓靡的骈文等消极影响，实现了中唐散文的振兴。刘熙载《艺概·文概》对韩愈散文作了具体阐释："韩文起八代之衰，实集八代之成。盖惟善于用古者能变古，以无所不包，故能无所不扫也。"③ 指出所谓集大成乃在于善用、善变、兼容并包，故能强劲有力，所向披靡。

在这种继承的过程中，古代有价值、有生命力的艺术作品，仍可继续独立地存在着，融汇到当代异彩纷呈的作品整体之中，并可在未来发展中继续发挥作用。唐诗的日趋成熟和大量涌现，堪称中

① （唐）元稹撰，冀勤点校：《元稹集》，中华书局 2015 年版，第 690、691、691 页。
② （唐）柳宗元著：《柳宗元集》，第 871—874 页。
③ （清）刘熙载著：《艺概》，第 20—21 页。

华诗歌的宝库，但唐诗的出现并未取代《诗经》《楚辞》对艺术的发展所产生的影响。相反，由于古今并存的局面，每个时代的艺术作品便体现出丰富性，并且在继承发展方面，让人们看到了艺术发展的脉络和艺术发展历程中的典范作品。同时，《诗经》《楚辞》自身艺术价值的丰富多样性，又可供不同时代从不同角度进行汲取和发展。这些作品不仅是未来艺术发展的源头，而且随着时间的推移，由于主体长期体验的再创造，其审美意蕴不断地得到丰富。古代作品在当代所具有的生命力本身，就包含着对时间价值的认可，触发了心灵的远游，从而生发出神秘和新颖的意味。正是在这些意义上，我们认为古今不同的艺术作品是可以并存互补的。

总之，通过文化形态（特别是通过传达媒介物化的艺术作品）的中介，艺术在其发展中继承了既有的传统。一场气势宏大的思想变革过后，一旦思想冲突的弥漫硝烟逐渐散去，我们会发现在新创造的艺术作品中，却依然包含着体现民族精神的优秀作品的影响，反映了历朝历代有生命力、有价值的艺术实践的结晶。正因如此，千百年来的艺术作品才古今统贯、不断递续，形成了一个充满生机的绵延流程。

第三节　动力

在艺术发展的历程中，由于新的环境和其他外在因素以及艺术自身发展逻辑的影响，艺术作品往往会突破固有的心理模式，从而形成体现着时代精神和充满活力的崭新艺术形态。这种突破的功能，便是主体的艺术心灵在发展过程中的超越。这种超越既与日新

月异的社会生活相关，又得力于多民族的文化整合，乃至外来文化的刺激等。而个体在社会环境中所显示出来的独特的艺术创造精神，更是推动艺术发展的直接契机。

一、社会因素

每个特定时期的艺术心灵，反映着不断发展变化的社会心理和时代精神。主体身之所历、目之所见的整个社会的变化发展，必然导致主体艺术心灵的变化发展，而艺术作品的变化发展正是艺术心灵的外在表现。

社会生活内容的变化影响到以情感为中心的主体心灵对人生的领悟，进而影响到不同历史时期的艺术作品。园林在晋代，特别是东晋，玄风独振，"以玄对山水"，从自然山水中领悟"道"，陶铸了一种新的心理定势，与诗画融会贯通的自然山水园林，就在这样的文化土壤中产生，并且成为这个时期最有代表性的艺术形式。诗歌亦然。隋人王通说："诗者，民之情性也。"①《乐记》云："凡音之起，由人心生也。人心之动，物使之然也。"② 孔颖达疏："物，外境也。言乐初所起，在于人心之感外境也。"③ 外境主要即指社会生活的环境。社会生活的气象感发着艺术家的心灵，故在不同时代，同是别怨，感慨不一；同是嘉会，欣喜有别。更不必说那伏羲氏网罟之歌与神农氏丰年之咏之间的情调大异。刘勰说："时运交

① （隋）王通著，阮逸注：《中说》，第35页。

② 吉联抗译注，阴法鲁校订：《乐记》，第1页。

③ （汉）郑玄注，（唐）孔颖达疏：《礼记正义》，《十三经注疏》，（清）阮元校刻，第1527页。

移，质文代变。"① "文变染乎世情，兴废系乎时序。"② 《诗经》中的一些歌谣被刘勰看成是周王室兴衰明昏的晴雨表，可见社会生活的变化，引发了艺术作品的变化。"幽厉昏而《板》《荡》怒，平王微而《黍》《离》哀。故知歌谣文理，与世推移。"③ 又如他称建安文学："雅好慷慨，良由世积乱离，风衰俗怨，并志深而笔长，故梗概而多气也。"④ 其梗概多气的艺术趣尚，正是时代精神的体现。清人吴乔也说："人心感于境遇，而哀乐情动，诗意以生。"⑤ 这种对境界的体验，虽在不同时代中、不同环境下有类似之处，但在审美的层面上，却是不断深化的。

中国古代文学中所反映的艺术心灵的变化，正体现了社会生活的变化。"建安风骨"是前所未有的，"盛唐之音"也是风采独具的。它们都从审美的角度深刻地体现了时代精神，都是对此前艺术成就的超越。时代的发展，促成了艺术的发展。建安时代，由于时代精神的影响和统治阶级的倡导，艺术家们的优秀之作，大都体现出明朗、刚健的特征。世道的离乱，使得艺术家们在伤感和高论的背后，精神上很沉重，很痛苦，又很严肃，故能风格清峻。加之绝对统治权威的丧失，思想的禁锢被打破，遂能博采兼容。同时，"魏武以相王之尊，雅爱诗章，文帝以副君之重，妙善辞赋"⑥。曹氏以统治阶级之尊，倡导壮丽，与时人同其悲凉与激

① （梁）刘勰著，范文澜注：《文心雕龙注》，第 671 页。
② （梁）刘勰著，范文澜注：《文心雕龙注》，第 675 页。
③ （梁）刘勰著，范文澜注：《文心雕龙注》，第 671 页。
④ （梁）刘勰著，范文澜注：《文心雕龙注》，第 674 页。
⑤ （清）吴乔：《围炉诗话》，第 1 页。
⑥ （梁）刘勰著，范文澜注：《文心雕龙注》，第 673 页。

昂，故其时诗文能慷慨峻逸，骨气端翔，垂为后世风范。唐代国力的强盛，为艺术的充分发展和创新尝试，奠定了坚实的基础。这时，门阀衰而科举盛，隐逸薄而军功厚。那种建功立业的求实精神，那种充满活力的大胆尝试，那种憧憬未来的积极态度，使得封建时代人的价值得到了充分的肯定。纵然是豪华的燕乐，纵然是对世情的忧伤，也充满着奋进不息的情调和乐观主义精神。在此基础上发展起来的盛唐艺术，自然胸襟豁达，气概豪迈。他们对边塞壮丽景致的观赏，是那样地充满自豪感；他们对恬淡幽静的田园风光的领略，又是那样地意趣盎然；即使是宣泄知音难觅的孤独感，也体现着奋发进取的人生态度。显然，这种健康向上、清新高蹈的艺术特征，是崭新时代及其强旺的社会面貌的必然产物。

总之，每个时代的社会生活所透露的气息，必然对既有的艺术心灵发生影响。在时代精神的影响下，主体的艺术心灵在生生不息地能动变化着、不断超越其固有形态，具有发展性的特征。鲁迅曾认为艺术作品总是与特定的社会生活密切相联的，而不可能超尘出世："既然是超出于世，则当然连诗文也没有。诗文也是人事，既有诗，就可以知道于世事未能忘情。"[①] 社会生活的变化，无疑会导致主体艺术心灵的变化，进而使艺术作品也随之变化。

二、个体创造

中国古人还把艺术家个体的才气、气质和创造精神看成是推动

① 鲁迅：《魏晋风度及文章与药及酒之关系》，《鲁迅全集》第3卷，第538页。

艺术发展的内在动力。诸多艺术家的创造精神，使得一个时代的艺术在继承的基础上得以超越。

　　个体的创造精神首先体现在个体对艺术发展的通变法则的把握上。早在春秋战国时代，《易传》的作者们便张皇《易经》之幽渺，阐发革故鼎新和通变的思想。《周易·杂卦一》："革，去故也。鼎，取新也。"① 意谓顺天应人，去旧取新，这是万事万物发展的基本法则。《周易·系辞上》："参伍以变，错综其数，通其变，遂成天下之文。"② 即天地之数介之于人，其错综变化，故能化生万物。而天下之文，乃其物相杂，通天下之变的结果，人文之道自然也与天地之道并列。到了刘勰，则从文学角度，进一步阐述了通变思想。《文心雕龙·议对》："采故实于前代，观通变于当今。"③ 即在继承故实的基础上，求得变化发展。在《文心雕龙·通变》中，刘勰在正文中重在强调继承的一面，而在篇末的赞辞中，则重在强调创新的一面："文律运周，日新其业。变则可久，通则不乏。趋时必果，乘机无怯。"④ 认为创作规律如同自然规律，周运不止，日见其新。艺术家只有不断创新变化，果断地顺应时代精神，勇敢地把握创造机遇，其作品才会生生不息，才能有持久的生命力。在遵循规律、融会贯通的基础上，不断创新。通指融会贯通，也是生发、创造的一个方面，变则强调在贯通的基础上开拓与创新。文中

① （魏）王弼注，（唐）孔颖达疏：《周易正义》，《十三经注疏》，（清）阮元校刻，第96页。
② （魏）王弼注，（唐）孔颖达疏：《周易正义》，《十三经注疏》，（清）阮元校刻，第81页。
③ （梁）刘勰著，范文澜注：《文心雕龙注》，第438页。
④ （梁）刘勰著，范文澜注：《文心雕龙注》，第521页。

前述的"数必酌于新声"①、"凭情以会通，负气以适变"②，正与赞辞前后呼应。孙过庭《书谱》强调"违而不犯，和而不同"③，体现了创造与法则的辩证统一。

这种继承《易传》而阐发的文学通变思想，刘勰在其他篇章中也有具体阐述："古来辞人，异代接武，莫不参伍以相变，因革以为功，物色尽而情有余者，晓会通也。"④ 强调了情感的丰富性和独特性，以便错综变化，推陈出新。《文心雕龙·征圣》："故知繁略殊形，隐显异术，抑引随时，变通适会。"⑤ 这是说在精通了前代的经典以后，便知道作文的或繁或简，或隐或显，都需因势利导。而文无定格，在压缩与引申方面，则须因时而适度，使文章与具体的情境相吻合。《文心雕龙·熔裁》则从构思的角度强调个体对通变法则的把握："刚柔以立本，变通以趋时。"⑥ 依据主体内在刚柔的气质来确定文章的根本立意，再通过变通来适应时代的需要。历代对此阐述，大抵不出刘勰的范围。如唐代陆贽云："妙于用而有常，通其变而能久"⑦，唐代释彦悰云："变古象今，天下取则"⑧ 等，均为刘勰思想的阐释。

主体的独特创造性还体现在把已有端倪、尚待发展的传统"张

① （梁）刘勰著，范文澜注：《文心雕龙注》，第 519 页。

② （梁）刘勰著，范文澜注：《文心雕龙注》，第 521 页。

③ （唐）孙过庭撰，朱建新笺证：《孙过庭书谱笺证》，上海古籍出版社 1982 年版，第 116 页。

④ （梁）刘勰著，范文澜注：《文心雕龙注》，第 694 页。

⑤ （梁）刘勰著，范文澜注：《文心雕龙注》，第 16 页。

⑥ （梁）刘勰著，范文澜注：《文心雕龙注》，第 543 页。

⑦ （唐）陆贽：《陆宣公文集》，中华书局 1985 年版，第 79 页。

⑧ （唐）释彦悰：《后画录》，中华书局 1985 年版，第 3 页。

皇幽眇"①，发扬光大。陆机《文赋》："谢朝华于已披，启夕秀于未振。"② 要求捐弃古人已用滥的艺术构思和创意，而对那些尚未得以展开的意旨，开而用之。刘勰《文心雕龙·风骨》有"若夫熔铸经典之范，翔集子史之术，洞晓情变，曲昭文体，然后能莩甲新意，雕画奇辞。昭体，故意新而不乱；晓变，故辞奇而不黩"③，意即集诸家之大成，推陈出新，既具有新意新气象，又不悖文体文辞之纲常。

与此相联系的，便是主体在继承的同时反对因袭，反对拾人余唾。既然创造精神是社会和艺术发展的内在动力，那么，反对因循守旧便是创造的必要前提。《礼记·曲礼上》早有"毋剿说，毋雷同"④ 之说。陆机则把它具体到作文方面："虽杼轴于予怀，怵他人之我先。苟伤廉而愆义，亦虽爱而必捐。"⑤ 作品由内在情怀发出，唯恐其他人先于自己抒发同样的情怀。如果他人先声夺人，则必须忍痛割爱，捐弃他人所已发，把注意力转移到他人所未发的情怀方面。

因此，在继承的前提下，古人更注重于个体独特的创造精神方面。这种创造精神既与主体的内在气质和先天禀赋有关，又反映了主体自觉的艺术追求。汉代王充曾从个体的不同气质谈艺术作品的独特性。《论衡·自纪》："饰貌以强类者失形，调辞以务似者失情。

① （唐）韩愈撰，马其昶校注：《韩昌黎文集校注》，第45页。
② （晋）陆机著，杨明校笺：《陆机集校笺》，第7页。
③ （梁）刘勰著，范文澜注：《文心雕龙注》，第514页。
④ （汉）郑玄注，（唐）孔颖达疏：《礼记正义》，《十三经注疏》，（清）阮元校刻，第2240页。
⑤ （晋）陆机著，杨明校笺：《陆机集校笺》，第26页。

第五章　流变　289

百夫之子，不同父母，殊类而生，不必相似，各以所禀，自为佳好，文必有与合然后称赞。"① 王充反对"强类"和"务似"，认为东施效颦式地强求与他人他作相似，就会失去作品应有的本来面貌和内在情感。作家们各有不同的个性气质，应该顺情适性，自创新作。只有与自己禀性气质吻合而独具特色的作品，方为佳作。刘勰《文心雕龙·才略》："嵇康师心以遣论，阮籍使气以命诗。"② 嵇阮两人，或师心，或使气，各有所创，自有特色，正使得各自的创造精神得到了充分发挥。

后世的许多作家、理论家都曾从艺术作品的语言、结构和创意等诸方面强调艺术家独特的创造精神。杜甫说："语不惊人死不休。"（《江上值水如海势聊短述》）其"惊人"，正指语言的独特性。梅尧臣则从文意与传达的语言两方面对独创性提出要求，提出要"意新语工"："诗家虽率意造语，亦难；若意新语工，得前人所未道者，斯为善也。"③ 南宋姜夔提倡从意到言均要脱俗："人所易言，我寡言之；人所难言，我易言之，自不俗。"④ 明代性灵派针对当时抄袭成风的状况，反对泥于效仿古人，亦步亦趋，虽然其反传统的倾向过于偏激，但倡导与时代精神相结合的个体创造精神，却是当时匡正时弊所必不可少的。明袁宏道《叙小修诗》："不效颦于汉、魏，不学步于盛唐，任性而发，尚能通于人之喜怒哀乐嗜好情欲，是可喜也。"⑤ 清代赵翼则要求作品随着时代的变化而不断

① 黄晖撰：《论衡校释》第四册，第1201页。

② （梁）刘勰著，范文澜注：《文心雕龙注》，第700页。

③ （宋）魏庆之：《诗人玉屑》，上海古籍出版社1959年版，第128页。

④ （宋）姜夔等著：《六一诗话 白石诗说 溪南诗话》，第28页。

⑤ （明）袁宏道著，钱伯城笺校：《袁宏道集笺校》，第188页。

更新，每个优秀的艺术家都应超越前贤，独领风骚："诗文随世运，无日不趋新"[①]；"李杜诗篇万口传，至今已觉不新鲜。江山代有才人出，各领风骚数百年。"[②] 这些主张通过脍炙人口的诗句，成为后代艺术家们的艺术箴言。

综上所述，中国古代对个体创造性的阐述，着重于对通变法则的把握，对优秀传统的张扬，对个体先天禀赋的认可，从而反对因袭，锐意创新。

三、民族融合

不同民族和不同地域的文化和艺术的整合，在诸子思想的频频会通中，在南北文化的不断交流中，在胡汉艺术的反复融合中，起到了扬长避短、相互汲取、相互交融的作用，客观上推动了文化包括艺术的发展，并且使其充满活力。

这种整合首先反映在影响着主体艺术心灵的思想观念的整合之中。中国历史上第一次大规模的思想观念的整合是在汉代，它为艺术心灵的独立意识奠定了基础。战国末年的《吕氏春秋》正是这种整合的先声，它将儒、道、阴阳五行诸家思想融通起来，开了百家争鸣走向百家融合的先河。其中体现着生命意识的思维方式、和谐观念以及对音乐起源和功能的看法，均可视为审美心态包括艺术心灵思想的集大成。及至汉代的《淮南子》讲自然之道和文质统一的思想，正反映了儒道两家的有机融合。到了董仲舒的天人合一的模

① （清）赵翼著：《瓯北集》下册，第 1173 页。
② （清）赵翼著：《瓯北集》下册，第 630 页。

式，更是儒、道、阴阳五行思想的整合。这些思想影响了中华民族几千年的审美心态和艺术观念。由于这种融合是相互取长补短的，形成一个强有力的思想整体，故能以崭新的姿态，体现出超越于任何一家的优越性，使其在与社会现实的相互作用的过程中，获得超越固有思维模式的功能。

这种不同民族、不同地域的整合还具体地体现在文学艺术的发展历程中。先秦诗歌的发展，明显受惠于各地民歌的相互交流。《礼记·王制》有采诗观风之说，《诗经》中的十五国风便是当时天子"命大师陈诗，以观民风"的结果。《左传·襄公二十九年》载季札观乐，乃是当时的一种比较研究，客观上推动了各地艺术趣味的融合和发展。这种融合，有时是因战争导致了中央集权的松懈，其他民族的艺术便得以流入和融汇；有时是因国力强大，周边地区的其他民族便得以融入；或因国家的自信心的增强，能有意扩大交流，由经济交流带动文化交流，包括文学艺术交流。

中国古代音乐的发展，与多民族的融合也是密不可分的。胡琴、琵琶与羌笛，大都是源自或经由西北少数民族，通过交流而融入中原的。在唐代，西域的那些音乐不仅通过民间交流传入中原，而且唐代的统治阶级还有意汲取西域音乐的精华，以振兴衰落了的中原音乐，形成了国家的正统音乐。《旧唐书·志第八·音乐一》："（祖）孝孙又奏：陈、梁旧乐，杂用吴、楚之音；周、齐旧乐，多涉胡戎之伎，于是斟酌南北，考以古音，作为大唐雅乐。"[1] 向达在经过详细考证后得出如下结论："自经魏晋之乱，咸洛为墟，礼崩乐坏。""隋代宫商七声竟莫能通，于是不得不假借龟兹人苏祇婆

① （后晋）刘昫：《旧唐书》，第1041页。

之琵琶七调，而后七声始得其正。"① 由唐末到宋代的词牌如"破阵子""凉州词""八声甘州""苏幕遮"等，大都由西域少数民族传入的大曲演化而来。

中华民族的艺术，是以中原艺术为本根，在汲取东夷、西戎、南蛮、北狄艺术的基础上发展起来的。多民族和不同地域艺术的融合使得日渐衰微、退化的传统艺术获得活力而重现生机。诚如陈寅恪评价唐朝文化繁盛原因时所说："李唐一族之所以崛兴，盖取塞外野蛮精悍之血，注入中原文化颓废之躯。旧染既除，新机重启，扩大恢张，遂能别创空前之世局。"② 具体到艺术的繁荣上，尤其如此。

四、外来刺激

与不同民族和不同地域的文化和艺术整合相关的，是外来文化和艺术的刺激。这种刺激以其与社会现实与时代要求的相适应性，通过与本土文化和艺术的碰撞，使固有文化和艺术获得了新的生机。中国传统历来注重涵摄和同化外来思想和观念，取其精华，剔其糟粕，融入整个民族的文化机体中。艺术的发展正包孕在外来文化刺激下不断变迁的文化形态之中。

中国历史上第一次重大的外来文化刺激是佛学东渐。佛学以其严密的体系和深邃的思想，对中国人的心灵包括艺术心灵产生了强

① 向达：《唐代长安与西域文明》，生活·读书·新知三联书店 1957 年版，第 56 页。

② 陈寅恪：《李唐氏族之推测后记》，《金明馆丛稿二编》，上海古籍出版社 1980 年版，第 303 页。

烈的影响。佛学最初由于道教在形成时期对它的借鉴而得以风行，并很快为中国思想家们所重视。通过与本土文化的参较、考同求异、冲撞与融合，佛家思想被传统文化所涵容和消化，并刺激了传统文化的发展，它对艺术的发展起到了积极的推动作用。

首先，佛学强化了儒道思想中与之相通的艺术方面的见解。如佛家强调的"外身之真"①，是一种性情之真，一种超越形迹、随缘而遇的真，与道家强调的返璞归真的自然之道是相通的。中国艺术重表现的自觉理论的形成，与佛学的传入有一定的关系。

其次，佛学的独特思想系统，促进了儒道的进一步互补，打破了中国传统对身心、情性看法的固有封闭体系，丰富和发展了主体对艺术心灵的自觉意识。从孟荀的心性、性情论过渡到心性本体论，佛学的刺激起着决定性作用。

第三，佛学为了在中国获得生存和发展的空间、为大家所接受，在翻译、讲解时，常常要运用固有术语和文化传统的资源，客观上促成了佛学与传统文化的融合。早期的僧人在译经、解经时，多借用儒道思想和术语，连类格义。这不但导致了双方的融汇，而且也引发了以佛济儒、以佛济道的现象。儒家的义理在思维方式上有审美意味，传入的佛教文化也很讲究审美情调。儒佛的融汇给儒家教条注入了新的活力。这种思想观念的影响，对中国艺术的发展无疑起到了促进作用。

第四，佛学通过语言的中介，影响了我们的艺术情调和艺术语言。中国语言的丰富含蕴是历史地生成的，佛学在其中起着重要作

① （晋）支遁：《八关斋会诗序》，（唐）道宣撰：《广弘明集》，上海古籍出版社1991年版，第362页。

用。佛经的翻译不仅丰富了汉语词汇，原有的词汇经过译经使用后，其内在意蕴也显得更丰富了。我们在使用语言的过程中，不自觉地把佛学的情趣带入生活中，使得我们的生活进一步丰富和诗意化了。这种对生活情调和对语言的影响，必然要渗透到艺术之中。

中国历史上两次最大的外来文化刺激，都是以宗教文化的形式发端的。一是古代的佛教文化，一是近代的基督教文化。佛教文化的出现，使得先秦的灿烂文化得以发扬光大，并且生机勃勃地向前发展，避免了艺术的老化和退化现象发生。通过对本土文化的适应、渗透与融合，佛教文化影响了中国人的思维方式，并促成了中国文化史上的两次灿烂文化的高峰——魏晋和唐宋时期。中国艺术的高峰也正出现在这两个特定时期。因此，佛教的传入是中国古代艺术实现超越的重要契机。同样，近代基督教文化的传播，促进了中西文化的交流。通过主体的宗教需要，客观上引进了西方文化甚至与基督教精神相悖的西方思想。这不仅导致了形式上的同化和吸收，而且更直接地引发了主体审美心态包括艺术心灵的激变。随着西方文化与本土文化的逐步调适，中国人的文化形态包括艺术将不断得以超越，既有民族特质，也将日益拥有新的活力。

总而言之，中国艺术的历史发展，同整个社会的发展是密切相联的，同主体精神的总体水平也是基本适应的。它从一个角度反映了主体精神领域的历史进程。作为一种特殊的意识形态，艺术既反映了一般意识形态发展的共同规律，又有着自身发展的历史轨迹。主体的艺术心灵最初从原始人混沌的整体心态中分化出来，又不断以文化形态为中介而得以继承，并因时代精神的影响、外来文化的刺激和主体的不断努力等因素而不断得以超越。中国艺术本身是一

个充满生机和活力的动态结构，其中既包含着历史生成的深刻意蕴，又通过扬弃和汲取，而不断超越既定的内涵，从而处于一种既相对稳定又不断发展的历史进程之中。我们可以从功能的角度去把握和感受主体包孕在物化形态之中的艺术理想，它同我们的感性生命紧密相联，体现着变动不居的生命特征。

结语

本书系统研究了中国古代的艺术哲学思想。中国古代的艺术理论中蕴含着古人的哲学思维，体现了古人对天地万物、人生和艺术的体验。中国艺术哲学思想是中国古人数千年艺术创作、艺术鉴赏、艺术批评以及对艺术发展规律的经验概括和总结，其中既包含了中国古人对于艺术的独特体验，又体现了中国古人的宇宙观和人生观，是中国古代哲学思想有机整体的一部分。

艺术在中国古人的精神生活中有着特别重要的地位，是主体抒发情怀、寄寓理想的家园，是主体成就人生的重要途径。中国古人将艺术视为人生的有机组成部分和有力拓展，将艺术境界看成是人生理想的最高境界。而在艺术境界的追求中，他们强调主体的内在修养，主张超越现实的功利心态，力求主体与自然合二为一。

中国艺术体现了主体对万物审美的体悟方式。那种天人合一，那种阴阳化生、五行相成，那种情景交融等，都是中国古代诗性体悟方式的体现。中国古人在审美的体悟中使主体的生命受到感发，并通过艺术创作而实现心灵的自由，进而在艺术体悟中肯定生命和人生。在艺术活动的过程中，主体体现了身心贯通和物我合一的情怀。同时，外物也在艺术家的体悟中生成更为深广的意蕴。

中国古人的艺术观念体现了主体强烈的生命意识。在中国古人的诗性思维中，生生不息的万事万物都蕴含着生命精神。他们从天人关系出发来看待艺术，将艺术中的生命精神视为对自然和主体及

两者合一的生命精神的体悟和传达，其中体现了中国传统以人为中心的主体意识。中国古人以人为参照来判定作品的得失与价值，而艺术作品中因人而彰的主体特征，更是体现了主体的能动性。艺术作品中的内容，乃是主体情感对社会生活的一种体验，是以主体情感为中心的心理功能对对象之神的妙悟，是主体感物动情的结果。人不仅从自己的角度看待万物，还从艺术作品中反观自我。中国古代艺术以人为中心的情感体验，从体悟方式上肯定生命、肯定人生，追求人生价值的自我实现。

艺术作品的创作过程，乃是主体以虚静的心态，通过养气，在外物的感动下，借助于想象力，由妙悟创构而成。艺术创作的主体在先天禀赋和个性气质方面都有着自己的特点，而后天的学养则有助于主体提升体悟的格调、构思和传达的技巧等，在虚实相生、动静相成中体现了浓烈的主体意识，从中成就作品的艺术生命。鉴赏主体也只有通过学养的提升，才能从作品中获得共鸣。主体感物动情，触景生情，由瞬间的灵感激发非凡的创造力。而艺术作品的鉴赏，则由艺术语言节律悟入，经历了感同身受的同情和会妙，借助学养与阅历对作品进行既入乎其内，又出乎其外的体验，并且借助欣赏者的想象力和独特经验实现对作品的重构，在鉴赏中成就自我。

中国古人将艺术作品的本体视为生命的有机整体，是主体师法造化、得自心源的产物，体现了主体的灵心妙悟，在似与不似的统一中传神。中国古代的艺术思想常常通过气韵、体势、风骨和趣味等概念，具体阐释艺术作品本体的生命特征，讲究作品的气韵生动，讲究作品作为气积之体的韵味无穷，重视作为生命姿式的体势，重视风清骨峻的体貌风格，重视作品中的生机和趣味。中国古

代的艺术作品中所表现的生命节律，是宇宙生命节律和主体生命节律的有机统一，在心物交融的基础上刚柔相济，体现了和谐原则，生成了特定的艺术时空。这种艺术时空，以现实时空为基础，又拓展了现实时空，使作品趋于无限。中国艺术理论所提倡的言外之意、画外之音、韵外之致，都是在欣赏者的头脑中产生的象外之象，使艺术作品的本体由有限导向无限。艺术作品的本体由艺术语言、意象、神和道四个方面构成，其中既体现了宇宙大化的生机，又体现了主体的情趣和内在生命精神，是物我有机交融的结果，最终出神入化，进入体道境界。

中国古代的艺术思想对艺术的起源和发展有着自己的看法。中国古人尤其重视喜怒哀乐等情感的表现，认为艺术是在劳逸协调的基本活动中形成和发展的，既是劳动和社会生活的一种折射，又是在闲暇游戏中逐步完善的，审美的思维方式贯穿始终。中国传统的文化形态在中国艺术的发展过程中有着中介意义。中国艺术的深化发展，是通过艺术传统的陶冶和感化，借助各类文化的遗存而得以实现的。社会生活的变化和艺术心灵的变化，在艺术史的长河中留下了印迹。而个体独特的精神创造、多民族的融合、不同地域之间的交流，以及外来文化的刺激，如佛教的传播与融入等，都促进了中国艺术的变迁与发展。

总之，中国艺术哲学是在中国传统文化土壤中孕育、生长出来的，它在艺术实践的经验积累中，在艺术的批评和理论积累的护佑下得以丰富和发展。而中国传统的哲学思想和社会思潮，尤其是儒、道、释思想，为中国艺术思想的繁荣提供了充足的营养。中国的艺术哲学体现了中国古人对艺术和生命的尊重，反映了中国古人独特的思维方式，尤其突出了人的生命意识。它与中国古人的人生

哲学紧密相连，从中显示了中国古人独特的审美趣味和审美感悟。中国古代艺术哲学作为中国传统的重要文化遗产，不仅是中国当代艺术理论的重要源泉，而且对当代的艺术实践具有一定的指导意义和借鉴作用，并有助于当代人成就艺术化的人生境界。

主要参考书目

一、古籍资料

1. 许慎：《说文解字》，中华书局 1963 年版。

2. 嵇康著，吉联抗译注：《声无哀乐论》，人民音乐出版社 1964 年版。

3. 嵇康著，戴明扬校注：《嵇康集校注》，人民文学出版 1962 年版

4. 王弼注，楼宇烈校释：《老子道德经注》，中华书局 2011 年版。

5. 郭象注，成玄英疏，曹础基、黄兰发点校：《庄子注疏》，中华书局 2011 年版。

6. 陆机著，杨明校笺：《陆机集校笺》，上海古籍出版社 2016 年版。

7. 宗炳、王微：《画山水序 叙画》，人民美术出版社 1985 年版。

8. 刘义庆著，刘孝标注，余嘉锡笺疏：《世说新语笺疏》，中华书局 2007 年版。

9. 刘勰著，范文澜注：《文心雕龙注》，人民文学出版社 1958 年版。

10. 钟嵘著，曹旭集注：《诗品集注》，上海古籍出版社 2011 年版。

11. 王冰注：《黄帝内经》，中医古籍出版社 2003 年版。

12. 韩愈撰，马其昶校注：《韩昌黎文集校注》，上海古籍出版社 1986 年版。

13. 贾岛：《二南密旨》，中华书局 1985 年版。

14. 司空图著，祖保泉、陶礼天笺校：《司空表圣诗文集笺校》，安徽大学出版社 2002 年版。

15. 张彦远：《历代名画记》，人民美术出版社 1963 年版。

16. 郭若虚：《图画见闻志》，人民美术出版社 1963 年版。

17. 黄休复：《益州名画录》，人民美术出版社 1964 年版。

18. 梅尧臣著，朱东润编年校注：《梅尧臣集编年校注》，上海古籍出版社 2006 年版。

19. 欧阳修著：《欧阳修全集》，中华书局 2001 年版。

20. 黄庭坚：《黄庭坚全集》，四川大学出版社 2001 年版。

21. 唐志契：《绘事微言》，人民美术出版社1985年版。

22. 陆时雍撰，李子广评注：《诗镜总论》，中华书局2014年版。

23. 王夫之撰：《船山全书》，岳麓书社2011年版。

24. 王夫之等撰，丁福保辑：《清诗话》，上海古籍出版社2015年版。

25. 王骥德著，陈多、叶长海注译：《王骥德曲律》，湖南人民出版社1983年版。

26. 何文焕辑：《历代诗话》，中华书局1981年版。

27. 焦循撰，沈文倬点校：《孟子正义》，中华书局1987年版。

28. 阮元校刻：《十三经注疏》，中华书局1980年版。

29. 刘熙载：《艺概》，上海古籍出版社1978年版。

30. 王先谦撰，沈啸寰、王星贤点校：《荀子集解》，中华书局1988年版。

二、国内研究著述

1. 康有为著，崔尔平校注：《广艺舟双楫注》，上海书画出版社1981年版。

2. 梁启超：《饮冰室合集》十二册，中华书局1989年版。

3. 丁福保编：《历代诗话续编》上、下册，中华书局1983年版。

4. 王国维著，谢维扬、房鑫亮主编：《王国维全集》二十册，浙江教育出版社2010年版。

5. 程树德撰：《论语集释》四册，中华书局2014年版。

6. 鲁迅：《鲁迅全集》十六册，人民文学出版社1981年版。

7. 熊十力：《新唯识论》，中华书局1985年版。

8. 黄侃：《文心雕龙札记》，中华书局1962年版。

9. 陈寅恪：《金明馆丛稿二编》，上海古籍出版社1980年版。

10. 邓以蛰：《邓以蛰全集》，安徽教育出版社1998年版。

11. 郭绍虞编选，富寿荪校点：《清诗话续编》，上海古籍出版社1983年版。

12. 汤用彤：《魏晋玄学论稿》，中华书局1962年版。

13. 冯友兰：《中国哲学简史》，涂又光译，北京大学出版社 1985 年版。

14. 吕澂：《中国佛学源流略讲》，中华书局 1979 年版。

15. 宗白华：《美学散步》，上海人民出版社 1981 年版。

16. 宗白华：《艺境》，北京大学出版社 1987 年版。

17. 许维遹撰，梁运华整理：《吕氏春秋集释》，中华书局 2009 年版。

18. 向达：《唐代长安与西域文明》，生活·读书·新知三联书店 1957 年版。

19. 伍蠡甫：《中国画论研究》，北京大学出版社 1983 年版。

20. 黎翔凤撰，梁运华整理：《管子校注》全三册，中华书局 2004 年版。

21. 滕固：《唐宋绘画史》，人民美术出版社 1962 年版。

22. 李镜池：《周易探源》，中华书局 1978 年版。

23. 徐复观：《中国艺术精神》，台湾学生书局 1979 年版。

24. 常任侠：《东方艺术丛谈》，上海文艺出版社 1984 年版。

25. 傅雷：《与傅聪谈音乐》，生活·读书·新知三联书店 1984 年版。

26. 傅雷：《傅雷家书》，生活·读书·新知三联书店 1995 年版。

27. 钱锺书：《谈艺录》，中华书局 1984 年版。

28. 钱锺书：《管锥编》五册，中华书局 1986 年版。

29. 李长之：《司马迁之人格与风格》，生活·读书·新知三联书店 1984 年版。

30. 吴调公：《神韵论》，人民文学出版社 1991 年版。

31. 吉联抗译注：《乐记》，人民音乐出版社 1980 年版。

32. 袁珂校注：《山海经校注》，上海古籍出版社 1980 年版。

33. 王元化：《文心雕龙创作论》，上海古籍出版社 1984 年版。

34. 蒋孔阳：《先秦音乐美学思想论稿》，人民文学出版社 1986 年版。

35. 葛路：《中国古代绘画理论发展史》，上海人民美术出版社 1982 年版。

36. 李泽厚：《美的历程》，文物出版社 1981 年版。

37. 李泽厚、刘纲纪主编：《中国美学史》第一卷，中国社会科学出版社 1984 年版。

38. 李泽厚、刘纲纪主编：《中国美学史》第二卷上、下，中国社会科学出版社 1987

年版。

39. 李泽厚：《华夏美学》，中外文化出版公司1989年版。

40. 于民：《气化谐和》，东北师范大学出版社1990年版。

41. 叶朗：《中国美学史大纲》，上海人民出版社1985年版。

42. 刘长林：《内经的哲学和中医学的方法》，科学出版社1982年版。

43. 程宜山：《中国古代元气学说》，湖北人民出版社1986年版。

44. 涂光社：《势与中国艺术》，中国人民大学出版社1990年版。

45. 闻人军译注：《考工记译注》，上海古籍出版社1993年版。

46. 萧驰：《中国诗歌美学》，北京大学出版社1986年版。

47. 李存山：《中国气论探源与发微》，中国社会科学出版社1990年版。

48. 修海林：《古乐的沉浮——中国古代音乐文化的历史考察》，山东文艺出版社1989年版。

49. 袁济喜：《六朝美学》，北京大学出版社1989年版。

三、外国论著

1. ［古希腊］柏拉图：《文艺对话集》，朱光潜译，人民文学出版社1983年版。

2. ［古希腊］亚里斯多德：《诗学》，罗念生译，人民文学出版社1982年版。

3. ［德］康德：《判断力批判》，邓晓芒译，杨祖陶校，人民出版社2002年版。

4. ［德］黑格尔：《美学》（三卷四册），朱光潜译，商务印书馆1979年—1981年版。

5. ［德］格罗塞：《艺术的起源》，蔡慕晖译，商务印书馆1984年版。

6. ［美］弗朗兹·博厄斯：《原始艺术》，金辉译，上海文艺出版社1989年版。

7. ［美］弗兰兹·博厄斯：《原始人的心智》，项龙、王星译，国际文化出版公司1989年版。

8. ［英］克莱夫·贝尔：《艺术》，周金环、马钟元译，中国文联出版公司1984

年版。

9. ［英］马林诺夫斯基：《文化论》，费孝通等译，中国民间文艺出版社 1987 年版。

10. ［法］列维-布留尔：《原始思维》，丁由译，商务印书馆 1981 年版。

11. ［法］亨利·柏格森：《创造进化论》，王珍丽、余习广译，湖南人民出版社 1989 年版。

12. ［日］笠原仲二：《古代中国人的美意识》，北京大学出版社 1987 年版。

13. ［日］小野泽精一、福永光司、山井永编著：《气的思想》，李庆译，上海人民出版社 1990 年版。

14. ［美］苏珊·朗格：《情感与形式》，刘大基等译，中国社会科学出版社 1986 年版。

15. ［美］苏珊·朗格：《艺术问题》，滕守尧、朱疆源译，中国社会科学出版社 1983 年版。

16. ［苏联］叶·查瓦茨卡娅：《中国古代绘画美学问题》，陈训明译，湖南美术出版社 1987 年版。

索引

专有名词

B

本体，6，13，15，50，51，74，85，87，103－109，116，121－131，141，152，153，162，181，193－196，198，200，202，225，227－231，233，234，294，298，299

比德，277

比兴，3，267，276，277

笔法，124，153，197，199，203，210

笔墨，24，103，194－196，198，203，205，206，209，211，212，214，217，222，227，245，248，249

别趣，25，241

禀赋，13，15－19，21，23，24，33，72，270，289，291，298

不静而静，40

不平则鸣，43，48

不象之象，117

C

才气，13－15，17－20，125，225，286

禅宗，29，31，34，181

畅神，187，199，277，278

赤子之心，95，238

崇高，7

出入，79

复古，282

285，297，299，300

境象，80，81，99，150，233

K

空灵，100，102，107，108，110，111，118，119，131，186，234，247，264

L

离象得神，116

离形得似，60，101

理趣，240－244

力度，201，207，209，211，217，218，223

灵感，8，13，18，27－34，42，43，52，65，67，68，70，102，204，213，214，
223，298

流变，6，7，253

六法，103，193，198－200，203，205

M

妙悟，13，18，28－30，33，37，59－65，74，75，79，84，102，245，260，298

明四家，26

墨家，269

母题，103

N

内养，45

Q

七情，39，43，48，55，56，96，128，156，167，168

气势，43，58，208－211，214，217，221－223，225－227，283

53，55－59，61，63，64，71－74，76，78，79，84，87，90，92－94，96，
102，103，106，112－116，119，123，125－128，130－132，137，138，
150－153，158－164，167，168，170，173，175，177，178，182，186－188，
193，194，196，197，200－202，204－210，212，215－218，220，222，225，
226，228，232－242，244－247，250，258，259，261－266，268，270－272，
274－279，284，286，287，291，294，297

自由，5，34，48，65，66，70，102，132，142，143，170，187，258，262，297

壮美，7，19，226

人名

董其昌，204，223，237

董逌，138

董仲舒，83，152，259，291

杜甫，14，22，25，26，31，53，61，75，76，79，80，118，120，143，180，
267，280，282，290

F

范温，76，195

方东树，44，201，202

方孝孺，57，280

方薰，196，202，232

傅与砺，21

G

葛洪，14，19，37，175

葛立方，35

顾恺之，215，246，247

顾凝远，214

顾炎武，71

关尹子，49

管同，48

管子，39，88，176，177

归庄，44

郭若虚，35，116，201，203，242，245

郭熙，138，168，179，218

H

韩愈，39，44，49，55，59，123，256，282，288

韩拙，198，205

康有为，212

孔颖达，49，54，62，82，89－91，110，111，122，128，149，150，154，155，
163－165，169，170，174－176，178，180，207，225，229，256－259，262，
264－266，268，272，278，284，287，289

孔子，128，133，169，223，250，269，277，282

况周颐，33，80，181，279

L

老子，61，88，90，107，111，121，122，126，160，165，177，178，180，224，
238

李翱，49

李白，22，78，98，172，182，239

李德裕，28，32，44，123

李东阳，277

李清照，172，226

李商隐，95，96，156，187

李维桢，24，26，242

李渔，29

李贽，16，95

李仲蒙，277

李重华，234，249

梁同书，208

林逋，118

刘叉，144

刘大櫆，105，185

刘基，77

刘开，74，139

刘勰，154，167，224

书名

朝代名

第一版后记

　　这本《中国艺术哲学》，是我考取硕士生以前和硕士阶段陆续写出来的，包括硕士论文的内容。那时正值 80 年代中后期流行宏观研究的时尚。构成本书的论文先后发表在《文艺理论研究》《文艺研究》《江海学刊》《学术界》等刊物上，部分论文被《新华文摘》和人大"复印报刊资料"转载。硕士期间，李祥林师兄颇为看好我的这个选题，予以谬奖和鼓励。韩德民师弟也说："像这样一篇一篇论文写下来的，全书的质量应该能有保障。"他们的褒扬对于我的坚持也起到了一种激励作用。

　　现在程孟辉先生征集书稿，我便匆匆拿了出来。按照原先的计划，我本来还要补写艺术风格和艺术类型等相关内容的，但现在时间仓促，我的人生也正经历最困难的时期，不可能腾出任何时间和精力了。

　　这场博士读下来，让我欠了一身的"债"：儿子安迪长到 8 岁了，一直不在我身边，需要我照料；母亲年迈，兄弟早已称各有困难，多有不便，仓促地接来照顾；新到苏州大学任教，各方都要求我好好表现，等等。加之此前找工作的不顺利，种种的压力过来，我的生活一地鸡毛……

　　现在整理这本书稿的时候，我有一种孤立无援的无助感。我期待日渐走出困境，在学术上有所成就，期待学界师友和广大读者不吝赐教。

<div align="right">作者</div>

<div align="right">1995 年 11 月于苏州市里河新村 79 幢 103 室</div>

第二版后记

本书主要写于 20 世纪 80 年代中后期，1997 年 5 月东北师范大学出版社第一版印了 3 000 册，1998 年 5 月又重印了 1 500 册，计 4 500 册，是国家"九五"出版规划项目、国家教委"九五"出版重点选题、吉林省 1996 年重点出版规划项目。教育部有关方面总结"九五"期间文艺美学宏观研究成果时、章培桓对"九五"期间中国文学概述涉及文学理论时（见《人文社会科学研究现状、发展趋势与学科研究指南选编》《中国文学与文化最新研究成果简辑》），以及李心峰的《艺术基础理论"十五"回顾与"十一五"展望》中，都对本书做了积极的肯定，说明本书经得起历史的考验，有一定的跨学科的影响。

从初版到现在，已经有十五年了，市场上早已断货。当时的责任编辑丁冰先生，后来英年早逝。1997 年春天在扬州的学术会议上，丁冰曾经对我说，当时出版社里有人嫌它是薄薄的一册，反对出版，又请一位老先生审读，不料这位老先生大加赞赏，于是社里决定出版。出版后承蒙学界前辈和同行的厚爱，将其誉为"九五"期间文艺美学和艺术理论某一方面的代表性著作，实在是愧不敢当。

当年我因内外交困，本书未克写完整并加以梳理，而我母亲也因我的疏忽未及时送往医院，不幸逝世。这给我留下了终生的遗憾和悔恨！我一直期待本书能有修订再版的机会。本来五年前一家出版社也曾表示要出版修订本，我因为家事，后又因为要办理调来华东师范大学的手续等，就耽搁了下来。2010 年，华东师范大学社

科处支持本书的增订和再版，算是给我一个压力。我却因赴美访学一个学年而无暇增订。

从美国回来的这半年多，我在匆忙处理各种因外出耽误的急事之余，忙里偷闲，终于将它修订出来。我增加了"天才""体势""气韵"等节，交付出版。而第一版的"审美心态"由于与《中国审美理论》一书中的一节重复，这次就删除了。

这本书是我著作中真正的处女作，从思想观点到研究方法，我都对它颇为偏爱。李祥林师兄一直认为它是我的著作中他最看重的一种。尽管如此，我还是期待学界对它提出批评，以便我不断修正和改进，使它臻于完善和严密。

本书初版时交稿匆匆，我后来补上后记，不知道出版社出于哪一方面的考虑，没有把后记加上去。这次增订本我决定还是加上去，保存一些历史痕迹。

这次第二版感谢华东师范大学出版社允许我比原计划推迟一年多交稿，感谢组稿编辑孔繁荣先生、项目编辑夏玮女士、审读编辑程一聪付出的辛勤劳动，感谢曹林娣教授和赵胜刚先生分别在园林和书画方面所给予的指点，也感谢郑笠、丁志超、刘莉、梅雨恬和王美彤诸位最后协助我所做的推敲、校对工作。

作者

2012 年 2 月 4 日于沪上方寸斋

第三版后记

本书是我 20 世纪 80 年代中期开始写作的第一本学术著作，到 1997 年有机会在东北师范大学出版社出版第一版，2012 年又在华东师范大学出版社出版第二版，每一版都分别印了两次。初版的时候交给出版社的是手抄稿，后来第二版也没有电子版，是时隔十五年用扫描仪识别第一版的书，把它转换成电子版。可是当时扫描仪识别的精准度较差，出现了不少错别字，虽然校对了两三遍，第二版中依然还存在一些错别字。这次承蒙华东师范大学出版社出版第三版，我作了认真的校对，并且核对了所有的引文。

本书开始写作的时候，学术界有一种崇尚宏观研究的风气。那时正值全国美学热，美学著作动辄发行数万册。我在如饥似渴地阅读西方美学名著的同时，又读到当时新出版的朱光潜的《诗论》、宗白华的《美学散步》、李泽厚的《美的历程》和叶朗的《中国美学史大纲》等书。这些著作点燃了我撰文著书的梦想。我受到前贤的启发和激励，加上我本人初生牛犊不怕虎，因无知而无畏，萌生了研究中国古代美学和艺术理论、尝试整合理论体系的冲动。于是，那些从少年时代曾经感动我的文学艺术作品，那些大学时代启迪我的儒道哲学著作和画论、书论、乐论等思想，触发我尝试运用中国古代思想资源建构艺术理论和美学体系，思考撰写了本书。

这本书有我青春岁月的烙印，包含着诗意的浪漫情怀。我怀念那个时代和那段岁月，也怀念当时的种种感悟和思絮，这是我对本书敝帚自珍的重要原因。现在看来，虽然本书存在着种种的不足和遗憾，但是这种理论建构的尝试是必要的。中国古代的艺术思想和

美学思想中有着潜在的体系，我试图抛砖引玉，基于传统、借鉴西方、面向当代进行理论体系建构，多少可以为同行学者提供一些经验教训。

我认为艺术在中国人的精神生活中有着重要的作用，中国人把艺术看成是人生的有机组成部分，从中体现了中国古人独特的生命意识和诗性的思维方式。他们从天人关系出发来看待艺术，将艺术中的生命精神视为对自然和主体的生命精神的体悟和传达。中国古人将艺术境界的追求看成是人生境界追求的最高境界，把艺术看成主体成就人生的重要途径，主张通过虚静超越现实的功利心态，与自然为一。在艺术活动中，主体对万物的感悟是基于感性又不滞于感性的独特体悟，并且通过艺术创作和欣赏而实现心灵的自由。

近些年来，本书陆续出版了英、德、俄、韩等多种外文版本，法文版也在翻译之中。我期待本书能参与国际学术界的交流，期待国内外同仁能够提出宝贵意见，推动我修正错误，进一步深入思考相关问题。

<div align="right">作者</div>

<div align="right">2022 年 11 月 9 日</div>